RENÉ MAGRITTE

에포크

우리,
회전목마에서 만나

열네 살의 르네 마그리트를
매혹한 축제의 세계

퍼트리샤 앨머 지음
주은정 옮김

일러두기

1 본문의 각주 중 '옮긴이'라고 쓴 것을 제외한 모든 것은 저자의 주이다.

2 본문 중 고딕체는 원서의 이탤릭체로 강조한 부분이다.

3 잡지, 단행본, 신문 등은 겹낫표 (『 』)로, 영화, 발표문, 짧은 글 등은
 홑낫표(「 」)로, 미술작품은 꺾은괄호(〈 〉)로, 전시명, 곡명 등은 작은
 따옴표(' ')로 묶었다.

4 외래어표기법은 국립국어원의 표기 원칙을 따랐다.

차례

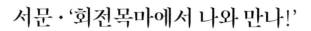

서문 · '회전목마에서 나와 만나!'

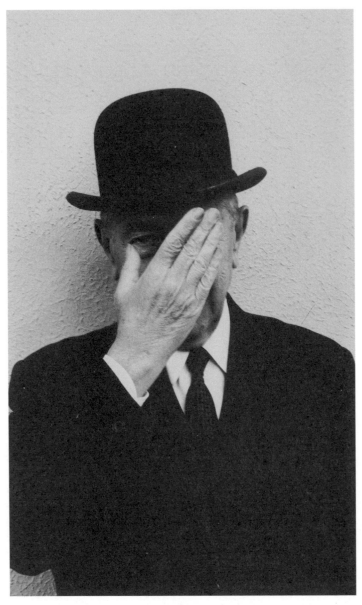

두에인 마이클, 한쪽 눈을 손으로 가린 마그리트, 1965, 젤라틴 실버 프린트.

쇼는 시작하고 있다! 시작되었다!

—피에르 수베스트르와 마르셀 알랭 『쥐브 대 팡토마Juve contre
Fantômas』(1911)[1]

인터뷰어: 당신의 삶을 열 줄 이내로 정리해 말씀해주세요.

마그리트: 열 줄은 너무 긴데요.

—마그리트, 1967[2]

이 글을 쓰고 있는 사이 새로운 트위터 알림이 높이 걸린 시위
포스터 사진을 보여준다. 포스터의 배경이 낯익다. 고층 건물
들, 파란 하늘, 뉴욕공립도서관New York Public Library의 'New'
가 눈에 들어온다. 한편 포스터에는 르네 마그리트의 유명한
작품인 '파이프가 아닌 파이프' 그림을 차용한 이미지가 등
장한다. 파이프의 오목하게 파인 부분 대신 2019년 현재 미
국의 대통령인 도널드 트럼프가 보이며, 실재와 재현의 차이
를 주장하는 마그리트의 익숙한 문장 "이것은 파이프가 아니
다Ceci n'est pas une pipe"는 "이것은 대통령이 아니다Ceci n'est pas

un président"로 바뀌어 있다(그 아래에는 결정적으로 트럼프를 조롱하는 부정의 문구 '비非대통령UNPRESIDENT'이 쓰여 있다). 이 포스터는 상황주의자Situationist의 전용détournement 전략을 보여준다. 다시 말해 이미지를 익숙한 맥락(갤러리나 티 테이블에 둘 만한 예술 서적)에서 떼어내 새로운 맥락(정치 시위)으로 옮김으로써 그 잠재력을 이용해 현재의 상황과 관련한 새로운 의미를 만드는 것이다. 마그리트 이미지의 이러한 전용은 '아큐파이 디자인 UK 그래픽스 아카이브Occupy Design UK Graphics Archive'에서 시작한 것으로, 이제는 자동차 범퍼 스티커에서부터 티셔츠와 아기 옷, 커피잔에 이르기까지 수많은 상품에서 찾아볼 수 있다.

마그리트만큼 작품이 자주 인용되고 모방, 도용, 전용되는 미술가는 찾아보기 힘들다. 그는 유연한 시각언어, 즉 다양하고 폭넓은 상황에 차용할 수 있는 시각언어를 남긴 극히 드문 작가였다. 2014년 바니스 백화점이 7350달러에 독점 판매한 "이것은 델보가 아니다"라는 문구가 쓰인 10개의 한정판 가방을 선택한 팝 가수 리한나의 행위 역시 정치적 저항을 표현한다. 한편 마그리트의 이미지는 항의 시위 포스터뿐 아니라 반대의 상황에도 사용되는데, 이는 찰스 리어슨이 대필한 미화 일색의 전기『트럼프: 정상에서 살아남기Trump: Surviving at the Top』에서 분명하게 드러난다. 책의 표지에는 장차 미국의 제45대 대통령이 될 인물이 마그리트 작품의 대표적인 배경인

푸른 하늘과 흰 구름 앞에서 사과 한 알로 저글링을 하고 있다. 아무 서점에건 들어가 대충만 훑어보아도 마그리트의 작품이 등장하는 책 표지를 어렵지 않게 발견할 수 있으니, 이러한 사실이 마그리트의 작품이 광범위한 맥락과 장르를 아우른다는 점을 증명한다. 마그리트의 작품은 많은 초현실주의 예술가들의 경우처럼 종종 공상과학소설의 삽화로도 사용되었다.•

마그리트의 예술은 사업상의 조언을 제공하는 책부터 예술, 철학, 코미디, 정치학에 이르기까지, 그리고 전통적으로 상호 배타적인 범주로 여겨졌던 고급문화와 대중문화

• 천체물리학자와 그의 아들인 프리드와 제프리 호일의 1965년작 소설 『제5행성Fifth Planet』에는 마그리트의 1948년작 <눈물의 맛Le Saveur des larmes>이, 진 울프의 2004년작 단편집 『순박한 사람들의 여행기 Innocents Aboard』에는 <피레네의 성Le Château des Pyrénées>이 사용되었으며, 허버트 조지 웰스의 『투명인간The Invisible Man』에는 마그리트의 상징인 중산모를 쓴 남성이 등장한다. 하지만 마그리트 작품의 적용력은 공상과학 소설을 넘어 다양한 장르로 확장된다. 중산모를 쓴 남성은 린다 레즈닉의 『과수원의 루비: POM 여왕이 알려주는 마케팅 비법의 모든 것Rubies in the Orchard: The POM Queen's Secrets to Marketing Just About Anything』 (2010)에도 등장하며, 존 버거의 『다른 방식으로 보기Ways of Seeing』에는 <꿈의 열쇠Le Clé des Rêves>(1930)가, 크리스토퍼 노리스의 『해체적 전환: 철학의 수사학에 대한 에세이The Deconstructive Turn: Essays in the Rhetoric of Philosophy』는 <저무는 해Le Soir qui tombe>(1964)가 표지화로 사용되었다. 브리지드 브로피가 1969년에 쓴 실험적인 공항 라운지 소설 『인 트랜짓In Transit』의 초판 표지에는 <흑색기Le Drapeau noir>(1936~37)가 비행 중인 불가사의한 항공기의 모습과 함께 사용되었다.

를 아울러 두루 활용될 만큼 폭넓은 의미를 함축한다. 이것이 그를 현대화가들 가운데 독특한 존재로 만들며, 초현실주의를 구성하는 다양한 전통과의 관계를 그 발단부터 고민하게 한다. 문화와 매체를 초월해 폭넓게 활용되는 마그리트 작품의 특징은 1927년, 즉 마그리트가 자신만의 상징적 위치를 확립한 그림을 그리기 시작한 무렵이자 모더니즘이 최절정에 이르렀던 양차 대전 사이의 유럽 상황에서는 물론, 근본적으로 다른 질서를 지닌 2019년 현 시점에도 유용성을 발휘한다. 더욱이 마그리트의 작품은 공적인 영역과 대중적인 영역 모두에서 지속적으로 타당성을 보여주었는데, 이는 꾸준히 그 역량을 드러낸 그의 전시 이력 덕택이었다(그리고 전시를 통해 타당성은 더욱 강화된다). 최근에 개최된 마그리트의 주요 회고전으로는 뉴욕현대미술관의 '마그리트: 평범함의 불가사의, 1926~1938Magritte: The Mystery of the Ordinary, 1926-1938'(2013~14)과 퐁피두센터의 '르네 마그리트, 이미지의 배반 René Magritte, la trahison des images'(2016~17)을 꼽을 수 있다. '마그리트'가 오늘날에도 여전히 통용되는 상품이라는 점은 분명하다. 마그리트는 매우 강력한 시장성을 가진 상품이다. 다시 말해 작품에 담긴 마그리트는 다양하게 응용할 수 있고 쉽게 알아볼 수 있는 이미지의 어휘로 포장된 하나의 개념이라 할 수 있다. 또한 그는 꾸준히 전시될 뿐 아니라 재해석의 여지가 열려 있는, 따라서 대중과 비평가 모두가 쉽게 접근하고

소비할 수 있는 작품의 집합체이기도 하다. 한편 마케팅 개념에 맞지 않는 주변적인 작품들(비평가들이 만들어낸 '진정한' 또는 '친숙한' 마그리트에서 벗어난, 다소 교란을 일으키는 내러티브와 성격을 가진 작품들)은 전시에서 종종 제외되는데, 이런 방식은 작품 경향의 간극을 희석함으로써 마그리트와 그의 작품을 설명하는 특정한 내러티브를 강화한다.

그러나 마그리트의 작품에 씌워진 이 '일관된' 외관만을 본다면 그의 작품을 효과적으로 작동시키는 핵심 방식, 즉 다양한 맥락에서 다양한 의미를 띠는 특질이 가려질 수 있다. 일단, 마그리트의 작품이 대중적·비평적으로 성공을 거둔 이유가 바로 그 비일관성, 다시 말해 반복성 안에서의 차이에 있기 때문이다. 우리에게 친숙한 회화 이외의 다른 매체, 즉 삽화나 오브제, 사진, 심지어 (아직 비평적 관심을 거의 받고 있지 않은) 영화의 활용에서 나타나는 비일관성은 마그리트가 다양하고 왕성한 작품활동을 이어간 문제적 시기인 큐비즘 시기, '햇빛 시기' 또는 '암소 시기'에서도 분명하게 드러난다. 하지만 이 시기의 작품들은 비평가들로부터 인정받고 대중적으로 잘 알려진 주요 작품들에 비해 부수적인 지류로 남아 있다. 마그리트가 자신의 이론을 담은 저술들(많은 글들이 최근에 이르러서야 영어로 번역되었다) 역시 마찬가지다. 그의 글은 실재와 재현, 원본과 반복에 대한 철학적 탐구를 뛰어넘어 하이데거적 사고, 실존주의와 공산주의에 대한

탐구, 정신분석에 대한 논의(또는 그에 대한 반론) 그리고 그 자신이 심취해 있었지만 비평가들은 '진정한' 마그리트의 관심 영역에서 벗어난 일종의 지적 기분 전환으로 간주하는 기타 관심사들을 아우른다. 둘째로, 마그리트가 자신의 예술을 형이상학적으로 이론화하는 것에 저항했다는 사실에 주목할 필요가 있다. 마그리트의 작품은, 예술가나 감상자의 무의식에 자리 잡은 것이든 현실 세계 너머 신의 질서에 의해 정돈된 공간에 자리 잡은 것이든, 현실을 벗어난 초월적인 개념을 통해 자신의 작품이 설명되는 것을 끈질기게 거부한다. 오히려 그의 많은 작품은 현실 자체를 그 너머에 아무것도 존재하지 않는 일종의 환영으로 적극적으로 구성하며, 현실을 이루는 요소들과 오브제들—장미, 트롬본, 사과, 가구, 면도 용품—은 물질성을 초월한 모종의 경험 체계가 아니라 그저 물질 그 자체일 뿐임을 의미한다고 주장한다. 그뿐만 아니라 마그리트는 우리가 사물과 경험을 묘사하고 정의하는 데 사용하는 단어의 모호성을, 단어 자체가 물질적 특성을 갖는 일종의 속임수임을 암시한다. 단어는 때때로 스스로를 부정한다. 그래서 대통령이 대통령 아닌 것이 되듯이, 파이프는 파이프 아닌 것이 된다.

　물론 우리에게 익숙한 버전의 '마그리트'는 여러 전기적인 설명에 의해 공고하게 다져져왔다. 여기에는 마그리트의 친

구와 동료들이 펴낸 다수의 출간물이 포함된다.* 이 책들의 번역본들이 서서히 소개되는 가운데 주요 미술사가들이 쓴 전기가 등장해 영어권의 새로운 독자들에게 마그리트와 그의 작품을 지속적으로 소개하고 있다.** 그러나 (1992년 출간된 실베스터의 연구서에 대한 리뷰에서 조지 멜리가 언급했듯이) 마그리트 생애의 많은 측면이 '수수께끼'[4]로 남아 있다. 마그리트의 삶은 그 자신이 만들어낸 모호하거나 중복되는 이

* 마르셀 마리엔이 1943년 마그리트의 감독하에 쓴 최초의 마그리트 연구서와 루이 스퀴트네르가 1947년에 펴낸 연구서『르네 마그리트René Magritte』, 1965년 프랑스의 미술비평가이자 초현실주의자였던 파트리크 발트베르크가 쓴『르네 마그리트René Magritte』등 마그리트의 평생지기들이 쓴 글들이 있다.

** 수지 개블릭의『마그리트Magritte』는 1970년 영국에서(그리고 1972년 미국에서) 출간되었고 1985년에 재발간되었다. A. M. 해머처의『마그리트Magritte』는 1974년에 출간되어 이후 수십 년 동안 여러 번 재판을 찍었다. 해리 토르치너의『르네 마그리트: 진정한 회화 예술René Magritte: The True Art of Painting』(1979)은 토르치너와 마그리트의 오랜 우정에 기반해 주제별로 정리한 인용문을 중심으로 구성되어 있다. 데이비드 실베스터는 1969년 자신이 기획한 테이트 갤러리의 마그리트 회고전에 이어 1992년에 연구서를 냈다. 이것이 계기가 되어 휴스턴의 메닐 재단은 실베스터와 세라 휫필드를 위촉해 1992년부터 1994년 사이에 마그리트의 '카탈로그 레조네Catalogue raisonné' 다섯 권을 제작했다(그리고 2012년에 휫필드와 마이클 레이번이 제6권『새롭게 발견된 작품들Newly Discovered Works』을 펴냈다).[3] 미셸 드라게의『마그리트 Magritte』(2014)와 마그리트의 친구인 벨기에 시인 앙드레 블라비에가 편집하고 1979년 플라마리옹에서 출간한『글 모음집Écrits complets』은 마그리트의 전기에 대한 보다 중요한 통찰을 제공해준다.『글 모음집』은 2017년 캐슬린 루니, 에릭 플래트너의 편집으로 영역본이 출간되었다.

야기부터 마르셀 마리엔이 1983년에 펴낸 자서전 등에서 수
집한 정보, (상당수가 증명이 불가능하거나 반론을 불러일으
키는) 벨기에 초현실주의 활동의 기록물 등을 토대로 설명되
는데, 이 모두가 불분명한 사실들에 기반하며 따라서 각각의
정보들은 지식의 간극을 메우기보다 오히려 틈을 벌린다. 마
그리트와 친구들은 의도적으로 마그리트의 유산을 만들어내
고 때때로 각색하는가 하면, 실제와 허구를 오가면서 후세대
가 마그리트에 매료될 만한 이야기들을 추가하기도 했다. 이
처럼 마그리트의 전기에는 허구적인 각색이 존재하는데, 다
름 아닌 이것이 그의 전기에서 핵심적인 요소가 되어 마그리
트에 대한 이해를 방해하기보다는 그의 삶과 작품에 접근하
는 새로운 방법을 열어준다. 가령 뱅상 자뷔의 『마그리트: 이
것은 전기가 아니다Magritte: Ceci n'est' pas une biographie』(2017)는
마그리트의 생애와 작업과 관련한 허구적인 배경을 연구의
출발점으로 삼았고, 필자 또한 미술가 이케 스포지오와 공동
으로 저술한 책 『이것은 마그리트다This is Magritte』(2016)에서
실제와 허구를 넘나드는 마그리트 삶의 면모들을 드러낸 바
있다.

　　이 책은 마그리트의 유년기 및 청소년기의 사건과 경험
에 특별히 초점을 맞춤으로써 기존의 전기적인 접근법에 새
로운 차원을 더할 것이다. 마그리트가 성장기에 겪은 사건과
경험은 모두 마그리트 자신이 글이나 말을 통해 언급했던 내

용들이다. 이 부분에 초점을 맞추는 것은 그의 예술과 관련하여 그간 관례적으로 다루어졌던 내용의 전기적·맥락적 틀을 확장하기 위해서다. 이 책은 또한 마그리트의 유년 경험에 지대한 영향을 미친 대중문화적 요소들을 분석의 범위로 끌어들일 것이며, 특히 핵심 공간이라 할 수 있는 벨기에 샤를루아의 마네주 광장place du Manège의 중요성에 집중할 것이다. 마네주 광장은 축제, 서커스, 극장, 마술 공연을 통해 (이 모두를 한데 모아) 카니발적인 영향력을 발휘하는 무대가 펼쳐지는 대중오락의 중심지였다. 이 각각의 요소들은 마그리트를 이해함에 있어 다른 내용들과 구분되면서도 밀접하게 연결되는 문맥을 제공해준다. 우리는 이 문맥 안에서 마그리트 예술의 핵심 주제에 내포된 다양한 차원을 포착하여 새로운 관점으로 마그리트 예술을 살피고, 그 형식과 반복 안에 담긴 새로운 의미를 깨닫게 될 것이다.

마그리트의 작품들은 한눈에 알아볼 수 있다. 그의 작품이 특유의 개인적인 시각 기호 및 언어와 함께 작동하기 때문이다. 기호의 의미는 표면상 모호하기 때문에 다양한 비평과 해석을 유도한다. 이처럼 깊은 역사적 문맥 안에서 그의 작품을 조망할 때 우리는 이 기호들이 갖는 전기적 의미를 더 잘이해하며, 마그리트의 예술을 구축하는 틀 안에서 미학적 중요성에 비추어 기호를 파악하게 될 것이다. 이 책에서는 마그리트가 미래의 배우자이자 동반자가 될 조르제트 베르제를

처음 만난 1913년 샤를루아에서의 일을 청소년기의 특별하고 결정적인 근원적 순간으로서 살펴보고자 한다. 현재까지 마그리트 본인을 비롯해 그를 연구하는 여러 학자들 모두 이 만남을 활동 초기의 일화 정도로만 언급할 뿐 어느 누구도 그 이상의 의미를 부여하지 않았다. 그러나 눈앞에서 행해진 마술 속임수를 폭로하듯, 우리는 한층 깊고 더욱 포괄적인 관련성—한편으로는 거의 알려지지 않은 마그리트 유년 시절의 핵심적인 순간들을 더욱 구체화하되, 다른 한편으로는 이후에 제작된 마그리트 작품의 도상적 원천과 맥락 분석을 위해 중요한 새로운 정박 지점을 제공해줄 관련성—을 살펴보기 위해 이 순간을 들여다보아야 할 뿐 아니라 이에 주의를 기울일 필요가 있다.

마그리트의 어린 시절

르네 프랑수아 길랭 마그리트는 1898년 11월 21일 벨기에의 샤를루아와 북해의 중간 지점쯤인 왈롱 지방 레신 마을에서 태어났다(그해 3월 2일에 결혼한 부부가 낳은 '허니문 베이비' 였다). 제임스 스롤 소비는 다음과 같이 말한다. "플랑드르와 왈롱 사람들 간 문화적 유산의 차이가 복잡해서 (…) 왈롱에서 태어나 성장한 마그리트는 플랑드르 동료들보다 프랑스의

영향에 더욱 민감했다고 할 수 있다."5 결혼증명서에는 어머니 레진의 직업이 '여성용 모자 제조인'으로 기록되어 있지만 그녀는 (레신 라 스타시옹가 19번지에서) 마그리트가 태어날 당시 가정주부였다. 아버지 레오폴드의 직업 역시 결혼증명서와 이후 기재 사항에는 '외판원'으로 되어 있으나 마그리트의 출생증명서에는 '양복장이'로 기록되어 있다.6 두 직업이 별개였는지 여부는 불분명하다. 몇 년 뒤 레오폴드는 마가린 제조업체 코코랭의 대표로서 식용 기름 업계에서 일했다. 1915년 무렵에는 제조업체 마기(1908년 고형 육수를 처음 생산한 제조업체)의 대표가 되었고, 1917~18년 브뤼셀에 자신의 고형 육수 공장을 세웠다.7 그러나 이보다 앞서 브뤼셀에서 독자적인 사업을 시도했던 것으로 보인다. 지역 일간지 『라 레지옹드 샤를루아La Région de Charleroi』 1916년 10월 27일 자의 한 기사는 "샤틀레의 레오폴드 마그리트는 '비고르Vigor' 수프를 병에 담아 판매하면서 이것이 '순수한 고기만을 넣어 끓인 엑기스'라고 주장하지만, 분석한 바에 따르면 이 제품 안에는 고기 엑기스가 전혀 들어 있지 않다"8라는 언급으로 제품을 비난함과 동시에 그의 사기 행각을 암시한다. 아버지의 의심스러운 사업이 아들 마그리트가 미래에 선보일 말과 이미지의 잠재적인 속임수에 대한 예술적 분석에 영향을 미쳤으리라 추측해볼 수도 있겠다.

마그리트 가족은 이사를 자주 다녔다. 1900년에는 질

리의 플뢰뤼스가 185번지로 집을 옮겼다. 이곳에서 마그리트의 형제들 레몽(1900)과 폴(1902)이 태어났다. 레몽은 성공적인 사업가가 되었고 가족과는 거의 관계를 끊다시피 했으나, 폴은 큰형 르네와 평생 가깝게 지냈다. 청년 시절 타고난 재단 솜씨로 '후작'이라 불렸던 폴은 이후 음악가가 되어 르네와 그의 예술가 친구들과 함께 협업을 펼쳤다. 그는 1927년부터 1930년 사이에 파리에서 르네와 함께 지냈으며, 벨기에로 돌아온 뒤 두 형제는 조르제트와 함께 광고회사 '스튜디오 동고 Studio Dongo'를 설립했다.

1904년 마그리트가 다섯 살이 되었을 때 가족은 샤틀레로 이주했고 마그리트는 그곳에서 1905년 말 남자 학교에 다니기 시작했다. 1906년에는 해마다 개최되는 교내 대회에서 상을 받아 『주르날 드 샤를루아Journal de Charleroi』에 이름을 올렸으며,[9] 학적부에 따르면 4학년 때 6등상을 받았다.

> 품행상과 노력상 수상. 종교 지식 보통. 프랑스어 우
> 수. 플라망어 5등상. 산수 2등상. 자연과학과 위생
> 2등상, 역사 4등상. 지리학 4등상. 필기 6등상. 드로잉
> 3등상. 체육 6등상. 음악 4등상.[10]

1911년 마그리트 가족은 다시 이사했는데, 이번에는 그라벨가 95번지에 신축한 더 큰 집으로 옮겼다.

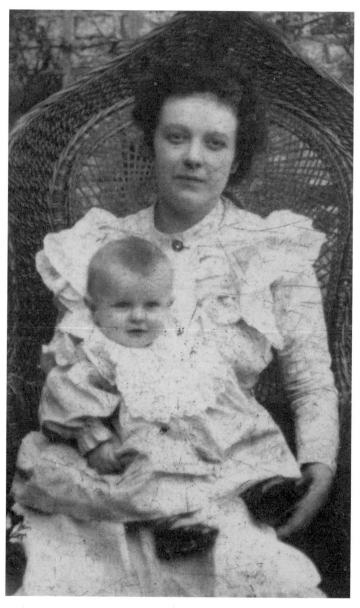

레진 베르탱샹, 어머니의 무릎 위에 앉은 르네 마그리트, 1899.

이전에 한 차례 이상 자살을 시도했던 마그리트의 어머니는 이사한 지 채 1년이 지나지 않은 1912년 2월 24일 상브르강에 몸을 던졌다. 샤를루아의 일간지 『르 라펠Le Rappel』 2월 25일 자는 그녀의 실종 소식을 다음과 같이 전했다.

> 샤틀레 그라벨가 95번지에 거주하는 레진 베르탱샹 마그리트 부인이 실종된 것으로 알려졌다. 마그리트 부인은 토요일 오후 4시 30분경 이후 종적을 감췄다. 나이 40세, 키 162센티미터, 통통한 체형에 검은색 머리와 눈썹. 목 부분에 레이스가 달린 면 소재의 흰색 잠옷과 검은색 모직 스타킹, 빨간색과 흰색 줄무늬가 있는 가운 차림. 안쪽에 2-9-98[2-3-98의 오기]가 새겨진 결혼반지 착용. 부인은 과거 우울증으로 몇 차례 자살을 시도한 바 있다.[11]

마그리트 부인의 시신은 1912년 3월 12일에 발견되었다. 다음 날 한 일간지는 이 소식을 이렇게 보도한다.

> 지난달 마그리트 부인(결혼 전 이름 레진 베르탱샹)의 실종이 보도되었다. 안타깝게도 정황상 자살을 시도한 것으로 추정되었던바, 이는 충분히 근거 있는 예측으로 밝혀졌다. 어제 아침 이 불행한 인물의 시신이

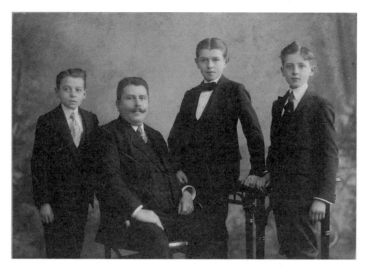

어머니의 비극적인 죽음 이후에 촬영한 사진, 아버지와 주변에 선 폴, 르네, 레몽, 1912.

앙글로메레 슬래그 더미 뒤편 상브르강에서 수습되었다. 시신은 임시로 미손 씨 집에 보관된 뒤 그라벨가의 자택으로 운구될 예정이다.[12]

1912년 11월 마그리트는 샤를루아 인근 도시의 왕립공학중등학교에서 중등교육을 받기 시작했다. 그해에 일어난 대단히 충격적인 사건을 감안할 때 마그리트의 학업성적이 형편없었다는 사실은 그리 놀랍지 않다. 1982년 당시 학생주임은 마그리트의 '카탈로그 레조네' 편집자인 실베스터와 휫필드에게 보낸 편지에서 다음과 같이 전한다. "첫해에는 다소 기복이 있었고, 2학년 때에는 거의 위태로운 수준이었습

니다. 성적이 30퍼센트 이상 떨어졌으니까요. 그러나 그 파국 가운데서도 눈에 띄는 것은 드로잉 점수가 250점 만점에 213점을 기록했다는 사실입니다. 그 뒤로 마그리트와는 연락이 끊겼습니다."[13] 어린 마그리트의 매우 짓궂은 측면은 『라 누벨 가제트 드 브뤼셀La Nouvelle Gazette de Bruxelles』 1946년 1월 9일 자 A.-E. 데그랑주가 작성한 기사에서 분명하게 드러난다. 이 기사는 르네와 동생 폴의 장난을 보도한다. "어린 나이이긴 했지만 르네 마그리트는 존경받는 시민들의 집 초인종에 고양이를 매달아둠으로써 초현실주의를 실천에 옮겼다. 중등학교에서도 마그리트는 섬뜩한 기괴함을 추구했는데, 그 첫 시도 중 하나로 촛불로 비춘 해골을 묘사한 작품을 들 수 있다."[14] 미셸 드라게의 설명처럼 마그리트 집안 소년들의 무모한 장난은 그들을 샤틀레의 환경과 동떨어진 존재로 만들었고, 어떻게 보면 그들이 어머니의 자살에 일조했다는 대중의 인식을 낳는 유감스러운 결과를 가져왔다.[15] 이러한 설명을 통해 마그리트가의 아이들이 그다지 유쾌하지 못한 측면에서 지역사회의 구경거리였다는 점이 분명하게 드러난다. 마그리트 가족이 1913년 3월 샤를루아 왈롱의 포트가 41번지로 이주한 데에는 아마도 이러한 비난이 영향을 미쳤을 것이다.

포트가는 인도와 면한 전형적인 19세기 양식의 2층 또는 3층의 붉은 벽돌 주택들로 이루어진 곳이었다. 왕립공학중

등학교는 이 집에서 20분 거리에 있었다. 마그리트의 아버지는 아이들을 돌보기 위해 잔 베르데엔을 고용했는데, 이 가정교사는 1928년 아이들의 새어머니가 된다. 마그리트의 가족이 샤를루아에 머문 기간은 그리 길지 않았다. 그들은 1914년 11월에 다시 샤틀레의 집으로 돌아갔다. 그 얼마 전인 8월 4일에 시작된 독일의 침공으로 마그리트는 등교를 중단한 터였다. 1915년 11월 마그리트는 브뤼셀로 이주해 젊은 독신남 생활을 시작했고 이듬해 10월 왕립미술대학교에 입학했다. 샤를루아와 샤틀레가 지리적으로 매우 가까웠음을 감안할 때 마그리트는 샤를루아에 거주하기 이전뿐 아니라 그 이후에도 샤를루아를 자주 방문했으리라 짐작된다. 마그리트 가족이 샤를루아에 짧게 거주한 사실은 이사 직전에 벌어진 의미심장한 사건, 즉 마그리트의 어머니가 상브르강에 몸을 던진 사건에 초점을 맞춘 전기들에도 반영되었다. (정신분석을 거의 신뢰하지 않는 마그리트로서는 대단히 유감스럽게도) 이 사건은 마그리트의 예술을 정신분석적인 용어 안에서 맥락화하는 데 반복적으로 소환된다. 특히 엘런 핸들러 스피츠와 같은 비평가들에게서 분명하게 드러나는데, 스피츠는 "죽음의 정황에 대한 공포"와 그것이 초래한 "외상 후의 정신 상태"[16]가 마그리트의 작품에 미친 영향에 주목했다.

마그리트의 유년기와 청소년기, 특히 샤를루아 시절의 세부 사실은 전기에서 대략적으로만 약술되고, 그나마도 주

로 마그리트와 조르제트가 이후 간략하게나마 의미 있었다
고 언급한 핵심적인 순간에만 집중되어 있다. 마그리트의 유
년 시절에 대한 (아마도) 가장 상세한 설명은 마그리트의 「자
전적 스케치Esquisse autographique」일 것이다. 「자전적 스케치」는
마그리트가 자신의 삶의 몇몇 순간에 대해 피상적이고 개략적
으로 서술한 글로, 1954년 팔레 데 보자르에서 개최된 마그리
트의 전시 도록에 실렸다. 특이하게도 그는 이 글에서 시제를
바꿔가며 서술한다.

　　르네 프랑수아 길랭 마그리트는 1898년 11월 21일 에
　　노주의 레신에서 태어났다. 당시 그의 아버지 레오폴
　　드 마그리트와 어머니 레진 베르탱샹은 지금은 존재
　　하지 않는 집에 살고 있었다. 르네 마그리트는 요람에
　　서, 헬멧을 쓴 사람들이 그의 집 지붕으로 추락한 열
　　기구의 잔해를 들고 있는 모습을 보았다.
　　　1910년, 열두 살 난 르네 마그리트는 부모가 정착
　　한 샤틀레에서 회화 수업을 들으며 그림에 색칠을 하
　　고 있다. 샤를루아 근처 담프레미의 한 학교 교사가
　　일주일에 한 번 샤틀레를 방문해 젊은 숙녀들을 대상
　　으로 진행하는 수업이다. 과자 가게 2층의 방 두 개에
　　즉흥적으로 마련된 그 수업에서 르네 마그리트는 (교
　　사를 제외하면) 유일한 남성이다.

이 무렵 마그리트는 플로라 아주머니, 할머니, 대모 마리아, 대부 피르맹과 함께 수아니에서 휴가를 보낸다. 그는 종종 오래된 묘지를 방문하는데, 그곳에서 지역의 어느 지주를 위해 양지바른 옛 무덤의 아름다운 풍경을 그리는 미술가를 처음으로 만난다.

그 뒤 마그리트는 샤를루아의 중등학교에 다니며, 그곳에서 다소 기이한 작문으로 프랑스어 교사를 놀라게 한다. 1912년 어머니 레진은 삶에 지친다. 그녀는 상브르강에 몸을 던진다. 1913년 그의 가족, 즉 아버지와 르네 그리고 두 동생 레몽과 폴은 샤를루아로 이주한다. 그곳 회전목마장에서 장차 아내가 될 조르제트 베르제를 만난다.[17]

회전목마를 타면서 이루어진 조르제트와의 만남이 그가 인식하는 (또한 때마침 전쟁 발발 직전의) 유년기 이야기의 마지막을 장식한다. 이어 「자전적 스케치」는 제1차 세계대전을 건너뛰고 브뤼셀의 왕립미술대학교에 간간이 출석하던 일과 1918년 가족이 브뤼셀로 이주한 이야기로 넘어간다.

조르제트 마리 플로랑스 베르제는 1901년 2월 22일 (샤를루아 상브르강 건너편에 위치한) 탄광촌 마르시넬에서 태어났다(마르시넬은 1977년 샤를루아시에 편입되었다). 그녀

의 부모인 리아 파요와 플로랑 조제프 베르제는 고향에서 정육점 겸 식료품점을 운영했다. 베르제는 마그리트와의 첫 만남을 다음과 같이 기억한다.

> 어린 시절을 보낸 샤를루아에서는 매년 축제가 열렸다. 마을 위쪽 광장에 덮개로 싸인 회전목마가 있었는데, 아주 어린 한 소년이 "타러 와"라고 말했다. 그 뒤로 나는 마그리트와 거의 매일 등굣길에서 만났다. 1914년 전쟁이 시작되었고 (…) 마그리트가 브뤼셀로 떠나면서 그와의 연락이 끊겼다.[18]

마그리트의 전기들에 따르면 그 축제는 (분명 8월에) 활기 넘치는 사교와 유흥의 중심지이자 마그리트의 어린 시절 여러 핵심적인 순간과 사건이 일어난 장소인 마네주 광장에서 개최되었다.[19] 샤를루아의 주요 대중오락 장소 중 하나였던 마네주 광장은 마그리트의 집에서 불과 5분 거리에 위치했으며, 이후 언급하겠지만 그의 유년 시절 성장 과정의 또다른 핵심적인 장소인 블뢰 극장이 자리한 뇌브가에서도 그리 멀지 않은 곳에 있었다. 마그리트는 학교를 마친 뒤 이 광장을 자주 찾았을 것이다. 마그리트의 일상에서 이 장소가 차지하는 중요성은 축제 기간 동안 이곳에서 조르제트가 그를 마주친 사실로 분명하게 드러나며, 마그리트의 학교 성적은 그가 학습

에 꾸준히 임하기보다는 종종 밖으로 나돌아다녔음을 짐작
하게 한다.

20세기 초반 이 장소 및 그 주변과 관련하여 사람들이
느낀 짜릿함과 흥분은 1904년에 발행된 『가제트 드 샤를루아
Gazette de Charleroi』의 한 기사에서도 엿볼 수 있다.

샤를루아에서 여전히 무료함을 느끼는 사람들은 분
명 성미가 대단히 까다롭거나 아주 고약한 사람임이
틀림없다! 근방 곳곳에서 축제가 열리고 있다! 이번
에는 마네주 광장에서 축제의 장이 펼쳐진다! 그 인접
지역 또한 급속도로 발전되었다! 특히 자크 베르트랑
가와 상설 서커스가 열리는 장소 근방에는 마치 마술
을 부린 듯 주택들이 들어섰고, 그 주변으로 많은 카
페는 물론 심지어 숙박 시설까지 등장하고 있다. 매일
밤 정기적으로 개최되는 서커스에 더하여 부활절과
8월 축제 덕분에 이 지역은 거의 항상 커다란 활력으
로 가득 차 있다. 새로운 축제들이 추가되어 이 분위
기가 한층 강화되기를 주민들은 바라고 있다.[20]

마네주 광장에서 매일같이 빚어지는 부산스러움은 정
기적으로 열리는 장기간의 축제로 인해 더욱 고조되었다. 필
리프 댕부르에 따르면 부활절 축제는 보름 동안 열렸으며,

8월 축제는 한 달 내내 지속되었다.[21] 당시 마네주 광장에서 가장 중요한 곳은 '스포팅-팰리스'라는 스포츠 복합건물로, 일반 입장료 50센트를 내고 들어온 방문객들은 인기 있는 롤러스케이트 시설을 이용할 수 있었다(『가제트 드 샤를루아』의 언급에 따르면 "에노에서 가장 긴 스케이트장"이었다). 때때로 "네스토르 교수의 '스케이트 타는 코끼리' 공연"[22]이 이곳에서 열리기도 했다.

19세기 말과 20세기에 걸쳐 벨기에에서 축제는 중요한 사회·문화·경제적 역할을 수행했다. 벨기에는 유럽 대륙의 가장 부유한 나라 중 하나였고, 콩고와 (1916년부터) 루안다우룬디(훗날 르완다)에 식민지 지분을 갖고 있었다. 벨기에의 리에주, 몽스, 샤를루아, 겐트, 안트베르펜, 브뤼셀 등의 도시를 중심으로 인구가 밀집한 산업 지역이 펼쳐졌다. 귀도 컨벤츠의 언급에 따르면 "3만 제곱킬로미터의 면적에 700만 이상의 벨기에인들이 거주했다."[23] (마그리트와 조르제트의 부모를 포함한) 부유한 중산층, 경제적으로 넉넉한 노동자 계층과 더불어 작은 상점 주인과 술집 주인, 맥주 양조업자들이 급증하며 이 도시 지역에 자리를 잡았다. "축제가 성공적으로 인기를 끌면서 지역의 중산층과 기업가들은 축제 개최를 환영했고, 심지어 노골적으로 요청하기까지 했다."[24] 이처럼 급속하게 성장하는 부르주아사회는 상업 시설들뿐 아니라 사람들까지 도시로 끌어들였으니, 이 이동 전시회로부터 거두어들

이는 세수는 지방 당국의 중요한 수입이 되었다.[25]

마그리트의 전기에서 유년 시절의 세부 사실은 단순하지만 일평생 이어진 사랑과 결혼(비록 때로는 열렬했고 때로는 양측의 사정으로 인해 악화되기도 했지만)의 배경을 이룰 뿐, 그 이상의 학문적인 관심은 거의 받지 못했다. 사실 앞서 언급한 것처럼 마그리트에 대한 연구는 어머니의 익사를 그의 이후 예술활동에 가장 지대한 영향을 미친 요인으로 간주한다. 하지만 이제 지나치게 단순화된 유년 시절의 스케치에 의심의 시선을 던지고 축제에서 조르제트와 만나는 이 마지막 순간을 마그리트 작품의 이해에 있어 핵심적인 순간으로 위치를 바꾸어보면 어떨까? 거대한 역사적 변화를 가져온 1913년, 마그리트(그리고 그의 동료들)가 청소년기와 성인기의 문턱에서 회전목마를 탄 그 순간 말이다. 우리에게 주어진 것은 짧은 순간이다. 빙글빙글 회전하며 아찔한 쾌감을 자아내는 회전목마의 움직임과 결합된 (특징상 현대적인) 찰나성, 또한 회전목마가 한 요소를 이루는 이동 축제의 한시성으로부터 그 짧은 순간의 시적인 이미지가 모습을 드러낸다. 그리고 우리는 이 순간에 대한 기억이 마그리트와 조르제트의 삶에서 지속됨을 추적할 수 있다. 두 사람의 평생 동안 이어진 (굴곡진) 동반자 관계가 바로 그 순간에 봉인된 듯 말이다. 더욱이 그 순간의 아찔함은 실베스터와 같은 전기 작가들이 종종 마그리트와 연결 짓는, 보다 전통적이며 생기 없는 잿빛 환경과

는 상반된다.

마그리트는 중공업 지역으로 알려진 벨기에의 에노주
에서 태어나고 자랐다. 당시 이곳은 지옥(지금의 언어
로 말하자면 천국과 지옥 사이의 림보)과도 같은 잿빛
의 지역으로, 납빛 하늘 아래 생기 없는 땅 여기저기
에 슬래그 더미의 어두운 비탈면이 펼쳐져 있었다. 종
종 마그리트 그림의 불가사의, 다시 말해 결코 일반적
인 영역을 넘어서는 초월성이 아닌 지극한 평범 속에
서 발견되는 불가사의는 이곳 에노의 잿빛 환경의 기
념물이라 할 수 있다.[26]

하지만 '중공업 지대'에서 보낸 마그리트의 유년 시절이
실베스터가 암시하는 것처럼 칙칙하지 않았고, 오히려 다채
로운 축제가 벌어지는 데다 카니발적인 장소와 경험으로 가
득해 마그리트의 예술작품과 성장에 영향을 미쳤다면 어떨
까? 때마다 마네주 광장을 북적이게 했던 이동 서커스와 행
사, 그리고 (마그리트의 자기표현이자 이미지인 부르주아 남
성의 중산모를 들어 올림으로써 그 안에 감춰진 사기꾼과 마
술사의 모습을 드러내는) 마술 공연의 흔적을 따라가보면 어
떨까? 또한 직선의 전기가 아닌, 빙글빙글 도는 회전목마처럼
반복해서 회귀하는 순간들로 이루어진 그의 전기를 추적한다

면 어떨까? 이 짧은 순간을 토대로 삼아 당시의 공간적·역사적·문화적 함의를 살핀다면, 파편적으로만 알려진 마그리트의 유년 시절이 보다 구체적인 모습으로 드러나게 될 것이다. 그리고 이 사실들은 이전의 서술과 배치되기보다, 그것을 보완하는 대안적 이야기의 구성이 가능한 정지점을 제공해줄 것이다. 유년 시절의 마그리트에게 즐거움을 주었던 다양한 장소와 공간이 갖는 중요성이 그의 작품에 대한 비판적인 이해를 더하는 한편, 그 안에 담긴 맥락을 통해 마그리트 이해의 층위를 풍부하게 할 것이다. 말하자면 이는 그가 어린 시절 경험한 대중적이며 민간 문화적인 환경을 발견하는 과정이다.

따라서 우리는 마그리트의 삶에서 매우 중요한 순간, 즉 1913년 3월 샤를루아로 이주한 열네 살 소년과 열두 살 소녀가 만난 그 순간으로 되돌아갈 필요—그리고 회전목마처럼 반복해서 돌아올 필요—가 있다. 두 사람의 만남은 다양한 만남을 예고하며, 우리가 과거로 거슬러올라가 마그리트 예술에 대한 관점을 수정하도록 이끈다. 마그리트는 한때 현실은 '부조리'하고 '비논리적'이며, 일관성이란 부르주아 이데올로기에 의해 강요되는 것이기에 한 사람의 생을 단선적 이야기로 구성하려는 시도 역시 불가능하다고 말한 바 있다.[27] 기억과 서술은 직선적이기보다 파편적이고 반복적이며 순환적이다. 시간은 흐르고 증거는 사라지며 감각은 주관적이기에, 기억과 서술은 퇴색될 수밖에 없다. 그러나 기억과 서술이 이

이야기에 구조를 부여할지언정, 그 이야기가 어떤 결과를 낳았는지에 대한 통찰을 반드시 제공해주는 것은 아니다. 결과적으로 전기상의 한순간—일종의 낭만으로 함축될 뿐 마그리트의 이야기에서 일견 중요해 보이지 않는 특정 장소—을 분석함으로써, 우리는 마그리트 작업의 새로운 층위뿐 아니라 그의 삶의 깊은 곳을 들여다보게 될 것이다.

1장 · 독립적인 출발:
벨기에 초현실주의의 형성

앞에서 언급했듯이 1914년 8월 4일 독일이 벨기에를 침략한 뒤 마그리트는 등교를 중단했고, 그의 가족은 11월 샤틀레에 있는 집으로 돌아왔다. 1년 뒤 마그리트는 홀로 브뤼셀의 하숙집으로 옮겼다. 마그리트가 그곳에서 무슨 일을 했는지는 거의 알려진 바가 없다(브뤼셀의 인구조사에 따르면 그는 '소묘화가'로 기록되었다). 그러나 (나중에 보게 되겠지만) 극장 방문이 주요 활동 중 하나였으리라 짐작되는데, 이것이 이후 그의 작품에 상당한 영향을 미쳤다. 마그리트 자신도 이 시기에 대한 정보를 거의 언급하지 않았다. 1962년 미셸 조리스와의 인터뷰에서 그는 이 브뤼셀 시절을 간략하게 회상한다. "전쟁이 있었던 1914년에서 1918년 사이, 나는 브뤼셀의 대학교에 등록했습니다. 그 학교에 2년 동안 다녔지요. 당시 아주 자유롭고 편안한 하숙집에서 홀로 살았고, 수업은 거의 듣지 않았습니다."[1] 기록에 따르면 실제로 마그리트는 1916년 왕립 미술대학교에 등록했다. 그는 좀처럼 학교에 모습을 드러내지 않았다. 게다가 전쟁 동안에는 난방용 석탄 부족 등 여러

가지 이유로 학교가 정기적으로 문을 닫기도 했다. 도서관 역시 이 기간에 운영을 대폭 축소했기 때문에 책을 손에 넣기가 어려웠지만, 학생들은 코페라티프 아르티스티크Co-opérative Artistique, 즉 예술협동조합을 통해 사진이나 미술작품이 복제된 엽서를 구입했으며 매우 값비싼 예술서의 견본도 제공받을 수 있었다. 복제물을 통해 예술을 접한 어린 시절의 경험은 이후 그가 보인 원본성과 복제에 대한 관심이라는 더 넓은 문맥 안에서 고려해볼 만하다. 마그리트는 훗날 자신의 작품뿐 아니라 '라루스Larousse' 같은 백과사전에 인쇄된 사진의 복제부터 작품을 통한 실재와 복제의 관계, 모델과 복제의 관계에 대한 탐구에 이르기까지 이 관심사를 폭넓게 다루었다.

마그리트는 하숙집에서 잠시 지낸 뒤 다시 아버지, 두 남동생과 함께 생활했다. 가족은 1916년 또는 1917년에 브뤼셀로 이주했다. 당시 그의 가까운 친구이자 동료 학생이었던 샤를 알렉상드르의 설명은 마그리트 가족의 활기 넘치는 분위기에 대해 많은 내용을 알려준다.

가족 모두가 탁자 앞에 앉았고 마그리트가 나를 가족들에게 소개했다. "내 동생 포폴은 얼간이야. 어느 누구에게도 욕을 못 하지. 레몽은 훨씬 더하고. 이분이 아버지야. 그리고 이 사람은 아버지의 애인." 그는 가정부를 가리키며 말했다(그 말이 사실인지 여부는

모르겠다). "얘는 아빠의 사생아야." 그 말을 들은 그의 아버지가 화가 나 벌떡 일어나서는 마그리트에게 소리쳤다. "바보 같은 녀석, 막돼먹은 놈… 가족을 그렇게 모욕하다니."[2]

마그리트 가족은 마침내 브뤼셀 교외 지역 스카르베크에 자리한 넓은 타운하우스로 이사를 갔다. 마그리트의 아버지는 그 지역에서 고형 육수를 제조했는데, 수입이 좋아 전쟁 중에도 가족들은 매우 여유로운 생활을 할 수 있었다. 알렉상드르는 다음과 같이 말한다.

집은 3층짜리 건물이었다. 빈방도 있었다. 꼭대기 층에는 이젤과 소소한 물건들이 놓인 방 두세 개가 있었는데 마그리트가 그 층을 거의 독차지했다. 어떤 방에는 구석에 오래된 옷가지가 쌓여 있어 마그리트는 피곤할 때면 그 방에 가 옷가지 위에 몸을 뉘었다. 나는 그의 침대를 본 적이 없다. 그가 어디서 잠을 잤는지 모르겠다. 어딘가에 분명 침실이 있었을 테지만 그 방을 보지는 못했다. 우리는 곧장 작업실로 올라가 자리에 앉아서 전쟁 시기의 독한 담배를 피우며 시와 철학에 대해 이야기를 나누곤 했다.[3]

1919년부터 1925년 사이에 마그리트가 장차 오랜 관계를 유지하게 될 중요한 사람들과의 교류가 시작되었다. 또한 이 시기는 그가 평생에 걸쳐 추구하며 자신의 예술적 성장에 지대한 영향을 미칠 주제와 철학적 관심사와 태도를 형성한 때이기도 하다. 1919년 무렵 그는 피에르-루이 플로케와 작업실을 함께 사용했고, 부르주아가家의 형제들인 빅토르, 피에르와 친구가 되었다. 플로케는 화가, 빅토르는 신에 건축가였고, 피에르는 시인이자 작가였다. 세 사람 모두 마그리트와 함께 10년 뒤 브뤼셀 아방가르드 예술계의 중심인물로 성장한다. 마그리트는 1919년경 아마도 피에르에게서 받은 전시 도록에 실린 복제 이미지를 통해 미래주의Futurism를 접했는데, 이것이 그가 처음으로 접한 진정한 현대미술 운동이라 할 수 있다. 그해에 이루어진 몇 차례의 다양한 만남과 사건은 궁극적으로 브뤼셀 초현실주의Surrealism 그룹의 형성으로 이어졌다. 벨기에 최초의 초현실주의 그룹의 등장이었다. 부르주아가의 형제들은 1919년 1월에 창간호를 발간한 현대 예술 및 건축 평론지 『오 볼랑Au volant』의 편집위원에 마그리트를 포함시켰다. 이어 그해 12월 빅토르는 브뤼셀에서 에메 디클레르크와 함께 예술 센터를 열었고, 마그리트가 개관전 포스터 디자인을 맡았다.

마그리트의 예술적 성장에 영향을 미친 것으로 밝혀진 또 다른 예술운동은 다다Dada였다. 마그리트가 다다 작

품을 처음 접한 것은 벨기에의 다다이스트 클레망 판사에르를 통해서였다. 판사에르는 본래 정기간행물 『레쥐렉시옹 Résurrection』의 편집자로, 프랑스 다다이스트들과 관계를 맺고자 노력하던 중 1919년 초에 다다를 제창한 트리스탕 차라와 접촉했다. 루마니아 태생의 예술가인 차라는 당시 파리에 살고 있었는데, 자신이 발행하는 『다다 회보Bulletin Dada』(1919년 제6호)에서 판사에르에게 벨기에의 '다다 대통령'이라는 별명을 붙여주었다. 판사에르는 프랑스 미술가 프랑시스 피카비아와도 편지를 주고받았으며, 그와 협업하여 『리테라튀르Littérature』를 만들기도 했다. 초현실주의의 시발점으로 여겨지는 『리테라튀르』는 1919년에 창간되어 1921년까지 프랑스의 작가 필리프 수포와 루이 아라공 그리고 장차 초현실주의의 지도자가 될 앙드레 브르통에 의해 발행되었다. 한편이 무렵 의약품 도매상의 열여섯 살짜리 아들이었던 에두아르 레옹 테오도르 메젠스 역시 파리에서 차라와 연락을 주고받고 있었다.

벨기에 아방가르드 문학의 주요 인물인 메젠스는 양질의 음악교육을 받았으며, 열네 살부터 스물한 살까지 프랑수아 코페, 기욤 아폴리네르, 라빈드라나드 타고르 같은 작가들의 수많은 글과 시에 곡을 붙였다. 메젠스는 1920년 화려하게 디자인된 예술 센터에서 마그리트와 플로케를 만났다고 회상했다.[4] 이 예술 센터의 개관전에서 마그리트는 독일 및 플랑드

르네와 조르제트 마그리트, 피에르와 앙리 플로케 및 미상의 친구, 1920.

르 표현주의Expressionism의 흔적과 함께 당시 유행했던 큐비즘과 미래주의의 다양한 양식적 영향을 보여주는 작품을 출품했다. 미출간된 원고에서 메젠스는 당시 마그리트의 외모에 대해 다음과 같이 말한다.

그는 대단히 고상해 보였다. 맞춤 정장을 입었는데, 허리 부분이 잘록하게 들어가 있어서 꼭 임신한 소녀 같은 인상을 풍겼다. 일요일마다 마그리트의 아버지는 그의 머리카락을 고데기로 말아 컬을 만들어주었다. 마그리트는 또한 윗부분이 푸르스름한 회색 천으로 되어 있고 단추가 달린 부츠를 신고 있었다. 무엇보다, 그의 옷차림 전체를 완성하는 것은 대단히 넓은 챙이 달린 보르살리노 모자였다. 마치 반구형 치즈 지붕 아래에 놓인 첫영성체 케이크 같았다![5]

메젠스는 1921년에 파리로 이주하면서 마그리트를 비롯해 벨기에 아방가르드 예술가들에게 프랑스의 예술가와 문인들을 소개하는 가교 역할을 맡았다. 당시 차라, 수포, 다다이스트 작가이자 미술가인 조르주 리베몽-데세뉴, 피카비아, 마르셀 뒤샹 그리고 작곡가 에릭 사티 등은 장차 초현실주의로 발전할 운동을 전개해가고 있었다. 메젠스는 또한 파리를 기반으로 활동하는 미국인 사진작가이자 곧 초현실주

의의 또 다른 핵심 동료가 될 만 레이의 첫 전시를 방문하기도 했다. 메젠스가 파리 사람들과 교류하게 되면서 이제 마그리트는 파리 예술계의 정보를 직접 얻을 수 있었다. 메젠스는 종종 마그리트에게 신문, 잡지, 전시 도록 등을 보내 파리 아방가르드의 새로운 발전 상황과 관련한 최신 정보를 알려 주었다.

메젠스가 발견한 다다이스트와 현대음악, 특히 사티의 작품은 다시 마그리트에게 영향을 미쳤다. 다다이즘과 현대음악은 밀접한 관계를 맺고 있었다. 사티는 메젠스에게 다다를 소개하고 피카비아가 발행하던 잡지 『391』의 마지막 호에 메젠스와 마그리트의 글을 싣게 했다. 메젠스는 이 잡지의 '브뤼셀 대리인'[6]이 되어 있었는데, 이후 그는 브뤼셀에 돌아온 뒤 "다다이스트들과 어울렸다는 이유로 마그리트를 제외한 그의 친구들로부터 매도를 당했다"[7]고 기억했다. 1921년 사티가 성악과 피아노를 위해 작곡한 '소크라테스 Socrate'(1919)의 초연차 브뤼셀에 왔을 때 메젠스는 사티를 만났다. 사티는 메젠스가 파리를 처음 방문했을 때 그를 보살펴준 인연이 있었다. 메젠스의 파리 친구들 상당수가 다다를 이미 지나간 과거의 일로 여겼던 반면(모더니스트의 유행은 매우 쉽게 변한다) 벨기에에서는 1921년 이후에도 다다운동의 중요성이 지속되고 있었으니, 이는 마그리트와 메젠스가 발행한 최초의 잡지들, 『에조파주 Œsophage』(1925년 창간호만 출

간)와 『마리Maris』(1925년에 세 권이 발행됨)에서도 분명하게 확인할 수 있다. 두 잡지 모두 다다정신으로 충만했다. 메젠스와 마그리트는 벨기에 다다의 대표 주자가 되었지만 이들이 접촉하는 벨기에 다다이스트는 단 한 명, 화가 폴 주스텐뿐이었다.

앞에서 언급했듯이 마그리트에게 영향을 미친 최초의 아방가르드는 이탈리아의 미래주의, 즉 1909년경 필리포 토마소 마리네티가 옹호한 현대의 역동성과 속도의 예술이었다. 마그리트의 초기 회화는 현재 한 점도 전해지지 않지만 미래주의 양식을 모방했던 것으로 보인다. 1967년 2월 23일 필 메르텐스에게 보낸 편지에서 마그리트는 다음과 같이 말한다. "그런 양식으로 그림을 그리는 일은 정말로 즐거웠습니다. 나는 어떤 그림도 남겨두지 않았습니다. 나의 미래주의 습작 중 남은 것은 아무것도 없습니다."[8] 그러나 처음의 열정이 식은 이후, 마그리트와 메젠스는 미래주의와 거리를 두었다. 여기에는 미학적 이유뿐 아니라 미래주의가 이탈리아 파시즘의 발흥과 밀접하게 관련되어 있다는 점도 작용했다. 메젠스는 자신들과 미래주의의 관계에 대해 다음과 같이 언급했다.

우리는 이내 그들이 끔찍한 잔인함 속에서 '현대적 삶'을 수용했다는 점에 충격을 받았다. 미래주의자들의 정복적·제국주의적인 정신은 당시 우리의 인도주

의적인 공감과 결코 양립할 수 없어 보였다. 그들의 정
신은 곧 이탈리아 파시즘의 징후였다.[9]

마그리트에게 있어 또 다른 핵심적인 순간은 조르조 데
키리코 작품과의 첫 만남으로, 이 역시 메젠스와 관련되어 있
다. 그 만남에 대해서도 상충된 이야기가 존재한다. 한 가지
버전은 마그리트가 브뤼셀의 작가 마르셀 르콩트를 알게 된
시기와 때를 같이한다. 마그리트는 르콩트와 평생 가까운 친
구로 지냈으며, 산문시 「적용Applications」(1925)이 실린 시집을
포함해 종종 르콩트의 출판물에 삽화를 그리기도 했다. 마그
리트는 「자전적 스케치」에서 다음과 같이 이야기한다.

> 1922년 마그리트는 르콩트와 알게 되었다. 이 화가의
> 실험이 얼마간 성과를 거두기 시작한 시점이었다. 르
> 콩트는 마그리트에게 데 키리코의 작품 <사랑의 노래
> Le Chant d'amour>(1914)의 사진을 보여주었고, 마그리
> 트는 눈물을 참을 수 없었다.[10]

그러나 메젠스는 전혀 다른 날짜와 전혀 다른 내용을 이
야기한다. 그는 1924년 가을에 있었던 마그리트와의 만남을
언급한다. 이때 두 사람은 다다 잡지 『391』과 포스트다다 간
행물 『에조파주』에서 시도해볼 수 있는 협업에 대해 논의했다.

바로 직후에 [데 키리코의] <사랑의 노래> 복제물이 우연히 우리 수중에 들어왔다. 우리는 넋이 빠졌다. 며칠 뒤 마그리트는 헌책방에서 데 키리코를 중점적으로 다룬 소책자 『조형의 의미Valori Plastici』를 발견했다. 우리는 전례 없는 감정에 압도당했다.[11]

메젠스가 지목한 날짜가 1925년에 일어난 마그리트 작품 양식의 분명한 변화를 더욱 잘 설명하는 듯 보이지만, 둘 모두와 긴밀한 협력 관계를 맺고 있던 르콩트가 두 사람에게 데 키리코의 작품을 소개했을 수도 있다. 실베스터와 휫필드에 따르면 메젠스의 메모에는 "파리의 비평지 『르 푀이유 리브르Les Feuilles libres』가 그 출처"라고 적혀 있다. "이 비평지의 1923년 5-6월 호에 [<사랑의 노래>의] 흑백 복제 이미지가 실렸다."[12] 이후 1924년 5월 앙드레 드 리데와 폴-구스타프 판헤커가 발행하는 미술 관련 정기간행물 『셀렉시옹Sélection』에 르네 크르벨이 쓴 데 키리코에 대한 기사가 게재되었다. 이 기사에는 데 키리코의 작품 여섯 점을 복제한 도판이 삽화로 실렸는데 그중 하나가 <사랑의 노래>였다. 메젠스가 바로 『셀렉시옹』의 편집위원이었으니, 이는 마그리트와 친구들이 이 기사가 발표되기 몇 달 전에 이미 데 키리코에 대해 알고 있었으며 심지어 게재 의뢰에 도움을 주었을 가능성을 암시한다.[13] 분명한 것은 1923년 하반기 어느 시점에 마그리트가 데 키리코

의 <사랑의 노래> 복제물을 접했고, 이 작품을 통해 무대와 스크린 그림에 내재한 예술적 잠재력을 깨달았다는 사실이다. 이후 마그리트는 화가로서 자신의 성장에 데 키리코의 예술이 줄곧 중요한 영향을 미쳤음을 강조했다.

메젠스와 마그리트가 보여준 활동 궤적은 마찰이 없지는 않았으나 긴밀하고 상호 의존적이었다. 메젠스는 마그리트가 작품을 선보일 수 있는 기회를 만들어주었고, 마그리트의 작품은 메젠스가 미술 거래상과 갤러리스트로서 성공을 거둘 수 있게 해주었다. 1927년, 메젠스는 (판헤커가 소유한) 브뤼셀 소재의 레포르크 갤러리를 지휘하며 이곳에서 마그리트의 전시회를 열었다. 또한 1929년에는 『바리에테Variétés』 특별호와 비평지 『비올레트 노지에르Violette Nozières』의 편집을 맡았는데, 이 중 『바리에테』 특별 호는 벨기에와 프랑스 초현실주의자들의 협업 프로젝트 중 가장 주목할 만한 것으로 꼽힌다. 1931년 메젠스는 마침내 마그리트의 미술 거래상으로서 마그리트를 영국 관람객에게 소개하는 데 중요한 역할을 하게 된다. 한편 1924년 마그리트는 시인이자 비평가, 미술 거래상인 카미유 콩스탕 기슬랭 고망과 브뤼셀 임상생물학연구소 소속의 생화학자 폴 누제와 알게 되었다. 같은 해 마그리트와 메젠스, 고망, 르콩트는 다다의 영향이 반영된 팸플릿을 발행했는데 이 팸플릿에는 비평지 『페리오드Périods』의 창간 예정 소식이 들어 있었다. 당시 메젠스의 언급처럼 "다소 이해하

기 어려운 일이 일어났으니, 바로 그룹이 둘로 나뉜" 것이었다. 뒤이어 경쟁적으로 간행물을 창간하며 각축을 벌인 아방가르드 두 분파의 분쟁에서 이 분열은 더없이 극명하게 드러났다.[14] 마그리트와 메젠스가 1925년 3월 다다를 지향하는 『에조파주』에 이어 『마리』를 발간한 반면, 고망과 르콩트와 누제는 다다와 거리를 두고 초현실주의에 경도된 『코레스퐁당스 Correspondance』를 발간했다.

『에조파주』와 『코레스퐁당스』는 앞서 파리에서 일어난 다다이스트와 초현실주의자의 분열을 환기하는 방식으로 브뤼셀의 아방가르드 사회를 분열시켰다. 당시 차라와 더불어 초현실주의에 대단히 적대적이었던 피카비아로부터 큰 영향을 받아 발간된 『에조파주』는 창간호에 그쳐 단명하고 말았다. 『코레스퐁당스』가 고취한 초현실주의의 신선한 잠재력에 더욱 많은 관심을 가진 사람들의 눈에 『에조파주』가 공언한 다다의 정신은 퇴보적으로 비쳤던 것이다. 그럼에도, 이 두 간행물에 글을 기고한 사람들의 면면과 기고문의 특성을 살펴보면 두 매체가 어느 정도 다다이즘에 토대를 두고 있었는지가 뚜렷하게 드러난다. 『에조파주』는 『다다Dada』나 『메르츠Merz』 같은 다다 비평지를 연상시키는 지면 구성과 함께 '5계명Les 5 Commandements'이라는 글로 시작하는데, 이는 다음과 같은 다다적인 외침으로 끝난다. "'홉-라, 홉-라' 이것이 우리의 구호다." 이 계명이 실린 『에조파주』에는 독일의 미

술가 한스 아르프와 차라의 시, 그리고 주스텐과 독일의 막스 에른스트, 쿠르트 슈비터스의 작품 도판이 실렸다. 또한 피카비아의 초현실주의적 드로잉 <하이퍼시詩: 랭보 온도계 Hyperpoésie: Thermométre Rimbaud>(1924)도 특별히 포함되었으며, 차라의 논평 "리얼리즘은 똥이요, 반면 초현실주의는 지독한 똥 냄새다"가 이 작품 주위를 둘러쌌다. 동시에 『에조파주』는 다다이즘에 대해서도 의구심을 표현했다. "우리는 교양(지식), [스탕달의 소설인] 파르마의 수도원, 다다이즘과 그 계승자 등 모든 타락에 대해 뜨겁게 저항할 것이다."

한편 『코레스퐁당스』의 창간호는 1924년 11월 22일에 발간되었다. 잡지를 발간한 세 명의 아방가르드 시인 누제, 고망, 르콩트는 정기적으로 만나 브르통, 장 폴랑, 마르셀 프루스트, 폴 엘뤼아르, 폴 발레리 등 프랑스 작가들의 신간에 대해 의견을 나누기 시작했다. 『코레스퐁당스』에 게재된 글들은 바로 이 논의들로부터 나왔고, 누제는 『코레스퐁당스』의 출간을 "모더니즘 연구에 대한 답"[15]으로 간주했다. 『코레스퐁당스』는 초현실주의의 영향이 분명하게 드러나는 새로운 방향을 추구했다. 그 첫 등장은 초현실주의가 공식적으로 탄생한 해, 즉 브르통이 첫 번째 「초현실주의 선언Manifesto of Surrealism」을 발표했으며 10월 15일에 파리에서 초현실주의 연구소가 개관한 1924년과 일치한다.[16] 『에조파주』와 『코레스퐁당스』의 경쟁 구도는 브뤼셀에 기반한 벨기에 초현실주의 그룹의 형성으

로 귀결되었다. 이 그룹의 중심에는 마그리트와 메젠스, 누제, 고망 그리고 작곡가이자 지휘자인 앙드레 수리가 있었다. 두 분파 사이의 우호조약은 1926년 10월과 11월에 단체로 서명한 글 세 편과 누제의 편집하에 1927년 2월 혹은 3월 '마리에 작별을 고함Adieu à Marie'이라는 표제로 출간한 『마리』의 마지막 호의 협업을 통해 공고해졌다.

이 새로운 그룹의 또 다른 핵심 구성원은 루이 스퀴트네르였다. 스퀴트네르는 레신 근처에 자리한 올리나라는 작은 마을 출신으로, 1924년 가족과 함께 브뤼셀로 이주했다. 스퀴트네르는 자유대학에서 법을 공부했고, 1930년 변호사 자격증을 땄으며, 같은 해 헤이그 국제사법재판소에 보도 기자로 고용된 작가인 이렌 아무아르와 결혼했다. 그는 1931년부터 1944년까지 형사 전문 변호사로 활동하던 가운데 1941년 내무부의 고문으로 임용되어 공무원이 된다. 한편 1927년부터 꾸준히 자신이 쓴 시와 글을 출판했는데, 처음에는 장-빅토르 스퀴트네르, 이어 장 스퀴트네르, 제2차 세계대전이 끝난 뒤에는 루이 스퀴트네르라는 이름으로 활동했다. 1927년 6월에 시작된 마그리트와 스퀴트네르의 우정은 일평생 이어졌다. 스퀴트네르는 메젠스, 르콩트 등 벨기에 초현실주의 그룹의 다른 사람들을 소개받았고, 이들은 스퀴트네르가 자주 찾던 증권거래소 근처 부르스가 18번지의 시리오 카페에서 주로 만났다.

벨기에 초현실주의의 형성

벨기에 초현실주의자들은 우정과 협력을 나누며 다양한 철학적·예술적 태도를 형성했다. 이들은 점차 프랑스 초현실주의와의 관계 안에서 자리를 잡아갔지만, 양측의 입장은 특히 미적 창조의 가능성이라는 면에서 근본적인 차이를 보였다. 마그리트는 시인 누제 등 벨기에 동료들과 함께 미적 생산성에 대한 일련의 개념과 실천을 발전시켰다. 그 내용은 자동기술법automatism, 꿈, 무의식(그리고 결과적으로 예술의 생산성에 있어 의식 작용의 중요성에 대한 평가절하)에 초점을 맞춘 브르통의 초현실주의를 사실상 거부하는 것이었다. 대신 마그리트는 이미지가 구성된 것이며 속임수라는 사실을 전면에 드러내면서 자동기술법에 반하는 이미지를 만드는 데 집중했다. 이와 같은 지적 태도는 무의식적인 욕구가 예술 창작에 있어 중심적인 역할을 하며 무의식에 곧바로 접근하여 글과 그림을 통해 직접적으로 표현하는 것이 가능하다고 본 (지그문트 프로이트의 저서로부터 영향을 받은) 브르통의 신념에 대한 비판이었으며, 때로 조롱의 의미마저 띠었다.

　브르통과 벨기에 초현실주의자들(보다 구체적으로는 마그리트와 누제)이 보여준 지적 태도의 차이는 벨기에 초현실주의자들이 프랑스의 시인이자 철학자 발레리가 발전시킨 견해를 수용했다는 점에서 확연하게 드러난다. 자동기술법은

브르통이 초현실주의 이론에 기여한 핵심적인 개념 중 하나로, 로저 로스먼은 이 자동기술법을 가리켜 매개되지 않은 즉흥성의 언어로서 구상하고 계획된 "직접성의 시"라고 설명한다.[17] 1924년 브르통은 첫 번째 「초현실주의 선언」에서 "첫 한 문장은 즉흥적으로 떠오른다. 주목해야 하는 것은, 흘러 지나가는 모든 두 번째 문장과 함께 우리의 의식에 알려져 있지 않은 문장이 존재하며 그 문장이 들어달라며 그저 울부짖고 있다는 사실이다"[18]라고 말했다. 이렇듯 브르통은 무의식을 제1 창작자의 위치로 격상시켜 시적 즉흥성을 강조했는데 이는 로스먼이 '초이성적 기교'라고 칭한 발레리의 시 개념과 극명하게 대조된다. 발레리의 시관詩觀은 누제는 물론 마그리트까지 폭넓게 의지한 개념이었다. 발레리는 후대 로스먼이 '속임수artifice의 개념'이라고 이름 붙인 것에 관심을 보였는데, 이는 곧 "언어 소통에 내재하는 기만적인 본성이요, 이를 통해 문학적 진실이라는 개념에 가하는 강력한 공격"[19]이었다. 로스먼은 발레리에 대해 다음과 같이 썼다.

무아지경의 상태, 영감, [예컨대 브르통이 어린이의 미술에서 찾은] 순진무구함에 대한 의지, 그 어떤 것도 시의 진정성을 보장해주지 않는다. 언어의 영역 안에서 작동하는 한, 이는 사고의 구조와 근본적으로 상충하는 실천에 참여하는 행위다. (…) 언어의 관례와 사고

의 작동 사이의 간극을 메우는 방법은 결코 존재하지
않는다.[20]

요약하자면, 실재(또는 브르통이 '실재'의 고양된 형식
으로 이해한 무의식)와 예술가에게 활용 가능한 (언어적 또
는 회화적) 언어 사이에는 직접적인 관계가 없다는 얘기다. 따
라서 발레리는 고전주의적인 수사학의 관례와 그 관례가 독
자에게 미치는 영향과 힘을 고수해야 한다고 강조했다. 이와
같이 고전주의를 적용하는 일은 세계를 기술하기 위해서가
아니라 독자/관람자에게 영향력을 미치기 위해서, "언어를 활
용할 때 언어가 지닌 관례를 어느 정도 인정"하는 태도를 수
반했다.[21] 발레리는 예술이 어떻게 작동하는지를 진정으로 이
해하는 낭만주의자는 고전주의자가 될 위험에 처하게 된다
고, 즉 19세기 프랑스(그리고 실상 유럽)에서 낭만주의자들
은 고전주의에 반대하며 전혀 다른 예술가 개념을 구성했지
만 실상은 낭만주의자들 자신이 그 개념을 뒤엎어버린다고
주장했다.

누제는 의도적으로 발레리의 입장을 공공연히 지지함
으로써 시는 언어와 언어 규칙에 의해 고정될 수밖에 없다는
자신의 주장을 뒷받침했다. 그에 따르면 현실에 대해 비평하거
나 영향력을 미치려는 행위는 현실에 직접 접근하는 방식으
로는 성취될 수 없다. 대신 언어든 회화든, 매체가 가진 규칙과

관례를 자기반성적으로 조작함으로써 가능하다. 발레리의 언급처럼, "예술작품은 언제나 **속임수**다. 다시 말해 **작가를 창작과정의 유일한 행위자로 볼 수 없는 허구**다. 예술작품은 다양한 협업의 산물이다."[22] 시의 허구성이 곧 시의 진실이며, 자동기술법과 같은 방법이 주장하는 진실은 최대의 거짓말이다. 이러한 개념과 마그리트 예술에 대한 이해의 근본적인 관계는 앞으로 전개될 논의에서 깊이 있게 다루어질 것이다.

이와 같은 논의들 속에서 벨기에 초현실주의자들은 두 가지 과정에 참여했다. 하나는 자신들만의 지적 신념과 관심사를 정의하는 일이었고, 다른 하나는 파리의 브르통과 그의 무리가 발전시킨 주장과 그들이 취한 입장으로부터 자신들을 차별화하는 일이었다. 마그리트는 벨기에 초현실주의의 지적 태도에 있어 핵심 요소들을 설정한 이론적인 논의를 담은 글 「말과 이미지Les Mots et les images」(1929)를 썼다. 이 글은 프랑스에서 발간된 『초현실주의 혁명La Révolution surréaliste』의 12호이자 마지막 호(1929년 12월 15일)에 브르통의 「초현실주의 제2선언」과 함께 실렸다. 「말과 이미지」는 브르통의 「초현실주의 제2선언」에 대한 반대 성명서로 해석할 수 있다. 제2선언에서 브르통은 제1선언에서 정의된 브르통식 초현실주의를 향한 누제의 의구심에 응수하는 한편 프로이트적 사고와 무의식의 중요성을 재천명하고자 했다. 그는 자동기술법과 꿈의 해석에 대한 우려를 표명하면서도, 제2선언에서 "초현실주의는 프로

이트파의 비평이 진정으로 견고한 기반을 갖춘 최초이자 유일한 비평이라고 믿는다"[23]라고 주장한다. 이와 대조적으로 마그리트의 「말과 이미지」는 자동기술법에 대한 언급을 일체 피하되, "실천을 체계화하고 또 그 과정 속에서 하나의 입장을 규정하려는 시도"[24]로 의미 작용의 열여덟 가지 원리—단어와 이미지 그리고 그것들이 재현하는 대상 사이의 관계—를 제시한다. 마그리트의 재현 원리는, 정신분석이 무의식에 침투해 그 작동 과정을 자동기술법적 예술작품 안에서 정확하게 기록할 수 있다는 브르통의 신념에 대한 반론인 듯 보인다. 그는 "이 모든 원리는 오브제와 그것을 재현하는 이미지 사이에 상관관계가 거의 없다는 점을 시사한다"[25]라고 주장하는데, 이는 정확히 벨기에 초현실주의자들의 입장이었다. 마그리트의 조언을 받은 동료 예술가 마리엔의 언급에 따르면, 벨기에 초현실주의자들은 브르통이 "생각과 언어를 부지런 떨며 혼동했다"[26]고 비난했다. 그들은 시적 속임수에 대한 발레리의 주장을 따라 브르통과 상반된 주장을 펼쳤다. 무의식이 언어를 매개로 삼고 언어를 거쳐야 하는 것은 피할 수 없으며, 따라서 무의식이 드러내는 모든 것(필연적으로 언어로 표현되는)은 언어의 불확실성, 불완전함, 모호함의 지배를 받기 때문에 진실성이나 확실성의 토대를 제공해주지 못한다는 주장이었다.

마그리트의 글 「말과 이미지」와 유명한 1929년작 파이

프 그림 <이미지의 배반La Trahison des images>은 매우 밀접한 방식으로 기표와 기의의 차이에 대한 중요한 함의를 설명한다. 글과 그림 모두 재현과 그것의 시각적·언어적 구조의 관계를 탐구하며, 브르통이 강조한 무의식의 (직접적인) 표현인 재현에 도전한다. 브르통식 초현실주의에 대한 거부는 수리의 1968년 주장에서 다시 소환된다. 수리는 벨기에 초현실주의 그룹의 목표가 환상, 꿈 또는 무의식으로 침투하는 것이 아니라 '레디메이드 오브제ready-made objects', 다시 말해 이미 존재하는 오브제에 새롭고 시적인 효과를 부여하는 것이라고 말했다. 이러한 그의 주장은 마그리트 작품을 정의하려는 중요한 시도들 중 하나로도 이어진다. "나는 그것이 마그리트의 그림을 정의하는 방법이라고 생각한다."[27]

수리의 지적은 브르통의 프랑스 초현실주의 동료들과 벨기에 초현실주의자들이 보인 근본적이고 뚜렷한 지적 태도의 차이가 세월이 흘렀어도 바뀌지 않았음을 강조한다. 때때로 두 그룹은 여러 해에 걸쳐 국제적인 초현실주의 운동을 형성하기 위한 여러 시도에서 중요한 협력을 보여주기도 했다. 그럼에도, 근본적으로 언어 작용에 대한 양측의 양립 불가능하며 확연한 지적 태도의 차이에서 발생하는 충돌로 인해 분열이 반복되었다. 이 갈등은 (엘뤼아르가 브르통과 마그리트의 접촉 재개를 협상한 뒤인) 1934년 (잡지 『미노토르Minotaure』의 후원 아래 '미노타우로스 전람회'로 위장한)

"최초의 국제 초현실주의 전시"[28]와 관련한 협력에서 분명하게 드러난다. 1934년 6월 1일 브뤼셀에서는 이 전시와 때를 맞추어 브르통의 강연 '초현실주의란 무엇인가'가 개최되었으니, 강연에서 그는 다음과 같이 말문을 열었다.

> 벨기에 초현실주의자 동지들의 활동은 우리의 활동과 끈끈한 관계를 맺고 있습니다. 오늘 밤 그들과 함께할 수 있어 기쁩니다. 그들 가운데 마그리트, 메젠스, 누제, 스퀴트네르, 수리, 이들의 혁명적 의지는— 특정 사안에 있어 우리와의 의견 합치 또는 불합치에 대한 일체의 고려를 떠나—파리에 있는 우리로 하여금 초현실주의 프로젝트에 대해 생각하게 하는 끊임없는 이유를 제공해주었습니다. 우리의 계획은 시간과 공간의 한계를 넘어 **세계의 변화에 절망하지 않고 그 변화가 가능한 한 급진적이기를 바라는** 모든 사람들의 재통합에 효과적으로 기여할 수 있으리라 생각합니다.[29]

이 연설은 수리에게 브르통이 바랐던 국제 초현실주의에 사실상 징집되었다는 느낌을 줄 정도로 이들의 실제적인 관계를 바꾸어놓았다.[30]

제2차 세계대전 이후 열린 '1947년 초현실주의Le Surréal-

isme en 1947' 전시를 통해 브르통은 국제 초현실주의를 재편하려 했고, 이는 앞서와 유사한 갈등으로 이어졌다(사실 이에 앞서 브뤼셀에서 마그리트가 조직한 전시가 1945년 12월 15일부터 1946년 1월 15일까지 개최된 터였다). 전시 도록에 실린 글 「커튼 앞Devant le rideau」에서 브르통은 마그리트가 창안한 '대낮의 초현실주의le surréalisme en plein soleil' 개념뿐 아니라 벨기에 초현실주의의 개념 일반에 반대했다. "그들의 행동은 자신이 쾌적한 날을 보내고 있음을 확인하기 위해 기압계의 바늘을 '맑음'에 고정시킨다는 영리한 생각을 떠올린 (덜떨어진) 아이의 행동과 다르다고 보기 어렵다."[31] 실베스터는 마그리트가 이 공격을 '제명'으로 받아들였다고 말한다.[32] 이에 응수하여 누제는 1948년 마그리트의 브뤼셀 전시 도록 서문 「기호에 대한 몇 가지 주장들Les Points sur les signes」에서 브르통식 초현실주의를 신비주의적 망상의 범주로 격하시키는 용어를 사용해 그의 전시를 평했다.

> 그들은 허세에 찬 비논리적인 헛소리 속에서 순전히 실험적인 사고의 이론적 표현을 인식한 척한다. 그 헛소리에는 비도덕적인 미신과 무기력한 신비주의가 얽혀 있다. 여기에 등장하는 것은 타로 카드와 별점, 예감, 히스테리, 객관적 우연, 악마 숭배 의식, 신비주의, 부두교 의식, 경직된 민속 문화, 의식을 갖춘 마법이

다. 브르통에게서 답을 구해야 할 문제는 더 이상 없
다. 그는 버림받아 마땅하다.[33]

음악의 차이

벨기에 초현실주의가 프랑스 초현실주의의 실천에 있어 자동
기술법과 무의식, 꿈 이미지가 갖는 권위를 거부하고 사실상
그 정체를 폭로하려 했다는 점에서 중요한 차이를 보인다면,
또 하나의 차이점은 바로 음악의 중요성에 대한 입장이다. 마
그리트 작품에서 악기, 음악 표기법, 연주자의 두드러진 존재
는 그의(그리고 벨기에 초현실주의 동료들의) 예술과 사고, 그
리고 브르통과 파리의 주변 인물들이 고수한 개념 사이에 중
대한 차이가 있음을 증명한다. 1928년에 쓴 글 「초현실주의와
회화Le Surréalisme et la peinture」에서 언급되었듯이, 브르통이 음
악에 무관심했다는 것은 익히 알려진 사실이다.

사실상 청각 이미지는 명확성과 정밀함에 있어 시각
이미지에 비해 열등하다. 소수의 과대망상증 환자들
에게는 미안한 일이지만, 청각 이미지들은 인간의 위
대함이라는 개념을 강건하게 만들 운명이 아니다. 그
러므로 오케스트라에 밤이 계속 내리기를, 그리고 내

가 (…) 나의 고요한 사색에 대해 눈을 열어두기를,
아니면 대낮에는 눈을 감고 있게 되기를.[34]

반면 마그리트와 브뤼셀 초현실주의자들은 음악에 빠져 있었다. 이는 브뤼셀 초현실주의 초기 출판물에서도 분명하게 드러난다. 1926년 한 해만 보아도『코레스퐁당스』두 개 호의 표제가 '음악Musique'이었고 고망, 르콩트와 함께 음악학 연구자 폴 오르망, 작곡가이자 지휘자인 수리의 기고문이 실렸다. 앞서 메젠스와 마그리트는 다다에 대한 지지를 접고 초현실주의로 향하면서 (언급했듯이) 잡지『마리』의 마지막 호를 출간했다. '마리에 작별을 고함'이라는 표제가 붙은 이 마지막 호는 강력하고 재능 넘치는 벨기에 초현실주의 그룹이 존재하며 시, 회화, 사진, 음악을 포함한 다양한 매체를 이용해 작업 활동을 펼치고 있음을 보여주었다. 여기에는 수리가 쓴 음악에 대한 글도 실렸는데, 실베스터에 따르면 이 글은 "벨기에 그룹이 프랑스 초현실주의 그룹의 편견(프랑스 그룹 내에서 음악 활동에 가하는 제재) 따위에 전혀 개의치 않는다는 지표로서 매우 중요"[35]했다. 실베스터는 또한 마그리트가 생애 말년에 해리 토르치너에게 쓴 편지를 지적한다. 이 편지에서 마그리트는 "음악을 좋아하지 않는 사람과 원만하게 지내기란 어려웠기 때문에 브르통과 우정을 나누는 데 있어 언제나 그 점이 방해가 되었다"[36]라고 밝혔다.

마그리트의 경우 음악의 중요성은 몇 가지 개인적인 요소에 의해 한층 강조된다. 그의 동생 폴은 전문 음악가로 메젠스에게 피아노를 배웠다. 두 사람은 함께 음악작품을 만들었고, 마그리트가 악보의 표지화를 그렸다. 마그리트는 또한 사티를 비롯한 여러 작곡가들의 음악을 좋아했다(그는 메젠스가 파리를 처음 방문했을 때 사티가 얼마나 중요한 역할을 해주었는지 환기한다). 마그리트의 협력자이자 배우자인 조르제트는 마그리트가 좋아하는 작곡가와 작품 목록을 알파벳 순서에 따라 정리했다. 이사크 알베니스, 토마소 알비노니부터 안토니오 비발디, 리하르트 바그너에 이르는 목록은 마그리트의 폭넓고도 독특한 취향을 보여준다.[37]

벨기에 초현실주의자들은 콘서트를 열기도 했다. 그중 1929년 1월 샤를루아 증권거래소에서 개최된 음악회에서는 누제, 마그리트, 수리가 협업을 선보였다. 마그리트가 그린 회화 열여덟 점이 전시된 가운데 수리가 이끄는 연주가 한데 어우러진 행사였다. 이때 선보인 음악은 1910년대와 1920년대에 창작된 작품들로 아르놀트 쇤베르크, 이고르 스트라빈스키, 아르튀르 오네게르, 다리우스 미요의 작품이 연주되었다. 음악 연주에 앞서 누제의 강연이 진행되었으니, 그는 벨기에 초현실주의 그룹의 예술작품에서 음악이 필수적인 역할을 하고 있다는 점을 분명하게 강조함으로써 벨기에 그룹과 파리 그룹을 다시 한 번 명확하게 구분지었다.[38]

벨기에 초현실주의자들은 자동기술법의 거부와 음악의 강조라는 두 가지 핵심적인 방식을 통해 자신들을 프랑스 초현실주의와 차별화하는 동시에, 그들 고유의 지적·미학적인 영역을 정의하고자 했다. 이처럼 뚜렷하게 구분되는 입장을 둘러싼 논쟁은 마그리트의 화업 전반에 영향을 주었을 뿐 아니라 보다 넓게는 다른 지역과 구분되는 벨기에 초현실주의의 전통을 발전시킨 중요한 배경이 되었다. 마그리트의 예술 역시 이 전통의 형성에 있어 지대하고 장기적인 영향을 미쳤으나, 동시에 그는 자신만의 양식과 모티프 또한 갖고 있었다. 마그리트의 양식과 모티프가 오늘날의 출판과 마케팅에서 갖는 다양한 의미는 이미 이야기한 바 있다. 그리고 그 원천은, 마그리트가 경력 초기부터 1920년대 고군분투하는 브뤼셀의 젊은 예술가에게 재정적인 안정을 제공했던 상업 기업과 관계를 맺고 작업을 이어나간 사실로부터 추적해볼 수 있을 것이다.

2장 · 상업에서 예술로

1920년대 초부터 마그리트는 예술적인 성장을 보여주는 동시에 상업적인 활동을 시작해 다양한 작업들을 내놓았다. 상업미술은 마그리트와 애증의 관계를 형성하면서도 전 생애에 걸쳐 그의 작품과 밀접하게 엮이게 된다. 마그리트의 예술작품은 상업적 요소를 포함하고, 역으로 상업미술은 예술적 요소를 포함하여, 그의 예술적 오브제와 상업적 오브제를 구분하기란 불가능할 정도다.

마그리트는 학교에서 받은 교육과 앞선 시기의 포스터 디자인 경험에 힘입어 1921년 11월 브뤼셀의 벽지 제조업체 페테르-라크루아Peters-Lacroix에서 정규직 디자이너로 일하기 시작했다. 마그리트는 이곳 공장을 1921년 짧은 군복무 기간 동안 생활했던 "막사만큼이나 참을 수 없는" 곳이라고 생각했지만 1년 뒤에는 벽지라는 생산물에 내재된 환영적 잠재력을 이해하고 그것을 구성하는 방법을 터득할 수 있었다.[1] 사실 마그리트에게 취업은 불가피한 선택이었다. 마그리트의 아버지가 옛 사업 동료와의 소송으로 인해 재정적 어려움에 처해 있

었을 뿐 아니라, 조르제트를 부양하기 위해서라도 안정된 수입이 필요했기 때문이다. 그는 플로케에게 보낸 편지에서 예술 작품을 만들지 못하는 자신의 상황에 대해 이야기한다.

> 내가 어떤 작품도 만들지 못하고 있다면, 그것은 내가
> 지금 이 순간을 살고 있지 않기 때문이야. 나는 그저
> 사랑하고 있을 뿐이지. (…) 우리 부부가 미래에 안
> 정적인 생활할 수 있도록 물질적 기반을 마련하고 나
> 면(조르제트가 최대한 행복할 수 있도록, 그녀가 안
> 락하고 안정적인 부르주아 생활을 평온하게 누리게
> 해줄 수 있을 만한 또 다른 일을 찾는 것이 나의 목표
> 야), 물론 남는 시간에는 내가 세상을 뜬 뒤에도 **남겨
> 졌으면 하는 작품**에 몰두할 생각이야.[2]

화면에 틀을 만들거나 공간을 여러 칸으로 나누어 작업하는 훗날의 경향성은 아마도 벽지를 디자인했던 이 초기 경험으로부터 영향을 받은 듯하다. 1921년에 쓴 또 다른 편지에서 마그리트는 다음과 같이 말한다. "이 일을 위해서는 특별한 기술을 익혀야 해. 아무도 신경 쓰지 않을 정도로 사소하지만 어느 것이 조화의 법칙을 제대로 구현했는지 알게 해주는 규칙들이지."[3] 이 기술에는 운동감을 지양하고 평면성을 고려하는 작업이 포함되었다. 예컨대 꽃과 잎사귀가 서로 겹

쳐져서는 안 되는데, 이는 벽지에 어울리지 않는 공간감을 부여하기 때문이다. 마그리트는 다음과 같이 언급했다. "그랬다가는 두 개의 평면이 존재하게 되기 때문에 이 규칙은 반드시 지켜야 해. 게다가 벽지는 장식을 위한 것이니 '이차원성'을 고려해야겠지."[4] 벽지 디자인에 대한 마그리트의 관찰은 이후의 작품에서 반복적으로 등장하게 될 이미지, 도상, 패턴, 모티프, 심지어 제목들을 예고하는 한편 그 반복 내에서, 또 반복 사이에서 발생하는 차이들이 빚어내는 긴장감도 중요한 요소가 될 것임을 암시한다. 마그리트의 회화는 장식 패턴에 내재된 평면성과 이차원성을 활용하며, 특유의 단순한 색면 구성은 낯선 대조 효과를 낳는다.

마그리트는 1923년 어느 시점에 페테르-라크루아 공장 일을 그만두었고, 1924년 브뤼셀의 고객들을 상대로 프리랜스 홍보 일을 시작했다. 이미 1918년 (고형 육수 사업을 한 아버지의 연줄을 통해 얻은 듯한) 소고기 수프 브랜드 포토푀 데르베Pot au Feu Derbaix를 광고하는 포스터 디자인 작업을 시작으로 폭넓은 디자인 경험을 쌓은 터였다. 1924년 초 일자리가 급하게 필요했던 마그리트는 2월경 파리에서 디자인 스튜디오와 실내장식업체를 상대로 적극적인 구직 활동을 펼쳤다. 하지만 일자리와 거처를 구하려는 시도가 몇 차례 좌절되자 그는 조르제트에게 다음과 같은 편지를 썼다. "더 이상 사랑스러운 당신과 떨어져 있는 건 무의미해. 나 홀로 파리를 돌

아다니는 것이 얼마나 슬픈 일인지 당신이 알아줬으면 좋겠
어. 당신과 함께 이곳 파리에 처음 왔었잖아!"[5] 파리 여행 중
보낸 마그리트의 편지에는 파리의 리듬에 대한 불편함이 드러
나 있는데, 이는 장차 파리와의 관계를 예시하는 전조로도 볼
수 있다.

> 이 부산스러움이 이제는 익숙해질 때도 되었는데, 파
> 리를 보면 볼수록 브뤼셀이 얼마나 고요하고 느긋한
> 곳이었는지만 깨닫게 돼. 브뤼셀에서 포스터를 그리
> 며 극도로 피곤하게 보내던 나날들도 파리의 북적거
> 림에 비하면 오히려 평화롭게 여겨질 지경이야. 나는
> 여기서 포스터의 새로운 면모를 발견했어. 브뤼셀에
> 가서 그 점을 활용하면 대단히 큰 성과를 거둘 것 같
> 아. (…) 당신도 파리에 왔다면 여기서의 생활을 힘들
> 어했을 거야. 이곳 사람들은 우월감에 젖어 외국인을
> 경멸해. (…) 모든 것이 얼마나 달라졌는지! 다들 자
> 기 자신만을 위해 살며 생존경쟁을 벌이지![6]

마그리트가 프랑스 초현실주의의 태동을 접했는지를 보
여주는 흔적은 거의 찾을 수 없다. 아마도 그는 1924년 10월
15일에 있었던 브르통의 첫 「초현실주의 선언」 출간을 몇 달
앞두고 파리를 떠난 것으로 보인다.

1924년 브뤼셀로 돌아온 이후 마그리트는 몇 가지 상업미술 일을 따냈는데, 극장 두 곳(콜리세움과 마리보)의 포스터 디자인과 악보 표지 디자인, 모피 회사인 S. 사뮈엘사 S. Samuel社에서 매년 발행하는 카탈로그의 삽화 작업 등이었다(1926년과 1927년에는 이 카탈로그에 고망과 누제가 각각 광고 문구를 쓰기도 했다). 그중 가장 중요했던 일은 아마도 브뤼셀의 패션 디자이너 노린이 의뢰한 전면 컬러 광고 작업일 것이다[그 외에도 알파 로메오Alfa Romeo 자동차사와 차체 제작업체인 V. 스뉘첼 에네V. Snutsel aîné의 홍보 작업도 맡았다]. 노린이 의뢰한 전면 광고는 자동차 잡지 『엥글베르 마가진Englebert magazine』(리에주판)의 1924년 11-12월 호에 처음 게재되었다.

패션 브랜드 노린은 판헤커와 그의 아내 오노린 데슈리베르('노린'으로 알려진)의 지휘 아래 1918년부터 1952년까지 운영되었고, 데슈리베르가 브랜드의 모든 스타일을 결정했다. 마그리트는 1920년경 메젠스에게 이 부부를 소개받은 듯하다. 부부는 마그리트의 초창기 활동을 지원했고, 나아가 전후부터 1929년까지 서유럽이 평화와 경제성장을 구가했던 이른바 '광기의 나날들les années folles' 또는 '미친 시대dolle jaren' 내내 널리 영향을 미치며 벨기에 예술계의 중심축을 담당했다. 열성적인 사회주의자 노린과 판헤커는 의상실과 (판헤커 평생의 사업 파트너였던 드 리데와 공동으로 운영한) 갤러리를 통해 벨기에의 예술계를 살찌웠다. 판헤커는 『바리에테』를 포함

한 문화 저널 일곱 종의 발행인이자, 사회주의 신문 두 종의 편집자, 미술과 영화 비평가, 문학 분야 기자로 활동하면서 부가적인 수입은 물론 홍보 효과까지 얻을 수 있었다.

　루이즈가 67번지에 위치한 노린의 상점 바로 길 건너편인 62번지에는 르 상토르Le Centaure라는 이름의 갤러리가 있었다. 르 상토르는 발터 슈바르첸베르크가 운영하던 곳으로, 마그리트는 이곳에서 1927년 4월 23일부터 5월 3일까지 첫 개인전을 개최했다. 판헤커는 슈바르첸베르크와 사업적 협력 관계를 맺어 판매 수익의 일부를 받기로 하고 마그리트와 프리츠 판덴베르허, 귀스타브 드 스메, 오귀스트 맘부르 등 몇몇 미술가들이 르 상토르에서 전시하도록 주선했다. 판헤커는 이들에게 매달 급여를 지불하는 조건으로 작품을 받았다. 마그리트는 이후의 활동에서도 이와 같이 다달이 안정된 소득을 보장받기를 바랐지만, 1938년 영국의 컬렉터 에드워드 제임스와 이후 1950년대 미국에서 그의 작품 거래를 담당했던 알렉산더 이올라를 비롯한 후원자들은 그러한 요구를 거절했다.[7]

　노린 또한 수많은 미술가들의 작품을 전시했다. 노린이 선보인 1927~28년 가을/겨울 컬렉션에서는 마그리트와 드 스메, 판덴베르허, 에른스트, 맘부르, 플로리스 예스퍼스 등이 참여한 전시가 한데 어우러졌다. 예술가들은 초대장과 광고 디자인 의뢰를 받기도 했으니, 마그리트 그래픽 작업의 대다

수가 이때 이루어졌다. 당시 노린은 마그리트의 가장 중요한 고객이었다. 판헤커와 노린은 고급예술과 대중예술을 가로지르며 회화와 패션 디자인을 상업적인 그래픽이나 광고와 결합시키는 다양한 활동을 벌였는데, 이는 마그리트의 다재다능한 창의성을 발전시키는 밑거름이 되어주었다. 또한 1930년 파리에서 자리 잡는 데 실패하고 벨기에로 돌아온 마그리트에게 광고는 중요한 수입원이었다. 그는 예술활동으로는 자립이 어려움을 깨닫고 1930년 7월 조르제트와 동생 폴과 함께 상업미술 회사인 스튜디오 동고를 열었다. 브뤼셀 북서부 교외 지역인 세트의 에세겜가 135번지 아파트 1층에 자리 잡은 스튜디오 동고는 무역 박람회와 지역 상점 진열창을 위한 다양한 포스터, 광고 및 디스플레이 물품 등을 제작했다.

마그리트의 상업미술 활동은 장기간에 걸쳐 지속되었다. 그는 1946년까지 포스터와 악보 표지 디자인 일을 계속했다. 서명이 없는 작업도 있었지만 일부에는 '동고'나 '에메르Emair'(본인 이름 머리글자의 순서를 뒤집은 M. R.의 음독)로 또는 조르제트의 결혼 전 성인 '베르제'로 서명하기도 했다. 마그리트는 대체로 경제적 필요에 따라 포스터를 제작했지만 그것 말고도 이름을 알리는 등 다른 목적을 위해 작업을 하기도 했다. 1955년부터 1964년까지 작업한 영화 클럽 포스터나 1965년에 제작한 벨기에 항공사 사베나Sabena의 포스터가 그런 경우다. 이렇듯 마그리트의 상업예술과 순수예

술의 긴밀한 관계는 지속되었다. 담배 상표 불 도르Boule d'Or
와 의약품 이날레네Inhaléne로 대표되는 1930년대 포스터 디
자인에서 마그리트가 특징적으로 보여준 제품의 상징화 작업
은 1931년 이후 <여름L'Été>을 비롯해 같은 시기에 그린 회화
에도 그 흔적을 남겼다.

초현실주의의 시작

마그리트는 브뤼셀에서 사업적인, 따라서 재정적인 안정을 얻
었지만 앞서 1920년대 초 비슷한 일자리를 찾으러 간 파리에
서는 그다지 성공을 거두지 못했다. 그렇지만 파리의 미술관
과 전시는 그에게 예술 경험을 확장할 기회를 제공해주었다.
1923년 마그리트는 조르제트와 동행한 파리 여행에서 루브르
박물관을 처음 방문한 일을 글로 남겼다. 그는 르콩트에게 보
낸 편지에서 과거 복제 이미지로만 접했던 작품의 실제 색채
를 보고 느낀 감동을 다음과 같이 표현했다.

> 장 오귀스트 도미니크 앵그르의 <샘La Source>은 알레
> 소 발도비네티의 <성모자Madonna col bambino>와 더
> 불어 지금껏 보아온 그림 중 단연 최고라네. '그리스
> 풍 자세를 취한 작품들'은 너무나 연극적이어서 나에

겐 그리 와닿지 않더군. <모나리자Mona Lisa> 앞에는 복제품 한 점이 놓여 있었는데, 그런 장난을 하는 사람들이 너무나도 많은 것 같아. 폴 세잔 작품이 몇 점 있긴 했지만 그다지 중요해 보이지 않았고, 클로드 모네는 캔버스의 색채를 보니 상당한 장인인 것 같네.[8]

마그리트가 초현실주의 회화를 그리기 시작한 시점은 1925년으로 볼 수 있다. 앞서 설명한 맥락들, 즉 브뤼셀을 비롯해 더 넓게는 벨기에 현대미술계나 파리에서 벌어진 운동과의 상호작용 및 교류, 그리고 그 자신의 예술적 훈련과 상업미술 활동 등을 통해 마그리트는 최신의 유럽 아방가르드 운동에 참여하게 된다. 그러나 그의 예술을 형성한 또 하나의 핵심적인 맥락이 있으니, 바로 유년 시절 샤를루아의 마네주 광장에서 접한 대중문화가 그것이다. 대도시 브뤼셀과 파리가 제공하는 부산스럽고 생경한 현대성과는 다른 중소 도시 샤를루아의 공간은 마그리트 작품 전반에 걸친 주요 요소의 발전에 있어 강력하고도 상징적인 기제로 작용했다. 특히 마네주 광장은 그의 유년 시절과 청소년기에 다양한 볼거리와 경험을 제공해주었을 뿐 아니라, 마그리트 특유의 양식과 모티프의 레퍼토리를 발전시키는 데 미묘하지만 분명하게 감지할 수 있는 방식으로 영향을 미쳤다. 이러한 사실은 마그리트가 전개해나간 다른 유형의 초현실주의, 다시 말해 카니발적

인 초현실주의의 윤곽을 그리는 데 도움을 준다. 마네주 광장과 그곳의 볼거리를 통해 드러나는 대중문화의 역사는 마그리트 예술 세계에 대한 문화고고학적 탐구를 가능하게 하며, 마그리트 초현실주의의 기원, 특히 초기 작품에서 표현된 공연과 카니발적 측면을 보다 분명하게 살필 수 있게 해준다. 하지만 이 측면들 중 상당수가 지금껏 충분한 비평적 조명을 받지 못했다.

20세기 초반, 그러니까 마그리트의 어린 시절 마네주 광장에서 벌어진 축제의 주요 볼거리는 서커스였다. 마네주 광장은 혁신적인 가설 건물과 텐트 디자인으로 유명한 겐트의 서커스 건축가인 오귀스트 보방이 1902년에 지은 "상설 서커스장"[9]이 자리하고 있다는 점에서 특별했다(이 건물은 1950년에 철거되었고 1954년 그 자리에 팔레 드 보자르가 세워졌다). 관람객이 모이고 상가들이 들어서면서 서커스장은 인근 지역 경제의 견인차 역할을 했다. 마그리트도 분명 이곳을 자주 방문했을 것이다. 이곳은 여러 유랑 서커스단을 불러모았다.『가제트 드 샤를루아』1913년 12월 16일 자의 한 기사는 "서커스가 또 왔다!"라고 외치며[10] 사자나 표범 같은 이국적인 동물과 함께 온 하겐베크 서커스단을 소개했다.

1902년 알퐁스 드 종게가 창단한 벨기에 최대의 서커스단인 종게 대서커스가 1913년 4월 마네주 광장에 텐트를 세웠을 때, 한 신문은 이 서커스단의 도착을 다음과 같이 알렸다.

장비와 곡마사, 단원 일부를 실은 특별열차가 오늘 아침 샤를루아(빌-오트)역에 도착했다. (…) 마차는 하나같이 호화롭고 말들은 멋지다. 현재 텐트 하나가 그곳에 세워지고 있다. (…) 이미 말뚝을 박았으며, 곧 거대한 기둥이 등장해 대규모 텐트 천막을 받칠 것이다. 종게 서커스는 3000명을 수용할 수 있다. 최신의 편의 시설과 편리하고 안전한 출입문을 갖춘 이 거대한 무대를 전기 조명이 환하게 비출 것이다.[11]

바로 한 달 전 샤를루아로 이사 온 열네 살의 마그리트는 분명 이 거대한 가설무대가 만들어지는 광경을 목격하며 흥분했을 것이고, 그 공연을 관람하며 즐거워했을 것이다.

종게 서커스는 반영구적인 구조물로 유명했다. 이 구조물은 많은 수의 방문객을 수용했을 뿐만 아니라 넓은 공간이 아니면 불가능할 대규모 공연을 펼쳐 보였다. 특히 곡마曲馬 공연은 종게 서커스의 흥미진진한 주요 프로그램으로, 이 무렵에 제작된 한 포스터는 "40마리의 말 40"과 "드 종게 씨가 매일 저녁 8시 귀한 관람객들을 위해 사상 유례없는 곡마 공연을 펼칩니다"[12]라고 홍보했다. 피에르 보스트가 저서 『서커스와 뮤직홀Le Cirque et le music-hall』(1931)에서 언급한 바에 따르면, 곡마의 수는 서커스의 핵심 요소였다. "'자유롭게 풀어놓은' 일군의 말을 보여주는 것"은 진짜 서커스라면 반드시 들어

가야 할 필수 볼거리 중 하나이며, 거기에 대개 '고등 마술馬術' [공중 곡예의 요소가 포함된]이 추가되는 식이었다.[13] 서커스가 어린 관람객에게 제공할 수 있는 다양한 경험 중에서도 이 곡마 공연이 마그리트에게는 특별한 이미지로 각인되었던 듯하다. 뒤에 이어질 그의 길 잃은 기수 그림에 대한 논의에서 이 점을 살펴볼 것이다.

특별관람석

축제와 서커스는 마그리트의 유년기부터 청소년기까지를 형성한 환경과 경험 중에서도 필수 불가결한 요소다. 이런 축제와 서커스의 중요성을 우리의 비평적 조망 안에 포함시키면 마그리트 유년 시절의 이야기들을 새롭게 통찰할 수 있으며, 성장기에 경험했던 공연 공간들이 그의 예술에 미친 영향력에 대한 탐구도 가능해진다. 서커스는 극장이나 연주회장과 유사점을 공유하면서도 그 성격이 다른, 특별한 공연 공간이었다. 마그리트는 이러한 공간들이 가지고 있는 재현적 잠재력에 깊은 관심을 보였다. 사실상 회화 자체는 일종의 극장 무대나 영화 스크린처럼 틀 안에 담기는데, 특히 마그리트의 회화에서는 그러한 연극적 특성이 뚜렷하고도 지속적으로 나타난다. 이는 그가 미술이 일종의 공연처럼, 즉 실재와 환영, 속

임수, 화려하거나 이국적인 오브제와 장면, 사건 등 다양한 연출의 공간으로 기능할 가능성에 끊임없이 몰두했음을 암시한다. 극장이라는 공간은 그의 초기 작품에서 가장 중요한 위치를 차지하며, 이는 1925년작 <특별관람석La Loge>에서 확인할 수 있다.

당시 화가들은 연극 관람 등 여가 소비 방식과 관련한 현대 부르주아사회의 광경을 포착하고자 했다. 이런 동시대의 관심사와 교감하며 마그리트는 무대와 같은 공간 묘사에 몰두했다. <특별관람석>은 주제 면에서 공연 관람객을 그린 피에르-오귀스트 르누아르의 인상주의 작품들과 비교하도록 이끌며, 제목 또한 르누아르의 1874년작 <특별관람석La Loge>을 연상시킨다. 르누아르의 <특별관람석>은 작고 비좁은 칸막이 좌석에 앉은 두 명의 관람객을 지근거리에서 묘사한 작품이다. 극장의 붉은색 벨벳 커튼과 칸막이 휘장, 호화로운 색채에 둘러싸인(화려한 의복이 두 사람의 몸을 감싸고 있다) 작품 속 인물과 그들이 보고 있는 대상, 그리고 작품의 관람자 사이에서는 응시의 복잡한 상호작용이 일어난다. 관람자의 위치가 작품 속 인물들을 액자 안에서 벌어지는 연극의 배우로 만드는 동시에 오페라글라스를 통해 (무대가 위치한 아래쪽이 아닌) 다른 관람석을 훔쳐보는 관음증적 남성은 자신도 모르는 사이에 우리(관람자)의 응시 대상이 되며, 그의 여성 동행인은 정면을 바라봄으로써 우리를 그녀의 응시 대

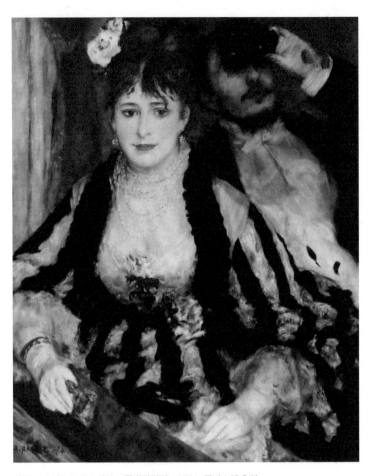

피에르-오귀스트 르누아르, 〈특별관람석〉, 1874, 캔버스에 유채.

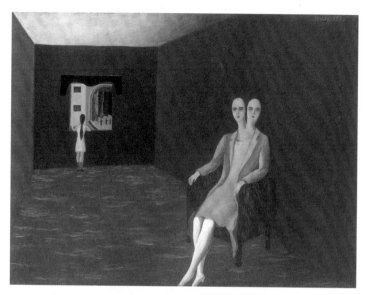

르네 마그리트, <특별관람석>, 1925, 캔버스에 유채.

상으로 뒤바꾼다.

　한편 르누아르의 <특별관람석>에서 시선이 충돌하며 폐소공포증을 불러일으키는 장소를, 마그리트의 <특별관람석>은 아무것도 보이지 않는 텅 비고 확장된 무대로 변형한다. 보란 듯이 부를 과시하는 인물 대신 머리가 둘 달린 기이한 여성의 형상이 등장하는데, 마치 이중노출 사진 같은 이 형상은 불안감을 자아내며 서커스에서 구경거리로 보여주던 샴쌍둥이를 연상시킨다. 그림 속 공간의 붉은 색조가 르누아르 그림의 붉은 천을 연상시키듯, 몸을 길게 늘어뜨린 채 편안한 자세로 의자에 앉아 있는 여성의 붉은색 립스틱 역시 르누아

르 작품에 등장하는 여성의 입술 색을 떠올리게 한다. 그리고 두 작품 모두에서 여성은 의자에 팔을 걸치고 앉아 있다. 마그리트는 연극이 공연되는 자리를 (묘사되지 않은) 전경에서 배경으로 물러나도록 이동시킴으로써 르누아르의 폐쇄적인 공간을 비워내는데, 그곳에서 한 소녀가 우리에게 등을 돌린 채 감상용 난간으로 보이는 틀에 기대어 공연을 관람하고 있다. 마그리트는 르누아르 회화가 지닌 연극적 요소를 현대적인 원근법의 유희 그리고 서커스 공연의 기이한 장면을 상징하는 이미지와 결합함으로써 불안감을 조성하는 현대적 소외의 이미지를 만들었다. 르누아르의 작품이 그 근접성에 의해 사회적 폐소공포증을 일으키는 반면, 마그리트가 나타내는 현대적 소외의 이미지는 역설적으로 거리감을 통해 유사한 효과를 거둔다.

연극 공연을 활용한 마그리트 최초의 작품은 1924년에 제작한 회화 <심장 대신 장미를 지닌 여성La Femme ayant une rose à la place du cœur>이다. 앙드레 드랭의 커튼 묘사에서 영향을 받은 것이 분명한 이 작품은 마그리트의 전작을 통틀어 그가 공연 무대의 커튼(무대막)에 관심을 갖기 시작했으며 공연이 이미지 레퍼토리 안에 포함되었음을 암시하는 중요한 근거를 제공한다. 마그리트는 이 작품을 강연 원고 「생명선 I La Ligne de vie I」에서 언급할 만큼 중요하게 생각했는데, 이 글에서는 작품에 대한 그의 양가적인 태도가 드러난다. 마그리

르네 마그리트, 〈심장 대신 장미를 지닌 여성〉, 1924, 캔버스에 유채.

트는 1938년 7월 「생명선 I」을 완성해 1938년 11월 20일 안트베르펜 왕립미술관에서 500명의 청중을 대상으로 강연했다. 마그리트가 드물게 남긴 자전적인 글 가운데 가장 상세한 글이라고 할 수 있는 이 강연 원고에서, 그는 이 작품을 중요하게 언급하면서도 동시에 의구심을 표한다. "나체 여성의 가슴에서 심장이 있어야 할 자리에 배치한 장미는 내가 기대했던 압도적인 효과를 발휘하지 못했다."[14]● 이러한 양가적 태도는 대상을 제대로 재현하지 못해서라기보다는 자신의 모든 작품을 관통하는 공연 무대라는 주제가 이 초기 작품에 나타나 있음을, 따라서 그 중요성을 새삼 인식하면서 비롯한 듯하다. 커튼, 탁자, 창문/스크린/회화, 밀폐된 방 같은 친숙한 요소들이 이미 이 작품 안에 모두 담겨 있으며, 이후에 제작된 많은 이미지에서도 이러한 요소들이 결합되어 그의 작품에서 자주 등장하는 가장 개인적이고 은밀한 공간, 곧 부르주아 가정에서 발견되는 소외의 장면을 구성한다. 사실 마그리트는 <심장 대신 장미를 지닌 여성>의 에로틱하고 은밀한 분위기를 자신의 집에 대한 표현으로 다듬어 반복해 사용함으로써 관람자를 비밀스러운 장면을 부정하게 응시하는 위치로 끊임없이 소환한다.

● 실베스터와 휫필드에 따르면, 이 그림은 마그리트가 사망할 당시 직접 소유하고 있었지만 그 전까지는 마그리트의 친구이자 첫 번째 미술 거래상인 판헤커의 소유였던 것으로 보인다.[15]

서커스는 특별하고 다양한 연극적 장소를 제공해주었으며 마그리트가 펼치는 연극의 핵심 요소가 되었다. <영구 운동Le Mouvement perpétuel>(1935)은 표범 가죽 조끼를 입은 서커스 역도 선수를 묘사했다. 인물은 왼손으로 역기를 들고 있는데, 역기의 오른쪽 공이 시야를 가리고 있음에도 그의 얼굴은 공의 표면 위에 유령처럼 나타나 시각적 즐거움을 유발한다.[16] 배경에는 기하학적 형태의 입체들과 나무통이 놓여, 뒤쪽 먼 산까지 펼쳐진 초원 한가운데 자리한 웅덩이의 유리 같은 수면에 반사된다. 이 작품은 서커스 이미지를 활용함으로써 마그리트 특유의 불가사의한 효과를 불러일으킨다. 동일성, 조각의 부동성不動性, 이중 반사 등은 균형을 이루는 역기의 공, 오브제와 그 반사 이미지, 이미지가 펼쳐진 (문자 그대로) 들판field에 배치된 인물과 사물들 사이에 빚어지는 차이의 운동성에 대한 복잡한 알레고리를 구성한다. 그리고 얼핏 수수께끼 같은 이 작품의 제목이 이 모든 차이를 담고 있다.

길 잃은 기수

서커스 이미지의 발전은 마그리트가 그린 승마 그림들을 통해 분명하게 추적할 수 있는데, 그 과정은 1926년작 <길 잃은 기수Le Jockey Perdu>에서 시작되어 이후 <무한 사슬La Chaîne

sans fin>(1938), <백지 수표Le Blanc-seing>(1965)와 같은 작품으로 이어진다. 이 작품들은 서커스 공연과 결부된 승마 전통에 바탕을 두며, 그중에서도 특히 곡마 공연을 암시한다. <무한 사슬>은 1938년 2월에 그린 작품으로, (1937년 9월 22일 영국의 컬렉터 제임스에게 보낸 편지에 따르면) 마그리트는 이 그림을 통해 자신이 '문제'라고 불렀던 것을 해결하고자 시도한다. 여기에서 문제란 '말의 문제'를 의미하는데, 같은 해 12월 27일에 쓴 편지에서도 이 문제에 대한 집착은 계속된다. "나는 여전히 '말의 문제'를 해결하고자 노력하고 있는 중입니다. 지금까지는 그저 설득력 없는 해결책 또는 시적인 해결책을 찾는 데 그치고 말았습니다."[17] 이 "시적인" 해결책 중 하나에 대해 그는 다음과 같이 이야기한다.

> 어두운 방 탁자 곁에 앉아 손으로 머리를 괴고 있는 여성 기수가 온통 전원 풍경으로 뒤덮인 말을 바라보고 있습니다(말의 윗부분은 하늘과 같은 색으로 칠해져 있고, 지평선 아래 있는 부분은 들판과 길의 외관을 띠고 있습니다).[18]

이후 1938년 2월 3일 브뤼셀 팔레 드 보자르의 에디트 드 뷔스트에게 받아 쓰게 하고 그녀의 서명을 담아 마리엔에게 보낸 장난 편지에서, 마그리트는 그 해결책을 수수께끼나

마술 묘기(트릭)에 대한 설명으로 제시한다.

선생님, 막 르네 마그리트를 만나고 왔습니다. 그가
마침 선생님이 몰두해 있는 '말의 문제'에 대해 필요한
모든 정보를 주더군요.

이 문제는 이제 완전히 명확해졌기에 선생님께 그
해법을 알리고자 합니다.

사실 말이 전체 기획의 핵심이긴 하지만, 한 명의
기수가 아니라 한껏 우아하게 차려입은 세 명의 기수
가 그 말에 타는 겁니다. 역사는 가장 찬란한 시대를
대표하는 법이니까요.

먼저 갈기와 가까운 곳에는 짧은 튜닉 차림에 곱
슬거리는 작은 머리를 지닌 고대인이 타고, 그다음으
로는 톱 부츠를 신고 깃털 장식 모자를 쓰고 머스킷
총을 든 용감한 병사, 그리고 시간 순서로는 마지막이
지만 특별히 눈에 띄는 중산모와 두툼한 넥타이를 착
용한 우리의 현대적인 기수가 탑니다.[19]

말 위에 앉은 세 명의 기수는 여러 서커스에서 선보인
바 있는, 한 마리의 말 위에 여러 명의 기수가 올라타 펼치는
일반적이고 대중적인 곡마 자세와 행위를 연상시킨다. 이 모
습은 20세기 초 종게 서커스의 공연 '4인의 종게 기수들Les 4 de

Jonghe Equestrians'을 알리는 엽서 광고에서도 찾아볼 수 있다. 이 공연에서 기수들은 두 세대에 걸친 서커스 성원들로 구성되었다.

<길 잃은 기수>는 마그리트가 처음으로 기수를 그린 작품이다. 1926년에 제작된 이 그림은 이후 전 작품에 걸쳐 다양한 버전으로 반복해 등장하며, 그 결과 예술적 반복 및 기계적 복제와 관련된 중요한 연작의 상징이 되었다. 실베스터와 휫필드에 따르면 길 잃은 기수는 마그리트가 반복해 그린 최초의 이미지다. 반복은 마그리트 작품에서 중요한 특징이자, 달리 표현하자면 나탈리아 브로드스카야가 (한층 상업적인 뉘앙스로) "트레이드마크"라고 칭한 습관적 방식이 된다.[20] 또한 이 그림은 특히 마그리트의 예술적 성장 과정 중 중요한 발전의 순간(혹은 그러한 순간들의 반복)을 나타낸다. 마그리트는 1954년 「자전적 스케치」에서 (자신을 3인칭으로 지칭하면서) 다음과 같이 말한다.

> 그는 <길 잃은 기수> 그림을 완성했다. 어떠한 미학적 의도도 없이 단지 수수께끼 같은 느낌, '이유 없는' 고통, 아무 목적 없이 일종의 '시작하라는 명령'에 대한 단순한 **반응**으로. 이런 느낌은 역사적으로 그다지 중요하지 않은 어떤 순간에 그의 의식에 영향을 미쳤고, 출생 이후로 줄곧 그를 인도해왔다.[21]

마그리트는 세상을 뜨기 1년 전인 1966년 자크 구센스와의 인터뷰에서 자신의 예술 형성에 영향을 미친 일련의 사건들과 관련지어 <길 잃은 기수>의 중요성을 강조했다.

구센스: 언젠가 르콩트가 당신에게 데 키리코의 작품 한 점을 보여줬지요?

마그리트: 아, 맞아요. 데 키리코의 작품을 접한 경험이 미래주의와의 만남보다 훨씬 더 중요했습니다. 미래주의자들은 새로운 방식으로 그리기 위해 노력하고 있었지만 데 키리코는 그림을 그리는 방식이 아니라 **무엇을 그려야 하는가**에 관심이 있었기 때문이죠. 그건 상당히 다른 문제입니다. (…) <사랑의 노래>는 정말로 아름다운 그림이었습니다.

구센스: 그렇다면 당신이 당시 온 힘을 다해 회화 작업을 시작했다고 볼 수 있을까요?

마그리트: 아, 나는 그랬죠… 맞아요… 그렇지만… 데 키리코처럼, 아니 정확히 데 키리코처럼 그릴 수는 없었어요. 알다시피 나는 데 키리코처럼 그릴 수 있는 대상을 찾고 있었습니다. 그렇지만 그가 그린 것

을 그릴 수는 없었죠. (…) 네, 그래요. [르 상토르에서의] 첫 번째 전시가 내 작품에서 가치 있다고 생각하는 바를 제대로 보여주었습니다. (…) 맞아요, 이런 표현을 사용해도 될지 모르겠지만, [<길 잃은 기수>는] 나의 길을 찾았다고 느끼며 진심을 다해 그린 첫 작품이었습니다.[22]

<길 잃은 기수>는 마그리트가 "가치 있다고 생각하는" 첫 번째 작품일 뿐만 아니라 그의 그림 중 복제된 최초의 작품으로, 1926년 9월 고망이 쓴 기사와 함께 실렸다.[23] 고망은 이 작품의 주제가 마그리트 본인이라고 생각하며, 이를 "빈 공간 속으로 무모하게 돌진하는 마그리트"[24]라고 묘사했다. 브뤼셀에서 발간된 미술 잡지『셀렉시옹』1927년 3월 호에서는, 잡지의 공동 창간인이자 당시 마그리트의 미술 거래상이었던 판헤커가 오로지 마그리트에 주목한 첫 번째 글을 발표하며 그를 "길 잃은 기수"[25]로 묘사하기도 했다. 이처럼 <길 잃은 기수>는 최초의 가치 있는 그림, 최초의 반복된 모티프, 저널에 복제된 최초의 작품이라는 삼중의 중요성을 지닌다. 다양한 버전의 <길 잃은 기수>를 통해 마그리트는 어린 시절의 경험에서 유래한 이미지를 꾸준히 반복해서 활용하는데, 이는 기억의 잔상이 그의 작품에 끼친 영향을 암시한다.

결과적으로 천천히 달리는 기수의 이미지는 마그리트

의 삶과 전 작품을 둘러싼 역사와 신화 속으로 들어가 비평가들로 하여금 마그리트의 예술적 성장 과정에서 결정적 지점을 드러내도록 하는 데 사용된다. 고망을 위시한 많은 비평가들이 기수를 마그리트 본인의 재현으로 해석한다. 마리엔은 1943년 자신의 단행본이자 마그리트의 작품을 다룬 최초의 연구 논문을 출간했는데, 그 책의 첫 번째 도판으로 같은 해에 완성된 <길 잃은 기수>를 선택할 만큼 이 작품을 중요하게 여겼다. <길 잃은 기수>를 둘러싼 이와 같은 이야기들은 이 그림을 마그리트의 첫 초현실주의 회화로 간주하는 매우 중요한 전례를 낳았다. 브로드스카야는 이 작품을 "진정 예언적인 그림"이라 설명하며 "마그리트가 1926년에 그린 <길 잃은 기수>를 자신의 첫 번째 초현실주의 회화로 여겼다"[26]라고 주장했다.

마그리트의 전 작품에 대한 전기적인 서술에서 <길 잃은 기수>가 갖는 중요성은 이 작품과 예술 전통 사이의 관계뿐 아니라 실질적인 내용 및 잠재적 의미에 대한 비평적 분석에 그늘을 드리우는 경향이 있었다. 실베스터는 파올로 우첼로의 <숲속의 사냥I Caccia nella foresta>(1468년경)이 이 작품의 원천일 수 있음을 지적하면서, 우첼로가 초현실주의자들이 선호한 대火화가였으며 1924년 첫 번째 「초현실주의 선언」에서 시범적 초현실주의자로 언급된 유일한 인물임을 지적한다.[27] 샤를 알렉상드르에 따르면 마그리트 역시 대학 시절

이었던 1917~18년경 우첼로와 그의 동시대인들에게 특별한 관심을 갖고 있었다. 그러나 학교는 자주 휴교했고, 독일 점령 기간에는 갤러리와 미술관조차 작품을 다 치워버렸기 때문에 아마도 그는 우첼로의 작품을 복제본으로 접했을 것이다. 한편 안트베르펜 출신으로 뉴욕에서 활동한 변호사 해리 토르치너의 관찰에서는 기수의 또 다른 시각적 원천을 찾아볼 수 있다. 1957년 마그리트와 처음 만난 이후 마그리트의 가장 중요한 컬렉터이자 후원자가 된 토르치너는 그림의 기수가 1920년대 경마장을 찾곤 했던 마그리트의 습관으로부터 유래한 요소일 수 있다고 언급했다.[28]

기수의 기원은 또한 마그리트가 보급판 라루스 백과사전 속 '말cheval'과 '승마술equitation' 항목에 딸린 삽화를 폭넓게 활용한 사실에서도 추적해볼 수 있다. 20세기 초 벨기에에 전국 일간지에 가정의 필수품으로 자주 광고되던[29] 라루스 백과사전은 에른스트의 <다다 드가Dada Degas>(1920~21) 속 기수들에도 원천 이미지를 제공한 바 있다. 마그리트가 에른스트의 작품에 대해 매우 잘 알고 있었으며 이것이 마그리트 작품의 발전에 영향을 미쳤음은 분명하다. 우리는 라루스 백과사전에 실린 여러 삽화를 확대·모사해 그린 다양한 버전을 확인할 수 있다.[30] 마그리트의 서재에 대한 실베스터의 기록에 따르면 당시 마그리트는 『라루스: 세계Larousse: Universelle』 (1922~23) 1권과 2권, 그리고 라루스의 『예술, 기원부터 오늘

날까지 L'Art des origines à nos jours』(1932) 1권과 2권을 갖고 있었다. 아닌 게 아니라, 다양한 라루스 사전의 책장을 넘겨보는 일은 때로 마그리트의 소품 상자를 샅샅이 뒤지는 것과 같다. 예컨대 (첫 번째 <길 잃은 기수>와 같은 해인 1926년에 제작된) <어려운 횡단La Traversée difficile> 속 폭풍우 치는 바다와 뒤집힌 배의 모습은 라루스의 'J. 베르네풍의 난파Le Naufrage, d'après J. Vernet' 항목에서 유래한다. 1935년작 <박식한 나무L' Arbre savant>에서는 나무껍질이 캐비닛 문처럼 열려 내부에 놓인 사물들을 드러내는데, 이 '호기심의 방cabinet de curiosités'은 라루스의 '코르크 수확récolte du liège' 표제 항목 아래 와인 병의 코르크 마개를 만드느라 나무껍질을 벗기는 남성의 모습과 함께 등장한다.[31] 라루스는 분명 마그리트와 초현실주의의 깊은 소통에 있어 핵심적인 요소들을 활성화하는 주요 원천이었다. <길 잃은 기수>의 이미지가 르네상스 회화를 접한 경험과 동시대의 대중적인 백과사전 삽화에서 기원한다는 사실은 1920년대 마그리트 특유의 초현실주의가 다양한 문화적 원천을 바탕으로 성장했음을 보여준다.

한편 이 중요한 작품의 원천은 회화적인 요소를 뛰어넘어 어린 마그리트가 경험한 축제와 서커스의 환경에서 유래한 요소와 그 영향으로까지 확장된다. 1926년에 완성된 <길 잃은 기수>는 오른쪽의 4분의 1이 빨간색 커튼으로 가려져 있고 그 중간 부분이 살짝 물러나 뒤쪽에 묘사된 장면을 드러낸다. 커

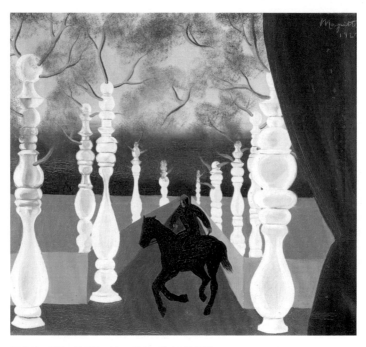

르네 마그리트, ⟨길 잃은 기수⟩, 1926, 캔버스에 유채.

튼은 ⟨특별관람석⟩을 연상시키는 연극적인 단서로, 기수가 서
커스의 무대와도 같은 곳을 가로지르는 장면이 담긴 연극의
공간으로 관람객을 끌어들인다. 기수와 더불어 커튼은 흔히
빨간색 천막으로 둘러싸인 조련장을, 그리고 곡마 공연 서커
스의 전형적인 광고 포스터를 떠올리게 하며, 바닥의 어두운
색채와 기하학적 구성은 서커스 무대의 구조를 연상시킨다.
한편 멋지게 조각된 기둥에서 나뭇가지가 뻗어 나와 있는데,
이는 살아 있는 나무가 인간/기계의 개입을 거쳐 장식 나무로

변형되는 (현실 세계의) 순서를 반대로 표현한 것이다. 마그리트는 이 기둥을 '죽방울bilboquets'이라고 불렀다(앙토냉 아르토가 1923년에 펴낸 팸플릿의 제목이기도 한 '죽방울'은 칼더판에서는 아동 장난감인 'cup and ball'로 번역되었다). 이 기둥은 마그리트의 작품 전반에 걸쳐 자주 등장한다. 라루스의 삽화에서 유래한 죽방울 모티프는 그의 첫 '초현실주의' 회화 중 하나인 <블뢰 극장Cinéma bleu>(1925)(이 작품에 대해서는 이후에 다룰 것이다)에서 최초로 사용되었는데, 이를 통해 마그리트의 양식적 발전 과정에서 라루스가 갖는 중요성을 다시금 확인할 수 있다. 죽방울은 그림 속 다른 이미지와 결합하여 <길 잃은 기수>가 서커스의 한 장면임을 암시한다. 마그리트의 죽방울은 무대에 세워진 천막 기둥을 꼭 닮았고, 유기적으로 뻗어 나온 기이한 가지는 천막을 지지하기 위해 사용되는 막대와 밧줄을 연상시킨다.

마그리트의 서커스 모티프 반복은 같은 해인 1926년에 제작된, 종이에 구아슈, 잉크, 파피에콜레*로 표현한 버전의 <길 잃은 기수>에서 한층 분명하게 드러난다. 이 작품의 오른쪽과 왼쪽은 모두 어두운색 커튼으로 둘러싸여 있다. 바닥의 기하학적 패턴(1925~26년 작품에서 반복되는 특징)은 서커

* papier collé. 물감 이외의 다양한 재료를 풀로 붙여 작품을 만드는 회화 기법 ─ 옮긴이.

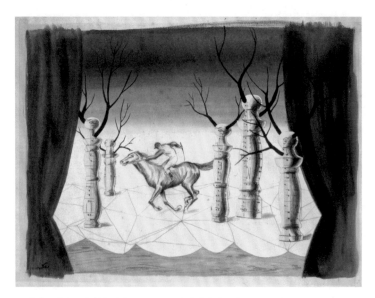

르네 마그리트, 〈길 잃은 기수〉, 1926, 종이에 파피에콜레, 구아슈, 잉크.

스의 천장과 차양을 이루는 텐트를 평평하게 접어놓은 모습과 닮았으며, 지오데식 돔•의 특징인 '전방향 삼각형' 표면을 떠올리게 한다. 마그리트는 당시 다수의 파피에콜레 작품에서 이 패턴을 사용했다. 지오데식 돔은 현대건축의 상징적인 구조로 리처드 버크민스터 풀러의 작업과도 관련된다. 최초의 지오데식 돔은 디케르호프 & 비트만사에서 지은 독일 연방의 광학기기업체 자이스의 건물 지붕이었다. 이보다 규모가

• geodesic dome. 되도록 같은 길이의 직선 부재를 써서 외력에 저항할 수 있도록 분할한 트러스 구조의 돔 — 옮긴이.

더 큰 돔인 자이스-플라네타리움Zeiss-Planetarium, 즉 예나 천문관은 '예나의 기적'이라 불리며 1926년 7월 18일 대중에 공개되었으니, 마그리트는 개장 행사를 보도한 기사의 사진에서 이 디자인을 보았을 가능성이 있다.

파피에콜레 <길 잃은 기수>는 회전목마와 닮은 그 구조를 통해 서커스에 대한 연상과 축제에 대한 연상을 결합한다. 말과 기수, 기둥, 장식적으로 파편화된 배경이 빙글빙글 도는 회전목마가 있던 1913년의 마네주 광장으로 감상자를 이끈다. 현대적인 회전목마는 유럽과 중동에서 행해진 초기의 마상 창 시합 전통에서 유래했다. 이 시합에서 기사들은 원형으로 질주하며 서로에게 공을 던졌는데, 이후 18세기 초에 이르러 축제에 회전목마가 처음 등장한다. 댕부르는 벨기에의 축제에 관한 저술에서 샤를루아의 축제를 설명하며 20세기 초의 회전목마 이미지 두 개를 보여준다. 회전목마의 중요성을 증명할 뿐 아니라 마그리트의 유년 시절의 대표적인 테마를 드러내는 이미지로,[32] 이것이 조르제트와 마그리트가 만났던 회전목마를 묘사한 삽화일 가능성도 있다. 삽화 속에서 네 줄로 나란히 질주하는 흰색 나무 말 사이에는 곤돌라 양식의 객실 칸이 배치되어 있으며, 오른쪽을 향해 시계 반대 방향으로 회전하는 목마는 승강기라 불리는 회전 천장에 의해 위아래로 움직인다. 댕부르는 샤를루아 회전목마 테마가 (말을 조련하는 원형무대인 조련장을 뜻하는 '마네주manège'라는 이

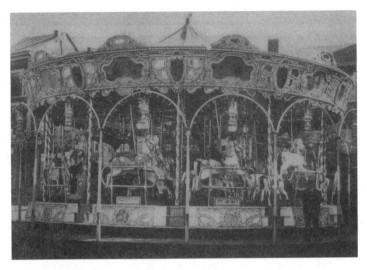

샤를루아 축제의 회전목마, 20세기 초.

름에 부합하는) 서커스 기수의 공연에서 나온 것이며, 천장과
원형 기둥의 "정교한 '바로크' 장식"은 서커스 텐트의 구조와
닮았다고 언급한다.[33]

 이 이미지, 그리고 이미지와 관련한 맥락의 측면에서 살
펴보면 마그리트의 파피에콜레에 표현된 밝은 갈색 바닥은 서
커스 무대 바닥의 톱밥과 회전목마의 나무 바닥을 암시한다.
또한 이러한 구조 안에서 길 잃은 기수는 '빈 공간을 향해 돌
진'—즉 방향성을 가진 직선운동이 내포된—하는 대신, 반복
적으로 흐르는 서커스 음악에 맞추어 돌아가는 회전목마의
순환적인 움직임의 일부가 된다. '죽방울'은 여기에서도 천막
기둥을 연상시키지만 이제는 잎이 떨어진 사슴뿔 모양의 나

뭇가지가 자라고, 기둥에는 악보의 일부분이 그려져 있다. 죽방울에 그려진 악보는 회전목마가 움직일 때 들리는 반복적이고 순환적인 선율과 서커스 공연에서 음악이 수행하는 중요한 역할을(그리고 악보에 삽화를 곁들였던 마그리트 자신의 작업까지) 암시한다. 피에르 보스트는 곡마 공연에 대해 "만약 음악 없이 공연한다면 전혀 감동스럽지 않을 것이다"라고 언급했다. 이는 관람객이 느끼는 '감동'이 "실제로 말이 춤추는 것이 아님을 알면서도 말이 춤을 춘다고 믿고 싶어 하는 순진한 욕구"와 관련 있음을 시사한다.[34]

　마그리트가 파피에콜레에 그려 넣은 악보 조각들은 해독이 가능하다. 악보의 출처는 마그리트의 어린 시절에 상연된 「예테보리의 소녀들The Girls of Gottenburg」이라는 영국 뮤지컬이다. 당시에는 인기 있었지만 지금은 대체로 잊힌 이 뮤지컬은 1907년 조지 그로스미스 주니어가 글을 쓰고 이반 카릴과 리오넬 몽크톤이 곡을 붙인 작품이다. 마그리트가 맨 왼쪽 죽방울을 위해 선택한 악절의 가사는 "선생님, 독일어를 할 줄 아십니까?"(극중 인물인 여관 주인의 딸 미치의 대사)이고, 가운데 위치한 죽방울에는 다음과 같은 대화 일부가 담겨 있다. 먼저 미치의 노래다. "그리고 오후에는…" 이어 본 공연에서 그로스미스가 직접 연기했던 작스-힐데스하임의 왕자 오토가 그녀의 문장을 받아 완성한다. "당신은 모래사장을 거닐며 악단이 연주하는 음악을 듣죠." 극에서 이어지는(그러나

마그리트의 그림에는 포함되지 않은) 미치의 대사는 다음과 같다. "아마도 당신은 마게이트로 여행을 가겠죠."[35] 마그리트의 이름을 또렷하게 연상시킨다는 사실은 차치하고라도, 마게이트라는 말은 T. S. 엘리엇의 1922년작 시 「황무지The Waste Land」(논란을 낳으며 널리 읽힌, 모더니즘의 절정이라 할 수 있는 작품)를 암시한다. "마게이트의 모래사장에서 / 나는 무無를 무에 / 연결할 수 있다"라는 시구를 담고 있는 이 시는 영국 뮤직홀의 전통과 고전문학을 참조하여 결합한 복합적이고 다의적인 작품으로 여겨진다. 이는 마그리트가 파피에콜레 작품에 포함시킨 악보가 영국의 뮤직홀 전통을 시사하는 동시에 회전목마에서 연주되었던 유형의 음악을 연상시킨다는 점과 일맥상통한다.

마그리트의 파피에콜레는 총체적으로 다음과 같은 핵심적인 요소들을 압축한다. (라루스 사전에서 유래한) 말과 기수, 기둥과 천으로 된 장막, 나무 바닥, 20세기 초의 연극 대본에서 나온 적절한 맥락의 음악에 대한 시각적 환기. 모두 마그리트가 유년기·청소년기에 서커스/축제의 다양한 볼거리들이 제공하던 다중감각적 대중문화의 경험들로부터 얻은 것들이다. 이 작품에는 자전적인 요소와 보다 넓은 문화적인 맥락과 관련한 암시가 복잡하게 결합되어 있는데, 이는 다양한 원천에서 비롯한 요소들을 상징적인 단일 이미지로 통합하는 마그리트의 능력을 보여준다. 그리고 이 단일 이미지는 주

제의 반복과 변형을 통해 상호 관련성을 지닌 유사한 이미지들 속에서 하나의 핵심적인 요소가 된다. 이와 같은 작품들에서 마그리트는 고급 모더니즘 문화와 대중적인 모더니즘 문화들이 다층적으로 교차하며 의존하는 지점들을 개인의 의식·무의식적인 기억, 그리고 경험과 함께 암시적이고도 세심하게 결합하여 탐색한다. 이 과정을 통해 그는 프랑스 초현실주의자들이 탐구했던 미적 창조, 무의식적 욕망과 충동의 관계를 벨기에 초현실주의적인 방식으로 전환시켰다. 앞서 살펴본 논쟁에서 확인했듯이, 벨기에의 초현실주의자들은 브르통이 주장하는 청각과 시각 이미지의 관계에 있어 입장의 차이를 보였으며(마그리트의 작품이 보여주듯 그 관계는 브르통이 주장하는 것보다 훨씬 더 복잡하고 덜 위계적이다), 무의식적인 창조력을 초현실주의 미적 생산의 최상의 방식이라고 보는 브르통의 입장에 반대했다.

마그리트가 유년 시절에 접한 서커스/축제의 맥락 속에서 <길 잃은 기수> 초기작들을 다시 살펴보는 작업은 이 그림들을 대중오락 장소의 혼잡함을 표현한 과거의 예술 전통과 연결 짓도록 이끈다. 구체적으로 앙리 드 툴루즈-로트레크의 그림에 나타난 파리의 서커스 및 다른 대중오락 장소와의 유사성에 주목할 필요가 있다. 벨기에의 사회민주주의 경향의 일간지『르 푀플Le Peuple』은 1914년 6월 4일 자 기사에서 툴루즈-로트레크를 "프롤레타리아 화가"[36]로 소개했다. 그는 벨

기에에서는 꽤 알려지고 인정받는 미술가로 브뤼셀에서 개최된 레뱅Les XX그룹의 1888년, 1890년 연례 전시에 참여하기도 했다. 19세기에서 20세기로 접어들 무렵 툴루즈-로트레크는 이미 벨기에 예술계에서 상당히 유명했기 때문에 마그리트는 그의 작품을 잘 알고 있었을 것이다. 레뱅은 브뤼셀을 기반으로 활동하는 스무 명의 벨기에 조각가, 디자이너, 화가들이 포함된 단체로, 마그리트가 좋아한 예술가인 제임스 앙소르도 그 일원이었다. 레뱅은 1883년 아방가르드 그룹 레소르L'Essor가 개최한 살롱전에 앙소르의 작품 <굴 먹는 사람La Mangeuse d'huîtes>이 거부당한 것에 대한 반발로 결성되었다. 레뱅의 연례 전시에는 세계적인 미술가 스무 명의 작품도 포함되었는데, 그중에는 프랑스의 화가인 카미유 피사로, 모네, 세잔과 네덜란드의 화가 빈센트 반 고흐도 있었다.

브뤼셀은 1888년 레뱅 전시로 툴루즈-로트레크의 첫 번째 해외전을 유치했다. 또한 '국제 포스터전L'exposition international d'affiches'에도 툴루즈-로트레크의 서커스 드로잉 두 점이 전시되었는데, 그중 하나가 1887~88년에 제작한 유명한 연작 <곡마사(페르난도 서커스에서)Au the Cirque Fernando>였다. 페르난도 서커스는 곡예사이자 곡마사인 페르난도가 파리의 마르티르가와 현 비올레르뒤크가 사이에 위치한 로슈슈아르가에 연 서커스로 1875년 6월 25일에 개장했다. 몽마르트르와 가까운 거리에 있어 많은 예술가들이 이 서커스를 찾았고, 서커

스는 다시 그들의 작품에 영향을 미쳤다.[*] 페르난도 서커스는 여러 차례 소유권이 이전되다가 1890년 광대 제로니모 메드라노가 인수하면서 메드라노 서커스Cirque Medrano로 이름이 바뀌었다. 이 서커스장은 한동안 예술가들이 가장 좋아하는 장소였으며, (제로니모의 아들 제롬이 운영하던) 1928년 무렵에는 최고의 서커스 공연이 펼쳐지는 파리 오락의 중심지가 되었다. 메드라노 서커스가 대중적인 명성을 누리던 이 시기는 마그리트와 조르제트가 파리에 머물렀던 시기(1927년 9월부터 1930년 말)와 일치한다. 두 사람은 몽마르트르라는 무대에 선 활기찬 예술계의 일원으로서 11구의 (피 칼베르가와 만나는) 아멜로가 110번지에 자리한 라이벌 겨울 서커스Cirque d'Hiver뿐 아니라 메드라노 서커스도 관람했을 것이다. 메드라노 서커스는 종종 광고에 곡마사의 공연 장면을 실었는데, 특히 질주하는 말을 탄 여성 기수의 이미지가 자주 사용되었다. 이것은 훗날 1965년에 완성한 마그리트의 작품 <백지 수표>에서 묘사된, 숲으로 변해 일부가 보이지 않는 여성 기수와 말을 연상시킨다. 페르난도 서커스를 방문한 툴루즈-로트레크와

• 르누아르는 1879년 <페르난도 서커스의 곡예사들Acrobates au Cirque Fernando>을 그렸으며, 쇠라는 생애 마지막으로 그린 1890~91년 미완성 작품 <서커스Le Cirque>에서 페르난도 서커스 원형무대의 말 위에 올라선 여성 곡마사를 묘사했다. 에드가르 드가는 1879년 <페르난도 서커스의 라라Miss La La au Cirque Fernando>를 그리기도 했다.

메드라노 서커스를 방문한 마그리트를 이어주는 역사적 연결 고리는 이 두 미술가 사이의 흥미로운 연관성을 보여준다.

1902년 자유미학파Libre Esthétique가 주최한 제9회 국제 살롱전 등, 19세기 말과 20세기 초 벨기에에서 개최된 툴루즈-로트레크의 전시는 굉장한 호응을 얻었다. 1894년 2월 1일자의 한 리뷰는 다음과 같이 전한다. "당연하게도 성공은 파리 사람들, 셰레, 베스나르의 비할 데 없는 색채 그리고 툴루즈-로트레크에게 돌아갔다."37 마그리트는 툴루즈-로트레크의 작품이 복제된 출판물도 보았을 것이다. 1905년 리브레르 드 프랑스Libraire de France에서 펴낸 책 『서커스에서Au cirque』에는 툴루즈-로트레크의 서커스 드로잉 스물두 점이 실렸다. 프랑스의 플라마리옹Flammarion에서 (첫 번째 <길 잃은 기수>의 제작 시기와 일치하는) 1926년에 펴낸 매우 두꺼운 책 『18세기부터 오늘날까지의 극장과 서커스, 뮤직홀 그리고 화가들 le Théâtre, le cirque et la music-hall et les peintres du XVIIIe siècle à nos jours』은 훨씬 더 흥미로운 출판물로, 이 책에는 툴루즈-로트레크, 르누아르, 드가, 쇠라의 작품이 실렸다.

마그리트가 그린 길 잃은 기수 작품들은 툴루즈-로트레크의 1899년작 <서커스에서: 기수Au Cirque: Jockey>에 등장하는 기수와 서커스 원형무대의 둥근 구조를 연상시킨다. 툴루즈-로트레크의 드로잉에서 달리는 말 엉덩이 위에 안장 없이 올라탄 기수는 뒤를 향해 앉아 있으며, 죽방울 숲 사이로

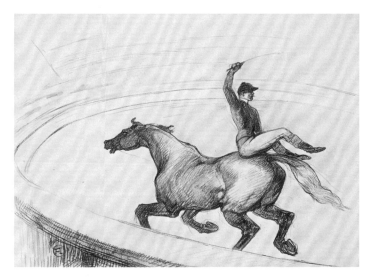

앙리 드 툴루즈-로트레크, 〈서커스에서: 기수〉, 1899, 오프화이트 헤비 우브 페이퍼에 흑연, 검은색 및 컬러 파스텔, 목탄.

말을 모는—안장 위에 앉아 앞을 향하고 있긴 하지만—마그리트의 기수처럼 채찍질을 하고 있다. 툴루즈-로트레크의 드로잉은 배경의 세부 묘사를 최소화하여 기수의 저돌성을 잘 드러내며, 원형무대라는 한계 속에서도 공간감과 자유로움을 만들어낸다. 반면 마그리트의 이미지는 한층 조밀하고, 커튼 때문에 기수의 자유가 제한되는 느낌을 준다(부르주아 가정/연극의 고루함을 다시 한 번 연상시킨다). 하지만 공통점도 있는데, 두 작품 모두 서커스나 회전목마와 관련된 순환과 반복의 요소를 드러내며, 초기 활동사진 중 하나로 질주하는 말을 촬영한 1878년 에드워드 마이브리지의 스톱모션 사진 프레임

을 (각자 다른 방식으로) 연상시킨다는 점이다. 또한 두 작품 모두 기수의 인간적인 한계와 취약성, 그리고 달리는 말의 자연스러운 움직임 사이에서 발생하는 긴장감을 활용하고 있다.

3장 · 영화관에 가기

영화의 공간, 영화의 투사는 아무리 강조해도 지나치지 않을 만큼 마그리트의 예술에서 매우 큰 중요성을 갖는다. 움직이는 이미지의 희극적·환영적·현혹적 효과는 (무성영화 시대의) 반주 음악과 함께 그의 예술에 지대한 영향을 미쳤다. 영화는 특별한 유형의 연극적 공간을 제공했으며, 그 공간에서 대중이 공유하는 경험과 전통적인 지각의 방식은 빠르게 전개되는 기술혁신과 결합되었다. 마그리트는 일평생 영화 관람에 애착을 가졌고, 영화의 경험과 효과는 그의 예술 개념과 지속적인 관련을 맺으며 그 형성에 영향을 미쳤다. 미술사가 로버트 쇼트는 영화가 마그리트에게 미친 수사학적 영향을 몇 가지로 정리하면서 그가 몽타주나 프레임 구성, 시점, 카메라 이동, 동시성, 심도, 순차적 서사narrative sequentiality 같은 영화적 장치에 상응하는 회화 기법을 개발한 점에 주목했다.[1]

　　한편 드라게는 마그리트 전기에서 영화를 "마법적 공간"으로 묘사하면서 축제나 서커스처럼 영화 역시 여흥과 즐거

움, 흥분, 지루한 부르주아의 일상에서 벗어나는 축제의 기분을 일시적으로 경험하게 해주었다고 설명한다.[2] 실제로 축제의 오락 레퍼토리에서 영화 및 기타 시각 장치를 활용한 공연과 전시는 중요한 요소였다. 특히 1840년대 이후로 떠돌이 사진가들이 익숙한 볼거리를 제공해주고 있었는데, 이에 대해 귀도 컨벤츠는 다음과 같이 언급한다.

> 활동사진 장치와 영화는 시장에 나온 순간 거의 즉각적으로 축제에서 일하는 흥행사들의 선택을 받았다. 어림잡아 1896년부터 1914년 사이에 약 50명(어쩌면 그 이상)의 흥행사들이 벨기에의 축제에 정기적으로 활동사진을 들고 왔다.[3]

이 이동 영화관은 파테Pathè사가 제작한 영화와 함께 조르주 멜리에스와 뤼미에르 형제의 영화를 상영했다. 예를 들어 헨리 그륀코른으로부터 인수한 빌렘 포르투인의 회사는 벨기에 전역에서 1904년 멜리에스의 「달나라 여행Le Voyage dans la lune」같은 최신 영화를 선보였다. 영화의 관람석은 종종 경쟁자를 물리치거나 지방 당국을 달래려는 수단으로 제공되는 특별 '교육' 할인에 낚인 초등학생들로 채워졌기에 학생 시절 마그리트도 이런 영화 상영회에 자주 다녔다. 이보다 더 중요한 것은 1908년 벨기에 도시들에서 열리는 순회공연이 넘

쳐나면서 많은 흥행사들이 새로운 장소와 관중을 찾기 위해 레신 같은 소도시와 시골 마을을 방문했다는 사실이다.

1925년 마그리트는 <특별관람석>에서 이미 핵심적인 비유들, 즉 공연과 영상을 투사하기 위한 어두운 방과 관람객의 모습, 연극 무대, 영화 스크린 등을 자신의 양식적·형식적 레퍼토리 안에 중요한 요소들로 도입했다. 같은 해에 완성된 <블뢰 극장>은 각각의 요소들이 지닌 중요성을 명료하게 보여주는 한편 그 토대를 마네주 광장과 매우 근접한 샤를루아 시절로 확고하게 고정시킨다. 회화적 콜라주인 <블뢰 극장>은, 문자 그대로 일련의 서로 다른 무대들을 한 공간에 제시한 작품이다. 극장이나 영화관에서 볼 수 있는 묵직한 커튼이 데 키리코의 작품에 등장할 법한 그리스 양식 건축물을 둘러싸 신전은 그 자체로 공연의 공간이 된다(일종의 현대적 신전으로서의 영화관을 함축하는 듯하다). 그 밖에 다른 요소들로는 광고 이미지에서 가져온 듯한(그리고 1926년 악보 표지 삽화에서 재사용한) 포즈를 취한 여성, 멀리 떠 있는 열기구, 그의 작품에 반복해서 등장하는 죽방울의 원형이 보인다. 무대 앞에는 '블뢰 극장CINÉMA BLEU'이라고 쓰인 표지판이 눈에 띄는데, 글자 아래 그려진 화살표는 오른쪽을 가리키고 있다. 미술사가 하임 핑켈슈타인은 이 작품이 향후 마그리트 작품이 드러낼 중심 주제를 예고한다고 보았다. 그에 따르면 그 중심 주제는 "르네상스 공간의 체계적 와해"[4]에 초점을 맞추고 있다.

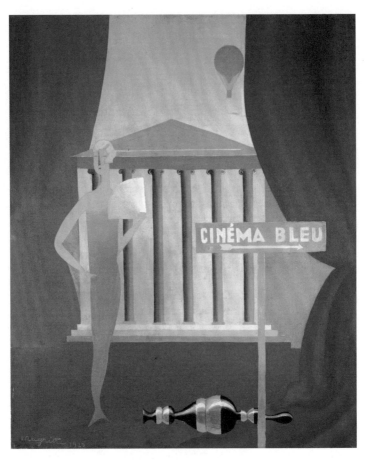

르네 마그리트, 〈블뢰 극장〉, 1925, 캔버스에 유채.

핑켈슈타인은 마그리트의 작품을 에른스트의 콜라주에서 찾아볼 수 있는 정면성, 다층적 구성, 평면적 공간과 연결시키며 <블뢰 극장>에서 "여러 층위가 중첩된 환영을 재현하는" 기법과 그로 인해 생겨난 "모호하고 역설적인 공간"은 영화관으로부터 직접적으로 영향을 받은 것이라고 주장한다.[5] 작품 속 화살표는 말 그대로 마그리트의 예술이 장차 나아갈 주요한 방향으로서의 영화적 이미지를 가리킨다.

아무아르는 마그리트에 대한 「전기적 메모Notes bio-graphique」에서 <블뢰 극장>이라는 제목이 샤를루아에 있는 특정 영화관과 관련 있다고, 아마도 샤를루아에서 보낸 10대 시절과 관련해 마그리트에게 남아 있는 몇 안 되는 기억 중 하나인 듯하다고 말한다. 마그리트는 영화 영사가 발명된 1895년에서 2년이 지난 후에 태어났다. 게다가 최초의 영화 스튜디오가 건설 중이던 무렵과 맞닿은 그의 유년기는 영화 산업이 발전하고 영화가 대중오락의 주요 형식으로 재빠르게 자리 잡아 가던 때와 시기적으로 일치한다. 제1차 세계대전이 발발할 무렵 벨기에 전역에는 600여 개가 넘는 영화관이 있었고, 당시 유럽 최대 규모의 영화제작사 중 하나였던 파테사는 1908년 브뤼셀에 배급사 르 벨주 시네마를 설립했다. 또한 "약 2, 3년 뒤 [파테사가] 벨기에 대부분의 도시에서 영화관을 운영했으며, 그곳에서 일주일에 한두 번 브뤼셀 파테 본사로부터 제공받은 양질의 프로그램을 상영했다."[6] 『가제트 드 샤를루아』

1912년 10월 24일 자는 그해 샤를루아의 영화관 수가 기록적인 수준이라고 보도했으며,7 영화의 인기와 보편화(또한 대중을 오도하는 교육 수단이 될 잠재적 위험)는 1912년 4월 1일 자의 또 다른 기사에서도 분명하게 드러난다.

> 대도시는 물론 그 주변 도시까지 영화관이 전례 없는 방식으로 증가하고 있다. (…) 영화관은 종종 맥주 양조장을 겸한다. 수도뿐 아니라 그 근교 곳곳에서 영화관 수가 폭발적으로 증가함에 따라 화재 예방을 위한 주의가 크게 요구된다. 아마도 가장 심각한 위험은 유년 시절을 박탈할 가능성이라 할 수 있다.
>
> (…) 영화는 전반적으로 허드렛일꾼들의 오락거리에 불과한 통속극에 대한 의존도를 줄일 필요가 있다. 영화는 보다 고상해져야 한다. 하지만 지나치게 고상해진 영화에 대중들이 여전히 열광할까?8

가족들이 샤를루아로 이주한 무렵, 마그리트의 아버지는 마그리트에게 파테 카메라를 사주었고 그것으로 마그리트는 짧은 영화를 만들었다. 1911년 샤를루아 마네주 광장에서 한 블록 떨어진 뇌브가에 문을 연 블뢰 극장은 그의 집에서 그리 멀지 않았다. 벽 전체가 파란색으로 칠해진 이 건물은 마그리트의 작품에서 다양하게 구현되는 오브제, 즉 하늘색

으로 에워싸인 상자의 시원始原이라 할 수 있다. 동생 폴이 매표원으로 일했다는 사실을 고려하면 마그리트는 자신이 원할 때 언제고 영화를 보러 갈 수 있었을 것이다.

당시 영화 관람에는 규제가 거의 없었기 때문에 언제나 위험이 도사리고 있었다. 관람객 과밀 수용이나 영사기 화재, 영화관 내 흡연, 기타 잠재적 위험 요소가 세계 곳곳에서 참사로 이어졌고, 선정적인 벨기에 언론은 이런 참사의 보도에 열을 올렸다. 연일 이어지는 국제적인 공공 재난 소식을 어린 마그리트도 익히 들어 알고 있었을 것이다. 『가제트 드 샤를루아』는 몇몇 영화관 관련 사고를 다룬 지역 및 국제 뉴스를 다수 보도했으며, 1911년 12월 31일에는 러시아 볼로고예의 한 극장이 전소되어 90명이 사망한 사건과 앞서 같은 달 발생한 리에주 빈터가르텐 극장의 폭격 소식을 전하기도 했다.[9] 이어 1912년 3월 3일에는 마드리드에서 영사기사가 전기 스파크로 사망하고 많은 사람들이 부상을 입었다는 소식이, 같은 해 5월 29일에는 비야레알 가스테욘주에서 영화관 화재로 사상자가 발생했다는 소식이, 1913년 2월 4일에는 뉴욕의 영화관이 폭발해 많은 사람이 목숨을 잃었다는 소식이 보도되었다.[10] 벨기에에 널리 퍼진 도덕적 분위기 역시 영화와 활동사진을 잠재적인 위험 요소로 받아들이게 하는 데 한몫했다. 많은 사람들이 영화와 관련해 야기되는 심리적·도덕적 우려를 알고 있었다. 『가제트 드 샤를루아』는 1913년 2월 23일 자에

서 한 이탈리아 신경학자가 제기한 문제를 보도하기도 했다. 영화의 떨리는 움직임이 신경쇠약증 환자에게 부정적인 영향을 끼칠 수 있고, 특히 신경질환을 앓는 어린이들에게는 더욱 심각한 영향을 미칠 수 있으며, 더하여 "기괴하고 초자연적인 외관"을 띤 어두운 객석에서 젊은이들이 영화를 관람하는 행위는 이 위험성을 심각한 수준으로까지 끌어올릴 수 있다는 주장이었다.[11] 아이러니하게도, 이것이야말로 마그리트가 유년기에 영화관에 대해 느꼈을 매혹을 설명해주며 초현실주의에서 영화관이 갖는 중요성과 기이함에 대한 탐구를 예고하는 대목이라 할 수 있을 것이다.

영화는 관람객에게 이국적인 장소에서부터 가장 익숙한 장소에 이르기까지, 전 세계를 소개했다. 1912~13년 샤를루아에서 제공된 영화관 프로그램에 따르면 1912년 3월 몽타뉴 극장에서 상영된 「동백 아가씨La Dame aux camélias」 같은 가슴 아픈 사랑 이야기는 물론 "극서부 지방의 풍경, 대초원과 팜파스"를 보여주는 다큐멘터리까지 장르 또한 상당히 다양했다.[12] 영화 프로그램은 파테사에서 제작한 「리다댕Ridadin」 같은 매우 익살맞은 슬랩스틱 영화와 코미디뿐 아니라 해외 도시와 문화에 대한 교육적인 프로그램도 아우르고 있었다. 파테 형제는 최신 뉴스 프로그램을 모아 「파테 저널Pathé Journal」이라는 이름의 뉴스릴도 상영했는데, 가족용으로 편집한 주간본은 오후 2시에, 한 주의 사건을 편집 없이 보여주

는 저녁본은 오후 8시에 볼 수 있었다. 「파테 저널」은 그때껏 상상도 할 수 없었던 최신의 정보를 관람객들에게 제공함으로써 다른 무엇과도 비교할 수 없는 영화의 능력을 증명해 보였다(예를 들어 1912년 4월 말에는 타이타닉호 침몰 장면이 소개되었다. 사건이 일어난 지 불과 2~3주 뒤였다). 마그리트와 같은 신예 예술가들은 영화의 강력한 시각적 영향력에 매우 민감하게 반응했을 것이다.

　제1차 세계대전이 발발하고 1914년 8월 독일이 (중립국) 벨기에를 침공하면서 상영 가능한 영화의 수가 극단적으로 줄었고, 각 영화관은 전쟁 보도의 비중을 높이라는 요구를 받았다. 이와 같은 배급 제도와 장르의 제한은 역설적으로 관람객의 경험을 심화시키는 효과를 낳았다. 전쟁 기간 중 벨기에 군대는 국왕 알베르 1세와 추방당한 벨기에 정부가 통치를 이어간, 일명 '자유 벨기에'로 알려진 해안 지대의 작은 지역을 지켰는데, 이곳에서는 영화관들이 이전과 마찬가지로 검열 없이 영화를 선택해 상영할 수 있었다. 그 밖의 다른 벨기에 지역은 무자비한 독일제국군에 의해 점령당해 대학살과 집단 처형, 도시 파괴 등 수많은 전쟁범죄의 대상이 되었으니, 이 시기는 '벨기에 강탈Rape of Belgium'로 알려지게 된다. 1914년 8월 20일 브뤼셀이 독일에 순순히 항복하자 점령군은 재빠르게 통행금지령과 신분증 제도, 언론 검열을 도입했다. 플라망어 사용과 플랑드르의 행정이 강제 시행 되었고(마그리트와 그

의 가족들은 프랑스어를 사용했다) 시계는 독일 시간에 맞춰 한 시간 당겨졌다.

1915년 11월 브뤼셀로 이주한 마그리트가 경험한 도시 풍경은 전쟁 전과는 완전히 달랐다. 전쟁은 도시 공간을 초현실적인 방식으로 바꾸어놓았다. 식량 부족을 해결하기 위해 공원과 녹지를 징발해 채소를 재배했고, 왕궁 내부의 홀뿐 아니라 정원에까지 임시 병원이 세워졌다. 독일군은 고무, 양털, 구리, 자동차, 말, 자전거, 심지어 벨기에 사람들이 우편배달원으로 활용한 비둘기에 이르기까지 전쟁에 보탬이 되는 것이라면 무엇이든 징발해 갔으며, 모든 것들이 갑작스럽게 군사적 중요성에 따라 새로운 가치를 부여받았다. 로크앙기앵가에서 약간 떨어진 곳에 자리한 한 공원에는 1930년 전쟁에서 전령 역할을 맡은 비둘기의 활약을 기념하여 비둘기-병사 기념비The Monument au Pigeon-Soldat가 세워지기도 했다. 마그리트의 후기 회화에 등장하는 비둘기, 특히 흔히 볼 수 있는 평범한 흰색 비둘기는 이 시기에 갑자기 중요해진 비둘기에 대한 지속적인 기념을 시사한다.

독일에 점령된 벨기에는 전쟁 전의 벨기에와 너무나 달랐다. 영화 관람 또한 구석구석까지 스며든 새로운 억압적 규제의 영향으로부터 자유롭지 못했으니, 영화 역사학자 린 엥글런은 독일 통치하에서 변화된 영화관 경험의 일부를 다음과 같이 전한다.

극장 소유주들은 새로운 법률의 지배를 받았을 뿐 아니라 전혀 다른 배급 유통망에 의지하면서 결과적으로 다른 영화, 다른 영화 스타, 다른 관람객에 의존하게 되었다. 더욱이 군대를 위한 영화관이 양 진영의 최전방에 만들어졌다. 독일 군사 병참 지역의 영화관들은 '전쟁 영화관', '야전 영화관'으로 불렸으며 제국 군대에 의해 운영되었다. 연합군 측의 영화관은 대개 '전선 영화관'으로 불렸고, 벨기에군이나 영국군 (…) [또는] 지역 사업가들이나 YMCA 같은 구호 조직의 감독을 받았다.[13]

독일은 벨기에인을 언어적·민족주의적으로, 또 점령/자유 전선의 구분에 따라 엄격하게 단절함으로써 벨기에의 민족의식에 잠재되어 있던 이데올로기의 균열을 드러내고 이용했다(벨기에는 플랑드르 문화와 왈롱 문화, 플라망어 사용권과 프랑스어 사용권으로 나뉘어 있지만 평상시에는 아무런 문제 없이 한데 섞여 공존해온 터였다). 그리고 이 단절은 회화 안에서 분열과 대립의 문제를 탐구하고 해체하는 마그리트의 작업에 일평생 미묘한 방식으로 영향을 미쳤을 것이다. 점령 초기인 1914년 말의 혼란한 몇 달 동안 많은 영화관이 문을 닫았고, 엥글린의 언급처럼 독일은 검열법을 통해 이들을 단속했다.

글과 그림, 악보, 연극 희곡, 산문, 영화 등 벨기에에서 유통되는 거의 모든 매체에 대해 정식 허가를 받지 않은 소통 수단이나 예술작품은 무조건 금지한다는 포고가 내려왔다. 따라서 모든 영화는 상영되기 전 독일 검열관의 심의를 받아야 했다.[14]

새로운 규정으로 인해 영화 수입이 극단적으로 제한되었지만 "1915년 5월 중순 이전에 검열관에게 제출된, 다시 말해 전쟁 전 연합군 측 국가에서 제작된 작품들은 용인되었다." 따라서 이 무렵 영업을 재개하기 시작한 대부분의 영화관들은 예전 영화 다수를 재상영할 수 있었다.[15]

전쟁 시기 블뢰 극장의 상영 프로그램을 살펴보면 점령이 영화 관람에 미친 영향을 확인할 수 있다. 마그리트가 샤를루아에서 지내던 기간에 상영된 원래의 프로그램이 무엇인지는 추정하기 어렵지만 전쟁 기간에 보여준 재상영 프로그램은 블뢰 극장이 보유했고, 따라서 전쟁 시기에 정기적으로 상영되었을 영화에 대한 정보를 제공해준다. 블뢰 극장은 1915년 10월에 재개관했는데, 아마 전쟁 발발과 함께 한시적으로 폐쇄되었다가 다시 문을 열었을 것이다. 극장은 종종 전쟁 전에 상영했던 영화들을 재상영했다. 그중에는 엔리코 구아초니 감독의 1913년작 이탈리아 영화 「쿠오바디스Quo Vadis」(상영 시간이 두 시간에 이르는, 최초의 장편영화로 간주된

다), 로베르토 로베르티 감독의 1913년작 이탈리아 영화 「속죄의 탑Torre dell'espiazione」, 그리고 마그리트가 좋아한 빅토랑-이폴리트 자세 감독의 영화 시리즈 등이 있었다. 자세의 영화는 미국 대중소설의 두 주인공 닉 카터와 냇 핑커턴에 관한 이야기로, 에클레르Éclair 영화사가 제작하고 피에르 브레솔이 주연을 맡아 대성공을 거두었다(자세는 1912년에 「지고마르 대 닉 카터Zigomar contre Nick Carter」를 제작한 바 있다). 제1차 세계대전 시기에 벨기에 대중문화에서 이 영화의 등장인물들이 갖는 중요성은 영화 재상영을 홍보하는 광고에서 뚜렷하게 드러난다. 1915년 11월 7일 자의 한 광고는 핑커턴을 소재로 한 1912년작 영화 「인도 우편 가방 절도 사건Le Vol de la malle des Indes」을 상영하기로 한 것에 대중들이 "박수갈채"를 보냈다며, 이 영화가 블뢰 극장의 "만석을 보장"[16]하리라 전했다. 1915년 10월 30일 블뢰 극장은 핑커턴을 소재로 한 영화 두 편, 자세의 「신기루Mirage」(1912)와 「비극의 등대Le Phare tragique」(1912)를 재상영했으며,[17] 1916년 7월 (오늘날 샤를루아에 속하는) 주메의 바리아 극장Théatre Varia의 "탁월한 프로그램"에는 「핑커턴 대 만인Pinkerton contre tous」(1912)[18]과 다른 네 편의 핑커턴 영화와 함께 「피로 물든 여인숙L'Auberge sanglante」(1911)[19]이 포함되었다. 「미술관의 도둑들Les Pilleurs de musée」(1913)은 1915년 12월 프로그레 극장Cinéma du Progrès에서 상영되었는데, 이 극장의 프로그램에는 영화뿐 아니라 한

층 폭넓고 다양한 코미디 곡에 공연도 있었다. 전쟁 시기에 영화관에서 상영할 수 있는 필름이 대폭 감소함에 따라 이를 보완하고자 축제와 같은 예전 형식의 대중오락을 수용하는 것이 가능했고, 또 적극적으로 수용하고자 했음을 보여주는 대목이다.[20]

앞서 서술했듯이 1915년 브뤼셀로 이주한 젊은 마그리트는 수도의 영화관을 자주 찾아가 블뢰 극장에서 이미 보았던 영화의 상당수를 (아마도 반복해서) 보았으리라 추정된다. 이는 예술학도에게 혁신적인 수사학적 장치의 잠재적 레퍼토리를 제공하는 한편, (반복 관람에 의해 형성된 친숙함을 통해) 방대한 조형적 시각 자료의 보고가 되었다. 미국 소설에 등장하는 탐정인 핑커턴에 대한 마그리트의 특별한 관심 역시 이 시기 영화를 반복해 관람하는 과정에서 비롯한 것으로, 이는 마그리트가 이 탐정 인물을 바탕으로 지어낸 짧은 이야기(『라 카르트 다프레 나튀르La Carte d'après nature』 1953년 4월 호에 실린)에서 분명하게 드러난다. 탐정 이야기와 그 구조에 대한 압축적인 패러디를 제공하는 마그리트의 '냇 핑커턴' 이야기는 탐정 생활의 전형적인 하루를 짧고 간략한 문장으로 보여준다. 아침 사무실 출근을 시작으로 전형적인 평일의 단조로운 여러 일상을 이야기하다가 저녁이 되어 "집에 가기 전 피케piquet 카드놀이를 하기 위해 조용한 카페"를 찾아가고, 거기서 "아내와 장모가 여배우로 등장하는 희

곡을 쓰느라 분주한"21 내용으로 끝나는 이야기다. 이 글은 낭만적인 흥분이나 믿기 힘든 행동, 우연의 일치, 반전, 갑작스러운 폭로 등이 결여된, 무덤덤하고 단순한 사실주의적 양식으로 쓰였다. 간단히 말해 전통적인 탐정 이야기와는 지극히 다른, 장르를 탈피해 순수한 소설적 전통의 가장 기본적인 요소로 이끄는 글이다.•

사실상 마그리트가 지어낸 허구의 탐정 이야기는 알고자 하는 (독자의) 의지에 맞추어 속임수의 내러티브를 구성하는 (일반적인) 탐정소설 유형으로부터 독립을 선언한다. 마그리트에게 일반적인 탐정소설의 속임수는 브르통식 초현실주의의 속임수와 암시적인 연관성을 갖는다. 브르통에게 무의식은 알 수 있는 미스터리이며, 그는 그 미스터리가 자동기술법으로 쓰인 글 등을 통해 스스로 드러나게 될 것이라고 믿었다. 반면 마그리트는 핑커턴의 지루한 삶을 기념하는 초현실주의적인 전복 행위를 보여준다. 그는 경이감의 개념, 또는 꿈과 욕망의 무의식 같은 개념 일체를 제거해(비록 마그리트가 그린 핑커턴이 글쓰기에 대한 욕망을 갖고 있긴 했지만) 표면

• 동시에 이 글은 역설적으로 탐정소설에 대한 프레드릭 제임슨의 통찰을 인정한다. 제임슨은 "독자들은 오직 행위에 대해서만 관심을 갖는다고 생각하지만, 비록 그들이 알아채지 못한다 해도 실제 그들이 관심을 갖고 내가 관심을 갖는 것은 대화와 묘사를 통해 야기된 감정의 발생이다"22라고 말했다.

적인 사건과 습관, 단순하고 반복적인 행위만을 남겨놓는다. 마그리트 본인을 비롯해 많은 비평가들은 그럼에도 닉 카터와 냇 핑커턴이 마그리트에게 지속적으로 중요한 의미를 지닌다고 지적했다. 그러나 1966년 구센스가 마그리트에게 "[이 인물들이] 당신 작품에 영향을 미쳤습니까?"라고 물었을 때, 그는 이를 부정하는 또 다른 대답을 내놓았다. "그런 것 같지는 않습니다. 왜냐하면 (…) 그 책의 미스터리는 실마리가 있는 미스터리, 결국 해결책이 있을 수 있는 미스터리이기 때문입니다. 그러나 내 작품에서 미스터리는 **알 수 없는** 미스터리에 대한 문제입니다."[23]

팡토마의 등장

'**알 수 없는** 미스터리' 개념은 마그리트의 전기에서 중요한 의미를 지녔던 서커스, 축제, 영화관 같은 환영과 공연의 공간—이 책이 하나씩 찾아나가고 있는—들이 그의 예술에 미친 영향을 이해하는 데 핵심적인 열쇠를 제공한다. '**알 수 없는** 미스터리'의 중요한 실연實演은 제1차 세계대전 기간에 브뤼셀 곳곳의 영화관에서 반복적으로 상영되며 인기를 끈 영화 시리즈의 주인공에 의해 이루어진다. 바로 수수께끼 같은 교활한 범죄자 팡토마다. 프랑스의 루이 푀야드가 감독을 맡

아 1913~14년에 발표한 이 무성영화 시리즈는 당시 엄청난 인기를 끌었고, 주연배우인 르네 나바르는 하루아침에 스타가 되었다. 이 영화들은 1911~13년 피에르 수베스트르와 마르셀 알랭이 쓴 서른두 편의 범죄소설 시리즈를 기반으로 만들어졌다(이 책들 또한 유럽 전역으로 번역·소개되었다).

후안 그리스, 브르통, 이브 탕기, 기욤 아폴리네르, 막스 자코브, 로베르 데스노스 등 다른 많은 아방가르드 예술가와 작가들도 팡토마에 관심을 보였지만, 무엇보다 이 상징적인 범죄자는 마그리트의 작품에 반복적으로 등장하는 요소가 된다. 1913년 영화로 각색된 팡토마 영화가 샤를루아의 블뢰 극장에서 처음 상영된 날은 마그리트의 유년기에서 매우 중요한 순간이었다. 영화는 전쟁 기간 동안 널리 재상영되는데, 특히 (1918년 4월 광고가 보여주듯이) 「쥐브 대 팡토마」가 단골 레퍼토리였다. 게다가, 비록 원작의 성공에는 미치지 못했지만 에드워드 세지위크가 제작한 미국의 각색판이 발표되면서 1921년 팡토마는 영화관에 재등장했고, 그로써 이 범죄자는 대중의 뇌리에 계속 머물게 된다. 1911년에 출간된 수베스트르와 알랭의 소설 『팡토마Fantômas』 제1권의 표지는 마그리트 작품에서 가장 중요한 팡토마의 이미지로 꼽을 수 있다. 마그리트는 이 이미지를 두 가지 버전으로 그렸는데, 그중 하나가 가면과 실크해트를 착용한 팡토마의 이미지를 확대해 보여준 <야만인Le Barbare>(1927)이다.

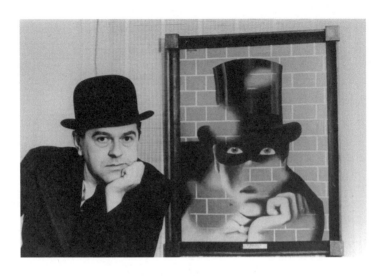

〈야만인〉과 포즈를 취한 르네 마그리트, 1938.

어린 시절에 접한 이 작중인물에 대한 의존은 마그리트의 삶에서 결정적인 순간에 시작되었다. 1927년 9월 마그리트와 조르제트(나중에 마그리트의 동생 폴도 합류했다)는 고망을 따라 파리로 갔다. 앞서 4월에 파리로 이주한 고망이 그곳에서 갤러리를 열 참이었다. 그는 마그리트에게 살바도르 달리, 에른스트, 호안 미로, 한스 아르프(실을 활용한 그의 일부 부조 작품에서 조르제트는 바느질을 맡았다) 등 파리의 초현실주의자들을 소개해주었다. 예술의 측면에서 본다면 3년에 이르는 파리 체류 기간은 마그리트에게 매우 건설적이고 혁신적인 시기였으니, 1928년 한 해 동안 그는 100점이 넘는 그림을 완성했다. 그렇지만 다른 측면에서 보면 힘든 시기이기도

했다. 마그리트의 경우 때로 파리 중심부에 있는 고망의 집에 머물기도 했고 매주 목요일 고망과 미로를 만나 함께 점심식사를 하기도 했지만, 부부는 여건상 중심부에서 멀리 떨어진 인기 없는 교외 지역인 르 페뢰쉬르마른에 거처를 마련할 수밖에 없었다.

당시 마그리트는 브르통 초현실주의 그룹의 온전한 일원으로 인정받고자 노력했는데, 이 노력은 끝내 좌절되었다. 벨기에의 동료 고망이나 누제와 달리 그는 1927년 10월 23일 중요한 초현실주의의 글 「허가하라! Permettez!」의 서명 참여에 초대받지 못했다. 파리의 마그리트 작품 거래상이기도 했던 고망이 초현실주의를 다루는 갤러리나 전시에 마그리트의 작품을 대려고 애를 쓰기도 했으나 이 역시 그다지 성공적이지 못했다. 1928년 브르통이 그의 역사적인 저서 『초현실주의와 회화 Le Surréalisme et la peinture』를 펴냈을 때도 책에서 마그리트의 이름은 찾아볼 수 없었다. 게다가 1928년 마그리트의 아버지가 뇌졸중으로 58세의 나이에 세상을 떠난 데 이어, 이듬해 초부터는 점차 심각해져가는 경제 위기의 그늘 속에 문제들이 쌓이기 시작했다. 10월 월 스트리트 대폭락을 전후로 작품 판매가 더욱 어려워졌고, 이는 1930년 고망 갤러리의 폐관으로 이어졌다. 마그리트 가족의 월수입은 물론 작품을 파리에 홍보할 수 있었던 믿을 만한 전시 공간마저 사라진 것이다. 고망 갤러리는 잡지 『카이에 다르 Cahiers d'art』 창간호(1930)에 대표

미술가 "한스 아르프, 살바도르 달리, 르네 마그리트, 이브 탕기"의 이름과 함께 광고되었지만 곧 문을 닫았고, 이후 1935년 폴 엘뤼아르가 마그리트에 대한 글을 쓸 때까지 마그리트는 몇 년 동안 『카이에 다르』에서 뚜렷하게 열외로 취급되었다.[24]

이런 일련의 사건들이 이어지던 중 마치 불길한 징조처럼, 정확히 파리에서 마그리트의 경력이 회복되는 듯 보이던 시점에 브르통과 조르제트의 재앙 같은 만남이 이루어졌다. 카다케스에서 달리와 즐거운 휴가를 보내고 돌아온 마그리트 부부는 마침내 파리의 초현실주의 그룹에 받아들여진 듯 보였다. 1929년 12월 15일 『초현실주의 혁명』의 12호이자 마지막 호의 발간으로 마무리된 해였다. 이 마지막 호에는 말과 이미지의 관계를 논한 마그리트의 글 「말과 이미지」와 초현실주의자들의 즉석 초상 사진으로 이루어진 포토몽타주가 실렸다. 포토몽타주에 마그리트의 사진이 실리지는 않았지만 그해에 제작된 마그리트의 작품 <숨은 여인La Femme cachée> 주변으로 초현실주의자들의 인물 사진들이 배치되었다. 마치 마그리트의 그림 속 문구 "나는 숲속에 숨은 그[여성]를 보지 못한다"를 나타내듯이 사진 속 초현실주의자들은 모두 눈을 감고 있다.

1929년 12월 14일 이 마지막 호의 출간을 앞둔 하루 전날 초현실주의 그룹 성원 모두가 브르통의 아파트에 모였다. 실베스터와 횟필드는 그 장면을 다음과 같이 요약한다.

조르제트의 말을 비롯해 다양한 설명을 종합하면, 그 유명한 이야기의 핵심은 이렇다. 초현실주의자들의 회합 자리에서 브르통이 조르제트가 차고 있던 십자가 목걸이를 보고는 그녀에게 "그 물건"을 빼라고 명령하듯 말했다. 조르제트는 자리를 떠나고 싶어 했고 마그리트가 그녀를 데리고 나갔다.[25]

이 일이 있기 얼마 전 마그리트는 파리의 일자리 제안을 거절한 바 있었다. 아마도 조르제트가 벨기에에 대한 향수로 힘들어했기 때문이었던 듯한데, 이것이 상황을 한층 복잡하게 만들었다. 이런저런 일들이 이어지면서 경제적 어려움이 겹쳐 마그리트 부부는 1930년 7월 브뤼셀로 돌아갔고, 그때 빌린 에세겜 135번지의 아파트에서 1954년까지 살았다. 주식시장 붕괴는 1926년부터 1927년까지 마그리트와 계약을 맺었던 브뤼셀의 미술 거래상들에게 영향을 미쳤으며, 곧 그들의 주식 청산으로 이어졌다. 당시 메젠스와 클로드 스파크는 마그리트 작품 상당수를 매우 낮은 가격에 사들였는데, 이 일은 일시적으로나마 마그리트에겐 도움이 됐지만 이후 그들 간 불화의 원인이 되었다.

마그리트가 부르주아 스타일을 모방·위장해 내부의 적으로서 파리를 공포에 떨게 한 대범죄자 팡토마와 자신을 동일시한 것은 파리와 파리의 초현실주의자 그룹과의 관계를

어느 정도 반영한 태도일 수 있다. 1943년에 그린 작품 <불꽃의 재림Le Retour de flamme>(마그리트와 브르통의 문제적 관계를 암시하는 듯한 제목이다)에서 마그리트는 파리의 도시 풍경 위에 거대한 크기로 확대한 팡토마를 묘사했다. 에펠탑은 그의 무릎 높이에 솟아 있고, 도시의 전경은 불타는 듯 위협적인 붉은빛에 잠겨 있다. 이는 팡토마 시리즈 중 첫 번째로 출간된 책의 표지 이미지를 거의 그대로 복제하다시피 한 작품이다(1986년 존 애시버리는 알랭과 수베스트르가 쓴 첫 번째 소설의 영역본 서문에서 팡토마는 "무엇보다 이미지로서"[26] 존재한다고 주장했다). 하지만 마그리트는 이 반反영웅의 피투성이 단도가 있어야 할 자리에 장미꽃을 그려 넣었다. 물건을 바꿔치기하는 팡토마의 마술적 재주를 암시하는 요소다. 위협적인 사물을 보여줬다가 바로 사라지게 하고 안도감을 주는 다른 사물로 바꾸어 보여주는 마술처럼, 이 그림 역시 이 대중소설의 표지를 잘 알고 있을 관람객들을 동시에 상반된 양방향으로 유인한다. 두 오브제(칼과 장미꽃)의 특성, 즉 단도의 날카로운 칼날과 장미의 가시는 원래의 오브제와 대치된 오브제 사이의 관련성을 뒷받침한다.

마그리트의 인상주의 시기(또는 '르누아르 시기'로 알려진)가 시작된 1943년 무렵의 작품인 <불꽃의 재림>에서 우리는 이 벨기에 예술가가 프랑스 문화적 상징과의 유대감을 은밀히 표현하였음을 감지하게 되는데, 작품의 제작 시기가

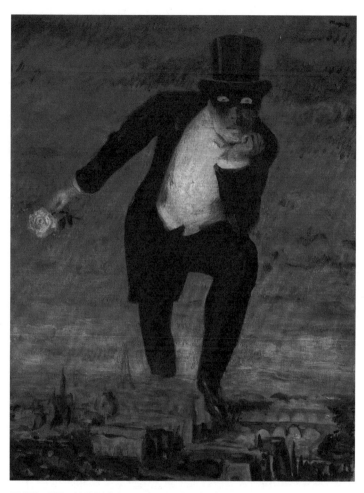

르네 마그리트, 〈불꽃의 재림〉, 1943년경, 캔버스에 유채.

제2차 세계대전으로 인해 프랑스와 벨기에가 독일의 지배하에 놓여 있던 기간이었음을 감안하면 특히 의미심장한 표현이라 할 수 있다. 이 그림의 기원 역시 마그리트의 10대 시절로, 어쩌면 매우 특정한 순간으로 거슬러 올라간다. 벨기에의 일간지『르 푀플』의 1911년 3월 16일 자 6면에는『쥐브 대 팡토마』책 광고가 실렸다. 지면 왼쪽 하단에 작게 배치된 천식과 변비약 광고 사이, 축음기 그림 옆에 위치한 이 광고의 삼차원적 환영은 신문 지면에 풀로 붙인 듯한 입체적인 외관을 띠어 즉각적으로 보는 이의 주의를 끈다. 그것은 파리 위로 높이 솟아오른, 생각에 잠긴 채 한 손에는 단도를 들고 다른 한 손으로는 턱을 괴고 있는 팡토마의 이미지였다. 팡토마의 시선은 보는 이에게 고정되어 있다. 그림의 위아래에는 서로 다른 서체의 글자들이 크게 배치되어 팡토마의 이름을 외침으로서 이미지에 생기를 불어넣는다. 이 생생한 이미지는 분명 열세 살 소년 마그리트의 관심과 상상력을 사로잡았을 것이다. 영화화된「쥐브 대 팡토마」가 1913년 10월 벨기에 곳곳에서 상영되는 동안* 굵은 대문자로 쓰인 'FANTÔMAS'의 특색 있는 활자는 1913년과 1914년『라 뫼즈La Meuse』등 벨기에 일간지의 영화 광고를 비롯한 여러 곳에서 눈길을 사로잡았다.

* 이 영화는 브뤼셀, 생질, 빌보르드, 몰런베크에서 '4부 46장면' 형식으로 오후 1시 30분과 오후 8시 30분 두 차례 상영되었다.[27]

영화 「팡토마」의 양식과 미장센은 누구라도 쉽게 알아볼 수 있는 영화 스크린과 화면 구성 장치를 중요한 요소로서 활용하는 마그리트 작품에 영향을 주었다. 이러한 특징은 1925년에서 1926년 무렵에 시작되었는데, 당시는 마그리트가 회화의 틀에 대한 개념을 만들어가던 시기이다. 그는 회화의 틀을 다른 공간을 향해 열린 개구부라고 보는 입장(재현적인 회화주의는 환영에 토대를 두며, 그 안에서 회화의 틀은 묘사된 장면을 향해 열린 창문과 같은 역할을 수행한다)을 거부하고, 대신 관람자의 등 뒤에 있는 외부의 한 지점으로부터 투사되는 이미지를 표면에 담는 공간으로서 회화의 틀을 보는 기존의 입장을 발전시킨다. 이는 팡토마 이야기의 중심 개념이라 할 수 있는 '미스터리'에 대한 초현실주의의 개념을 변형시켰다. 초현실주의 미술의 미스터리는 틀을 폭넓게 활용함으로써 이미지 너머 혹은 그 이면에 또 다른 실재가 존재함을 함축한다. 반면에, 마그리트의 그림 화면에 구성된 환영 '너머'에는 사실상 아무것도 존재하지 않는다. 피해자들과 수사경찰관에게 수수께끼만을 안겨주고 범죄를 풀리지 않는 문제로 남기는 대악당처럼, 마그리트는 회화를 구성하는 이미지 외부에 공간이 존재할 가능성을 부정하면서 작품을 풀 수 없는 난제로 남긴다.

마그리트의 회화에서 쉽게 식별되는 영화적 장면이 최초로, 그리고 가장 분명하게 등장한 사례는 <위협받는 살인

자L'Assassin menacé>(1927)로, 중첩된 공간의 효과를 통해 장면을 구성하는 쾨야드 감독 특유의 스타일에 기댄 작품이다. 당시로서는 마그리트가 제작한 가장 큰 작품이었는데, 이것이 우연의 일치만은 아닌 듯하다.[28] 실베스터와 횟필드가 살펴보았듯이, 이 작품은 쾨야드의 세 번째 팡토마 영화 「살해당한 시체Le Mort qui tue」(1913)를 직접적인 토대로 삼는다. 영화에서는 두 명의 범죄자가 피해자를 잡기 위해 그물을 든 채 출입구 양옆에 서 있다.[29] 마그리트의 그림에서 범죄자들은 두 명의 중산모를 쓴 남성들로 표현되었으며, 막 기이한 장면 속으로 뛰어들 준비를 하고 있는 모습이다. 마치 가정 내에서 벌어진 살인 현장을 보여주는 듯한 장면으로, 나무 마루가 깔린 방 안에서 나체의 여성이 긴 의자에 누워 있고 정장 차림의 남성이 축음기를 조정하고 있다. 남자의 왼쪽 바닥에는 여행 가방이 놓여 있으며 의자 위에는 옷이 걸쳐져 있다. 화면의 뒤쪽에는 창문처럼 보이는 틀이 산악 풍경을 둘러싸고 있는데, 거기서 세 남성의 머리가 솟아 나와 우리가 목격하는 장면을 반대 시점에서 들여다보고 있다. 위협과 곧 벌어질 폭력의 분위기(중산모를 쓴 남성들 중 하나가 곤봉을 휘두르고 있다)에도 불구하고 이 작품은 기이하게도 정적이어서, 영화의 한 장면이라기보다는 당혹스럽게도 프란츠 카프카의 작품과도 같은 개인적인 부조리의 현장에 우연히 침입한 듯한 아리송한 상황을 연상시킨다.

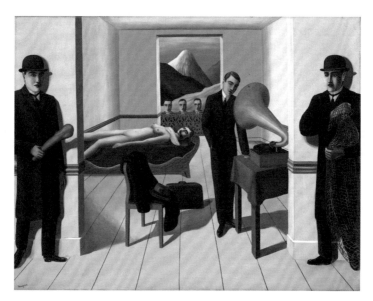

르네 마그리트, 〈위협받는 살인자〉, 1927, 캔버스에 유채.

〈위협받는 살인자〉는 영화적 참조와 (이전에 그려진) 회화에 대한 암시가 결합된 작품이지만, 비평가들은 회화와의 연관성에만 주목하는 경향이 있다. 이미지의 공간 구조는 데 키리코 특유의 원근법을 강조한 건축적 배치에서 유래한 듯 보인다.[30] 한편 창문을 통해 안을 들여다보는 세 남성이라는 배경은 에른스트의 작품 〈세 명의 증인 앞에서 아기 예수의 볼기를 때리는 성모: A. B., P. É.와 화가La Vierge corrigeant l'enfant Jésus devant trois témoins: A. B., D. É. et le peintre〉(1926)를 각색한 것으로, 사실 에른스트의 작품 자체는 피에로 델라 프란체스카가 그린 〈예수의 세례Il Battesimo del Cristo〉(1444~50년경)

속 세 명의 목격자에 대한 유희이다.[31] 에른스트 작품 제목의 약자가 브르통과 엘뤼아르의 이름을 뜻한다는 사실은 마그리트가 자신의 작품 안에 비판적인 언급의 요소를 추가했음을 시사한다. 마그리트는 에른스트의 회화에 등장한 세 명의 초현실주의자들을 그림에서 벌어지는 범죄 장면의 중요 목격자로서 정면에 배치하는데, 세 목격자의 시점은 장면을 통찰하는 특권적이거나 초월적인 위치라기보다는 그저 관람자인 우리의 시선을 반사할 뿐이다. 혹은 이들은 마그리트가 뒷벽에 투사한 이미지의 일부, 깊이감이 없는 풍경 안에 우연히 담긴 요소들로 이 중첩적인 장면 구성에서 가장 뒤에 놓인 화면의 일부일 수 있다.

이 작품은 사실상 대중문화부터 아방가르드에 이르기까지 다양한 층위의 문화에서 비롯한 요소들에 대한 암시를 효과적으로 구성한 콜라주로, 마그리트의 그림을 가리켜 "전적으로 손으로 그린 콜라주"[32]라고 표현했던 에른스트의 관찰을 증명하는 예이기도 하다. 다양한 층위에서 가져온 요소들이 공간적 층위에 반영되는 듯 보이며, 이 공간적 층위는 푀야드 영화의 "중첩된 공간",[33] 즉 영화 이미지에서 요소들의 배치를 통해 원근법과 순차성을 암시하는 방식에 의존한다. 마그리트의 공간 중첩은 영화적 순차성을 화면에 도입함으로써 피카소의 파피에콜레를 연상시키는 기묘한 차원을 구성한다. 즉 단일한, 한순간에 일어난 장면처럼 제시되지만 사실

공간이 화면에 나타나는 순간의 앞뒤를 잇는 시간의 흐름을 함축하는 것이다. 푀야드의 영화에서 두 범죄자는 각각 여닫이문 양옆에 서 있다. 한쪽 문은 닫혀 있고 다른 쪽 문을 통해 두 사람이 들어간다. 그다음 장면은 관람자가 같은 방으로 들어가 바로 눈앞에서 벌어지는 장면을 보는 것처럼 구성된다. 반면에 마그리트는 우리 앞에 개방된 공간, 다시 말해 방 안쪽의 공간 전체를 보여주지 않는다. 대신 우리는 사실상 무대 양옆에서 기다리고 있는 두 범인과 함께 무대막 너머의 장면을 바라보는 구경꾼이 되고, 이 연극적인 무대 뒤편에 자리한 창문의 구경꾼들은 평면성으로 인해 무대의 배경막backdrop으로 변형된다. 또한 장면과 그 안에서 벌어지는 공연을 바라볼 때 우리는 이 배경막의 일부인 세 사람의 응시 대상이 된다. 여기서 누가 공연을 하는지, 누가 누구를 위해 연기를 하는지의 문제가 제기된다.

멈추지 않는 영화

1940년대부터 마그리트는 영화를 굉장히 좋아한다는 사실을 여러 차례 분명하게 밝혔다. 그는 특히 도덕적 우위를 주장하지 않는 영화를 좋아한다고 말했다.

'도덕적인' 영화는 영화가 아니다. 그저 따분한 도덕 설교를 그린 지루한 캐리커처일 뿐이다. 나는 진정한 영화로 「손쉬운 목표물에 대한 강타Coup dur chez les mous」(감독 장 루비냐크, 1956), 「부인과 그녀의 자동차Madame et son auto」(감독 로베르 베르네, 1958), 「바베트의 출정Babette s'en va-t-en guerre」(감독 프리스티앙-자크, 1959) 등을 꼽는다. 이 영화들은 '진실'하다. 우리를 즐겁게 해달라는 요구를 제외한 모든 도덕성을 제거했기 때문이다.[34]

블라비에가 남긴 유용한 기록을 통해 프리츠 랑의 필름 누아르 「창 속의 여인The Woman in the Window」(1944), 루이스 앨런의 「불청객The Uninvited」(1944), 루이 다캥의 「그날의 정수 Le Point du jour」(1949), 피에르 에테의 「구혼자Le Soupirant」(1962) 등 마그리트가 자신이 본 여러 편의 영화에 대해 남긴 언급을 확인할 수 있다. 그리고 이보다 감동이 덜한 영화로 그는 프세볼로트 푸돕킨의 「제독 나히모프Admiral Nakhimov」(1947), 존 에머슨의 「아메리카노The Americano」(1916), 프랑수아 트뤼포의 「400번의 구타Les Quatre cents coups」(1959), 자크 드레의 「살육을 위한 교향곡Symphonie pour un massacre」(1963), 조르주 로트네의 「외알 안경의 시선L'Œil du monocle」(1962)(마그리트는 이 영화를 "참을 수 없다"고 생각했다)을 꼽았다.[35] 그는 존

웨인의 열렬한 팬이었다. 그렇지만 마릴린 먼로에 대해서는 관심이 덜했던 것이 분명하며, 제임스 본드에 대해서는 반감과 무관심을 표현했고, 앨프리드 히치콕에 대해서는 얼마간 열광했다(마그리트는 히치콕의 철자를 Hichkoc으로 잘못 알고 있었다). 「패러딘 부인의 재판The Paradine Case」(1947), 「사이코 Psycho」(1960) 같은 영화를 언급하며 히치콕을 "대단한 재능을 가진 얼간이"[36]라고 부르기도 했다. 이와 같이 그는 영화를 폭넓게 좋아했지만 공포영화의 과도한 감정은 그다지 즐기지 않았다. 그보다는 어두운 영화가 그의 취향에 잘 맞았다.

<블뢰 극장>을 그린 달, 마그리트는 초현실주의적인 스크린 이미지라는 고유한 화풍을 발전시킨 핵심 작품인 <야상곡Nocturne>을 제작했다. <야상곡>은 영화 이미지와 그 잠재력을 적극적으로 활용하여 외부와 내부 관계의 해체라는, 그가 즐겨 사용한 시각적인 속임수를 보여준다. 여기서 특히 극적인 장면 주변을 에워싼 커튼은 마그리트가 이 시기에 그린 실내 공간들이 영화관 공간을 각색한 것임을 아주 분명하게 암시하고 있다. 이 그림은 틀림없이 카메라오브스쿠라의 영향을 받은 요소들(뒤에서 논의할 것이다)과 플라톤의 '동굴의 비유'를 결합하고 이를 보다 명확한 영화적 공간 속에 재배치한다. 즉 실내 우측의 검붉은 커튼과 화면 뒷부분에 보이는 어두운 파란색과 흰색으로 된 얼룩덜룩한 배경막(벽이거나 또 다른 커튼)이 그것이다. 또한 바닥은 연한 갈색의 패턴으

르네 마그리트, <야상곡>, 1925, 캔버스에 유채.

로 되어 있다(<길 잃은 기수>의 바닥에 그려진 측지선 형태와 평평하게 펴진 갈색 나뭇잎 모두를 연상시킴으로써 이 실내 공간은 연출된 듯 보이면서도 동시에 자연스러워 보인다). 이 공간 내부에 흰색 죽방울이 직사각형 스크린을 마주한 채 보초병처럼 서 있다. 스크린에는 어두운 폭풍우가 몰아치는 풍경 한가운데 불타는 집이 보이고, 죽방울은 왜곡된 바이올린인 양 현과 울림통으로 장식되어 있다(왜곡된 바이올린은 피카소의 콜라주에서 차용한 듯 보이는 모티프로, 사람의 머리

를 악기로 변형시킨 마그리트의 1928년작 <P. G. 판헤커의 초 상화Portrait de P. G. Van Hecke>에서도 이와 같은 대위법적 이미 지와 모티프를 찾아볼 수 있다). 한편 스크린 안의 이미지와 실내 공간의 경계인 테두리의 왼쪽 상단을 가로지르며 커튼 과 동일한 재질로 만들어진 듯한 붉은 비둘기가 날아간다. 그 림 전체가, 즉 어두운 공간과 스크린 이미지, 관람하는 오브 제와 오브제가 속한 공간의 극단적인 정지 상태, 스크린과 연 계된 비둘기와 불꽃에 함축된 운동감, 그리고 양자 사이에 빚 어지는 역동적인 긴장감 등이 모두 영화 상영의 알레고리를 구성한다. 이 모든 요소들은 면과 층의 세심한 중첩을 통해 연속적인 움직임의 순서로 배열되어, 관람자의 시선은 화면을 가로지르며 커튼-공간-틀-이미지, 그리고 비둘기-죽방울- 바닥-배경막을 훑게 된다.

<야상곡>의 이미지는 여러 측면에서 과도기적이다. 이 시기 마그리트 작업의 특징적인 요소들이 결합되어 있으면서 도, 동시에 (비둘기와 불꽃을 통해) 장차 작품에 등장할 핵심 모티프를 예고하기 때문이다. 이후에 제작된 작품 <완벽한 이 미지L'Image Parfaite>(1928)에서는 한 여성이 어둠으로 둘러싸 인 테두리 같은 것, 즉 영화가 상영되기 전 객석에서 보게 되 는 어두운 스크린을 연상시키는 장면을 바라보고 있다. <야 상곡>의 재작업이라 할 수 있는 <완벽한 이미지>는 죽방울 을 여성의 머리로 대체하는 한편, 마그리트의 많은 작품에 영

향을 미친 것으로 보이는 '관람에 대한 분석'을 이미지의 수사학 안에 분명하게 도입한 작품이다. 두 작품의 이미지 모두 보는 행위, 그리고 틀이 스크린이자 이미지를 담는 용기로서 어떻게 작동하는지와 관련을 갖는다. 마찬가지로 1936년 작 <빛과 어둠 사이에서 수영하는 사람Baigneuse entre lumière et obscurité>(이 작품은 앞서 <야상곡>, <블뢰 극장>과 비슷한 시기인 1925년에 제작된 그림이자 큐비즘의 성격이 강하게 나타난 <수영하는 사람Baigneuse>을 다시 그린 것이다)에서 마그리트는 단순한 실내에 있는 나신의 여성을 묘사한다. 작품 속 여성은 눈을 감은 채 오른팔로 머리를 받치고 옆으로 누워 있다. 등 뒤의 벽은 어둡고 바닥은 흰색이다. 벽에는 액자를 두른 바다 풍경이 그려져 있다. 풍경 속 여러 겹의 파도는 정적이면서도 잠재적인 움직임을 표현한다. 마그리트는 여성의 나체 앞에 수수께끼 같은 검은색 구를 배치했는데, 여성은 이 구를 조용히 묵상한다.

이 작품 역시 1928년에 제작된 해럴드 L. 멀러의 무성영화 「상황이 그래There It Is」를 관람한 경험을 바탕으로 삼았을 가능성이 있다. 이 코미디 영화는 런던 경찰국 소속 탐정 찰리 맥니셔가 스톱모션애니메이션으로 표현된 벌레 조수 맥그레고르와 함께 뉴욕 가정들을 아수라장으로(솥이 이 방 저 방으로 허공을 떠다니고 바지가 서랍장 위에서 춤을 추는 등) 만드는 '털보 유령'의 미스터리를 파헤치는 이야기로, 영화의

르네 마그리트, <빛과 어둠 사이에서 수영하는 사람>, 1936, 캔버스에 유채.

특수효과나 시각적 유희, 농담, 환영에 대한 뛰어난 개론서와도 같은 작품이라고 할 수 있다. 마그리트의 그림은 이 영화의 특정 시퀀스를 상기시키는데, 바로 액자 안에 그려진 바다 풍경이 살아 움직여 파도가 틀 주변을 출렁이다가 결국 그림 밖으로 튀어나오고, 잠자던 맥그레고르가 자신을 향해 바닷물이 쏟아지는 순간 우산을 펼치는 장면이다.

　　마그리트는 화업 전반에 걸쳐 영화를 참조하고 그 장면들을 그림 속에 담아냈다. 영화를 참조한 사례 중 가장 잘 알려진 작품 <맥 세네트에 대한 경의Hommage à Mack Sennett>(<빛과 어둠 사이에서 수영하는 사람>과 같은 1936년에 제작된)에는 유명

한 미국의 슬랩스틱코미디 영화제작자 맥 세네트의 이름을 제목에 포함시키기도 했다.* 이 그림에서는 옷장 혹은 벽장의 이미지가 화면의 대부분을 채운다. 왼쪽 문이 열린 벽장 안에 신체 일부의 특징이 장식된 빈 잠옷이 걸려 있는데 이러한 배치는 내부와 외부, 또는 용기와 그 안에 담긴 내용물 사이의 경계를 흐트러뜨린다.

1965년 장 네엔스와의 인터뷰에서 마그리트는 자신이 주장하는바 최초의 기억을 들려준다. "내가 기억할 수 있는 첫 느낌은 내 요람 안에 누워 있던 것이고, 내가 처음 본 사물은 요람 옆에 있던 벽장이었습니다. 세계가 벽장의 형태로 내게 그 모습을 드러냈습니다."[37] <맥 세네트에 대한 경의>는 이 기억이 암시하는 의미와 지각의 어긋남을 장난스럽게 표현한다. 옷을 보관하는 옷장과 시신을 보관하는 관의 상징적 결합, 관용구 '벽장 속의 해골'**에 대한 암시, 잠옷과 여성 신체의 간결화된 표현이 작품의 기이한 효과를 자아낸다. 그러나 여기서 핵심 모티프—그리고 그림에 나타난 역동성을 암시하는 단서—는 옷장의 오른쪽 문이다. 왼쪽의 열린 문이 벽장 내부(에 무엇이 들어 있는지)를 노출하는 반면, 빈 액자를 닮은 이

* '코미디의 왕'으로 알려진 세네트는 1912년 제작사 키스톤Keystone을 설립하고 벤 터핀, 패티 아버클, 캐롤 롬바드, W. C. 필즈, 빙 크로즈비, 그리고 가장 중요한 인물이라 할 수 있는 찰리 채플린을 발굴·홍보했다.

** skeleton in the cupboard. 숨기고 싶은 비밀을 의미한다—옮긴이.

르네 마그리트, 〈맥 세네트에 대한 경의〉, 1936, 캔버스에 유채.

문은 작품 자체를 담는(또는 작품에 의해 구성된) 틀을 반향한다. 회화 공간을 구성하는 다양한 틀은 그림의 틀과 옷장, 관이 모두 다른 방식의 감금 수단으로 기능한다는 철학적 진술을 암시한다.[38]

　이 작품과 제목에서 언급된 맥 세네트라는 이름은 1914년 미국인 메이블 노먼드가 감독하고 세네트가 제작한 (그리고 같은 시기에 벨기에에서 상영되었을) 무성영화 「장롱 속에 살다Won in a Cupboard」의 흥미로운 장면과 연결된다. 이 영화는 최근에 이르러서야 잊혔던 다른 영화 몇 편과 함께 뉴질랜드에서 다시 발견되었다. 점점 걷잡을 수 없게 흘러가는 연애사를 다룬 이 영화에서 (노먼드 자신이 연기한) 메이블은 (화면 자막의 표현대로) "마치 마법처럼" 찰스 에이버리를 만난다. 한편 메이블의 아버지와 찰스의 어머니 또한 연인관계로, 부적절하게도 장롱 안에서 서로를 애무하던 이들은 메이블과 찰스가 도착하자 어색한 상황을 들키지 않기 위해 안에서 장롱 문을 닫아걸고자 애쓴다. 장롱 안에 부랑자가 숨어 있다고 생각한 메이블과 찰스가 도움을 청하러 달려 나가면서 일은 걷잡을 수 없는 소동으로 번진다. 광대짓과 익살맞은 몸짓이 이어지는 가운데 도와줄 사람이 도착하고, 장롱은 정원으로 내던져져 전형적인 마그리트 방식으로 내부-외부가 역전된다.

　다음 장면에서는 카메라가 장롱에 초점을 맞추어 갑자

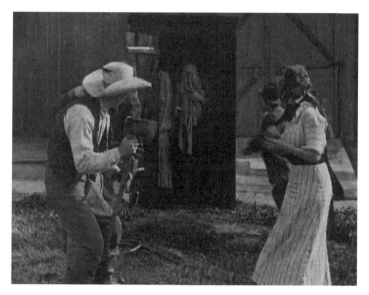

「장롱 속에 살다」(1914)의 한 장면, 메이블 노먼드 감독.

기 장롱이 화면 전체를 채우는데, 이는 마그리트가 그린 '클로즈업된' 장롱과 매우 유사한 이미지다. 밖에 있던 사람들이 장롱 문을 부수려 시도하던 중에 누군가가 다른 방법을 제안한다. 한 남성이 부서진 문짝 안으로 호스를 집어넣어 물을 뿌리자 결국 안에 있던 두 사람은 장롱 안에 걸려 있던 흠뻑 젖은 흰옷으로 머리를 가린 채 장롱 밖으로 뛰쳐나온다. 그중 한 사람이 장롱의 열려 있는 반쪽문을 통해 나오는 장면이 바로 마그리트의 작품이 암시하는 순간으로, 마그리트는 물에 젖은 채 흰 천으로 머리를 가린 인물을 잠옷으로 변형했다. 한편 천으로 덮인 두 사람의 머리를 보여주는 장면은 마그리트의 유

르네 마그리트, 〈연인〉, 1928, 캔버스에 유채.

명한 1928년작 〈연인Les Amoureux〉의 주요 소재이기도 하다.
〈연인〉에는 입을 맞추는 두 사람이 등장한다(두 사람이 입은
옷이 이들이 남성과 여성임을 암시한다). 얼굴을 가린 흰 천
은 마치 젖은 수건처럼 주름이 단단하게 잡혀 있다.

　　이처럼 마그리트가 참조한 대중영화의 이미지들을 살펴
보면 기묘함과 불안감을 자아내는 마그리트의 이미지, 즉 급
진적인 전치와 역전 혹은 도치, 어울리지 않는 병치, 지나치
게 차이가 나는 규모와 크기, 부적절하거나 예기치 못한 대상
이 익숙한 공간에 갑작스럽고 혼란스럽게 등장하는 장면 등
그가 사용한 일련의 핵심적인 수사적 비유 대부분이 영화의

특수효과를 바탕으로 발전된 것임을 알 수 있다. 또한 여기에서 마그리트 작품의 또 다른 중요한 측면이 드러난다. 1928년에 <연인>을, 1936년에 <맥 세네트에 대한 경의>를 그렸다는 사실에 비추어, 우리는 마그리트가 화업 전반에 걸쳐 「장롱 속에 살다」와 같은 영화 이미지의 자료로 되돌아갔으며, (아마도 10대 시절에 접한 까닭에 오랜 동안 기억에 남아 있었을) 그 이미지의 다양한 요소들을 여러 목적을 위해 재사용했다고 추론할 수 있다. 이는 마그리트가 이미지 자료로서 영화의 가능성을 이해하는 데 있어 특정 유형의 영화에 대한 기억이 영향을 미쳤음을 시사한다.

그가 (아마도 훨씬 더 어린 나이에 보았고 미래의 활용을 위한 보고로 '저장'했을 기법을 드러내는) 영화 이미지를 활용한 또 다른 예를 작품 <조급한 사람들Les Impatients>(1928)에서 찾아볼 수 있다. 이 작품에서도 어둠이 이미지를 지배하며 기이하게 배치된 남성들과 그들이 선 무대를 둘러싸고 있다.[39] 두 남성은 레슬링 선수 혹은 권투 선수처럼 보이지만 이 작품의 원천을 영화로 지목할 수 있는 것은 당시 스포츠와 곡예가 종종 영화관에서 상영되었기 때문이다. 또한 위에서 비추는 달처럼 생긴 조명만 있는 어두운 빈 공간을 배경으로 레슬링 선수들이 춤을 추는 듯한 표현은 1895년 독일인 형제 막스와 에밀 스클라다노프스키의 단편영화 「그라이너 대 산도프: 레슬링 선수들Greiner versus Sandow: Ringkämpfer」에서 유래

르네 마그리트, 〈조급한 사람들〉, 1928, 캔버스에 유채.

한 것으로 보인다. 최초로 레슬링 시합을 다룬 이 영화는 마이브리지가 촬영한 운동선수의 정지 동작 사진을 참고하여 화면 안에 레슬링 선수들을 우아하게 춤추는 듯한 모습으로 표현했다. 이들의 움직임과 기하학적 구조는 두 사람을 둘러싼 어두운 공간의 공허함에 의해 강조되고 선명해지며, 이로써 마그리트 작품 속 달은 스포트라이트라는 사실이 드러난다. 스클라다노프스키 형제는 바이오스코프Bioscop라는 영사 기술을 발명했는데, 이 기술은 뤼미에르 형제의 시네마토그라프cinématographe가 나오기 직전인 1895년 11월 1일 유료 관람객들을 대상으로 최초의 움직이는 사진을 선보이는 데

사용되었다. 스클라다노프스키 형제의 영화는 유럽과 스칸디나비아 지역에서 널리 순회 상영 되었고, 마그리트도 어린 시절에 그 영화를 보았을 것이다.

영화 속 초현실주의

영화가 중요한 방식으로 마그리트에게 영향을 미쳤다는 사실은 분명하다. 1928년경에 제작된 마그리트의 작품은 그의 영화 관람 경험과 파리 초현실주의에 참여했던 경험 사이의 연관성을 보여준다. 거꾸로 마그리트의 작품이 영화에 영향을 미치기도 했다. 마그리트의 이미지는 달리와 루이스 부뉴엘이 제작한 뛰어난 초현실주의 영화 두 편, 「안달루시아의 개Un Chien andalou」(1929)와 「황금시대L'Age d'or」(1930)에 얼마간 영향을 주었다. 1929년 고망은 달리와 부뉴엘, 마그리트 및 다른 벨기에 예술가들과 지식인들을 서로에게 소개했다.[40] 호안 밍게트 바티오리 또한 달리가 1929년 4월 28일 친구인 카탈루냐의 예술비평가 세바스티아 가스크에게 보낸 엽서를 발견해 당시 이들이 밀접한 관계였음을 증명한 바 있다. 엽서는 브리-쉬르-마른 마을의 카르노 광장 풍경을 담고 있는데, 이는 달리가 그곳에 살던 마그리트 부부를 방문했고 때때로 그들과 함께 지내기도 했다는 사실을 암시한다. 이 엽서는 또한

보다 넓은 사회 관계망을 시사하기도 한다. 달리가 파리에서 함께 지낸 친구들—부뉴엘, 마그리트 부부, 고망과 그의 연인 이본 베르나르(훗날 「황금시대」의 오케스트라 지휘자가 된다)—을 초대해 그 엽서에 서명하게 했던 것이다. 밍게트 바티오리는 다음과 같이 말한다.

> 엽서에 아무렇게나 자리 잡은 이 서명들은 부뉴엘과 달리가 「안달루시아의 개」를 제작하는 동안 벨기에 초현실주의자들로 불린 그룹과 긴밀한 관계를 유지했음을 확실히 증명한다. 이것은 또한 그 영화의 도상학적 모티프가 1927년과 1928년에 제작된 마그리트의 그림에서 유래한다는 놀라운 사실 역시 어느 정도 설명해줄 것이다.[41]

1929년 8월 달리는 카다케스의 휴가 여행에 마그리트 부부를 초대했다. 카다케스는 카탈루냐 해안가의 어촌으로 달리 가족은 이곳에 집을 갖고 있었다. 조르제트는 훗날 실베스터에게 고망과 그의 동행인 베르나르, 그리고 자신들이 키우는 저먼스피츠종 룰루, 두미와 함께 그곳을 여행했다고 말했다(마그리트 부부는 이 개들이 낳은 새끼들도 키웠는데 이 개들 대부분의 이름이 룰루였다). 여행에는 부뉴엘과 시인이자 프랑스 초현실주의의 공동 주창자인 엘뤼아르, 그리고 그

의 아내 갈라도 함께했다.[42]

달리와 부뉴엘의 「안달루시아의 개」는 1928년 무렵 마그리트가 발전시키고 있던 이미지로부터 큰 도움을 받았다. 시몬 마뢰유가 몰입해서 책을 읽는 장면은 마그리트의 1928년 작 <예속된 독자La Lectrice soumise>를 연상시키며, 피에르 바체프가 맡은 등장인물이 자신의 손을 유심히 들여다보는 장면은 같은 해에 제작된 <불가사의한 의심Le Soupçon mystérieux>을 거의 그대로 반영한다. 이 영화의 프랑스판 포스터는 여섯 개로 나뉜 칸에 장면을 배열하고 제목을 넣었는데 이는 마그리트가 <신문을 들고 있는 남자L'Homme au journal>(1928)에서 활용한 영화적인 이미지와 프레임 전략을 연상시킨다. <신문을 들고 있는 남자>의 네 프레임 각각은 동일한 실내 정경을 재현하되 첫 번째 이미지에만 탁자에 앉은 남성이 등장한다. 마그리트는 이 장면을 영화가 탄생한 해인 1895년에 발간된 F. E. 빌츠 박사의 책 『새로운 자연요법Das neue Naturheilverfahren』의 삽화에서 가져왔다.

1928년 마그리트는 이와 같이 각 이미지 요소들을 프레임 안에 넣어 묘사하는 연속 형식을 활용한 작품 몇 점을 만들었다. 프레임은 때로 하나의 배경을 바탕으로 별개로 제시되기도 하고, 때로는 서로 연결된 채 불규칙한 집합적 형태로 제시되기도 한다. 때때로 마그리트는 프레임 안에 이미지 대신 단어를 그려 넣기도 했다. <빈 가면Le Masque vide>에 나타난

르네 마그리트, 〈불가사의한 의심〉, 1928, 캔버스에 유채.

단어 '하늘ciel', '인체(혹은 숲)corp humain (ou forêt)', '커튼rideau', '집의 정면façade de maison'은 그림을 보고 글자를 맞히는 대신 글자를 보고 그림을 맞추는 역전된 수수께끼를 제시하는데, 이는 시각 영역에서 상상한 그림을 언어로 그린 지도라 할 수 있다. 이 작품은 그림으로 표현한 재현과 글로 쓴 재현의 차이에 대한 탐구일 뿐 아니라, 언어-시각적 암시에 대한 게임이기도 하다. 마그리트의 단어 사용은 또한 무성영화에서 대사를 표현하거나 사건의 서술을 전개하기 위해 사용하는 자막 프레임을 연상시킨다. 영화 「아른하임의 경쟁자들Les Rivaux d'Arnheim」(감독 앙리 아드레아니, 1912)에서는 예컨대 "불화 La Discord"처럼 하나의 관사와 하나의 명사로만 이루어진 짧은 자막이 검은색 화면을 채우는데, 이 양식은 마그리트의 작품과 분명 닮아 있다.

달리와 부뉴엘이 두 번째이자 마지막으로 협업하여 제작한 영화인 「황금시대」 역시 마그리트를 비롯한 여러 초현실주의자들과의 다양한 교류를 통해 폭넓은 도움을 받았다. 영화의 서술 방식은 벵자맹 페레의 파편적인 작품에서 유래하며, (에른스트를 포함한) 몇몇 초현실주의자들이 카메오로 출현한다. (1932년에 주장한) 달리의 역설적인 신념, "영화는 '영화적'일수록 더 많은 비판을 받게 된다"[43]와 조응하듯, 이 영화의 도상은 마그리트 회화의 몇 가지 주제를 공공연하게 암시한다. 전형적인 마그리트식 구성을 보여주는 한 장면에

서, 중산모를 쓰고 지팡이를 쥔 채 머리 위로 바위처럼 보이는 것을 가뿐히 들고 있는 한 남성의 모습은 머리에 바위를 쓴 조각상과 대조를 이룬다. 또한 거울 테두리 안에 바람에 움직이는 하늘의 풍경이 등장하다가 마법처럼 바람이 그 틀을 벗어나 (마그리트 작품 속 인물을 연상시키는 스타일로) 거울 안을 들여다보고 있던 여자 주인공의 얼굴에 불어오는 장면도 있다. 「황금시대」는 대체로 할리우드 영화 이미지에 대한 부뉴엘의 집착에 크게 빚지고 있지만, 정적이고 종종 기이한 마그리트의 이미지 레퍼토리 역시 많은 영화적 장치들의 구현을 가능하게 했다.

영화는 마그리트에게 결정적인 이미지의 보고를 제공해 주었다. 그는 전 생애에 걸쳐 활용하게 될 이미지 레퍼토리의 중요한 요소들을 영화로부터 빌려 왔고, 스크린의 지적 중요성에 대한 새로운 이해에 호응하여 그것을 확장했다. <세에라자드Shéhérazade>(1947)에서 마그리트는 새로운 모티프를 도입해, 육체에서 분리된 여성의 눈과 밝은 빨간색 립스틱으로 꾸민 입술이 진주로 장식된 틀로 둘러싸인 채 왼쪽의 물컵과 함께 (첫 번째 버전에서는) 낮은 좌대 위에 서 있는 모습을 묘사한다. 한편 배경에는 흰 구름과 견고하지만 가벼운 아치형 구조물이 허공을 향해 서서히 후퇴하고, 화면 왼쪽에는 높이 솟은 두 개의 뾰족한 피라미드 형태와 함께 연극 무대막이 보인다. 이 그림은 마그리트의 다른 작품에서 유래했거나 다른 작

르네 마그리트, 〈셰에라자드〉, 1947, 캔버스에 유채.

품을 환기하는 다양한 요소들을 포함하고 있다.

진주로 장식된 얼굴은 뒤이어 제작된 연작에서 반복적으로 등장한다. 1948년 버전의 <셰에라자드>에서는, 거대한 커튼이 드리워 무대의 특징이 한층 두드러지는 풍경 안에 얼굴과 컵이 자리 잡고 있다. 1950년에 이 얼굴은 바다 풍경을 배경으로 다시 등장하며, 1953년 그랑 카지노 크노크Grand Casino Knokke의 벽화로 제작된 <마법에 걸린 영토Le Domaine enchanté>에서는 '부랑자'가 진주로 장식된 얼굴을 들고 있다. 부랑자 역시 마그리트가 반복적으로 활용한 또 다른 형상이자 마그리트의 자화상(그리고 아마도 찰리 채플린에게 건네는 눈인사)으로, 이 벽화에서 부랑자의 상체는 비둘기가 든 새장으로 바뀌어 있다. 진주로 장식된 그 얼굴은 발터 라이슈가 감독한 미국 뮤지컬 영화 「셰에라자드의 노래Song of Scheherazade」(1947)에서 진주로 한껏 치장하고 등장하는 이본 드 카를로의 도톰한 입술과 치켜뜬 회색 눈을 연상시킨다.

진주로 가장자리를 두른 마그리트의 얼굴 이미지는 영화에서 드 카를로가 쓴 머리 진주 장식의 재현으로, 진주처럼 반짝이는 눈과 입술 위에 자리한 이 장식물은 영화 홍보를 위해 영화관 복도와 진열창에 걸린 스틸컷에서 소개되었을 것이다. 한편 마그리트가 그린 진주 장식물의 아랫부분에 묘사된, 서로 등을 돌리고 있는 C자 형태가 패션 브랜드 샤넬의 로고를 진주로 감싼 모양과 유사하다는 사실은 그가 자신의 작품

발터 라이슈의 영화 「세에라자드의 노래」에 등장하는 이본 드 카를로.

안에 상업적인 이미지를 은밀하게 결합했음을 시사한다는 점에서 눈여겨볼 만하다. 「세에라자드의 노래」는 유니버설 스튜디오에서 제작했는데 이 영화제작사의 독특한 로고(우주 공간에 뜬 채 회전하는 지구) 역시 마그리트의 이미지 레퍼토리에 편입된 듯 보인다. 1951년부터 시작한 연작 <웅장한 양식Le Grand Style>에서 마그리트는 이 로고와 유사한, 허공에 떠 있는 지구본을 그렸다. 지구본은 때때로 식물에 부착되거나 꼭대기에 얹혀 질량과 가벼운 무중력 상태의 대비를 드러낸다. 같은 해에 제작된 다른 버전인 <다른 뜻을 나타내기 Striking a Different Note>는 지구본을 거대한 크기의 사과와 짝짓

르네 마그리트, 〈흑마술〉, 1934, 캔버스에 유채.

「진심」의 한 장면.

거나 또는 아주 작은 지구를 보통 크기의 사과와 짝지음으로
써 다시 한 번 원근법과 병치로 유희하는 한편, (아이작 뉴턴
과 사과라는) 함축을 통해 중력이라는 주제를 도입한다.

<흑마술La Magie noir>(1934) 또한 영화의 시각에서 살펴
보면 그 중요성이 한층 배가된다. 이 작품에서 여성 나체의 상
반신은 점차 흐려지는 파란색으로 채색되어 몸이 뒤편의 하
늘로 변형되거나 사라지는 듯한 시각효과를 낳는다. 이 이미
지를 포함하여 마그리트 작품 중 '사라짐'을 표현한 유사한 이
미지들은 장면을 희미하게 만들거나 화면 전체를 닦아내듯
지워버리는 영화의 효과에 토대를 둔 것이 분명하다. 이를 가
장 풍부하게 표현한 예를 장 엡스탱의 1923년작 프랑스 드라

마 「진심Cœur fidèle」에서 찾아볼 수 있다. 이 드라마에서 페이드 효과는 갈망과 소원함, 기억과 상실의 개념을 보여주는 데 사용되는데, 특히 여자 주인공 마리의 얼굴이 바다 풍경 속으로 녹아드는 장면은 마그리트의 작품에 영향을 미친 것으로 보인다. 일반적인 공간 논리로 보자면 페이드 효과는 두 번째 이미지가 첫 번째 이미지 **뒤편** 어딘가에 있다가 첫 번째 이미지가 지워지거나 사라질 때 그 모습을 드러내는 것을 의미할 수 있겠으나, 영화에서는 운동 이미지의 특성상 두 번째 장면의 위치가 시간상 첫 번째 이미지 **다음**으로 설정된다.[44] 따라서 페이드 효과는 영화가 이미지에 시간과 운동을 도입하여 만들어낸 시각적 속임수이며, 마그리트에게 영화의 매력은 바로 이러한 마술에 있었다.

4장 · 카메라오브스쿠라에서 파노라마로

1930년 파리로 돌아온 마그리트는 창작력의 문제를 겪었고 한동안 그림을 그릴 수 없었다. 그는 따뜻한 환대를 받으며 브뤼셀 예술계로 다시 돌아가 조르제트, 폴과 함께 스튜디오 동고를 설립했다. 하지만 마그리트는 브르통과 엘뤼아르와의 우정을 잃게 된 것에 대해 몹시 비통해했으며, 브르통과 엘뤼아르 역시 마그리트와의 불화를 후회했다. 1932년 두 사람은 마그리트에게 자신들의 신간을 보냈는데, 책에는 "르네 마그리트에게. 그가 나의 친구였던 시절을 기념하며. 폴 엘뤼아르", "르네 마그리트에게. 그가 모르는 그의 친구인, 앙드레 브르통"이라고 쓰여 있었다. 비록 일시적인 것이긴 했으나 이들의 화해는 1933년 초 브르통이 누제, 메젠스, 마그리트에게 파리의 초현실주의 출판물 『혁명에 봉사하는 초현실주의Le Surréalisme au service de la revolution』의 마지막 호에 실을 작품을 청탁하는 편지를 보내오면서 이루어졌다. 이에 마그리트는 두 개의 캔버스로 이루어진 작품 <자유의 문턱에서Au Seuil de la liberté>를 보냈고, 1933년 6월 파리의 피에르 콜 갤러리에서

개최된 중요한 초현실주의 전시에 참여함으로써 불화의 종식을 알렸다. 1941년 브르통은 미국으로 이주할 때『초현실주의와 회화』의 제2판에 실은 평론에서 마그리트에 대한 논의에 한 단락을 할애했으며, 뒤샹은 책 표지화로 마그리트의 <붉은 모델Le Modèle rouge>(1935) 두 번째 버전을 사용하도록 브르통을 설득했다.

1930년대 초부터 마그리트는 줄곧 브뤼셀에서 작업했다. 그는 그 '뒤에' 있는 무언가를 대체하거나 감춘 듯 보이는 캔버스를 묘사함으로써 '마그리트적'인 것을 상징하게 된 일련의 이미지 안에서 시각적 속임수와 환영에 대한 몰두를 강화하는 동시에, 3장에서 언급한 바 있는 그림 '너머'에 대한 질문을 가다듬어나갔다. 이 이미지 안에 포함된 환영주의는 일종의 눈속임으로서의 회화적 재현에 대한 마그리트 비평, 즉 1930년대와 1940년대 초 그의 좌파 정치 참여와도 밀접하게 연결되는 비평의 시작을 의미한다(이에 대해서는 다음 장에서 논의할 것이다). 조용하고 매력적인 괴짜에 중산모를 쓴 부르주아 남성으로 나타난 마그리트의 캐리커처가 글과 그림, 사진 등을 통해 만들어낸 다양한 자기 표상에 의해 발전된 것은 분명하지만, 이 이미지는 그의 기질 중 한층 전복적인 요소를 가리고 있다. 전통적인 시점과 원근법에 가차 없이 도전하는 작품에서 표현되는 이 요소들은 사실상 우리에게 예술 개념에 대한 전반적인 재고를 촉구한다.

카메라오브스쿠라

마그리트의 환영주의는 영화의 투사를 통해 성취된 효과의 이해에 일부 바탕을 두되, 더 오래된 또 다른 시각적 투사인 카메라오브스쿠라camera obscura가 이룬 시각효과 역시 활용한다. 카메라오브스쿠라는 어두운 방의 내부 벽에 외부의 경관을 투사하는 장치다. <아름다운 포로La Belle captive>(1931)는 카메라오브스쿠라의 효과를 활용한 마그리트의 첫 작품으로, 그는 캔버스에 가려진 풍경의 일부분을 캔버스 위에 재현해 풍경을 묘사한다. 이 작품과 관련해, 비평가들은 아르망 카사뉴의 저서이자 마그리트가 1916년 10월부터 5년 동안 다녔던 브뤼셀 왕립미술대학교에서 교재로 사용되었던 『원근법 실기 개론Traité pratique de persepective』에 담긴 한 도표 세트와의 두드러진 연관성에 주목했다.[1] 그러나 외부 공간의 내부화라는 관습적인 수사로 해석되어온 마그리트의 작품들을 카메라오브스쿠라의 영향이라는 관점에서 다시 살펴보면, 배경으로서의 이미지와 형상으로서의 이미지의 관계가 전혀 다른 모습으로 다가온다. 즉 가려진 풍경의 일부를 재현한 듯한 캔버스 공간이 실제 풍경과 차이가 있는지를 살피는(풍경을 외부 공간으로, 캔버스를 내부 공간으로 보는) 대신, 풍경이 사실상 벽에 투사된 이미지이며, 그 벽 앞에 흰색의 캔버스가 놓인 것이라는 사실이 눈에 들어오기 시작한다. 따라서 캔버

르네 마그리트, 〈아름다운 포로〉, 1931, 캔버스에 유채.

스는 이미지가 투사되는 표면 중 돌출부에 해당한다고 볼 수
있다. 벽과 캔버스에 투사된 이미지 사이에 단 하나의 차이가
있다면, 바로 투사된 이미지가 미치지 않는 캔버스의 틀 부분
이다. 마그리트는 캔버스 왼쪽 가장자리, 못이 박힌 듯 검은
점이 있는 얇은 흰색 선과 캔버스를 고정한 집게, 미세한 외곽
선과 같은 요소들을 삼차원 원근법으로 표현했다. 이러한 삼
차원 효과는 이 그림이 설명하는 바(캔버스가 묘사하는 풍경
속에 놓인 캔버스)에 부합한다. 자연환경 속이었다면 캔버스
의 가장자리가 도드라지지 않겠지만, 이미지가 투사된 상황
에서는 투사된 이미지를 담고 있지 않은 캔버스의 가장자리
가 오히려 눈에 띄게 된다. 따라서 전체 이미지가 사실은 벽면

에 투사된 카메라오브스쿠라 이미지를 모방한 것이며 그 벽면 앞에 빈 화판과 이젤이 놓여 있다는 점을 깨닫게 하는 것이다. 캔버스의 가장자리는 경첩과 같은 기능을 하여, 뒤에 있는 것을 정확히 재현한 캔버스의 속임수를 강화하는 동시에 캔버스를 그 주변과 뚜렷이 구별되도록 만든다. 다시 말해 실재 위에 포개어진 재현인 셈이다. 마치 마술사의 속임수를 볼 때처럼, 우리는 그가 속임수를 쓴다는 것을 알면서도 속는다. (다른 모든 회화와 마찬가지로) <아름다운 포로>는 관람자에게 자신의 **앞**에 놓인 캔버스 너머의 것을 보도록 유도하는 속임수를 구사한다. 그러나 우리가 이 이미지를 카메라오브스쿠라 투사의 산물로 이해하는 순간 관람자는 자신의 **뒤**, 다시 말해 투사의 감춰진 근원에서 마그리트의 창조력 넘치는 속임수의 행위가 일어나고 있음을 발견하게 된다. 이와 같이 관람자의 관점을 근본적으로 이동하면 전통적인 형상-배경의 관계가 역전된다. 배경이 형상이 되고, 형상이 배경이 됨으로써 마그리트의 작품은 다른 방식으로 보는 이를 당황하게 만들고 불안감을 자아낸다.

마그리트는 1933년에 그린 <인간의 조건La Condition humaine>에서 이 시각적 효과를 다시 다루었고, 이후 화업 전반에 걸쳐 다수의 작품에서 이 작품의 주제와 제목을 각색하고 반복했다. "우리[즉 철학자들과 예술가들]의 진정한 연구 대상은 인간의 조건이다"[2]라는 장 자크 루소의 주장을 연상시키

는 듯한 제목은 또한 프랑스의 소설가이자 예술비평가인 앙드레 말로가 같은 해 출간한 소설 제목으로부터도 영향을 받았다. <인간의 조건>은 <아름다운 포로>를 발전시킨 작품으로(실제로 워싱턴 D.C.의 국립미술관에서 투과광과 적외선 사진으로 검사한 결과 마그리트가 본래 <아름다운 포로>의 한 부분인 가는 선으로 그린 집들을 이 작품 안에 포함했다가 덧칠로 덮어버렸다는 사실이 밝혀졌다), 이 그림에서 이젤은 방 안에 있고 관람객 역시 방 안에서 창밖의 풍경을 내다보게 되는데, 창 앞에 세워진 이젤 위 캔버스는 언뜻 창밖에 펼쳐진 경관 중 이젤에 가려진 바로 그 부분을 재현한 듯 보인다. 마그리트는 회화가 작품 안에 무언가를 감출 수 있는 방법에 대해 다음과 같은 유명한 논평을 남겼다. "그림 속 색채 뒤에는 캔버스가 있고 캔버스 뒤에는 벽이 있고, 그 벽 뒤에는 (…) 기타 등등이 있다. 눈에 보이는 사물은 언제나 다른 사물을 감추고 있다. 그렇지만 눈에 보이는 이미지는 아무것도 감추지 않는다."[3] (마치 마술 쇼에서 마술사가 트릭을 준비하거나 '약속'하는 동안 하는 말처럼 들리는 논평이다. 우리는 나중에 이 발언의 함축적 의미를 다시 다룰 것이다.)

이젤 다리, 그리고 캔버스와 실내 커튼의 미세한 중첩과 함께 캔버스 가장자리의 가는 점선은 이 장면이 환영에 불과함을 드러내는 핵심적인 표식이자 창문 앞에 세워진 캔버스에 대한 표식이라는 상투적인 방식으로 이해되어왔다. 그러나

<아름다운 포로>에서 보듯 환상을 만들어내는 이 점선은 우리로 하여금 캔버스(분명한 형상)와 풍경(분명한 배경)이 서로 어떤 관계를 맺는지에 대해, 즉 외부 공간이 존재한다는 환영과 그 외부 공간을 대체 또는 대신하는 실내의 관계에 대해 생각하게 한다. 앞서 언급했듯이 일단 관람자의 뒤에서 투사되는 이미지로 관점을 옮기면 '외부'란 존재하지 않으며 눈앞의 풍경이 그저 내부로부터 투사된 것이라는 사실을 파악하게 되고, 비평가들이 으레 이 작품과 관계된 것으로 여겨온 '무엇이 무엇을 대체하는가'라는 수수께끼는 이미지가 투사되는 평평한 표면 또는 스크린의 문제로 변환된다.

마그리트가 1938년 강연 「생명선 I」에서 이 작품에 대해 설명한 상세한 내용은 이미지를 은폐에 의한 속임수로 독해하는 통상의 해석을 강화한다. 마그리트는 그가 "창문이라는 문제"라고 일컫는 바에 집중함으로써 보는 이로 하여금 무엇이 캔버스 뒤와 창문 앞에 위치하는지에 주의를 기울이게 만든다(캔버스는 풍경을 가리는 동시에 재현하는 것처럼 보인다).

<인간의 조건>은 창문이라는 문제에서 비롯했다. 나는 방의 내부에서 바라본, 그림이 가리고 있는 바로 그 부분의 풍경을 재현한 그림을 창문 앞에 두었다. 따라서 그림에 재현된 나무는 그림 너머에 있는 창밖

의 나무를 가린다. 관람자에게 나무는 그림 속, 즉 방 안에 존재하는 것이면서 동시에 개념적으로는 외부의 실제 풍경 속에 존재한다. 이것이 바로 우리가 세계를 보는 방식이다. 우리는 외부 세계를 보지만 그 모습은 오직 우리 내면의 재현일 뿐이다. 마찬가지로 우리는 때로 현재 일어나고 있는 일을 과거에 두기도 한다. 이 경우 시간과 공간은 본연의 의미, 즉 일상 속에서 갖는 유일한 의미를 잃는다.[4]

이 논리에 따르면 재현은 일종의 은폐다. 즉 내부에 있는 것은 외부에 있는 것을 재현하는 동시에 감춘다. (보는 주체의 눈에 비치는 방 바깥에 있는 것에 대한) 지각은 (보는 주체가 구성한 외부 세계에 대한 해석인) 개념과 결합되어 작품 안에서 "우리가 세계를 보는 방식"을 만들어낸다. 마그리트는 이 주장이 함축하는 바에 주목했다. 그는 지각과 개념의 복합적인 과정이 상호작용을 일으켜 현실 인식을 만들어내는 방식에 주목하고, 외부 현실이 지각과 개념의 내적 과정의 산물임을 이해한다("우리는 외부 세계를 보지만 그 모습은 오직 우리 내면의 재현일 뿐이다"). 따라서 마그리트의 이미지 해석에 따르면 객관적인 실재 세계의 '외부' 대상은 인간 인식의 '내적' 산물로 대체(그리고 그 과정에서 변형)된다.

마그리트의 논평은 마술 공연의 핵심 요소인 미스디렉

선*처럼 작동하는 듯하다. 마술사는 관람자의 시선을 실제 트릭이 일어나는 지점에서 멀어지게 하기 위해 다양한 신호를 활용한다. 마찬가지로 마그리트의 언급은 우리로 하여금 눈앞의 대상—예컨대 '실제' 풍경을 가리고 있는 캔버스처럼—에 주의를 기울이도록 유도한다. 그사이 그림을 만드는 실질적인 과정은 다른 곳에서 이루어진다. 우리의 등 뒤 혹은 역투사의 경우에는 벽의 뒷면에서 일어난다. 다시 말해 그의 작품은 카메라오브스쿠라의 이미지 효과를 회화적으로 번안하여 성취한 인상印象에 주목하게 한다. 그의 작품 <유혈La Saignée>(1938~39)도 이와 유사하게 해석할 수 있다. <유혈>에서 (아마도 전시장의 벽인 듯한) 실내 벽에 걸린 그림 액자는 벽돌담 이미지를 담고 있다. 마그리트가 「생명선 I」에서 언급한 내용에 따라, 관람자는 이 작품이 재현과 실재에 관심을 두며 이것이 마그리트의 수수께끼 같은 설명—"캔버스 뒤에는 벽이 있고, 그 벽 뒤에는 (…) 기타 등등이 있다"—과 어떻게 부합하는지에 대한 이야기를 만들어나갈 것이다. 하지만 우리는 이제 벽돌담을 평평한 표면에 투사된 이미지로 해석함으로써 캔버스에 그려진 벽 뒤에는 실제로 아무것도 존재하지 않으며, 그저 벽에 투사된 이미지만이 존재할 뿐이라는 결

• misdirection. 마술 쇼에서 관람자로 하여금 전혀 다른 곳을 보게 하는 일종의 눈속임 기술 — 옮긴이.

론에 도달할 수 있다.

마그리트는 마술사의 '미스디렉션'을 사용하여 관람자의 시선을 눈앞의 대상으로 유도하고, 이에 관람자는 그림 안에 그려진 캔버스와 풍경의 문제를 외부와 내부의 문제로 인식하여 그 문제에 몰두하게 된다. 즉 플라톤의 유명한 동굴 비유를 연상시키는 각본 속에 관람자를 위치시키는 것이다. 플라톤은 인간의 조건을 지하동굴에 사는 사람들의 상황과 유사하다고 상상했다(이런 이유로 마그리트는 1933년에 제작한 작품의 제목으로 '인간의 조건'을 선택했을지도 모른다). 동굴 속 사람들은 쇠고랑이 채워져 있어 머리를 돌리지 못하며 오로지 자신들 앞에 있는 벽만을 볼 수 있다. 그들은 등 뒤에 동굴 입구가 있다는 사실을 알지 못한다. 이 제한적인 위치에서 그들은 자신들이 실재를 보고 있다고 믿지만, 사실 그들이 보는 것은 동굴 밖에서 벽으로 투사되는 그림자, 불 앞을 지나가는 대상—그 자체로 이데아의 복제인—이 드리우는 그림자일 뿐이다.[5]

마그리트는 일평생 철학에 상당한 관심을 기울였고 플라톤의 비유도 알고 있었다.*

• 실베스터는 마그리트가 세상을 떠날 당시 그의 서재에 있던 장서 목록을 작성했다. 목록에는 앙드레 크레송의 『플라톤Platon』과 (일반 독자를 위한 간략한 입문서 시리즈로 인기가 높은) '크세주?Que sais-je?'의 입문서 『고대 철학Philosophie antique』, 플라톤 전집 2, 3, 5권, 월터 페

마그리트와 플라톤의 동굴 비유의 관계는 1935년 버전 <인간의 조건>에서 분명하게 드러난다. 이 작품의 요소들(동굴, 그리고 입구와 불)과 재현(그것이 가리고 있는 것을 재현하는 이젤)이라는 주제에 대한 마그리트의 관심은 플라톤의 요지 및 주제와 매우 유사하다. 마그리트는 1935년 12월 엘뤼아르에게 보낸 편지에서 다음과 같이 말한다.

나는 또한 <인간의 조건>의 변주 작업을 진행 중입니다. 이번에는 밀수범들이 사용했을 법한 동굴에서 바라본 장면을 다루려 합니다. 동굴 한쪽 구석에는 모닥불이 있고 동굴 밖으로는 산악 풍경이 펼쳐질 겁니다. 이젤 위에 세워진 그림은 동굴 밖의 풍경과 이어

이터의『플라톤과 플라톤주의Plate and Platonism』가 포함되었다. 마그리트는 '크세주' 시리즈의 다른 책들도 다량 소장하고 있었는데 폴 풀키에의 변증법 입문서와 장-프랑수아 리오타르에 대한 책이 있었으며, 그 밖에도 르네 데카르트의『선집Œuvres choisies』, 앙리 두메리의『현상학과 종교Phénoménologie de la religion』, 게오르크 헤겔의 (『정신현상학 Phänomenologie des Geistes』,『철학사 강의Vorlesungen über die Geschichte der Philosophie』,『신의 존재 증명 강의Vortrag Beweise』를 포함한) 저작 몇 권, 이마누엘 칸트의『순수 이성 비판Kritik der reinen Vernunft』두 권(실베스터의 부연에 따르면 그중 한 권은 "여러 번 읽은 듯하다"),『존재론 입문 Introduction à l'ontologie』을 포함한 루이 라벨의 저작 몇 권, 블레즈 파스칼의『팡세Pensées』, 플라톤에 대한 1932년의 강연록을 모은『진리의 본질 Die Essenz der Wahrheit』여러 권을 포함해 마르틴 하이데거와 실존주의에 대한 많은 책을 보유하고 있었다.[6]

르네 마그리트, 〈인간의 조건〉, 1935, 캔버스에 유채.

진 산악 풍경과 벼랑 끝에 자리한 오래된 성을 보여줄
겁니다.7

마그리트의 이론적인 진술은 이 그림의 관람자가 그려
진 풍경을 향해, 즉 앞을 바라보고 있을 때를 가정하지만, 뒤
를 돌아보면 그림의 또 다른 차원이 드러난다. 동굴의 입구와
명확한 윤곽선은 이번에도 벽 앞에 놓인 캔버스와 벽을 향해
투사된 카메라오브스쿠라의 이미지처럼 보이며, 이는 우리가
플라톤이 언급한 쇠고랑이 채워진 사람들처럼 '실재'보다는
그저 투사된 이미지를 보고 있음을 암시한다.

이러한 그의 관심사에 내재된 의미는 이후의 작품들을

통해 발전된다. <개인적인 가치관Les Valeurs personnelles>(1952)에서는 방의 벽이 하늘 풍경으로 묘사되어 있는데, 역시 외부의 풍경을 내부 공간에 투사하는 카메라오브스쿠라 효과와 유사하다. 이 작품은 1928년에 제작한 <은밀한 삶La Vie secrète>에서 사용한 효과를 발전시킨 것으로, <은밀한 삶>의 방 역시 또 다른 하늘 풍경을 담고 있으며, 그 속임수 혹은 투사 또한 코니스*를 따라 이어지는 정밀한 묘사를 통해 강조된다. 마그리트는 <개인적인 가치관>을 이올라에게 주었다. 유명한 발레 솔로이스트였던 이올라는 1940년대 중반 은퇴한 뒤 뉴욕에 휴고 갤러리를 열었다. 갤러리를 연 지 얼마 되지 않을 무렵 이올라와 마그리트는 작품 판매와 전시에 대해 상의하기 위해 연락하기 시작했고, 곧 이올라는 마그리트의 미술 거래상이 되었다. 제임스가 마그리트의 작품을 대대적으로 홍보한 덕분에 이올라를 비롯해 다른 미술 거래상과 갤러리스트들이 마그리트를 주목하게 됐을 것이다. 이어 미국에서 개최된 마그리트의 두 번째 개인전이 1947년 휴고 갤러리에서 열려 스물두 점의 작품이 전시되었다(이 중 열다섯 점은 1936년 뉴욕의 줄리언 레비 갤러리에서 선보인 작품을 복제한 것이었다). (일찍이 <특별관람석>에서 표현된, 르누아르에 대한 관심의 연장선이라 할 수 있는) 소위 인상주의 시

* cornice. 천장 돌림띠 — 옮긴이.

기(1943~47)에 제작된 작품이 주를 이룬 이 개인전은 판매가 저조하리라는 판단에 따라 한 차례 연기되기도 했다.

미술 시장의 경제적 압력(그리고 마그리트 작품의 시장성에 관심을 갖고 있던 이올라의 적극적인 권유)으로 인해, 마그리트는 이 양식에서 보다 널리 알려지게 될 양식으로 작업의 방향을 바꾸었다. 이올라가 마그리트에게 보낸 1952년 10월 15일 자 편지에서 <개인적인 가치관>에 대해 언급한 내용에도 그러한 압력은 분명하게 드러난다. "이 작품은 빠른 속도로 그려진 그림으로, 그(침실, 벽, 면도 도구, 유리잔의) 색채가 나를 메스껍게 만듭니다. 너무나 우울해져서 이 작품에는 도무지 익숙해질 수가 없군요. (…) 부탁이니 내게 이 작품에 대해 설명 좀 해주세요."[8] 10월 24일 마그리트는 다음과 같이 재치 있게 응답했다.

직접적인 효용이라는 관점에서 본다면, 예를 들어 하늘이 침실 벽 주위를 흐른다거나 거대한 성냥개비가 카펫 위에 누워 있다거나 거대한 머리빗이 침대 위에 꼿꼿이 서 있다는 개념에 무슨 타당성이 있을까? (…) 내 그림 속에서 빗은 (…) 특별히 그 '사회적 성격'을 잃었기 때문에 쓸모없는 사치품이 됩니다. 그런 이유로 당신이 말한 것처럼 관람객을 무력한 상태로 남겨두거나 심지어 불쾌하게 만들지요. 글쎄요,

르네 마그리트, 〈개인적인 가치관〉, 1952, 캔버스에 유채.

이 점이 바로 이 작품의 유효성을 증명하는 것 아닐
까요.

마그리트는 다음과 같이 끝맺는다. "더구나 세상 어떤
이유를 갖다 붙인다 해도 모든 사람이 좋아하는 것을 만들내
기란 불가능한 법이죠."[9]

〈개인적인 가치관〉의 벽은 말 그대로 투과적이다. 벽의
견고함은 공기, 하늘, 구름의 비현실성으로 대체되는 한편 그

단단한 형태적 특성은 트롱프뢰유* 방식으로 묘사된 금 간 천장에 의해 강조된다. 이런 작품들을 마그리트의 초기 경험, 즉 화가를 직업으로 삼기 전 벽지 회사에서 일하며 벽지의 환영적 잠재력을 극대화하는 법을 배웠던 시절의 중요성에 주목하게 한다. <개인적인 가치관>의 무질서한 세계는 내부와 외부, 큰 것과 작은 것을 뒤섞고 기이한 병치를 통해 이 화면이 구성된 것임을 거듭 드러낸다. 실내화, 풍경화, 정물화 등 여러 장르의 결합 또한 축제와 카메라오브스쿠라의 잠재력을 활용하여 세계를 뒤집고 전통적인 관계를 바꾸어놓는다.

마그리트가 여러 장르를 결합하여 만들어내는 시각적 긴장은 크게 확대해 정물화의 방식으로 재현한 오브제의 존재로 한층 고양된다. 정물화는 아마도 가정의 실내 및 그것이 상징하는 바, 즉 부르주아의 사회적 공간과 관련하여 내면화된 이데올로기와 가장 밀접하게 연관된 장르일 것이다. 오브제의 묘사는 17세기 프랑스와 플랑드르의 전형적인 정물화를 연상시키는데 페테르 클라스의 <칠면조 파이가 있는 정물 Stilleven met kalkoenpastei>(1627)을 그 예로 들 수 있다. 이 작품에서 중심에 위치한 유리컵과 그 왼편에 놓인 커피포트는 정밀하게 묘사된 오브제 사이의 관계를 교묘하게 왜곡하고 재

• trompe-l'oeil. 실물로 착각할 정도로 정밀하고 생생하게 묘사한 그림
—옮긴이.

조직한다. <개인적인 가치관>에서 기존 회화의 전통적이고 일반적인 범주들은 낯설게 전도되며, 비율은 역전된다. 지고한 외재성의 궁극적인 기표인 광활한 하늘은 삼면으로 이루어진 방 내부의 표면으로 변형되어 사실주의극에 조성된 '제4의 벽'을 연상시킨다. 또한 거대한 오브제들은 마그리트가 서로 구분되면서도 연결되는(때로는 중첩하는) 전통예술 또는 고급예술로서의 회화 이미지와 대중 상업 광고 이미지의 관계를 탐구하고 발전시킨 결과이다. 이런 방식의 오브제 연출과 마감은 네덜란드 회화, 정물화 그리고 트롱프뢰유 전통을 암시하는 한편 면도 솔과 비누, 빈 컵, 성냥개비, 머리빗 등 확연한 남성성을 드러내는 일군의 오브제 자체는 면도 제품 광고에서 유래한 것일 수 있으며, 이는 마그리트의 일평생 지속된 광고 산업과의 관계 및 실내장식 회사에서 수행했던 작업 경험을 반영한다.

1950년대의 파노라마

축제는 특히 1950년대에 제작된 마그리트 작품의 양상에 대해서도 이해의 단초를 제공한다. 마그리트가 소년 시절 축제에서 파노라마 광학 장치를 처음으로 접했을 가능성이 있기 때문이다. 20세기에 이르러 축제는 자동기계와 같은 기술혁

신은 물론 밀랍 모형과 마술사의 환영, 카메라오브스쿠라, 파노라마, 디오라마, 코즈모라마, 축음기와 같은 시청각적 혁신을 접할 수 있는 장소였다.[10] 모더니즘 미술의 많은 사례들이 그렇듯이 마그리트의 작품에도 여러 혁신적인 광학 장치의 영향이 드러난다. 예를 들어 <마법에 걸린 포즈La Pose enchantée>(1927)에서는 입체경*의 영향을 찾아볼 수 있다. 피카소가 1917~25년에 보여준 양식에 영향을 받은 이 그림은 기둥에 기대어 있는 모뉴멘탈monumental한 신고전주의적 누드의 이중 이미지를 보여준다. 한편 <무모한L'Imprudent>(1925)에서는 콧수염을 기르고 붕대를 감은 왼팔에 팔걸이를 한 군복 차림 남성의 이중 이미지를 묘사한 반면, <폴 누제의 초상화Portrait de Paul Nougé>(1927)에서는 초상 이미지가 반복되는 가운데 누제가 움켜잡고 있는 문의 조각난 파편이 모양을 달리하여 각기 상이한 배경을 이룬다. 이처럼 수사적인 속임수와 같은 입체경의 활용은 마그리트에게 단일한 틀 안에서 반복과 차이를 탐구하는 기회를 제공해주었다(마그리트는 1935년작 <영구운동>에서도 전경의 반복적 요소와 배경의 상이한 요소들 사이에서 빚어지는 긴장감에 집중한 바 있다). 이는 또한 시점 이동을 통해 두 이미지를 연결시켜 이상

* stereoscope. 사진과 같은 평면의 상을 입체적으로 보이게 하는 장치. 하나의 대상을 다른 각도에서 찍은 두 장의 사진을 동시에 보게 함으로써 입체의 효과를 얻는다 — 옮긴이.

적인 단일한 이미지로 만들어낼 가능성(또는 관람자의 욕구)을 암시함으로써 일종의 유희를 펼칠 수 있는 기회로도 작용했다. 그렇지만 그는 입체경을 모방해 그리더라도 이상적인 단일한 이미지를 만드는 것에는 결코 관심을 두지 않았다. 반복과 지각에 대한 그의 실험은 작자 미상의 2인 초상화 <콜몬들리 자매Les Dames Cholmondeley>(1600~10년경) 같은 미술사의 유명한 이미지들을 암시하기도 한다. 새로운 지각을 낳는 현대적인 광학 장치들은 지역 축제에서 대중을 휘어잡는 매력적인 볼거리로서 소개되었다. 그렇지만 마그리트의 경우 규모가 훨씬 더 큰 공적인 무대, 즉 어린 시절 개최되었던 벨기에 세계박람회에서 그 장치들을 접했을 가능성이 높다.

비교적 규모가 작은 1911년 샤를루아 박람회의 사례에서도 분명하게 드러나듯이, 당시 박람회는 마그리트 가족에 상당히 중요한 사건이었다. 4월부터 11월까지 열린 샤를루아 박람회는 산업혁명의 선두에 선 이 지역이 이룩한 뛰어난 성취를 보여주는 한편 에노와 왈로니 지역의 예술적·문화적 풍요로움을 선보이는 무대로 수십만 명의 방문객을 끌어들였다.[11] 지리적으로 샤틀레와 매우 가까웠다는 점을 고려할 때 마그리트 역시 이 박람회를 방문했을 것이다. 박람회에서 많은 호응을 얻은 매력적인 볼거리로 파빌리온과 거대한 루나 파크, 물 미끄럼틀, 꼬마 열차, 영화 축제, (요하임 파티니르, 자크 뒤 브로외크, 장 델 쿠르, 펠리시앙 롭스 등) 벨기에 현대

화가들의 작품과 함께 뫼르 계곡 지역의 미술을 보여주는 전시회, 스페인 마을과 일본식 정원 같은 구경거리, 다양한 나라 출신의 실제 사람들을 포함한 '민족학적' 전시가 있었다. 어린 마그리트와 이 박람회는 깊은 관계가 있다. 그의 아버지가 박람회 축제의 일환으로 샤틀레의 집을 공개했기 때문이다. 그의 집을 방문한 손님들은 빌린 이젤 위에 놓인 마그리트의 그림("들판의 말을 묘사한")[12] 한 점을 감상할 수 있었다. 유년 시절 마그리트와 가깝게 지낸 알베르 샤브페이에에 따르면 실제로 "호기심 많은 방문객들의 행렬이 이어졌다. 샤틀레의 많은 시민들이 '천재'와 그의 걸작을 보고 싶어 했다."[13] 묘하게도, 마그리트와 그의 예술작품이 1911년 박람회에서 축제의 구경거리로서 제공되었던 것이다.

19세기 말에서 20세기 초 벨기에는 네 차례의 세계 박람회를 개최했다. 1897년 브뤼셀 국제박람회, 1905년 리에주 만국박람회(두 번째 박람회가 1915년 또는 1918년 개최될 예정이었으나 제1차 세계대전으로 인해 취소되었다),[14] 1910년 브뤼셀 만국박람회, 1913년 겐트 만국박람회가 그것이다. 박람회 행사들은 거대하게 꾸며진 가설무대에서 광범위한 시각적 속임수와 환영을 활용해 펼치는 대규모 프로젝트로[15] 마그리트의 예술적 시각에 깊은 인상을 남겼을 것이다. 박람회는 벨기에의 교역국들뿐 아니라 식민지들을 소개하는 장소이자, 급증하는 유럽 부르주아

지를 위한 주요한 상업 및 오락 시설로도 기능했다. 1910년 4월 23일에 개막한 브뤼셀 만국박람회에는 총 20개국이 참가했고, 국내외에서 1300만 명이 넘는 방문객이 모여들었다. 레오폴드의 사업적 이해관계와 집안의 경제력, 열두 살 난 마그리트와 동생들이 수많은 호기심거리에 대해 느꼈을 흥분으로 미루어, 마그리트 가족 역시 이 박람회를 관람했을 것이다. 당시 구경거리로는 물 미끄럼틀과 롤러코스터, 파노라마, 사진 전시, 최신 영화 발명품의 전시뿐 아니라 루나 파크(누군가가 논평했듯이, 이곳은 "가장 미국적인 상상이 충족되는"16 장소였다)도 있었다. 엄마와 아이가 있는 세네갈 마을의 복제물 같은 식민지 전시가 페테르 파울 루벤스 등의 역사적인 플랑드르 미술가 및 르누아르, 클로드 모네, 피에르 보나르, 폴 시냐크, 장-에두아르 뷔야르, 앙리 마티스 등 당대의 프랑스 인상주의 및 후기인상주의 미술가들의 그림과 함께 나란히 소개되었다. 당시 한 방문객은 박람회를 다음과 같이 묘사했다.

우리는 오래된 도시에 있다. 그러나 동시에 축하 파티가 열리는 도시요, 우리가 먹고 마시고 춤추는 도시이며, 손님들을 기념하는 도시이다. 일부는 부르주아의 만찬에 함께하거나, 선술집 혹은 성에서 식사를 한다. (⋯) '펀치와 주디Punch and Judy' 공연과 영화,

인형극, 음악을 공연하는 카페, 그림 같은 카바레, 거리의 가수들까지, 이곳에서 발견하게 될 수많은 오락거리를 떠올려보라.[17]

이 인공적인 환경이 발산하는 엄청난 문화적 매력의 일부는 대량 소비에 적합하게 제작된 복제품을 제공하는 능력에 있었다. 디오라마, 파노라마, 영화 상영 같은 광학 기술을 활용해 폐쇄된 공간에서 사실적인 경관을 실물 크기로 보여주거나 외국의 도시 혹은 식민지 마을과 같은 이국적인 장소의 미니어처를 만들어 전시하는 식이었다. 특히 거대한 규모의 디오라마와 파노라마식 경관은 인간의 지각에 대한 현대적 이해와 트롱프뢰유 기법 및 다른 시각적 속임수의 매혹적인 잠재력을 십분 활용하여 세밀하게 그려졌다. 이 화려한 매체는 외부 공간을 내부로 들여오거나 외국 또는 이국적인 것을 모국으로 가져오는 등 특별한 효과와 환영을 만들어냈으니, 예를 들어 브뤼셀 만국박람회의 프랑스관에는 정교한 깃털과 꽃의 디오라마가 등장했고, 1913년 겐트 만국박람회 프로그램에는 유명한 전투의 디오라마를 비롯해 "콩고의 생활을 묘사한 디오라마"와 "면화 재배를 설명하는 대규모 디오라마" 등의 매력적인 볼거리가 포함되었다.[18]

19세기 초 이래 파노라마는 유럽과 미국에서 대단히 인기 있는 구경거리를 제공해주었다. 여행을 가지 않고도, 게다

가 폐쇄된 공간 안에 있다는 사실을 잘 알고 있는 상태에서도 광활한 풍경을 보면 전율이 느껴졌다. 파노라마는 20세기 초에도 계속해서 세계박람회에 매우 매력적인 요소를 제공했으며(예를 들어 1905년의 박람회는 중세의 리에주를 보여주는 파노라마를 선보였다), 엄청난 장관으로 마그리트의 예술적 관심과 상상력을 사로잡았다.[19] 커다랗게 그려지고 연출되어 마치 눈앞의 경관이 실제인 양 몰입할 수 있도록 특별하게 제작된 공간과 세심한 조명 아래 전시된 파노라마는 화려한 오락과 (대개 이념적으로 물든) 교육, 두 가지 역할 모두를 충족하는 축제의 요소였다.

어린 마그리트도 대성공을 거둔 '모리외의 기계식 극장 Théatre Mécanique Morieux'에서 파노라마를 경험했을 것이다. 벨기에 전역을 돌아다니며 8월의 샤를루아 축제와 같은 연례 박람회에서 매력적인 볼거리를 제공하던 이 기계식 극장은 일종의 테아트룸 문디*로, 거대한 규모의 디오라마와 움직이는 파노라마, 원형 파노라마 그림과 마리오네트 인형극 등을 선보이며 큰 성공을 거두었다. 『가제트 드 샤를루아』 1908년 8월 6일 자 기사는 모리외의 극장을 매해 개최되는 박람회의 가장 특별한 매력 요소 중 하나로 꼽았다. 기사에 따르면 이 극장의

* theatrum mundi. 세상을 개개인의 삶의 연극이 펼쳐지는 하나의 무대로 보는 세계관 ─ 옮긴이.

프로그램은 기계식 자동 곡예 인형부터 "얼음 안에서 겨울을 나는 동안 벌어지는 온갖 모험이 담긴 벨만 선장의 북극 탐험"[20]을 소개하는 거대한 디오라마까지 아우른다. 기사는 계속해서 (마치 오늘날의 아이맥스 영화관에서 흘러나올 법한 어조로) 전한다. "이번에 선보이는 '바이오 황제는Imperator-Bio' 어떤가? 절대적인 영속성과 아름다운 선명함, 비할 데 없는 또렷함을 갖춘 화려한 광경이 매일 밤 1000평방미터의 스크린 위에 펼쳐진다."[21] 1910년, 리에주에서 발행되는 일간지 『라 뫼즈』의 한 기사는 브뤼셀 박람회에서 열린 모리외의 극장에 350명의 어린이들이 방문했다고 전했다. "어린이 관람객들에게 소개된 (얼음 안에서 겨울나기, 해상 전투, 사자 사냥, 지그프리트의 모험 이야기 중 클라이맥스 부분 묘사) 사진은 진정한 예술적인 관심에서 제공된 감탄을 자아내는 실물교육이다."[22] 마그리트 역시 어린 시절부터 모리외의 극장과 매력적인 볼거리들을 분명히 알고 있었을 것이다. 모리외의 극장이 샤틀레를 순회했기 때문이다. 『주르날 드 샤를루아』 1905년 11월 19일 자(당시 마그리트는 여덟 살이었다)의 한 기사는 모리외의 극장과 그 "독창적인 유성 영사기" 프로그램이 "파리 박람회 [또 다른 세계박람회], 러일전쟁, 자동인형, 숭배 등"으로 구성되어 있다고 소개했다. 공연은 "「나폴레옹Napoleon」, 「예수의 수난The Passion」, 「어느 선수의 삶The Life of a Player」, 「오메르가 사람들The Omers」 등"을 보여주는 영화 상영

으로 마무리되었다.[23] 마그리트가 적어도 알고 있었을 (그리고 오늘날에도 볼 수 있는) 또 다른 파노라마는 네덜란드 헤이그에 있는, 1881년 핸드릭 빌럼 메스다흐가 바다 풍경을 그린 회화작품이었다. 이 그림은 앞에 무대 소품을 배치함으로써 단순한 회화 이상의, 삼차원적 공간의 환영을 자아냈다.

패널화가 상류층에게서 호응을 얻었다면, 파노라마는 대중 관람객에게 매혹과 즐거움을 안겨주었다. 예술가들로부터 종종 비난을 받긴 했지만 파노라마는 19세기 회화에 '파노라마적인 의식'을 촉발시켰다. 이 점은 카스파르 다비드 프리드리히의 <바다 위의 월출Mondaufgang am Meer>(1821) 같은 작품에서 분명하게 드러난다. 프리드리히의 작품은 바다를 향해 뻗은 바위로 걸어가는 두 남성을 보여준다. "따라서 그림 속 인물은 사실상 광대한 '파노라마적' 수평선에 둘러싸이는 전율을 경험할 수 있다."[24] 마그리트는 이 두 사람을 차용하여 벨기에 부르주아 신사들의 전통적인 복장인 코트와 중산모 차림의 작고 어두운 인물을 묘사했다. 그중 한 명은 지팡이를 들고 있는데, 이 인물들은 실제로 1950년 이후 마그리트의 여러 그림에 등장하기 시작하며 그가 프리드리히의 낭만주의적 파노라마 의식을 확장하여 그린 모더니스트적인 수수께끼 안에서 새롭게 표현된 이미지로서 확고히 자리 잡았다. 프리드리히의 작품과 마찬가지로 마그리트의 인물들 역시 뒷모습만을 보여준다. 마그리트는 이들을 한 맥락에서 잘라내

다른 맥락으로 옮기며 다양한 이미지에 반복적으로 삽입했다. 이와 같은 일종의 한가로운 모더니스트적 관음증의 반복적인 구현은 보는 행위 자체에 대한 분석의 확장을 의미한다. 한 쌍의 인물은 앞서 언급한 입체경 이미지 쌍의 또 다른 버전이자, 사뮈엘 베케트의 희곡 「고도를 기다리며En Attendant Godot」(1953년 초연) 속 등장인물(블라디미르와 에스트라공), 즉 로렐과 하디 같은 영화 속 커플에 빚을 지고 있는 현대적 커플의 전형에 속한다.

마그리트의 커플이 처음 등장한 것은 1950년에 제작된 <수평선L'Horizon>에서였다. 작품의 제목은 이 인물들과 프리드리히의 작품 및 그것이 드러내는 '파노라마적 의식'과 직접적이고 밀접한 관계를 형성한다. <수평선>에서 작은 두 사람은 모래사장에 박힌 (두 사람에 비교하면) 거대한 나무판자로 보이는 것 위에 그려져 있고, 판자 뒤로는 하늘 풍경이 펼쳐진다. 이후 두 인물은 <대화의 기술L'Art de la con-versation>(1950)에 다시 등장하는데, 여기에서 이들의 왜소함은 풍경을 지배하는 거대한 바위층에 의해 더욱 강조된다. 바위의 모양은 '꿈Rêve', 혹은 '죽음Crève', 혹은 '휴전Trêve'이라는 글자로 읽히며, 보다 자세히 관찰하면 초현실주의 작가 르네 크르벨의 이름으로도 보인다. 이 작품은 마그리트가 꿈, 그리고 꿈의 침투성에 대해 브르통식 개념과 일평생 나누었던 대화의 한 부분이라 할 수 있다. 여기서 (프로이트의 주장에 따르면) 브르통식 초

르네 마그리트, 〈대화의 기술〉, 1950, 캔버스에 유채.

현실주의의 주된 관심사였던 무의식으로 향하는 '왕도via regia'를 제공하는 꿈은, 단어의 꼴을 갖춘 움직이지 못하는 돌로 표현된다.[25] 돌이 이루는 글자들은 관습적인 방식에 의한 수동적 해석을 유도하는 동시에 그에 저항한다. 그림 속에 초현실주의의 핵심 단어를 조합하여 제공함으로써 무의식은 그저 사람들이 그 안에서 찾고 있는 것만을 드러낼 뿐이라는, 브르통에 대한 비판을 암시하는 것이다.

마그리트가 그린 관음증 커플은 고전적인 파노라마 풍경, 즉 광대한 수평선이 펼쳐진 개방된 공간을 유심히 바라

보는 모습으로 등장하곤 한다. 1963년경에 제작된 <대화의 기술>에서는 윌리엄 터너풍으로 그려진 하늘의 구름을 배경으로 두 사람이 떠 있고 그 밑에는 강이 구불구불 흐르는 낭만주의적인 풍경을 볼 수 있다. <깨어 있는 세계Le Monde éveillé>(1958)에서도 두 사람은 바다 풍경 위에 놓인 동그란 돌의 크기 때문에 왜소하게 보이며, 커튼 형태의 거대한 세 개의 돌에 둘러싸여 있다(돌 커튼은 초기에 그린 극장 무대 막의 또 다른 버전으로, 마그리트의 입체경 실험을 보여주는 다른 예인 1960년작 <사랑의 마음Le Cœur de l'amour> 등에 반복적으로 등장한다). 오브제와 커튼은 드넓은 파노라마 광경이 제공하는 정적이고 조각적이며 기념비적인 성질, 크기의 격차, 그리고 이것이 정교하게 그려진 눈속임artifice임을 인지하는 관람자의 자각 등이 결합해, 숭고함을 빚어내는 이 거대한 파노라마 풍경의 무대적 특성을 한층 강화한다. 마그리트의 후기 작품들은 상대적으로 크기가 작지만 이처럼 그림 속에 담긴 요소들 간의 규모 차이를 통해 숭고의 효과를 만들어낸다.

두 사람은 <스테피 랑기의 초상화Portrait de Stéphy Langui>(1961)에서 다시 등장한다. 이들은 웅장해 보이는 실내에서 거대한 아치형 입구를 통해 밖을 내다보며 파노라마처럼 펼쳐진 바다 풍경을 관찰한다. 그들 옆에 놓인 커다란 돌이 장면의 웅대함을 강조하는 한편, (작품 제목에 언급된 초상

인) 거대한 여성의 머리가 위에서 그들을 마주 바라보고 있다. 1939년 파라마운트사가 제작하고 데이비드 플라이셔가 감독을 맡은 「걸리버 여행기Gulliver's Travels」 애니메이션의 스틸컷을 각색한 것이 분명한[26] 이 이미지는, 프리드리히식 낭만주의의 숭고함에 대한 기표와 만화영화라는 대중문화의 도상을 뒤섞어 두 차원이 결합된 효과를 낳는다. 현대적인 할리우드의 도상을 각색함으로써 낭만주의의 숭고함은 역설적으로 약화되는 한편, 만화 이미지는 반전·전도된다. 애니메이션에서 미소 짓고 있던 걸리버의 머리는 무표정한 여성의 머리로 변형되고 두 남성은 익살맞게 몸을 움츠린 소인국 사람으로 대체됨으로써, 이 작품은 전체적으로 역설적인 전치의 효과를 드러낸다. 한가로운 관음증 커플이 지닌 '매우 진지한' 특성이 원작자인 스위프트의 풍자 섞인 과장 및 만화영화적 표현의 부조리함과 대조를 이루어, 병치를 통한 과장의 효과가 다른 무엇보다 직접적으로 두드러진다.

이러한 작품들은 파노라마적 시야를 해체함으로써, 무의식의 웅장한 깊이를 표현한다고 자처하는 브르통식 초현실주의의 허세에 대한 비판을 확장한다. 프리드리히식 낭만주의 풍경을 풍자적인 버전으로 그리면서 마그리트는 (바라보는 두 사람, 즉 이 장면을 보고 그 의미를 소비하는 관람자를 즐겁게 할 두 사람의 지속적인 존재를 통해) 이것이 눈속임이라는 점을, 그리고 보여지는 광경과 보는 주체 사이에는 인간

의 지각이 개입된다는 필연적인 사실을 거듭 드러낸다. 이 작품들은 숭고한 자연의 순간을 바라보는 관람자를 신과 같은 총체적인 지각에 대한 함축으로서 이미지의 틀 안으로 이동시키는데, 이때 마그리트는 바라보는 두 남성을 삽입함으로써 그 숭고함의 허세를 약화시킨다. 엄청난 크기의 기념비, 돌 커튼 등 반복적으로 등장하는 요소들이 드러내는 인위적인 속임수의 성격은 숭고한 전체 너머에 존재하는 것의 정체를 끊임없이 폭로하는 마그리트의 방식을 드러낸다. 이처럼 각각의 작품은 시퀀스의 일부를 구성하며, 완전성을 지향하는 각각의 파노라마적 시도는 그것의 불완전성을 시사하는 다른 버전의 존재로 인해 끊임없이 훼손된다.

이 작품들에서 마그리트는 전통적인 파노라마적 경관의 교묘한 속임수를 적극적으로 노출한다. 사진 파노라마는 틀 사이의 이음매를 지우려 애를 쓰는 반면, 마그리트는 그러한 노력에 저항할 뿐 아니라 오히려 그 구성된 성격을 노출하면서도 파노라마적 환영을 보여준다.[27] 이 점은 1960년에 제작된 <어느 성인의 회고록Les Mémoires d'un saint>에 분명하게 드러난다. 이 작품에서 곡선을 이루는 커튼은 보는 이와 가장 가까운 부분을 개방한 채 서커스 원형무대를 연상시키는 내부를 감싸 원형의 빈 공간을 만든다. 이것이 텅 빈 어두운 실내에 세워져 있는 모습은 충분히 영화적이라 할 만한 공간을 떠올리게 한다. 커튼의 내부는 마그리트 특유의 흰색 구름이

르네 마그리트, 〈어느 성인의 회고록〉, 1960, 캔버스에 유채.

떠 있는 파란 하늘 아래 펼쳐진 바다 풍경으로 이루어져 어두운 이미지 가운데 빛의 광경이 펼쳐진다. 실베스터는 이 작품이 "1896년 출간된 『자연La Nature』에 실린 사진에서 유래"했다고 밝혔다. 그 사진은 '사이클로라마cyclorama'라고 불린, 미국에서 발명한 사진 파노라마 중 하나로, 움직이지 않는 경관이나 풍경뿐 아니라 살아 움직이는 것까지 충실하게 재현"할 수 있었다.[28] 특정 형태의 폐쇄형 파노라마인 사이클로라마는 관람자를 둘러싼 360도 조망을 제공하기 때문에 관람자는 마치 실제로 그곳에 있는 것처럼 느끼게 된다. 마그리트는 이 "원형

파노라마의 상징적 형태"를 작품에서 활용하는데(앨리슨 그리피스의 언급에 따르면 원형 파노라마는 "직접 보는 느낌에서 벗어나 극사실적인 영역으로 들어가는 듯이 감각을 고조시킨다"29), 다만 관람자를 파노라마적 시야 내부로 몰입시키기보다 그 외부에 있게 함으로써 그것이 만들어진 것임을 드러낸다.

'파노라마적 시야'의 가능성에 대한 마그리트의 탐구는 1950년대부터 주문을 받아 제작하기 시작한 벽화에서도 지속되었다. 벽화 주문으로 마그리트가 자신의 이미지 레퍼토리를 연극적인 공간에 직접 배치할 수 있게 되면서 그림과 '무대 공연으로서의 재현'의 관계를 강조해 드러내는 작업이 가능해진 것이다. 마그리트가 벽화 의뢰를 받은 것은 1950년대 초 그의 탁월함을 보여준 전시 활동이 점차 활발해진 덕분이었다. 전시가 유명세를 타면서 마그리트는 현대미술의 중요 인물로 자리 잡아갔고, 1951년에는 브뤼셀 갤러리 왕립극장의 천장 장식을 그려달라는 요청을 받았다(이올라가 경영하는 뉴욕의 휴고 갤러리에서 개최된 두 번째 전시와 그 시기가 일치한다). 갤러리 왕립극장은 본래 카지노였으나 1900년에 극장으로 바뀌어 (1920년에 발행된 『가이드 블루Guide Blue』의 벨기에 관련 정보에 따르면) 희극, 보드빌, 희가극, 오페레타, 시사 풍자극을 공연했다. 1951년에 전면 재건축 과정에서 마그리트는 보수를 마친 극장 강당의 중앙을 화려하게 장식하

는 임무를 맡게 되었다.[30] 그가 구상한 프레스코는 구름이 있는 원형의 하늘이었다. 처음에는 그의 많은 작품에 등장하는 특징적인 오브제인 구 형태의 종과 유사한 방울을 넣었으나, 극장의 주인들이 이를 '모호한 상징'으로 여겨 마그리트에게 제거해달라고 요구했다(이후 방울이 제거된 부분을 메우기 위해 프레스코 중앙에 수많은 유리공으로 이루어진 대규모 샹들리에를 달았다).[31] 극장의 천장을 덮은 하늘 그림은 오늘날에도 그대로 남아 그 아래에서 공연되는 연극의 파노라마적 배경막과 무대장치를 보완하는 한편, 실내와 실외의 관계에 대해 질문을 던지며 연극적 행위와 유사한 착각을 불러일으키는 또 하나의 공연을 제공한다.

2년 뒤인 1953년 마그리트는 크노커 카지노의 벽화 의뢰를 받는다. 한 해 전인 1952년 벨기에 초현실주의 화가 폴 델보의 전시와 함께 메젠스가 기획한 마그리트의 첫 회고전이 열린 곳이었다. 1950년 7월 런던에서 운영하던 런던 갤러리를 폐관하고 돌아온 메젠스는 벨기에에서 새로운 기회를 찾고 있었다. 그의 오랜 친구이자 고용주였던 판헤커가 크노커 카지노의 소유주인 구스타프 넬렌스에게 메젠스를 소개해주었고, 그 덕분에 메젠스는 카지노와 넬렌스가 근처에 소유한 호텔인 라 레제브에서 중요한 전시를 기획할 기회를 얻었다. 메젠스는 1950년부터 1953년 사이에 크노커에서 피카소, 에른스트, 마티스의 주요 전시 및 20세기 미술을 조망한 전시

등을 개최했다. 이 무렵 메젠스는 단연 최대 규모의 마그리트 컬렉션을 소장하고 있었으며 그 대부분이 팔레 드 보자르에 보관 중이었다. 그는 마그리트의 작품들을 내놓은 전시가 자신이 보유한 컬렉션의 가치 상승으로 이어지기를 갈망했으니, 1953년 1월 런던의 르페브르 갤러리 전시, 1954년 뉴욕의 시드니 재니스 갤러리에서 소개된 '단어 회화들', 같은 해 브뤼셀의 팔레 데 보자르에서 열린 그의 첫 회고전 등이 메젠스의 기획 아래 이루어졌다. 브르통의 첫 번째 「초현실주의 선언」 출간 30주년을 기념하여 열린 전시는 팔레 데 보자르에서 대규모의 공간을 할애한 최초의 초현실주의 미술가 개인전으로, 마그리트가 벨기에의 선도적인 미술가로서 입지를 확고히 다지는 계기가 되었다.[32]

　　1952년 회고전에 이어 1953년 4월에 넬렌스는 마그리트에게 카지노의 샹들리에 방을 '파노라마 벽화', 즉 '초현실주의 파노라마Panorama Surréaliste'[33]로 장식해달라고 의뢰했다. 이제는 양식화된 마그리트 회화 언어의 다양한 요소들을 모아서 제작한 유화 여덟 점은 마그리트의 감독하에 작업 화가들의 손을 빌려 카지노 벽에 그려졌다. 크노커 리제르가 24번지 자키-장 빌라에서 조르제트와 개 룰루와 함께 지내던 마그리트는 가까운 친구 부부인 스퀴트네르와 아무아르에게 보낸 편지에서 벽화 제작이 진행된 일주일 사이의 일을 다음과 같이 설명한다.

집돌이들에게,

그래서 우리는-월요일부터-이곳에 머물고 있다네
(전보 스타일로 소식을 전할게).

월요일-비-도착-집주인 부인과 뱃놀이-매우 피곤
함-밤에 합선됨-불안감이 밀려옴-잠을 이루지 못
함-작업 감독-화요일-비-중앙난방 가동-좀 따뜻
해짐-카지노 작업 감독-수요일-비 약간-호레만을
만남-화가이자-언론인-철의 남자-범신론자-매일
아침 냉수 목욕에-운동 30분-강건한 사람-작업 감
독-목요일-화창함-작업 감독-언어학을 공부하는
젊은 남성을 만남-사순과 판로크의 친구이자 지난
4년 동안 초현실주의 화가로 활동했다고-전체적으로
볼 때 카지노 작업의 만족도는 50퍼센트. 한 가지 방
법을 발견했다네. 인부들에게 가능한 한 많은 것을 요
구하되 불가능한 것을 요구하지 않도록 주의할 것. 거
대한 규모의 그림을 그리는 데 쏟는 이 모든 노력에 정
신이 하나도 없군. 점차 평소의 탄력을 회복해가고 있
다네. 아마도 자네들이 오겠다고 약속한 그날 무렵이
면 여유로운 마음으로 맞이할 수 있을 거야.34

마그리트가 그린 파노라마식 벽화는 샹들리에 방을
에워싸고 있다. 돌출 기둥으로 나뉜 이 작품은 벽과 모서리

가 곡선 형태를 이루고 관람자가 그 중심에 서서 주변을 둘러볼 수 있다는 점에서 사이클로라마와 유사한 효과가 한층 강조된다. 구름, 바다, 대지 풍경을 보여주는 마그리트의 그림은 (예를 들어) 헤이그에서 볼 수 있는 메다흐의 전형적인 파노라마를 연상시킨다. 이렇듯 바다와 하늘과 대지의 풍경을 건물 안으로 들여옴으로써 다시 한 번 내부-외부의 관계를 다루는데, 내부에 그려진 파노라마의 실질적 대응물은 카지노 외부에서 볼 수 있다(카지노 건물은 바다가 내려다보이는 곳에 자리한다). 여덟 부분으로 나누어진 벽은 하나의 파노라마로 연결된 일종의 마그리트 '회고전'으로, (1950년대 초에 제작된 세 가지 버전에 모두 포함된) <빛의 제국L'Empire des lumières>의 주택, 중산모와 망토를 착용한 새장으로 분한 마그리트의 자화상인 (1937년에 제작된 최초 버전의) <치료사Le Thérapeute> 등 그의 작업의 핵심적인 주제와 이미지들이 포함되어 있다. 이미 잘 알려진 작품에서 차용하여 쉽게 알아볼 수 있는 요소들로 채워진 이 벽화는 파노라마가 환영이자 교묘한 눈속임임을 드러내며, 한편 샹들리에 방의 건축적·장식적 특징들에 맞추어 구성된 여덟 개의 패널이 벽화의 환영적 효과를 강조하는 동시에 폭로한다. 마그리트의 벽화는 화려하게 펼쳐진 제6회 벨기에 여름 축제(1953년 7~8월)의 일환으로 메젠스가 기획한 대규모 에른스트 전시 개막과 동시에 공개되었다. 축제에는 크노커의 영화 축제도 포함되어 이브

몽탕, 모리스 슈발리에, 쥘리에트 그레코 같은 스타들도 이 도시에 모였다.

마그리트의 또 다른 대규모 파노라마식 작품으로 1956년에 제작한 샤를루아 미술관 강당의 벽화를 들 수 있다. 마네주 광장에 있는 이 건축물은 1935년 당대의 많은 연극·영화계 스타들을 초대했던 바리에테 극장 자리에 세워졌는데, 아마 마그리트에게도 매우 친숙한 장소였을 것이다. 1928년 제1차 세계대전 이후 귀스타브 베르나르에 의해 탈바꿈되기 전 바리에테 극장에서 보방의 유명한 서커스 공연이 열렸기 때문이다. 보방의 서커스가 미술가 마그리트의 성장에 미친 영향은 앞에서 이미 다룬 바 있다. 샤를루아 측은 "미술관 강당 무대 위편 프리즈에 대략 16×2.3미터 크기의 벽화를 제작"할 것을 요구했는데,[35] 우리가 논의한 바 있는 무대의 중요성을 고려하건대 이는 그야말로 적절한 주문이었다. 주름진 커튼, 밝은 색채의 기둥, 직사각형의 앞무대 등은 무대 자체와 함께 마그리트의 <길 잃은 기수>를 상기시킨다(마침 때맞추어 길 잃은 기수가 오른쪽에서 이 벽화 안으로 들어올 것만 같다). 이 벽화 역시 바깥의 풍경을 내다보는 파노라마적 시점을 제공하며 파노라마의 주제는 또다시 마그리트의 상징적 이미지들을 통해 일종의 회고전을 구성하는데, 이번에는 초현실주의적 풍경화의 형식이 재활용되는 모습이 한층 뚜렷하게 나타난다. 마그리트는 다소 실망스러운 투로 다음과 같이 말했다. "샤를루아

의 건축가는 그 프리즈를 마지못해 받아들이게 될 것이다. 왜 냐하면 그는 내가 '아무것도 창조하지 않았다'고 생각하기 때 문이다. 그에 따르면 나의 구상 안에서 보이는 모든 것들은 이 미 알려진 요소들이다. 새, 하늘, 집 등… 흥미로울 것 없는 시 시한 것들이다."[36]

　　이런 대규모 주문 제작에서 말년의 마그리트는 돈이 되 는 상당히 전통적인 예술 작업의 기회와 초기 작품이 지녔던 비판적이고 전복적인 의도 사이에서 절충하는 모습을 보여준 다. 카메라오브스쿠라의 영향을 받은 1930년대의 분석적 환 영주의 작품들은 1950년대에 이르러 보다 많은 대중들이 일 종의 구경거리로서 쉽게 접근할 수 있도록 연출된 파노라마 벽화로 대체되었다. 하지만 그에게 전복성에서 상투성으로 의 이동은 기이한 우회로와 도전이라는 맥락에서 이루어진 다. 마그리트는 작가로 활동하는 내내 급진적인 사상들을 지 지했는데, 이는 부르주아적 관습과 그것의 전복 사이에 발생 하는 긴장을 극복하기 위한 다양한 모색으로 볼 수 있다. 다 음 장에서는 1930년대와 1940년대에 걸쳐 마그리트가 관계했 던, 보다 기이한 정치적·아방가르드적 입장들과의 연결 고리 에 대해 살펴보고자 한다.

5장 · 급진적 사상과의 관계

1930년대와 1940년대에 마그리트는 회화를 통해 부르주아 사실주의의 형식과 환영에 의문을 제기했다. 이러한 경향은 초현실주의와 공산주의의 복잡한 관계, 그리고 마그리트와 공산당 사이의 불화와 나란히 진행되었다. 마그리트는 1932년과 1936년, 1945년에 걸쳐 모두 세 차례 벨기에 공산당Parti Communiste de Belgique, PCB에 가입했던 것으로 보인다. 이처럼 공산당 자체와는 간헐적으로 관계를 맺었을 뿐이지만, 부르주아적 가치관의 위험성과 그로부터 해방되어야 할 필요성을 지지하는 일련의 입장들은 그의 화업 전체에 걸쳐 발견된다. 1945년 벨기에 공산당에 보낸 편지에서 마그리트는 다음과 같이 말한다. "시인과 화가가 부르주아 경제에 대항해 싸울 수 있는 유일한 방법은 부르주아 경제를 떠받치고 있는 부르주아 이데올로기의 가치관에 도전하는 내용을 작품에 명확하게 담는 것입니다."[1]

벨기에 공산당의 창단 멤버인 누제를 포함한 브뤼셀 초현실주의 그룹은 1920년대 말 국제 초현실주의 안에서 벌

어진 공산주의 논쟁에 휘말렸다. 이 논의는 특히 공산당에 가입한 일부 파리 초현실주의자 사이에서 격렬한 논쟁으로 번졌다. 또 다른 일군의 초현실주의자들은 공산당이 생각하는 예술 개념과 그것이 공산주의 이상에 기여하는 방식이 초현실주의자들이 바라는 미학적·정치적 해방과 심각하게 다르다는 사실을 재빨리 간파했다. 공산당은 그저 사실주의적인 '프롤레타리아' 예술을 선호할 뿐이었다. 국제 초현실주의자들과 공산당 사이의 관계 악화는 스탈린식 권위주의의 발흥에 맞서 프랑스와 벨기에 초현실주의자들이 서명한 1935년 선언문 「그때 초현실주의자들이 옳았다Du temps que les surréalistes avaient raison」에서 첨예하게 드러난다. 이 일은 프랑스 초현실주의자들과 프랑스 공산당 사이의 의미심장한 분열을 의미했지만, 마그리트에게 공산주의는 1930년대 후반 내내 매우 중요한 이념이었다. 이 점은 1938년 11월에 있었던 「생명선 I」의 강연에서 분명하게 드러난다. 강연에서 마그리트는 청중을 "신사 숙녀, 동지 여러분"이라고 부르며 공산주의의 이상을 분명하게 지지한다. "내가 자랑스럽게 지지하는 이들, 비록 그 비현실주의적인 태도로 인해 비난을 받기는 합니다만, 그들은 세상을 바꿀 프롤레타리아혁명을 의도하며 열망하고 있습니다."[2] 이어서 그는 누제, 메젠스, 스퀴트네르를 만난 1925년 무렵을 회상한다.

사냥 모임, 브뤼셀, 1934. (앞줄 왼쪽부터) 이렌 아무아르, 마르트 보부아쟁, 조르제트 마그리트, (뒷줄 왼쪽부터) E. L. T. 메젠스, 르네 마그리트, 루이 스퀴트네르, 앙드레 수리, 폴 누제.

우리는 공통의 관심사로 함께 모였습니다. 우리는 [파리의] 초현실주의자들을 만났습니다. 그들은 부르주아사회에 대해 격렬한 혐오를 드러냈습니다. 그들의 혁명적인 주장은 우리의 주장이기도 했기에, 우리는 프롤레타리아혁명에 기여하고자 그들과 함께했습니다. 그것은 엄청난 오류였습니다. 사실상 노동자 정당을 이끄는 정치 지도자들은 지나친 독선과 근시안으로 인해 초현실주의자들의 제안을 받아들이지 못했습니다. 그들은 1914년의 프롤레타리아 대의를 심각하게 훼손할 수 있는 오만한 자들이었습니다. 그 모든

비열함과 배신행위가 용납되었습니다. 독일에서 완벽하게 통솔된 노동자들을 대표했던 시기, 그 잔학하고 비열한 아돌프 히틀러를 진압하는 데 자신들의 힘을 사용할 수 있었음에도 불구하고 그들은 그저 히틀러와 그의 몇몇 광신도들에게 굴복하고 말았습니다.[3]

부르주아지와 자본주의에 대한 계속되는 마르크스주의적 비판, 그리고 노동자와 연대하는 예술가를 향한 마그리트의 지지는 그의 글 「부르주아 예술Bourgeois Art」에서도 찾아볼 수 있다. 스퀴트네르와 공동으로 집필한 이 글은 영국의 초현실주의 잡지 『런던 회보London Bulletin』 1939년 3월 호에 실렸다.

사람들이 다이아몬드를 원하는 이유는 다이아몬드의 고유한 특성, 즉 다이아몬드 자체의 진짜 특성 때문이 아니라, 다이아몬드의 높은 가격으로 인해 그것을 소유하면 다른 사람들보다 우위를 차지할 수 있기 때문이며, 그것이 사회적 불평등을 구체적으로 표현해주기 때문이다. 게다가 정말 우스꽝스러운 점은 당신이 자신도 모르게 가짜 다이아몬드를 구입했다 해도 진짜 다이아몬드를 구입한 것과 같은 만족감을 느낀다는 것이다. 이미 진짜 다이아몬드의 가격을 지불

했기 때문이다. 예술의 경우도 이와 다르지 않다. 자
본주의의 위선은 언제나 대상을 그 자체로 받아들이
길 거부하며, 예술이 우월한 행위요 보통 사람들의 행
위와는 매우 다른 특성을 갖고 있다고 여긴다.[4]

전쟁 직전에 시작된 그의 마르크스주의에 대한 몰입은
전쟁 이후에도 이어졌다. 1945년 9월 8일 자 당 소식지『르 드
라포 루즈Le Drapeau rouge(붉은 깃발)』는 1면에서 큰 사진과 함
께 마그리트의 (재)합류를 발표했다. 표면상으로는 이념적 일
관성을 드러내는 행위로 보였지만, 조르제트는 종전 이후 마
그리트가 공산당에 복귀한 것이 이념적 이유에서라기보다는
러시아인에 대한 일종의 고마움(이는 당시 새롭게 해방된 벨
기에에 널리 퍼진 정서였다) 때문이라고 생각했다.[5] 벨기에 초
현실주의자들은 또한 벨기에 공산당 안에서 예술과 문화에
대한 당의 태도에 영향력을 행사하고자 했다(누제와 마그리
트 역시 이 목적으로 공산당의 예술부에 가입한 터였다).[6]
1946년 1월 12일 마그리트는 <회상La Mémoire>의 한 버
전을 1월 4일 레크랑 갤러리에서 열린 '조형예술협회 작품전'
이라는 기획 전시의 복권 행사에 기증했다. 그뿐 아니라 브뤼
셀, 안트베르펜, 에노에서 온 다양한 예술 집단의 동료들과 함
께 공산당 회의에 참가하기도 했는데, 이 자리에는 누제, 콜리
네, 스퀴트네르, 아무아르, 마리엔, 르프랑크, 폴 뷔리 등이 함

께했다. 그럼에도 불구하고, 초현실주의가 공산당을 지지하는 방식과 관련한 마그리트와 누제의 입장, 그리고 예술을 사회참여의 도구로 간주하는 공산당 사이에는 해소될 수 없는 간극이 있었다. 과거의 화가들을 찬미하고 유일무이한 예술이라는 관습적인 가치 앞에 외경심을 표하는 공산주의자들의 태도를 보며, 마그리트는 자신이 비판하고자 하는 예술을 무비판적으로 존중하는 부르주아적인 태도가 그들 사이에 만연해 있음을 깨달았다. 1938년 강연에서 그는 다음과 같이 언급했다.

전통적인 노동자 정치인들은 초현실주의의 전복적인 측면에 명백히 불안을 드러냈습니다. 때때로 노동자 정치인들은 부르주아사회의 가장 완강한 옹호자와 구분되지 않지요. 초현실주의자의 생각은 모든 수준에서 혁명적이며 필연적으로 부르주아의 예술 개념에 반대합니다. 그러나 좌익 정치가들 중에는 부르주아의 개념에 동조하는 경우가 있습니다. 특히 회화의 경우 당의 방침에서 벗어나지만 않는다면 문제 삼을 필요가 없다고 생각하는 것 같습니다. 하지만 혁명가라 자처하며 미래를 생각하는 정치인이라면 부르주아 예술 개념에 반대해야 마땅합니다. 부르주아 예술 개념에는 특유의 과거 예술에 대한 숭배와 예술의 발

전을 저해하는 욕망이 들어 있기 때문입니다.7

공산주의자들과 벨기에 초현실주의자들의 불안정한 관계는 1947년 마그리트가 쓴 편지에 한층 분명하게 드러난다. 이 편지에서 마그리트는 "공산당 측에서 적대감과 불신을 가지고" 예술가들을 대한다고 언급했다. 또한 공산당 언론이 벨기에 초현실주의자들이 기울인 노력을 간과하고 있다고 불평하면서 "『르 드라포 루즈』에서 그들은 자신들이 받은 누제, 스퀴트네르, 마리엔, 마그리트의 작품에 대해 단 한 마디의 언급도 없다"고 지적했다.8 초현실주의에 대한 당의 불신과 혼란은『르 드라포 루즈』에 실린 보 클라상의 비평문「벨기에와 해외 거장의 전시: 회화, 조각, 공예Exposition de maîtres belges et étrangers: Peinture, Sculpture Artisanat」─이 전시는 1947년 10월 11일 브뤼셀의 공산당 신문사 건물에서 개최되었다─에서 짐작할 수 있다. 1947년 10월 15일과 22일 자에 실린 비평에서 클라상은 제2차 세계대전 기간 동안 미국에서 프랑스 초현실주의자들이 펼친 활동을 언급하며 "브르통과 그의 갱단"을 "월 스트리트 은행가들" 편에 붙은 변절자로 묘사하는데, 그러면서도 다음과 같이 글을 끝맺는다.

우리 안에는 그들의 작품이 존재할 자리가 없다. 하지만 일부 초현실주의자들은 우리의 적이 사회적인

것이며, 또한 이는 우리 시대의 자본주의사회에 한 정된다는 점을 인정했다. 그들은 적에 대한 조직적인 투쟁을 이끌 필요가 있다는 점을 이해하고 우리의 당 원으로 가입했다. 그들은 작품에서 실험을 수행한다. 익숙한 오브제를 통상적인 환경에서 제거하고 새로 운 문맥 속에서 드러냄으로써 생겨나는 충격 효과를 바탕으로 한, 이른바 과학적인 실험이다. '혁명적인 초 현실주의자들'을 위해 우리는 1층에 벽을 마련해두 었다.[9]

1947년에 쓴 마그리트의 편지에 벨기에 초현실주의자들 이 당하는 무시에 대한 불만만 담긴 것은 아니었다. 그는 전시 기획자의 결정, 특히 "독일 점령 기간에 독일에서 그림을 선보 인" 앙소르와 "부르주아들의 지지를 받는 다른 '스타' 미술가 들"을 전시에 포함시킨 결정을 비판했고, 공산당이 살아 있는 예술가보다 "죽은 예술가"를 높이 평가하는 부르주아 이데올 로기에 순응한다며 비난했다. 이 편지는 1947년 11월로 예정 되어 있던 벨기에 공산당의 안트베르펜 회의에 마그리트를 포 함한 몇몇 예술가들의 자진 불참을 알리며 끝맺는다. "이 회 의는 예술가들이 정치적 시위에 참여하는 방법을 탐색하는, 아주 부조리한 주제를 다룹니다."[10]

마그리트는 당원들에게 편지를 보내 『르 드라포 루즈』

가 1947년 10월 22일 자 기사에서 벨기에 여왕의 전시 관람을 보도하며 여왕이 "멋진 뷰익 자동차"를 타고 도착하는 장면을 언급하는 위선적인 태도를 보였다고 비판했다. "여왕 주변에 반원을 이루고 늘어선 공산주의 예술가들과 방문객들의 모습을 보여주고 자동차 브랜드를 무료로 광고해준 것은 해악을 끼치는 행위입니다."[11] 마그리트와 복잡하고 간헐적인 우정을 나누었던 마리엔은 이 편지를 마그리트가 사망하고 3년이 지난 뒤인 1970년 잡지 『레 레브르 뉘Les Lèvres nues』 9월 호에 공개하면서, 그 옆에 조르제트가 1968년 1월 브뤼셀 브라쇼 갤러리의 한 전시에서 파비올라 여왕과 함께 "그림에 대해 담소를 나누는" 사진을 싣기도 했다.[12]

결국 벨기에 공산당에 대한 마그리트의 인내심은 바닥이 났다. 그는 당 회의에 참석해 포스터 디자인을 의뢰받고 디자인 안을 제안했지만 모두 거절당한 일에 대해 패트릭 발트베르크에게 불만을 털어놓았다. 그로부터 몇 달 뒤 마그리트는 당 회의 참석을 그만두었다. "제명이나 축출 같은 것은 없었다. 그러나 내 입장에서는 완전한 소외, 해소되지 않는 근본적인 거리감을 느꼈다."[13] 마그리트의 정치적 위선에 대한 마리엔의 비판은 정치적으로 좌파적, 때로는 공산주의적 성향을 보여주면서도 미술 시장과 상업예술 작업에 의존하는, 마그리트의 복잡하고 절충적인 태도를 강조한다. (1958년 브뤼셀의 새 컨벤션 센터에 벽화를 그려달라는 벨기에 정부의 의

뢰에서 분명하게 확인할 수 있듯이) 1950년대에 마그리트가 누리던 성공과 명성은 그와 친구들의 사이를 점점 벌려놓았다. 누제는 마그리트가 그랜드피아노를 구입한 일을 두고 피아노를 갖는 것도 좋지만 연주하는 법을 아는 것이 유용할 것이라고 비꼬았으며, 메젠스는 마그리트의 집에서 열리는 토요일 밤 모임이 점차 마그리트가 자신의 젊은 추종자들로부터 아첨을 주워 모으는 자리가 되었다고 언급했다. 마그리트가 마치 '대가'인 양 행동하는 동안 젊은 팬들은 그의 말 한마디 한마디에 주의를 기울였다는 것이다.

마르셀 마리엔과
전후 벨기에 초현실주의

1943년 마그리트에 대한 최초의 연구서를 쓴 마르셀 마리엔은 1967년 마그리트의 죽음 이후에도 마그리트에 대해 가장 많은 이야기를 하는 비평가가 되었다. 그는 시, 사진, 오브제, 영화, 콜라주를 넘나들며 작업한, 벨기에 초현실주의 예술가의 새로운 세대를 대표하는 인물이었다. 1920년 안트베르펜에서 태어나 생애 대부분을 그곳을 기반으로 활동한 마리엔은 1937년 전시에서 마그리트의 작품을 처음 접하고 난 뒤 브뤼셀로 찾아가 자신보다 나이가 많은 마그리트를 만났다. 그

는 이내 마그리트를 비롯한 브뤼셀의 초현실주의 그룹과 가까운 사이가 되었고, 곧 1937년 11월 메젠스가 런던 갤러리에 마련한 전시 '초현실주의 오브제와 시Surrealist Objects and Poems'에 다른 이들과 함께 참여했다. 이후 마리엔은 1946년부터 1950년까지 마그리트가 쓴 글을 정리한 『선언문 및 다른 글들 Manifestes et autres écrits』(1972) 등을 비롯해 마그리트 저작의 사후 출판을 지휘하기도 했다.

마리엔은 자서전 『기억의 뗏목Le Radeau de la mémoire』(1983)에서 자신이 마그리트와 공모하여 교묘한 장난과 위조를 실행에 옮겼다고 주장하며, 특히 1943년에 펴낸 연구서의 이미지 저작권과 관련한 일을 언급했다.[14] 당시 마그리트의 재정 상태가 형편없었음에도 이 책 전체에 컬러 도판이 실렸고, 마그리트는 돈의 출처에 대해 그 어떤 설명도 한 일이 없었다. 마리엔은 1937년부터 1962년 사이에 마그리트와 자신이 주고받았다고 주장하는 엽서와 편지의 인용문에 근거하여(1977년 『행선지La Destination』로 출간되었다) 그 돈이 마그리트가 피카소, 조르주 브라크, 데 키리코, 파울 클레, 티치아노, 에른스트의 작품을 모작해 판매함으로써 얻은 수익이라고 주장했다. 하지만 이러한 진술의 신뢰도는 편지들의 출처가 의심스러울 뿐 아니라 마그리트 관련 저작물에 실린 몇몇 이미지가 마리엔의 위조작으로 보인다는 사실로 인해 한층 복잡해진다.[15] 이것은 또한 벨기에 초현실주의에 대한 그의 다른 기

록까지 의심하게 하는데, 사실상 마리엔의 초현실주의 게임과 활동은 그 전복적인 잠재력의 측면에서 팡토마의 속임수에 비교할 만하다.

마리엔의 위조 중 가장 중요한 사례로 1962년 대할인 Grand Baisse 광고 패러디를 꼽을 수 있다. 부르주아 가치관에 대한 또 다른 풍자적인 전복이라 할 만한 이 패러디물은, 실상 마리엔이 제작했지만 마그리트의 작업으로 알려져 있다. 마그리트 작품의 '대할인'을 알리는 이 전단은 크노커 카지노에서 개최된 마그리트의 회고전 개막식에 배달되었는데, 여기에는 벨기에의 시인 앙드레 보스만이 발행하는 잡지 『레토리크Rhétorique』(마그리트의 드로잉 다수가 실렸던)가 발행처로 허위 기재 되었으며, 위조한 인지까지 찍혀 있었다. 레오폴드 1세의 두상 대신 마그리트의 두상을 넣은 100프랑짜리 지폐 이미지와 설명문이 사용된 이 전단의 제목 '중노동Les Travaux forcés'은 벨기에에서 발행되는 지폐에 인쇄된 경고문인 "위조할 경우 중노동의 형벌에 처함"[16]을 인용한 것이다. 벨기에에서는 어떤 형태로든 통용되는 지폐를 복제한 경우 '견본'이라는 문구가 그 뒤에 인쇄되지 않으면 모두 형법상 위조로 간주한다. 제작자가 마그리트임을 분명하게 밝힌 이 포토몽타주는 또 하나의 이중 속임수일 수 있었기에—지폐 위조일 뿐만 아니라 위조자 자체의 위조이므로—벨기에 국립은행장은 경찰에 신고했고, 경찰은 즉각 마그리트에게 연락했다. 마리엔

의 모험은 대단히 성공적이었다. 이 사건이 파리에까지 전해지자 브르통은 1962년 7월 3일 『콩바Combat』에 익명으로 글을 실었는데, 그것이 위조임을 알지 못한 채 대할인 리플릿 전단에 담긴 마그리트의 유머를 칭찬하는 내용이었다.

사진가이며 미술 거래상이자 마리엔의 공범이었던 레오 도멩은 마리엔의 제안으로 자신이 직접 그 포토몽타주를 제작했다고 주장했다. 도멩에 따르면 이미지와 제목 '중노동'은 또 다른, 훨씬 더 심각한 마리엔의 위조 행위를 교묘하게 암시한다. 즉 1953년 마그리트와 동생 폴이 100프랑짜리 지폐 500장을 위조했고, 마리엔이 이 위조지폐의 유통을 도왔다는 추정을 가리키는 것이었다. 대할인 광고는 1930년대와 1940년대 벨기에 공산당과 교류하며 상업주의를 비판했던 마그리트가 보인 뚜렷한 상업주의적 면모를 강조하고, 조르제트를 위해 모피코트, 보석, 값비싼 자동차를 구입한 그를 조롱하며, "내 그림은 일종의 상품과 유사해지고 있다. (…) 이제 사람들은 땅, 모피코트, 보석을 사듯이 내 그림을 구입한다"[17]라고 말하는 마그리트의 모습을 풍자적으로 모방한 작업이었다.

벨기에 초현실주의자들은 갤러리 소유주이자 미술 거래상인 그리 반 브루안이 운영하는 작은 식당 라 플뢰르 앙 파피에 도레에서 정기적으로 만났다. 마그리트와 르콩트, 아무아르, 스퀴트네르, 고망의 우정은 1950년대까지 지속되었지만 가까운 동료인 마리엔, 메젠스, 누제는 마그리트가 보스만

스나 자크 베르기포스, 라헐 바스, 잔 그라베를 등 젊은 세대의 시인, 예술가들과 우정을 쌓는 사이 점차 그와 소원해짐을 느꼈다. 이들은 특히 "그(마그리트)가 늘 회화를 [그제] 육체노동이라고 몹시 싫어하면서 부자가 되면 자신이 정말로 아주 좋아하는 극소수의 그림을 제외하고는 더 이상 그리지 않겠노라고 이야기하던 시기에 자신의 가장 유명한 그림의 복제품을 만들어달라는"[18] 주문을 받아 작품을 제작했던 그의 상업주의에 반발했다. 일례로 마그리트는 시카고의 변호사 바넷 호즈를 위해 1956년과 1957년 총 쉰세 점의 그림을 제작했는데, 모두 이전 작품의 복제품으로 각 작품의 크기는 23×17센티미터 정도였다. 이것은 1936년에 줄리언 레비 갤러리에서 개최된 첫 전시를 위해 제작한 작품들의 진화된 형태로 볼수 있었다. 호즈는 그의 집 방 한 칸에 '마그리트 벽'을 만들어 (1957년 1월 29일 마그리트에게 보낸 편지에서 언급했듯이) "내가 아주 좋아하는 당신의 훌륭한 그림들을 작은 형태로 모은 대표적인 컬렉션"[19]을 조성하려 했다.

이 요구에 마그리트는 위태로움을 느꼈다. 1960년 4월 8일 호즈에게 보낸 편지에서 그는 좌절감을 분명하게 표현한다.

다음 작업과 관련해서, 이미 오래된 작품의 복제는 어렵겠다는 말씀을 드려야겠습니다. 제가 원하는 건 오

카페 라 플뢰르 앙 파피에 도레(브뤼셀 알렉시앙가 55번지) 앞에 선 벨기에 초현실주의자들, 1953년 3월 8일. (왼쪽부터) 마르셀 마리엔, 알베르 판로크, 카미유 고망, 조르제트 마그리트, 게르트 판브뤼아너, 루이스 스퀴트네르, E. L. T. 메젠스, 르네 마그리트, 폴 콜리네.

래된 구상에 새로운 활기를 불어넣는 변형 작품을 제작하는 일입니다. 그림에 대한 새로운 발상에 몰두하고 있는 저로서는 이런 식으로 스스로에게 '영감'을 강제할 수 없습니다. 마냥 같은 그림의 복제품만을 만든다면, 틀림없이 결국 저는 그릴 것이 아무것도 없다고 생각하게 될 겁니다.[20]

자신의 작품을 '복제'하는 일은 마그리트에게 일종의 자기 위조 행위였는데, 기이하게도 이것이 그의 분명한 상업주의를 그의 정치적 욕망—작가의 유일무이함, 독창성, 뛰어난 기교(자본주의 미술 시장을 영속시키는 요소들)를 기준으로 예술의 가격을 결정하는 부르주아적인 태도를 비판하고 전복시키려는 의지—과 결합시켰다. 그럼에도 불구하고, 마그리트가 자신의 예술적 성공에서 비롯한 모순으로 괴로워했다는 것은 그의 지인들 사이에서는 분명한 사실이었다. 마그리트와 가장 가까운 친구인 스퀴트네르는 실베스터에게 다음과 같이 털어놓았다.

> 내가 볼 때—틀린 생각일 수도 있습니다만—성공은 마그리트에게 죄책감을 주었습니다. 왜냐하면 마음 깊숙한 곳에서 그는 불행했기 때문입니다. (…) 가난하고, 덜 따뜻하고, 자신에게 덜 만족했던 시절보다 그의 명랑함이 크게 줄어들었습니다.[21]

그러면서도 마그리트는 화업 내내 다른 초현실주의 예술가 및 작가들과 생산적인 협업을 펼쳤으며, 특히 공동 출판 활동에 기여했다. 1940년 2월에 창간된 『랭방시옹 콜렉티브L'Invention collective』는 출판 책임자인 사진가 라울 위바크와 예술 부문을 맡은 마그리트의 협업으로 제작되었다. 이

후에는 새로운 세대의 예술가들과 공동 작업을 펼쳐 1945년 2월에는 '거울의 이면De l'Autre côté du miroir'이라는 부제가 붙은 『르 시엘 블뢰Le Ciel bleu』를 창간했다. 1면 중앙에 에릭 사티, 발레리, 윌리엄 블레이크의 인용구가 포함된 '사설'과 루이스 캐럴의 1871년작 시 「바다 코끼리와 목수The Walrus and the Carpenter」를 나란히 게재함으로써 브뤼셀 초현실주의 그룹이 초창기 때부터 고집해온 음악적·시적 혈통을 이어나가는 한편, 주창자들—아무아르, 콜리네, 마그리트, 스퀴트네르—의 기고문과 브르통과 피카소의 글 「레몽 루셀, 극단의 시인 Raymond Roussel, le poète extrême」, 마리엔과 벨기에의 화가이자 시인인 크리스티앙 도트르몽 같은 새로운 세대의 작품을 수록했다. 『르 시엘 블뢰』 1945년 3월 8일 자 1면에는 마그리트의 <유성Le Météore>(1944)—그의 르누아르 시기 작품으로 매끄러운 갈기가 달린 말의 머리가 등장하고 뒤쪽으로 숲이 그려져 있다—과 마리엔이 마그리트에 대해 쓴 중요한 글이 함께 실리기도 했다. 마그리트와 가깝게 지낸 젊은 세대의 예술가들 중에는 시인 베르기포스가 있었다. 『르 시엘 블뢰』 3월 29일 자에는 베르기포스가 선으로 묘사한 어린 소녀의 드로잉이 이에 대한 화답으로 쓴 마그리트의 글 「마법의 선Lignes magiques」과 나란히 게재되었다.

브뤼셀 초현실주의자들의 공동 활동에 있어 1950년 3월 8면으로 이루어진 소책자의 발행은 또 하나의 중요한 순간이

었다. 여기에는 콜리네와 마그리트, 누제, 마리엔, 스퀴트네르가 '코르크'를 주제로 쓴 에세이가 실렸다. 1952년 마그리트는 비평지 『라 카르트 다프레 나튀르』를 만들었다. 1956년 4월까지 발행된 이 비평지는 엽서 또는 소책자 형태로 제작되어, 폴랑은 이것을 두고 세계에서 가장 작은 비평지라고 우스갯소리를 하기도 했다. 그럼에도 이 비평지는 벨기에 초현실주의 활동을 소생시켰고 콜리네, 스퀴트네르, 아무아르, 르콩트, 마리엔, 메젠스와 같은 마그리트 친구들의 작품을 특별하게 다루었다. 마그리트는 약사 빌리 판호버나, 브뤼셀의 사업가 쥐스탱 라코프스키 등 초현실주의자가 아닌 사람들에게도 기고문을 받았다(마그리트는 라코프스키를 1952년 혹은 1953년 정기적으로 체스를 두던 앙리 마우가의 카페에서 만났다). 마그리트는 또한 마르틴 하이데거와의 협업을 생각하고 있었다. 그는 1930년대 초부터 하이데거의 저작에 대해 잘 알고 있었을 것이며(마그리트는 하이데거의 책 몇 권, 특히 1940년대 후반과 1950년대의 저작과 함께 프랑스의 장 발, 벨기에의 알퐁스 드 발렌스 같은 철학자들이 현대 형이상학에 대해 쓴 2차 자료 몇 권을 갖고 있었다. 드 발렌스는 하이데거와 모리스 메를로-퐁티의 저작을 벨기에의 지식인들에게 소개했다),[22] 1954년에는 『라 카르트 다프레 나튀르』에 하이데거의 글을 번역해 싣는 일에 도움을 주기를 바라며 드 발렌스와 많은 서신을 주고받기도 했다.

1957년 3월 마그리트는 피카르 아카데미 회원으로 선출되었다. 피카르 아카데미는 국가로부터 공인받은 벨기에 왕립 아카데미에 반대하여 1901년에 설립되었다. 참여 수락 편지에서 마그리트는 어떻게 "소위 '환상적인 예술'이 (…) 세계 그 자체보다 더 진실하다고 주장할 수 있는지"[23]에 대해 깊이 숙고했다. 빅토르와 얼마 전 은퇴한 피에르 부르주아(마그리트가 그를 대신해 선출되었다), 델보, 르콩트 등 그의 많은 친구들이 이 아카데미의 회원이었지만, 마그리트에겐 특별히 아카데미에서 함께하고 싶은 사람이 있었다. "회원 중 (…) 아주 **뛰어난** 사람이 있었다. 루뱅대학교의 철학과 교수인 드 발렌스로, 그는 하이데거의 저작을 번역했다."[24] 이런 명망 높은 제도권 인사들과 어울리는 것이 조금은 어색하고 불편했으나, 그는 이 조직의 회의에 정기적으로 참석했다.

조르주 바타유

마네주 광장은 1940년대의 마그리트 작품에 나타난, 지금껏 거의 논의된 적 없는 중요한 측면을 구체적으로 보여준다. 그 것은 바로 프랑스의 사상가이자 소설가인 조르주 바타유와 관련하여 이 시기 마그리트의 작품에 드러난 카니발적 특징

이다. 1913년 매년 열리는 큰 축제와 마르디 그라*가 샤를루아에서 개최되었고, 이때 퍼레이드와 오케스트라, 그리고 화려한 조명으로 장식된 커다란 공ball이 선을 보였다. 연례 부활절 축제(마그리트와 조르제트는 여기에서 만났을 것이다) 또한 이 광장에서 열렸다. 축제의 시작을 알리는 『가제트 드 샤를루아』의 보도에 따르면, 이 축제의 다양한 흥밋거리 중에는 튀김을 파는 가판대와 (몽유병자 같은 기괴한 구경거리를 제공하는) '기형 인간' 초대 부스, 과녁 맞히기, 그네뛰기, 박물관, 회전목마가 있었다.[25]

축제에서 접할 수 있었던 충격적인 유형의 기형 인간은 마그리트의 작품에 영향을 미쳤다. '수염 난 여성, 아드리아나 부인Madame Adriana the Bearded Lady' 사진이 판헤커가 발행하는 벨기에 잡지 『바리에테』 1929년 7월 호에 실렸는데, 이는 여성의 누드와 초상화를 충격적으로 뒤섞어 독일의 두 번째 벨기에 점령의 폭력성을 암시하는 마그리트의 1945년작 <강간Le Viol>과 유사성을 지닌다.[26] 『바리에테』에는 또한 '몸통 여성, 비올레타 양Miss Violetta, the Trunk-Woman'의 사진도 실렸다(<강간>이라는 제목의 'Viol'은 이 여성의 예명 첫 네 글자를 반복한다). 테트라-아멜리아 증후군으로 인해 팔다리 없

• Mardi Gras. 부활절 전 사순절이 시작되기 전날에 열리는 사육제 ─
옮긴이.

이 태어난 비올레타는 입을 사용해 머리 빗기와 같은 일상적인 행동을 해결했는데, 전시 좌대와 탁자 위에 올려진 여성의 토르소(몸통)는 마그리트의 작품에서 반복적으로 등장하는 이미지이다. 더하여 마그리트의 <특별관람석>에서는 1910년대와 1920년대 축제의 매력적인 구경거리 중 하나였던 머리가 둘인 여성도 찾아볼 수 있다. 벨기에 축제를 다룬 책에서 댕부르는 몸통은 하나지만 목에 두 개의 머리가 결합된 샴쌍둥이 자매 디바와 코라의 유명한 공연 프로그램을 보여주는 날짜 미상의 이미지를 실었다. 유니콘부터 세이렌에 이르기까지, 마그리트의 작품에 등장하는 다양한 신화 속 생물과 인상적인 인물 역시 같은 맥락에서 유래한 것일 수 있다. 그러나 아마도 카니발적인 기형 인간의 영향이 가장 음침하게 발현된 예는 마그리트가 초현실주의의 이단아인 바타유의 소설 「에드와르다 부인Madame Edwarda」을 위해 그린 1946년작 드로잉일 것이다. 「에드와르다 부인」은 바타유가 1941년 필명 피에르 앙젤리크Pierre Angélique(문자 그대로 번역하면 '돌 천사들'인 이 필명은 마그리트의 1942년작 <두려움의 동반자들Les Compagnons de la peur>에 묘사된 석화한 날짐승을 연상시킨다)로 발표한 소설이다.

마그리트와 바타유의 행보는 아마도 1929~30년에 처음 겹쳤을 것이다. 당시 바타유는 잡지 『도퀴멍Documents』의 편집을 맡으며(이 잡지는 15호까지 발행되었다), 초현실주의자

샴 쌍둥이 디바와 코라, 날짜 미상.

로서의 정체성과 이데올로기적 방향성 사이에서 중대한 위기를 겪고 있었다. 몇몇 초현실주의자들이 브르통 주변 무리에서 떠나거나 심각한 이론적·미학적 논쟁 이후 브르통에 의해 제명되던 시기였다. 앞서 살펴보았듯 이 무렵 많은 초현실주의자들과 프랑스 공산당의 이념적 갈등 역시 심화되어, 브르통은 초현실주의 운동의 참여자들에게 설문지를 보내 앞으로 어떻게 협력해나아가야 할지에 대해 물었다. 돌아온 바타유의 대답은 "빌어먹을 이상주의자들이 너무나 많다"는 내용이었으니, 이는 바타유가 독자적으로 다른 방향의 아방가르드로 나아가기 시작했으며 브르통 무리로부터 완전히 등을 돌렸음을 확정 짓는 언사였다.[27]

바타유는 국립도서관에서 화폐 연구가로 일했다. 그는 브르통의 초현실주의에 분명한 반기를 들었고 자신의 '신봉자들'을 매혹할 만큼 충분한 카리스마와 권위를 갖고 있었다.[28] 『도퀴멍』은 다양한 원천의 사진들을 특색 있게 다루어, 반체제적인 초현실주의 사진가들의 사진, 사진 에이전시의 사진, 영화 스틸, 광고사진, 예술 오브제 사진, (부두교 입회 의식을 촬영한 윌리엄 시브룩의 사진과 같은) 민족지학적 사진, 대중문화 상품 사진들을 실었다.[29] 『도퀴멍』은 동시대 문화에 대한 민족지학적 견해를 제공하는 잡지였다. 잡지의 부주필이자 또 한 명의 반체제적 초현실주의 작가이며 민족지학자인 미셸 레리가 "통념에 저항하는 전쟁 기계"[30]로 묘사한 『도퀴멍』

은 기고자로 앙드레 마송, 호안 미로와 함께 민족지학자, 미술사학자, 고고학자, 음악학자들을 불러 모았다. 마그리트는 바타유의 저작을 통상적인 수준에서, 특히 『도퀴멍』을 통해 접했을 가능성이 높다. 또한 바타유가 1927년에 쓴 짧은 글 「태양의 항문L'Anus solaire」을 읽은 것은 거의 확실해 보이는데, 그의 1928년작인 <산의 눈L'Œil de la montagne>에 거대한 검은 항문 같은 태양이 바위투성이 풍경 위에 비통하게 걸린 모습이 묘사되기 때문이다(거의 바타유의 글에 딸린 삽화라고도 할 수 있을 법하다). 같은 해, 이번에는 바타유가 다시 마그리트 작품에서 영향을 받은 듯한 포르노그래피 소설 「눈 이야기 L'Histoire de l'œil」를 썼다. 블라비에가 편집한 마그리트의 『선집Ecrits complets』에는 바타유에 반대하는 글 「신의 이름Nom de Dieu」(1943년 5월)에 대한 언급이 담겨 있다. 마그리트는 바타유에게 이상주의자라는 꼬리표를 붙인 이 글에 (전쟁 동안 파리에 남아 있던 다른 초현실주의자들과 함께) 서명한 바 있다.31 『선집』에는 또한 1961년 2월 바타유가 마그리트에게 보낸 편지도 짧게 언급되는데, 바타유가 과거 소통 과정에서 마그리트 작품의 에로틱한 요소를 설명하며 '부조리'라는 단어를 사용한 일을 사과했다는 내용이다. 이 두 언급은 독일어 번역판 『르네 마그리트: 선집René Magritte: Sämtliche Schriften』과 영어 번역판 『르네 마그리트: 선집René Magritte: Selected Writings』에서는 제외되었다. 한편 마그리트의 '카탈로그 레조네'에도 바

르네 마그리트, 〈산의 눈〉, 1928, 캔버스에 유채.

르네 마그리트, 조르주 바타유의 「에드와르다 부인」 1946년판을 위한 삽화.

타유가 두 차례 언급되는데, 그중 하나는 '카탈로그 레조네' 제2권에 실린 「에드와르다 부인」과 관련된 내용이다.

알베르 판로크는 서적상으로 엘리자베트 알텐로의 오빠이자 마리엔의 오랜 군대 친구이다. 마그리트는 우리에게 판로크가 1946년 바타유의 근작 「에드와르 다 부인」을 위해 드로잉 한 세트를 주문했다고 말했 다. 그는 마그리트에게 드로잉에 대한 비용을 지불했

지만 드로잉을 게재하는 데에는 실패했다.[32]

「에드와르다 부인」을 위해 제작한 여섯 점의 삽화 중 세 점만이 '카탈로그 레조네'에 실렸다. 바타유에 대한 두 번째 언급은 마그리트의 1959년작 <페르시아어 편지Lettres persanes>와 관련한 내용으로, 마그리트는 이 작품을 바타유에게 주거나 판매했던 것으로 보인다. 한편 '카탈로그 레조네' 제3권은 1960년에 마그리트와 바타유가 "(아마도 [바타유가] 마그리트에 대해 쓰려 했던 책과 관련해) 최근에 연락을 주고받았다"[33]고 전한다.

관례적인 비평에 관한 한 바타유가 마그리트의 작품에 있어 주변적 인물이었다는 점을 암시하는 대목들이지만, 종합적으로 고려해보면 또 다른 장면이 드러난다. 마그리트가 바타유에 반대하는 글에 서명했던 1943년에 이미 그의 작품을 알고 있었던 것은 분명하다. 그리고 얼마 지나지 않아 두 사람은 '친구가 되었다'. 하지만 아방가르드 세계의 친밀도를 고려하면, 그리고 1920년대 말 (당시 마그리트가 살고 있던) 파리에서 바타유와 1929년 『바리에테』에 광고된 『도퀴멍』의 중요성을 감안하면, 당시에도 마그리트가 바타유의 작품에 대해 알고 있었을 가능성이 매우 높다. 앞에서 살펴보았듯이 「태양의 항문」과의 관련성은 마그리트의 파리 체류 기간인 1927년부터 1930년 사이에 두 사람이 이미 서로를 알고 있었

음을 암시한다. 바타유에 대한 몇 차례의 언급 또한 1943년 이후 수년에 걸쳐 두 사람이 서로 연락을 주고받았음을 보여준다. 1946년에는 「에드와르다 부인」의 삽화가 제작되었고, 1959년에는 마그리트가 바타유에게 <페르시아어 편지>를 주었으며, 1960년대 초에는 두 사람 사이의 서신 왕래가 얼마간 이어졌다.

마그리트에 대한 바타유의 찬탄은 발트베르크의 언급을 통해 확인할 수 있다.

> 바타유에게—우리는 그가 이러한 견해를 표명한 것을 여러 번 들었는데—마그리트의 작품은 "경이감을 향한 욕망에 부응하도록 세계를 바꾸어 감각적인 현실을 창조"하는 것이 바로 예술이라는 바타유 자신의 말을 어떤 위대한 인물들보다 가장 잘 보여주었다.[34]

1961년 바타유가 보낸 네 통의 편지에서도 확인할 수 있지만, 바타유는 마그리트에 대한 책을 쓰고자 했을 정도로 마그리트의 작품을 높이 평가했다. 바타유의 편지 복제본은 메닐 재단의 마그리트 아카이브에 보관되어 있다. 바타유가 편지에서 명시했듯이 이 무렵 그가 매우 아팠고 1962년 7월에 사망했다는 점을 고려하면, 이러한 집필 계획이 한층 더 중요하게 다가온다. 1960년 7월 26일, 그는 다음과 같은 편지를 썼다.

친구에게, 우리의 만남 이후로 나의 책[『유죄La Coupable』
의 개정판]을 서둘러 끝내야 한다는 사실이 자꾸만 언
짢아집니다. 내가 얼마나 간절히 당신 책을 쓰고 싶은
지 알아준다면 좋을 텐데요. (…) 우리가 서로를 알
게 된 것이 내겐 정말 중요한 의미를 가집니다.[35]

집필 계획과 관련해 바타유가 느끼는 다급함은 1961년
3월 2일 자 편지에서 다시 한 번 분명하게 드러난다. "당신의
이름이 곧 제목이 될 책을 쓸 수 있을 날이 어서 오기를 바라
고 있습니다."[36]

1960년과 1961년의 서신 왕래에서는 바타유가 자신의
책 『에로스의 눈물Les Larmes d'Éros』(1961)에 마그리트의 작품
<올랭피아Olympia>(1948)를 실을 수 있기를 간절히 바랐다는
사실을 알 수 있다. 마그리트의 사망 당시 그의 서재에는 『에로
스의 눈물』과 함께 바타유의 또 다른 책 『무신학 대전La Somme
athéologique』 제2권이 꽂혀 있었다. 바타유는 또한 『에로스의
눈물』에 마그리트의 1947년작 <현자의 카니발Le Carnaval du
sage>도 싣고 싶어 했다. 햇빛 시기 또는 르누아르 시기에 완성
된 이 작품에서 그는 가면을 쓴 여성의 누드를 전체적으로 붉
은 색조로 묘사했는데, 이 여성의 긴 머리카락은 앞서 언급했
던 1945년작 <강간> 속 신체를 변형한 버전이다. 여성은 거리
에 서 있다. 그 뒤로는 흰 천을 뒤집어쓴 유령 같은 형상이 자

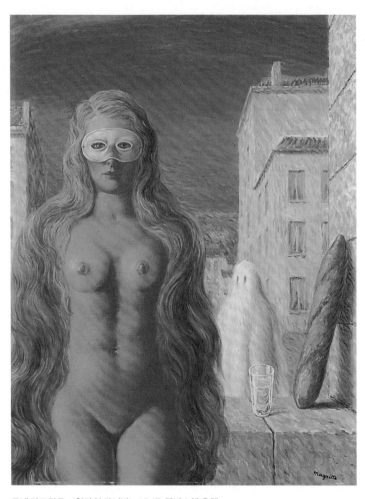

르네 마그리트, 〈현자의 카니발〉, 1947, 캔버스에 유채.

사자 얼굴 인간 리오넬(스테판 비브로프스키, 1890~1932)이 묘사된 엽서, 1910년경.

리 잡고 있으며, 여성이 몸을 기대고 선 난간 옆에는 마그리트
특유의 오브제인 물컵과 바게트가 놓여 있다. 리처드 칼보코
레시가 <강간>과 관련한 맥락에서 지적했듯이,[37] 마그리트는
인물의 몸통을 얼굴로 치환함으로써 작품에 카니발적 요소
를 도입했다. 작품 속 인물은 (<현자의 카니발>이라는 제목에
서 분명하게 드러나는데) 서커스의 쇼에서 종종 볼 수 있는 수
염 난 여성과 털이 지나치게 많은 사람을 암시한다. 다모증을
가진 '사자 얼굴 인간 리오넬Lionel the Lion-faced Man'(스테판 비
브로프스키)이 그 한 예로, 리오넬은 『바리에테』 1929년 7월
호의 '기형 인간 갤러리Galerie de Phénomènes'에서 소개되었으며
20세기 초 바넘 & 베일리 서커스와 함께 벨기에를 순회했다.
 바타유와 마그리트의 관계는 거의 주목을 받지 못했

다. 마그리트의 매끈한, 일견 하이퍼리얼리즘적인 양식은 바타유의 기저 유물론base materialism이 지닌 지저분하고 세속적이며 성적인 요소, 그리고 성적인 불경스러움, 비천함, 혐오감, 야만성과 거북하게 조응한다. 예외적으로, 2011년 테이트 리버풀 미술관에서 개최된 전시 '르네 마그리트: 쾌락 원칙 René Magritte: The Pleasure Principle'은 두 사람의 관계에 주목했다는 점에서 중요한 의미를 갖는다. 좀처럼 보기 어려웠던 마그리트의 작품, 「에드와르다 부인」을 위한 여섯 점의 삽화 세트가 이 전시에서 공개되었다. 삽화가 걸린 방은 커튼으로 나머지 전시 공간과 구분되었고 부모에게 알리는 주의 사항이 붙었다. 비평이 마그리트의 작품에 있어 바타유를 지엽적인 요소로 간주하듯이, 마그리트를 바타유의 사고에 있어 주변적인 위치에 두는 공간 구성이었다. 「에드와르다 부인」 드로잉은 (모든 면에서) 마그리트의 '진정한' 작품으로부터 일탈한 것으로 보이는데, 보다 일반적인 의미로 이는 마그리트의 예술이 지적·주제적인 면에서 무의식의 잠재력 실현에 관심을 두는 브르통식 초현실주의로부터 '일탈'한 것과도 같다. 또한 「에드와르다 부인」 드로잉은 마그리트 작품 안에서 차이 혹은 차별화의 또 다른 요소를 대표함으로써 비평적으로 수용된 마그리트로부터의 또 다른 일탈을 보여주는 셈이며, 이것은 초현실주의 역사에서 대체적으로 동질화된 주류로부터의 전환 (또는 위험한 전복)을 구성한 바타유의 사고와도 상통한다.

전체 작품의 맥락에서 이와 같은 내적 차이를 고려할 때, 마그리트와 바타유의 관계는 마그리트 작품에 대한 이해와 관련해 잠재적인 중요성을 지닌다. 마그리트와 바타유 사이의 다양한 연대를 포착한 크리스토프 그루넨베르크는 다음과 같이 말한다.

때때로 미술과 글에서 외설적인 성적 암시와 농담, 음란함과 비속함을 활용했던 마그리트는 바타유의 도발적인 상상력에 친밀감을 느꼈을 것이다. 두 사람은 또한 부르주아의 평범성이라는 허울을 뚫고 나갈 수 단으로서 범죄가 가진 매력을 공유했다.[38]

또한 그루넨베르크는 바타유의 비정형 개념과 마그리트의 불안정한 예술적 실천들 사이에 친연성이 있음을 발견했다. 암소 시기의 작품들을 비롯해 그가 지적한 "형식적 완결성을 지닌 대상, 인물, 패턴의 양식적 응집력에서 일탈하여 회화적인 표현성으로 와해"[39]된 작품들이 여기에 포함된다. 마그리트의 햇빛 시기에 카니발적인 요소가 도입되었다면, 암소 시기에서는 카니발과 바타유의 과잉 개념이 맺는 관계를 세밀하게 살필 수 있다. 벨기에와 미국, 영국에서 마그리트는 성공한 작가로서 위상을 높여갔지만 그의 첫 번째 파리 개인전은 뒤늦게야 성사되어 마침내 1948년 5월 11일부터

6월 5일까지 이류 미술 거래상이 운영하는 포부르 갤러리에서 개최되었다. 마그리트 자신이 이 전시를 추진했다는 사실은 그가 프랑스 아방가르드의 인정을 얼마나 중요하게 생각했는지, 그리고 브르통을 비롯한 프랑스 예술계로부터 오랜 기간 반복적으로 묵살당한 일에 얼마나 큰 실망과 굴욕을 느껴왔을지를 짐작게 한다. 따라서 마그리트가 이 전시를 위해 5주에 걸쳐 특별히 제작한 약 마흔 점의 그림과 구아슈화가 1940년대 이전 양식이 아닌 그가 '암소'라 부른 대단히 새로운 양식이었다는 사실은 더욱 흥미롭다. 프랑스어 'vache'는 문자 그대로 암소를 의미하지만, 게으른 사람이나 매우 뚱뚱한 여성을 가리키기도 한다. 한편 애정 어린 감정이라기보다는 육욕적 관계를 의미하는 '젖소 사랑amour vache'이라는 용어는 마그리트의 그림에서 드러나는 특정한 조악함을 암시하며 과잉의 카니발적 요소를 강조한다.

이 작품들의 화려하고 강렬한 색조는 야수파의 작품을 반어적으로 참조한 듯하다. 야수파는 20세기 초 앙리 마티스와 앙드레 드랭 등의 화가들로 이루어진 느슨한 그룹으로 거친 붓질과 강렬한 색채를 주로 사용했다. 암소 양식의 전형을 보여주는 마그리트의 <기근La Famine>(1948)은 앙소르의 1891년작 <식초에 절인 청어를 놓고 싸우는 해골들Squelettes se disputant un hareng-saur>에 바탕을 두고 있다. 마리엔은 『레 레브르 뉘』의 창간호에서 이 새로운 양식에 대해 "즉흥적으로

그린 듯 그로테스크하고 자유분방한 이미지들은 이른바 절박한 기운을 반영"[40]한다고 평하며 "마그리트의 목표는 파리의 관람객들에게 깊은 인상을 남기기보다는 눈길을 끄는 것!"[41]이라고 덧붙인 바 있다.

이 전시에 대한 평은 형편없었다. 『아르Art』 1948년 5월 14일 자에 실린 한 글은 관람객이 느낀 당혹스러움을 잘 드러낸다. "현재 진행 중인 전시는 전혀 새로운 마그리트를 보여준다. (…) 양식적 측면에서 볼 때 (…) 마그리트는 때때로 자유와 방종을 혼동한 듯 보인다."[42] 마그리트는 이 전시에서 작품을 한 점도 팔지 못했다. 엘뤼아르가 조력의 의미로 한 점을 구입하기로 했지만 그마저도 성사되지 않자 마그리트는 크게 실망했다. 1948년 5월 17일 스퀴트네르와 아무아르에게 보낸 편지에서 그는 대중과 비평가들의 반응을 다음과 같이 요약한다.

전시에 방문객들이 있긴 하네(어린 소녀들은 웃으려는 경향이 있지만 전시장에서 웃음소리를 내는 것이 부적절하기 때문에 애써 참지). 방문객들은 대개 헛소리를 지껄인다네. "이건 이전 작품들에 비해 심오하지 않아." "이건 '벨기에식 재치'야." "이건 파리의 예술이라 할 수 없어." 이런 이야기들이지.[43]

전후 마그리트의 작품을 담당한 미국의 미술 거래상 이 올라는 1948년 11월 21일 마그리트에게 보낸 편지에서 이 이 미지들이 마음에 들지 않음을 분명하게 전했다.

당신의 1940년대 이전 작품을 좋아하는 사람들 사이 에는 이견이 없습니다. 다들 그 작품들이 내가 당신 에게 돌려보낸 다섯 점의 [인상주의적] 그림보다 훨씬 시적이고 뛰어나다고 생각하니까요. 그리고 그들은 그 오래전 작품을 소장할 수 있기를 매우 간절히 바 라고 있습니다. (…) 당신더러 예전 그림을 복제하라 는 말은 결코 아닙니다. 다만 이전 작품이 지닌 불가 사의하고 시적인 특성을 손에서 놓지 말아달라고 부 탁하는 겁니다. 모두가 구식이라 생각하는 르누아르 식 기법과 색채로 그려진 작품들보다는 간결한 기법 으로 그려진 이전 시기의 작품들이 훨씬 마그리트답 습니다.[44]

마그리트는 곧 그의 '대표적' 양식으로 돌아간다.

암소 시기처럼 비평가들로부터 외면받은 그의 르누아 르 시기 또는 햇빛 시기는 1943년에 시작되었는데, 이는 마그 리트가 바타유에 반대하는 글에 서명한 때와 시간적으로 일 치한다. 이 시기 마그리트는 인상주의 기법으로 전환해 강렬

하고 화려한 색채 배합을 구사하며 비도덕적이고 에로틱한 쾌락을 강조하는 한편 카니발의 통속적인 어두운 측면을 끄집어냈다. 르누아르로부터 큰 영향을 받은 마그리트는 제2차 세계대전의 위협에 대해 공격적인 (말 그대로) '매력'을 표현하고자 했다. 1940년 5월 독일의 침공 이후 그는 벨기에에서 도망쳐 처음에는 임시로 파리에 머물다가 이후 스퀴트네르, 아무아르와 함께 카르카손으로 옮겼고, 7월에 브뤼셀로 돌아온 터였다. 조르제트는 브뤼셀에 남아 있었는데 작가 콜리네와의 불륜이 그 이유였다. 마그리트는 1930년대 후반 런던을 몇 차례 방문했고, 그러던 중 퍼포먼스 예술가 셰일라 레그와 불륜에 빠졌던 것으로 알려져 있다. 레그는 1936년 국제 초현실주의전 개막식에서 머리를 온통 꽃다발로 뒤덮은 채 '초현실주의의 유령Surrealist Phantom'으로 유명한 퍼레이드를 펼친 인물이었다. 조르제트의 불륜은 마그리트가 저지른 부정에 대한 복수였던 것으로 보인다.

다채로운 색채를 사용한 마그리트의 르누아르풍 인상주의 양식은 전후에 발표된 그의 글 「햇빛 가득한 초현실주의Le Surréalisme en plein soleil」에서 절정에 이르렀다. 누제, 마리엔, 스퀴트네르를 비롯한 다른 벨기에인들의 서명과 함께 1946년 10월에 발표된 이 글은 곧 초현실주의 제3선언으로 간주된다. 그에 앞서 마그리트는 1946년 6월 25일 브르통에게 보낸 편지에서 새로운 시대, 즉 햇빛 시기를 선언한 바 있었다.

나의 '햇빛 시기' 작품은 1940년 이전에 우리가 확신

했던 많은 것들과는 분명 모순됩니다. (…) 초현실주

의가 모든 것에 의문을 제기하기 위해 창조하고자 한

혼란과 공황 상태는 우리보다는 나치 얼간이들에 의

해 더 훌륭하게 이루어졌고, 그 결과를 피할 수 있는

방법은 없었습니다. (…) 일반적인 비관론과는 반대

로, 나는 즐거움과 기쁨을 추구하기로 마음먹었습니

다. 나는 그것이 우리와 함께 있음을 느낍니다. 우리

는 즐거움과 기쁨을 낳는 감정이 어떻게 만들어지는

지 알고 있습니다. 즐거움과 기쁨의 감정은 매우 평범

하면서도 우리 손에 닿지 않는 곳에 있지만, 우리 모

두가 얻을 수 있는 것입니다.[45]

브르통의 반응은 극히 부정적이었다. 1947년 전시 도록

에 실린 글 「커튼 앞」에서, 그는 예술가들이 "작품에 '매력, 쾌

락, 햇빛, 욕망의 대상'만을 권장하고, '슬픔, 권태, 위협적인

대상'이 될 만한 것은 모두 배제해야 한다!"는 식의 사고방식

에 반대했다. 앞서 언급했듯이 브로통은 이런 입장을 들어 화

창한 날을 맞으려면 기압계를 '맑음'에 고정시켜야 한다고 고

집하는 덜떨어진 아이에 비유했고,[46] 마그리트는 이를 초현실

주의로부터의 또 한 번의 '제명'으로 간주했다.

이 시기에 출간된 마그리트의 저작물에서는 종교와 정

치에 대한 전형적인 바타유 사상의 흔적이 엿보이는데, 예를 들어 마그리트가 「에드와르다 부인」 삽화를 제작한 해에 출간된 세 편의 소책자—『얼간이L'Imbécile』, 『골칫덩이 L'Emmerdeur』, 『놈팽이L'Enculeur』[47]—에서 분명하게 드러난다. "언제나 매일 적어도 한 명의 애국자는 고국의 성스러운 흙에 배설하는 것에 대해 거리낌을 느끼지 않는다"(『얼간이』), "진정으로 예수의 육신을 취한 이들은 예수의 음경과 엉덩이 역시 삼킨 셈이다"(『골칫덩이』)[48] 같은 언급과 더불어, 이 책에 담긴 많은 내용이 바타유적인 사고와 이미지를 불러일으킨다.

　「에드와르다 부인」 삽화를 보면 마그리트가 바타유의 이야기와 그 철학적·이론적 함의를 이해하고 있었음을 알 수 있다. 「에드와르다 부인」은 소설 속 화자가 매춘부 에드와르다 부인과의 에로틱하고 외설스러운 광란의 관계로 점점 깊이 빠지는 탐닉에 관한 이야기다. 마그리트의 삽화는 그 몽환적 분위기를 재현하는 동시에, 글의 핵심적인 구절과도 밀접한 관련성을 갖는다. 가령 날개 달린 남근은 나체의 화자가 성적으로 흥분한 채 술에 취해 파리의 거리를 돌아다니다가 바지를 벗는 도입부를 암시하며, 자위행위를 하는 신부를 그린 삽화는 화자를 향해 욕을 퍼붓는 에드와르다 부인의 말을 상기시킨다. "하지만 당신, 가짜 신부 너, 나는 너를 신고할 거야."[49] 한편 자동차 안의 확대된 남근을 묘사한 삽화는 택시

뒷좌석에서 이루어지는 택시 기사와 에드와르다 부인의 성적 접촉 장면을 떠올리게 한다.[50] 귀스타브 쿠르베의 작품처럼 재현된, 확대된 여성 성기의 어렴풋한 모습 앞에 쓸쓸하게 서 있는 중산모 차림의 작은 남성은 소설의 다음 구절을 암시한다.

> 그녀가 앉더니 한쪽 다리를 허공을 향해 불쑥 뻗고는 성기를 더 넓게 벌렸다. 그녀는 손가락을 사용해 피부의 주름을 젖혔다. (⋯) "당신이 직접 볼 수 있죠." 그녀가 말했다. "내가 신입니다." (⋯) 대중의 매춘부로 나타난 정신 나간 신.[51]

마그리트의 그림은 바타유의 『에로티시즘L'érotisme』에 나오는 주장, 즉 "어떤 고뇌의 전망, 의식이 찢기는 어떤 고통에로 직접 열어주는"[52] 에로틱함을 정교하게 표현한다. 그러나 그 그림은 동시에 시적이다. 바타유는 『에로스의 눈물』에 실린 마그리트의 <올랭피아>에 대한 설명에서, "시 없이는 에로티시즘이 온전히 드러날 수 없다"[53]라고 밝히고 있다. 이 삽화들에는 성기와 비례에 맞지 않는 그 크기에 대한 유치한 망상과 더불어 희극적인 요소가 분명히 존재한다. 고통과 부조리 사이를 끊임없이 오가는 감정, 어린이 책의 삽화를 연상시키는 구성, 택시와 일몰을 배경으로 날고 있는 날개 달린 남근 같은 만화적 표현은 그 희극적인 분위기를 한층 강조한다.

마그리트의 작품을 구성하는 '반복 안에서의 차이'는 이 삽화에서도 나타난다. 파편화된 여성 신체와 중산모를 쓴 남성 같은 마그리트의 친숙한 모티프들은 대상과 환경의 외설적이면서도 낯선 조합과 만난다. 이러한 병치는 폭력성과 위반성을 고조시키는 동시에 희극적 차원을 심화시킨다. 여성의 입은 안에서 자라 나오는 남근으로 막히고, 여성의 머리는 그림 맞추기와 같은 방식으로 남근으로 변형·대체되어 말 그대로 귀두가 된다. 웃음은 관람자의 환경에 균열을 일으키고, 마그리트 예술의 보다 큰 특징인 비틀린 유머를 약화시킨다. 또한 웃음은 바타유가 말한 "서로 배치되는 두 세계 사이에 전이를 일으키는 상호 침투(전염)"를 유발해, 그 공간에서 관람자는 **타자**의 세계에 빠지게 된다.[54] 마그리트의 작품이 유도하는 웃음의 반응은 (서커스, 영화, 그리고 앞으로 살피게 될 마술과 다른 현대적 형식의 희극과 관련해) 미하일 바흐친이 내린 정의와 유사하다. 바흐친은 그의 저서에서 프랑수아 라블레와 카니발적인 웃음에 대해 다음과 같이 주장한다(이 주장은 마그리트의 회화에 대한 기술로도 전혀 무리가 없다).

[웃음은] 깊은 철학적 의미를 갖는다. 그것은 세계 전체와 관련된, 또 역사와 인간과 관련된 진리의 핵심적인 형태 중 하나이다. 그것은 세계에 대한 독특한 관점이다. 그로써 세계는 새롭게 보이며, 진지한 관점에

서 볼 때와 마찬가지로 (그리고 아마도 더욱) 심오하
게 보인다.[55]

바타유의 소설을 위해 그린 마그리트의 삽화는 그의 예
술에 내재한 전복적인 희극성이라는 잠재력이 완전히 발현될
수 있는 공간을 열어주었다. 이 삽화들은 결코 부수적인 작품
이 아니며, 오히려 마그리트의 초현실주의가 그 정신에 있어
늘 비교당하고 배척당했던 브르통식 유형보다는 바타유의 이
단적인 기획에 보다 가까웠다는 사실을 확인시켜줌으로써 그
의 주된 관심사를 표현한다. 비평의 측면에서 볼 때 이 여섯
점의 삽화는 마그리트의 작품에 기존의 비평과 해석으로는
해결되지 않는, 억제되고 분열적인 모순이 존재함을 극명하게
증명해준다. 찰나의 기쁨, 순간적인 현기증, 마술적 이동 등
다양한 카니발 및 대중문화의 순간과 경험에 대한 희극적 표
현, 즉 화업 초기 국면부터 그에게 깊은 영향을 미친 요소들
이 바로 그것이다.

6장 · 그가 이제 나타났다가 사라집니다

4장에서 우리는 현대 축제에서 시각적으로 경험할 수 있는 혁신적인 기술의 중요성에 대해 살펴보았다. 축제는 또한 보다 오래된 형식의 환영을 접할 수 있는 장을 제공해주었다. 무대 마술, 요술, 묘기, 속임수, 미스디렉션 등은 틀림없이 초창기 영화의 형식에 실마리를 제공했을 수법들이다.[1] 비평가들은 늘 마그리트를 일종의 마술사로 그려왔다. 1967년 엑서터에서 개최된 전시 '마법에 걸린 영토The Enchanted Domain'의 도록에서 르네 가페는 마그리트를 "뜻밖의 친근감을 지닌 마술사"로 묘사했고, 2006년 마리나 워너는 마그리트와 브르통을 대조적인 유형의 지적인 마술사에 비유했다. "브르통이 어떤 실마리도 주지 않는 마술사라면, 마그리트는 속임수를 있는 그대로 드러내어 우리로 하여금 수수께끼를 수수께끼로 보도록 강요한다. 그는 결코 이를 아쉬워하지 않으며 설명을 허용하지도 않는다."[2] 이 장에서는 마그리트의 예술에 영향을 준 현대적 구경거리의 (서커스와 영화에 뒤이은) 세 번째 영역, 즉 무대 마술과 그것이 기대고 있는 모든 눈속임, 그리고 무대

마술사의 현대적인 홍보 포스터에 사용된 공연과 속임수의 도상들을 살펴보고자 한다.

마술과 무대에서 펼치는 마술 공연은 20세기에 접어들 무렵 유럽과 미국에서 번성했다. 새로운 과학적 발견과 영화 및 사진 처리 기술의 발전이 대중의 상상력을 자극하고, 새로운 마술 기법의 급격한 발전을 촉진하는 동시에 요구하던 시기였다. 또한 이 발전기는 마그리트의 유년기·청소년기와 맞물려 있었다. 19세기 후반 마술 공연이 인기를 끌면서 많은 저자들이 아마추어 마술사를 위한 설명서를 출간했고 이 책들이 널리 읽혔다.• 대장터 축제Grande Fêtes Foraines에는 통상 (『라 뫼즈』 1909년 6월 5일 자 리에주 축제 광고에 따르면) "대극장, 리에주 인형극장, 왈롱 카바레, 마술 극장"[3]이 포함되었다. 마술 공연은 서커스의 한 요소이기도 했다. 바리에테 서커스는 벨기에를 순회하면서 곡예 무희와 음악가, 가수, 코미디언, 공중그네 곡예사 및 기타 진기한 예능인들과 함께 "불가사의한 마술사"[4] 공연을 선보였다. 성공적인 마술 공연의 필수 요소라 할 불가사의는, 마그리트의 전 작품은 물론이요 보다

• 하워드 서스턴의 『카드 속임수Card Tricks』(1903), 장 외젠 로베르-우댕의 『자신감과 드러냄: 마술사가 되는 법Confidences et révélations: Comment on deviant sorcier』(1868년에 처음 출간되었고 19세기 말 무렵에 여러 차례 재판을 찍었다), 루이스 호프만의 『현대 마술Modern Magic』(1876)이 대표적이다.

넓게는 초현실주의 예술에 있어 핵심적인 측면이었다.

슈발리에 에르네스트, 토른, 호레이스 골딩 등 많은 마술사들이 벨기에를 순회했다(『르 수아르Le Soir』 1913년 6월 8일 자는 토른의 시사 풍자극을 가리켜 "보스코, 로베르-우댕, 헤르만 대제, 칭-린-푸 및 다른 마술사들이 이루어낸 정통 마술의 집약체"[5]라 소개했다). 손재주에 능한 이러한 마술사들은 당시 인기 있던 강령술이나 심령술 공연이 엉터리라고 폭로함으로써 언론의 주목을 받아 『르 수아르』, 『주르날 드 샤를루아』 같은 벨기에 신문 지면에 종종 등장하게 된다— 1906년 『주르날 드 샤를루아』는 런던 출신의 유명 마술사 존 네빌 매스컬린이 미국 대번포트 형제의 교령회 모임을 "영적 속임수"[6]라고 폭로한 일, 또 M. 딕슨이 교령회를 연극적으로 재연(그리고 폭로)[7]한 일에 대해 보도했다. 이처럼 새롭게 등장한 현대 마술은 19세기의 신통력이나 심령론적 주장과 거리를 두면서 종종 그 실체를 폭로하고자 했으며, 이러한 폭로에 있어 마술사들은 그 속임수 이면의 비밀을 밝히는 책의 출간을 핵심 전략으로 삼았다.* 마그리트도 이 책들 중 일부를 읽었을 것이다.

* 피에르-마리-앙드레 드 로크루아의 『신비에 싸인 드 로크루아가 밝히는 속임수와 비밀Trucs et secrets dévoilés par le mystérieux De Rocroy』(1928), 생 J. 드 레스카프의 『마술의 비밀Les Secrets de la prestidigitation』(1907), 해리 후디니의 『종이 마술Paper magic』(1922) 등이 있다.

마그리트의 청소년기와 초기 활동 시절 대중문화 및 부르주아의 일상 안에 널리 스며들어 있던 마술과 마술사의 존재는 새로운 석판화 및 활판인쇄 기법, 혁신적인 색채 재현을 활용한 광고 포스터의 급증을 통해 확인할 수 있다.[8] 이 포스터들은 어린 마그리트의 눈길을 끌었고, 이후 마그리트가 제작한 포스터 디자인에도 영향을 미치게 된다. 사기성 짙은 심령술이나 강령술의 술수에 대한 전문 마술사의 폭로, 그리고 20세기의 주된 홍보 방식인 이미지 속임수의 기저를 이루는 환영에 대한 마그리트의 지적 탐구와 폭로 사이에는 분명한 연관성이 드러난다.

마술은 또한 1927년 9월 마그리트가 파리에 체류했던 시기에 인기를 끌던 대중오락이기도 했다. 『파리-수아르Paris-soir』 1927년 6월 18일 자에 실린 '완벽한 마술사'라는 제목의 한 기사는 "현재 프랑스에는 (…) 3000여 명의 마술사들이 있다"라고 밝히며, 이러한 인구통계학적 사실이 미묘한 방식으로 프랑스 초현실주의 및 그와 연계된 아방가르드의 발전에 영향을 미쳤다고 설명한다.[9] 판헤커가 발행하는 다학제적 성격의 간행물이자 마그리트도 종종 글을 기고했던 『바리에테』는 '다양성'을 뜻하는 제호에서부터 다양한 서커스 및 연극 공연을 암시하며, 그 내용 또한 서커스, 뮤직홀, 마술 공연 등 대중적인 장소를 향한 브뤼셀 초현실주의자들의 관심을 시사한다. 특히 서커스는 반복적으로 다루어져, 창간호인 1929년

5월 15일 자에는 마르셀 베르테의 연작 <서커스Le Cirque>의 광고가 실렸고, 1930년 4월 15일 자에는 판헤커, 알베르 발랑탱, 드니 마리옹, 므장스의 단체 초상화와 프라텔리니 형제, 채플린, 광대 다리오의 사진이 나란히 실렸으며, 1929년 10월 15일 자에서는 초자연적 마술부터 무대 마술에 이르기까지 마술 분야가 집중적으로 다루어지기도 했다.

초기 영화는 환영주의와 무대 마술이라는 오랜 전통과 밀접한 관계를 공유했다. 영사 기술이 마술의 속임수와 허위 교령회를 가능하게 했으니, 에밀과 빈센트 이졸라 형제, 조르주 멜리에스 등 초창기 촬영기사들은 본래 무대 마술사였다. 멜리에스는 (매스컬린이 운영하는) 런던의 이집트 홀과 (마술사 로베르-우댕이 건립한) 파리의 로베르 우댕 극장에서 선보인 마술 공연에 참여했고, 이후에는 직접 극장을 매입하기까지 했다. 한편 멜리에스는 자신의 극장 레퍼토리에 영화를 추가했으며, 그가 감독한 500편이 넘는 영화 중 대다수는 마술 속임수를 바탕으로 제작되었다. 린다 니드의 연구에 따르면, 멜리에스는 마술 공연과 영화의 트릭을 폭넓게 사용하면서 이미지를 만드는 두 영역을 시각적으로 아울렀는데, 이는 마그리트 회화에 나타나는 특징이기도 하다.[10] 예를 들어 멜리에스의 무성 단편영화 「수수께끼의 집La Maison du mystère」 (1901)은 해골이 인간으로 변신하면 장면(마그리트가 1935년 작 <솜씨 없는 사람La Gâcheuse>에서 모방한)부터 공중 부양

에 이르기까지 마술 속임수의 방대한 보물 상자를 보여준다.

마그리트는 분명 멜리에스의 영화를 여러 편 보았을 것이다. 그의 영화가 인기를 얻어 유럽과 미국 전역의 영화관뿐 아니라 축제와 뮤직홀에서도 자주 상영되었기 때문이다. 멜리에스 자신이 1910년 브뤼셀을 비롯해 유럽을 순회하기도 했고, 앞서 언급했듯이 그의 영화는 전쟁 기간 동안 자주 재상영되었다. 이후 대중의 관심에서 잠시 벗어났다가(영화 관람객들은 변덕스럽기로 악명 높으며 기술의 변화에 쉽게 영향을 받는다. 예를 들어 1927년 유성영화가 발전하자 직전의 무성영화는 순식간에 구식이 되었다) 몇몇 기자들에 의해 재발견되면서 멜리에스가 프랑스에서 새로운 관심의 대상으로 부상하던 시기, 마그리트는 파리에 거주하고 있었다. 멜리에스의 부활은 1929년 10월 15일 자에 발행된 『라 르뷔 뒤 시네마La Revue du cinéma』 특별 호와 1929년 12월 살 플레옐에서 개최된 멜리에스 회고전의 행사에서 절정을 이루었다.

마그리트의 작품 <침묵의 미소Le Silence du sourire>에는 활짝 웃고 있는 남성을 표현한 거의 유사한 형태의 두상 네 개가 검은 배경을 바탕으로 떠 있다.[11] 이 그림은 프랑스에서 멜리에스의 작품이 재발견될 무렵 제작된 것으로, 허공에 떠 있는 네 개의 두상은 마술 속임수에 관한 멜리에스의 영화 「네 개의 골칫덩이 머리들L'Homme de têtes」(1898)을 참고한 것으로 보인다. 검은 배경에 다중 노출 촬영이라는 특수효과를 최초

르네 마그리트, 〈침묵의 미소〉, 1928, 캔버스에 유채.

로 사용했다고 알려진 이 영화에서, 멜리에스는 두 탁자 사이에 서 있는 마술사로 등장한다. 그가 마술을 부리듯 자신의 머리를 제거해 탁자에 내려놓는 사이 또 다른 머리가 그의 어깨 위에 모습을 드러내는 장면이 이어지고, 영화는 몸에서 분리되어 탁자에 놓인 세 개의 동일한 머리와 멜리에스의 어깨 위에 놓인 네 번째 머리, 곧 네 개의 골칫덩이 머리들만 남겨둔 채 끝난다. 〈침묵의 미소〉를 그리며 마그리트는 이 영화와 영어판 제목 'The Four Troublesome Heads'을 떠올렸을 것이다.

　　〈침묵의 미소〉에서 초점은 네 개의 얼굴과 그 연속성, 어둠 속에서 부유하는 상태에 맞춰져 있다. 이 기법은 (들리지 않는) 연사와 (만화의 관례를 따라) 한 사람 안에 존재하

「네 개의 골칫덩이 머리들」(1898)의 조르주 멜리에스.

는 다중적 또는 상충적 정체성을 드러내는 동시에 감정을 전
달하기 위해 사용되는 무성영화의 전략을 연상시킨다. 한 예
로 프리츠 랑의 「도박꾼 마부제 박사Dr. Mabuse, der Spieler」(1922)
의 도입부에서 박사의 변장은 각기 다른 사진들을 통해 나타
나다가 곧 말을 하고 있는 그의 클로즈업으로 이어지며, 로베
르트 비네의 「칼리가리 박사의 밀실Das Cabinet des Dr. Caligari」
(1920)에서 카메라는 몽유병자 세자르의 강렬한 얼굴을 비추
는데, 이때 검은색으로 윤곽선을 짙게 그린 눈은 마치 공중에
떠 있는 것처럼 보인다. 또한 「기요틴의 영향 아래 놓인 팡토마
Fantômas: À L'ombre de la guillotine」(1913)에서는 팡토마 역을 맡은

나바르가 카메라를 똑바로 응시하는 동안 그의 얼굴이 영화에 등장하는 변장한 모습들로 바뀐다.

　마술 행위의 주요한 속임수는 일상적인 사물을 익숙한 맥락에서 떼어내고 그것으로 불가능한 묘기를 부린다. 사람이나 사물이 나타나거나 사라지게 만들고, 사물의 크기를 바꾸는가 하면, 중력을 거슬러 공중 부양을 시키는 식이다. 마그리트는 많은 작품에서 이와 유사한 효과를 활용했으며, 이를 가리켜 "혼란을 일으키는 시적 효과에 대한 체계적인 탐구"에서의 "오브제 연출"이라고 특별히 언급하기도 했다.[12] 그중 공중 부양의 회화적 모방은 <아르키메데스의 원리Le Principe de Archimede>(1950년과 1952년에 제작된 두 가지 버전이 있다)에 분명하게 드러난다. 뉴턴에게 중력에 대한 확신을 주었던 사과는 이 작품에서 중력을 거스른 채 허공에 떠 있다. 마그리트는 「생명선 I」에서 이러한 장치의 활용에 대해 다음과 같이 말한다.

　　새로운 오브제를 창조하는 것, 익숙한 오브제를 변형하는 것, 예컨대 나무로 된 하늘처럼 특정한 오브제의 구조를 변경하는 것, 이미지 안에서 단어를 활용하는 것, 이미지를 잘못된 이름으로 부르는 것, 친구가 제안한 아이디어를 실행에 옮기는 것, 반수면 상태에서 본 특정 장면을 묘사하는 것 등은 말하자면 결국 오

브제를 경이로운 것으로 만드는 방법들이다. (…) 나
는 많은 것들에 대해 비난을 받았다. (…) 결과적으로
그림 속의 오브제를 낯선 장소에서 보여주었기 때문
이다. 그러나 이것은 진짜 욕망(무의식적인 것일지언
정)의 실현에 관한 문제다. 실제로 보통의 화가는 이
미 자신에게 주어진 한계 안에서 그가 늘 바라보는 사
물들의 질서를 전복하고자 노력하고 있다.[13]

마그리트의 많은 작품들이 무대 마술을 직접적으로
지시한다. <마술의 빛La Lumière magique>(1928), <마법의 거울
Le Miroir magique>(1929), <마술사의 공모자들Les Complices du
magicien>(1926), <일상의 마술La Magie quotidienne>(1952)이 그 예
다. 프랑스어 magie(마술)를 포함하는 동시에, 그로써 연상되
는 단어 'image(이미지)', 'imagination(상상력)'의 반향을 활용
한 제목들이다(첫 세 글자가 마그리트 이름의 첫 세 글자와 동
일하다는 점은 말할 필요도 없다). 다른 예로, 마그리트가 붙
인 제목은 양식적이고 시적인 면에서 마술 공연의 포스터나
광고에서 소개하는 마술 명칭의 수사학적 구조와 유사하다
(대개 'The+형용사+명사' 또는 'The+명사+소유격'의 형태를
띤다). M. 에버니언(해리 에번스)의 포스터에는 '공감하는 지
도Sympathetic Maps', '놀라운 달걀Fabulous Egg', '마술 양초Magic
Candle', '꽃의 탄생Birth of Flowers', '마법에 걸린 깃발Enchanted

Flag' 같은 속임수가 소개되었는데, 이 표현들은 마그리트의 작품 제목에 반영되고, 때로는 문구의 일부 또는 전체가 그대로 반복되기도 한다. <은밀한 삶La Vie secrète/The Secret Life>(1928), <검은 깃발Le Drapeau noir/The Black Flag>(1937), <살아 있는 거울Le Miroir vivant/The Living Mirror>(1928), <꽃의 탄생La Naissance des fleurs/The Birth of Flowers>(1929), <불가사의한 의심Le Soupçon mystérieux/The Mysterious Suspicion>(1927)이 그 예다.

마그리트가 개념적으로 몰두한 문제 또한 종종 마술 공연의 측면에서 이해해볼 수 있다. 그의 꾸준한 관심사인 '외형'과 관련해, 1959년 6월 11일 프랑스의 데카르트학파 철학자인 페르디낭 알키에에게 보낸 편지에서 마그리트는 다음과 같이 말한다.

나는 (할 수 있을 때마다) 이 '외형'의 문제에 대해, 그리고 그 안에 숨겨져 있을지 모를 무언가에 대해 생각하곤 합니다. 나는 외형 내부에 외형 아닌 다른 무엇이 존재한다고 생각하지 않습니다. 외형 안에는 언제나 무한한 외형이 있을 따름입니다.[14]

비평가들은 종종 마그리트의 작품을 실재와 재현의 관계에 대한 탐구로 해석한다. 그러나 이것을 무대 위 마술사의 관점에서 읽어보면 작품에 새로운 의미가 부여된다. 1966년

마그리트는 뒤샹에게 보낸 편지에서 마술사와 관련한 담론을 이용해 그의 작품을 설명한다.

> 가능성은 불가능성으로부터 온다는 당신의 말은 옳습니다. 그리고 사실 보이지 않는(그러나 특정한 질서로 배열된 가시적인 형상으로 이루어진) 생각에 대한 보이는 묘사(그려진 그림)야말로 '가능하면서 불가능한', 다시 말해 '보이면서 보이지 않는' 것이지요.[15]

속임수에 대한 18세기 말의 개괄서라 할 수 있는 『마술사의 보고Conjuror's Repository』에는 '보이면서 보이지 않는 Visible Invisible'이라는 항목이 포함되어 있다. 글씨가 마법처럼 거울에서 나타났다가 사라지는 오래된 묘기를 가리키는 표현이다.[16]

마그리트가 자신의 개념을 정교화하기 위한 논증의 도구로 마술의 수사학을 장기간 사용한 사실은 1962년 잡지 『레토리크』에 발표한 글 「실제 사례들La Leçon de choses」에 잘 드러난다. 이 글에서 그는 이미지와 그 내포적 의미 사이에 잠재하는 모호함에 대해 자세히 논한다. 그가 인용한 각각의 예에서 이미지들은 일련의 가능한 의미들을 만들어내고, 캡션은 그 가능성 사이의 공간을 개방하고 탐구한다. 가령 마술사의 시각적인 수사학이라는 요소를 활용하는 첫 두 사례를 보자. 첫

번째 예는 마술사에 대한 세 가지 스케치로, 각각 모자를 벗은 마술사, 머리 전체를 집어던진 마술사(다시금 멜리에스의 「네 개의 골칫덩이 머리들」을 연상시킨다), 모자를 쓴 머리가 위아래로 뒤집힌 채 놓인 마술사의 모습을 묘사한다. 두 번째 사례에서는 마그리트 자신의 <마술사Le Magicien>(275쪽 참조) 복제화를 통해 지각이 어떻게 기만되고 왜곡되고 속임을 당하는지, 또는 그저 거부되는지를 강조한다.[17]

크리스토퍼 프리스트는 소설 『프레스티지The Prestige』(1995)에서 마술 행위에 대한 유용한 분류 체계를 제공한다(그리고 새로운 용어인 '프레스티지'를 마술의 어휘에 추가한다).

환영에는 세 단계가 있다.

첫 번째는 준비 단계로, 곧 시도할 마술에 대해 넌지시 암시하고 설명하는 단계이다. 도구 따위를 보여주기도 하며, 때로는 관객들이 자원하여 준비에 참여하기도 한다. 트릭이 준비되면 마술사는 할 수 있는 모든 눈속임을 동원하여 관객의 시선을 다른 곳으로 유도할 것이다.

두 번째 단계인 공연은 마술사가 평생에 걸친 훈련과 연기자로서의 타고난 기량을 결합해 이루어낸 마술적 기교의 장이 된다.

세 번째 단계는 종종 효과 혹은 프레스티지라 불

리며, 이것은 마술의 산물을 뜻한다. 모자에서 마술 이전에는 존재하지 않았던 토끼가 살아 나온다면, 그 토끼를 가리키며 해당 마술의 프레스티지라고 할 수 있다.[18]

마그리트의 작품에도 이와 유사한 순서가 적용된다. 미스터리, 나타남, 사라짐의 개념이 마술사와 마그리트가 공유하는 특성이라면, 이들이 레퍼토리로서 활용하는 오브제, 즉 모자(유명한 중산모부터 1950년작 <생각에 잠긴 멋진 사람Le Belle couveuse>에 묘사된, 사람의 얼굴을 가진 실크해트에 이르기까지)나 비둘기, 우산, 장미, 단도, 사과, 열쇠, 알, 양초, 거울, 새장, 액자, 상자, 용기와 여행 가방, 오브제들이 놓인 테이블, 창문, 물컵, 스크린 등은 이들의 공통적인 소품이라 할 수 있다. 이것들은 또한 20세기 초 마술의 속임수를 다룬 책에 등장하는 주요 물품들이기도 하다. 아르튀르 구(필명 톰 티트)와 루이 포에가 공동으로 집필한『흥미로운 과학La Science amusante』(1890~93, 전3권)은 본래 잡지『릴뤼지옹L'Illusion』에서 특집으로 다루었던 자료들을 모아놓은 책이다. 이 책은 20세기에 널리 읽히며『소년 신문The Boy's Own Paper』이나『비턴 소년 잡지Beeton's Boy's Own Magazine』등 다양한 출판물에 인용되었다.

『흥미로운 과학』은 집 안에서 접할 수 있는 일상의 오브

제를 활용한 마술적 속임수를 통해 과학 실험을 제시함으로써 "과학의 경이를 대중화"했다.[19] 이는 마그리트 특유의 마술적 장면에도 익숙한 도상이다. 영어로 발간된 요약본 『100가지 놀라운 마술의 속임수100 Amazing Magic Tricks』는 본래 라루스에서 출간된 1891년판을 번역한 것으로, 여기에는 '마법의 상자' 속임수도 포함되어 있다. 이 항목에서는 작은 구멍 너머를 응시하는 어린아이와 구멍 반대편에 놓인, 두 손으로 조작되는 상자의 모습을 보여주며, 여기에 "관람객의 눈앞에서 한 사물을 전혀 다른 사물로 바꾸고 싶은가? 이 마술 상자를 만들면 가능하다"[20]와 같은 호기심을 자극하는 문구가 따라붙는다. 그런가 하면 '실물을 비추기 위한 거울은 필요 없다'라는 제목이 붙은 속임수 항목에는 "유명한 마술사들이 창안한 가장 당황스러운 속임수 중 일부는 광학적 환영에 바탕을 둔다. (…) 마술사들은 거울을 이용해 사물이 나타났다가 사라지는 것처럼 만들 수 있다"[21]라는 내용이 큰 글자로 인쇄되어 있다. 마그리트의 거울 역시 유사한 마술적 반사를 통해 불가능한 광경을 보여준다. 작품 <마법의 거울>을 보는 이는 마주한 거울 속에 사람의 모습이 비춰지리라 예상하지만, 그 대신 '시체'라는 단어를 발견하게 된다. 들여다보는 이의 필멸성에 대한 암시만을 아주 솔직하게 내어놓는, 동화 속 거울의 한 버전이라 할 만하다(1936년 정신분석학자 자크 라캉이 이론화한 '거울 단계', 즉 유아가 거울에 비친 자신의 이미지를

실제 자신으로 오인하는 단계의 전조라 할 수 있겠다).[22] 또한 <복제 금지Ne pas reproduire>(1937)에 묘사된 영국의 초현실주의자이자 컬렉터인 제임스의 '반전된' 초상은 (그의 뒷모습을 보고 있는) 관람자의 시선에서 벗어난 이 남성의 얼굴이 아니라 뒤통수만을 반복해서 비추는 거울을 마주 보고 있다. 거울은 우리가 이미 볼 수 있는 것을 보여줄 뿐이다. 이 그림에서 제대로 비춰지는 것(다시 말해 거울에 반전되어 나타나는 것)은 표지에 글이 적힌 책으로, 에드거 앨런 포의 1838년작 소설 『낸터킷의 아서 고든 핌 이야기The Narrative of Arthur Gordon Pym of Nantucket』를 샤를 보들레르가 번역한 1857년 판본이다(포는 마그리트가 아끼는 작가 중 하나였고, 마그리트는 이 책을 비롯해 포의 많은 책을 소장하고 있었다). 이 이미지, 『이상한 나라의 앨리스Alice's Adventures in Wonderland』 속 거울을 연상시키기도 하는 저 변덕스러운 거울은 '실패한 초상화'인 셈이다. 콜리네는 "뒷모습, 사라진 얼굴, 거울 등 10년간 마그리트의 작품에서 끊임없이 반복적으로 등장해온 이미지에 내재된 새로운 잠재력"[23]을 설명하는 데 이 용어를 사용했다.

마술사의 경우처럼 용기容器는 마그리트의 작업에 있어 중요한 요소다. 그의 작품에 등장하는 상자 같은 용기부터 표면에 그림을 그린 병에 이르기까지, 그 예는 다양하다. 이 요소들은 우리에게 일련의 마술 무대 속 장치들을 제공하며, 보는 이로 하여금 미학적 마술 공연을 관람할 준비를 갖추게 만

든다. 나무 마룻바닥과 벨벳 커튼 등 19세기 마술 극장과 마술 공연을 연상시키는 무대에서, 마그리트는 마술사의 소품과 그들의 기술을 활용해 일상의 오브제를 기이하게 만드는 회화적 환영의 공연을 펼친다.

마술적 전기

일단 기술과 소품과 무대가 갖추어졌다면, 그다음으로는 물론 가장 중요한 마술사가 필요하다. 다양한 자전적 편린들 속에서 이루어지는 마그리트의 자아 구축은 자신에 대한 서술에 있어 결정적인 순간과 자신의 핵심적인 특성으로서 마술적인 면모를 강조한다. 앞에서 언급했듯이 강연 「생명선 I」은 1938년 11월 안트베르펜의 왕립미술관에서 진행되었으며, 벨기에 신문 『콩바』 12월 10일 자에 그 내용이 실렸다. 이어 마그리트와 스퀴트네르는 적절하게도 '공동 창작'이라는 뜻을 가진 벨기에의 간행물 『랭방시옹 콜렉티브』(1940년 4월 호)에 실고자 두 번째 버전의 강연 원고(「생명선 II」)를 작성했는데, 일견 솔직하게 털어놓은 자전적 이야기에 대한 서로 다른 두 가지 버전의 존재는 그 신빙성에 대해 즉각적으로 의문을 제기하게끔 한다. 어느 버전이 가장 진정한, 혹은 정확한 자서전인가? 어느 것이 '진실된' 이야기요, 이야기를 들려주는 자아의

'진짜' 버전인가?

두 가지 버전으로 이루어진 「생명선」의 내용은 또한 그것이 신뢰하기 어려운 이야기라는 사실을 드러낸다. 예술가로서의 성장 과정에 대한 마그리트의 자전적인 설명은 대략 1911년 또는 1912년경, 1890년 이후로 폐쇄되어 있던 수아니의 어느 오래된 묘지에서 레옹 하위헌스로 밝혀진 화가[24]와 만난 일을 마술적 행위로 채색하며 시작된다. 이 만남은 아마도 마그리트가 할머니 마리와 고모 플로라, 마리아(마그리트의 대모), 그리고 마리아의 남편 피르맹 데소누아(마그리트는 그의 긴 콧수염에 감탄했다)와 함께 정기적으로 여름휴가를 보내곤 했던 수아니에서 어느 해 여름에 이루어졌을 것이다. 마그리트는 「생명선 I」에서 그 이야기를 다음과 같이 전한다.

어린 시절 나는 어느 작은 지방 도시의 버려진 옛 묘지에서 작은 소녀와 즐겨 놀곤 했다. 우리는 지하 납골당의 육중한 철문을 들어 올려 그 안에 들어갔다. 그런 다음 다시 빛 속으로 올라왔는데, 온통 부서지고 낙엽으로 뒤덮인 돌기둥들이 늘어서 있는 그곳 묘지의 아름다운 사잇길에서 수도 브뤼셀 출신의 한 화가가 그림을 그리고 있었다. 그때 내게는 회화예술이 어렴풋하게 마술적인vaguement magique 것으로 보였고,

화가는 뛰어난 능력을 부여받은 사람으로 비쳤다.[25]

이 단락을 다시 쓴 「생명선 II」 버전에서는 이 '마술'이 한 층 강조된다. "어느 날 빛을 향해 올라가보니 온통 부서지고 낙엽으로 뒤덮인 돌기둥들 한가운데 수도 브뤼셀 출신의 한 화가가 보였는데, 그는 마술적인 행위une action magique를 펼치고 있는 것 같았다."[26]

1937년 런던 강연*을 위해 작성한 초고에서, 마그리트는 다시 한 번 묘지에서 화가와 만난 계시적인 순간을 (「생명선 I」을 반영한 용어로) 묘사한다. "그때 내게는 회화예술이 어렴풋하게 마술적인 것으로 보였고, 화가는 뛰어난 능력을 부여받은 사람으로 비쳤다."[27] 이 설명에서 언급된 "마술적인" 것은 새로 쓴 모든 버전에서 줄곧 유지될 정도로 매우 중요한 요소이며 예술이 마술적인 경험의 순간으로 마그리트에게 모습을 드러냈음을 이야기한다는 점, 또 이것이 그의 자전적 이야기에서 거듭하여 돌아가는 '기준점'이 된다는 점에서 그 의미 또한 일관적이다(앞서 살펴보았던, 유년 시절에 접한 공연 무대나 장소와 다르지 않을 것이다). 마그리트는 다음과 같이 언급한 바 있다. "나에게는 나를 어딘가 다른 곳에 자리 잡

* 영국에서 마그리트의 개인전은 그 이듬해인 1938년 4월 런던 갤러리에서 처음으로 개최되었다.

게끔 하는 기준점이 있다. 내가 어린 시절에 알게 된 마술적인 예술이 바로 그것이다."[28]

마술적 이미지와 그 함축된 의미는 마그리트 인생 가운데 또 다른 성장의 순간에서도 핵심적인 요소가 된다. 마그리트는 「생명선」의 첫 번째 버전에서 다음과 같이 이야기한다.

1936년 어느 날 밤 나는 방에서 잠들어 있다가 깨어났다. 누군가가 새가 든 새장을 가져다 두었는데, 새는 잠들어 있었다. 어떻게 된 영문인지, 나에게는 새장 안에서 사라진 새와 그 새를 대신하는 알이 보였다.[29]

마그리트에게 새-알이라는 계시는 그의 "문제 해결을 위한 시도로서의 연구"[30]의 출발점이 되었다. 마그리트의 이야기는 두 점의 작품, 그가 직관적이지만 또렷하게 이를 경험했던 1936년보다 앞선 1933년에 제작된(따라서 그의 자전적 이야기에 신빙성이 없음을 강조하는) <선택적 친화력Les Affinités électives>과 알을 관찰하면서 캔버스에 새를 그리고 있는 자신의 모습이 담긴 <투시력Clairvoyance>(1936)에서도 펼쳐진다. <투시력>의 새는 1935년에 그린 그림의 다른 버전으로, 라루스 사전에 실린 '유용한 새들'[31] 도표 속 나이팅게일 삽화를 그대로 반영해 개작한 것이다.

알은 물론 마술사의 레퍼토리 중 하나다(1910년경 제

르네 마그리트, 〈선택적 친화력〉, 1933, 캔버스에 유채.

르네 마그리트, 〈투시력〉, 1936, 캔버스에 유채.

작된 한 포스터에는 붉은색 커튼으로 둘러싸인 '대大마술
사 서스턴'이 등장하며, 그가 이리저리 굴러다니는 아주 거
대한 알 더미에 또 하나의 알을 추가하는 모습이 '기이한 알
들Eggs Extraordinary'이라는 제목으로 소개되었다). 한편 작품
〈유리 열쇠La Clef de verre〉(1959)에서 묘사된, 절벽 꼭대기에
균형을 잡고 서 있는 달걀 모양의 바위는 '콜럼버스의 속임수:
서 있는 달걀Columbus's Trick: The Standing Egg'을 암시하는데,
이 환영에 대해 피네티는 『마술사의 보고』에서 다음과 같이
설명한다.

어느 곳이 되었든 윤기가 흐르는 표면 위에 달걀을 똑바로 세우는 일은 아주 특별해 보이지만 실은 거울 위에서도 가능하다. 달걀은 그 생김새로 인해 매우 구르기 쉬우며, 특히 거울만큼 구르기 쉬운 표면도 없다. 이 속임수를 제대로 수행해내기 위해 공연자는 손에 달걀을 든 채 계속 이야기를 이어가며 관람객의 얼굴을 응시하는 사이 달걀을 두세 번 강하게 흔들어 노른자를 흩뜨려야 한다. 그러면 노른자는 한쪽 끝으로 가라앉고, 따라서 그 끝부분에 무게가 실리게 된다.[32]

알을 새로 바꾸거나 반대로 새를 알로 바꾸는 것은 다양한 변형 형태로 전개되는, 이미 익히 알려진 마술의 눈속임이다. '부화된 새' 마술은 『소년들을 위한 마술책The Boy's Own Conjuring Book』(1857)에 나와 있듯이 살아 있는 카나리아를 속이 빈 알 속에 숨겨놓았다가 노출하는 속임수로, 이와 같은 환영은 주요 영화에서도 발견할 수 있었다. (앞서 언급한) 멀러의 영화 「상황이 그래」 중 초반부의 한 장면은 달걀에서 다 자란 닭이 부화되는 불가능한 장면을 보여주기 위해 점프 컷을 사용한다. 이와 유사한 새-알 환영 속임수의 인기는 1920년경에 제작된 '위대한 네스빗의 미스터리: 거대한 아침 식사The Great Nesbitt Mysteries: The Giant's Breakfast'의 홍보 포스터에서도 찾아볼 수 있다. 데이비드 드반트가 펼친 환영을 바탕으로 제

('거대한 아침 식사' 마술을 묘사한) 위대한 네스빗의 미스터리 마술 공연 포스터, 1920.

작한 이 포스터에서 마술사의 검은 그림자는 손가락으로 새장 비슷한 구조물에 놓인 거대한 알을 가리킨다. 알 윗부분의 부서진 껍질 안쪽에서는 다 자란 새가 관람자를 훔쳐보고, 그 위쪽에는 유리가 떨어져 나가 산산조각 난 그림 또는 거울의 액자가 보인다(<저무는 해>에서도 분명하게 확인할 수 있듯이 이는 마그리트의 작품에서 반복해서 등장하는 또 다른 모티프로, 이에 대해서는 다시 논의할 것이다). 마그리트의 <선택적 친화력>은 새장 안에 든 거대한 알을 묘사했다는 점에서 이 마술 속임수의 재현과 놀랄 만큼 유사하며, 한편 마술사-알-새의 배치는 마그리트가 스스로를 마술사로 그린 <투시력>의 배치를 연상시킨다. 더하여 제목 <투시력>과 화가의 능란한 손재주는 앞서 언급한, 심령술사들의 사기 행위에 대한 마술사의 폭로를 환기하기도 한다. 마술사로 분한 자화상을 보여주는 1937년작 <치료사>에서도 마그리트는 앉아 있는 남성을 수수께끼 같은 (마술) 가방 옆에 자리 잡은, 비둘기가 든 새장으로 대체하는 한편, 새 위로는 붉은색 극장 커튼을 드리워 새와 새장이 사라지는 마술 행위를 연상시킨다. 종이에 구아슈로 그린 이 작품의 1946년 버전에서는 마술과의 관계가 한층 더 분명하게 드러난다. 여기서는 모자와 붉은 휘장이 앉아 있는 남성의 몸을 감싸는데, 그의 몸은 마술사의 공연에서처럼 네 가지 상징적인 사물―파이프, 열쇠, 유리컵, 비둘기―이 담긴 한 장의 종이로 이루어져 있으며, 남성의 왼

편에는 여행 가방이 놓여 있다.

　마그리트가 스스로를 마술사로 재현한 <마술사>(1951)에서는 영화 이미지와 기법의 영향이 무대 마술의 영향과 아주 분명하게 중첩된다(그리고 그 배치에서 두 요소가 동등한 수준으로 영향을 미쳤음이 드러난다). 작품은 식사를 하는 마그리트의 모습을 보여준다. 정장을 갖춰 입은 그의 팔과 손은 여러 개로 증식되어 단일한 이미지 안에서 동시에 먹고 마시는 다양한 움직임을 보여주고, 이를 통해 마술사의 양손 조작 능력을 희극적인 방식으로 강조한다. 마이브리지의 운동 연구를 역전시킨 이 작품은 서술 순서에 따라 프레임 단위로 구성되는 영화 이미지들을 압축함으로써 운동 이미지를 정지 화면으로 변형한다. 마그리트는 분절되고 파편화된 이미지들을 하나의 이미지에 조합하여 역동적인 정지 상태라는, 약간은 불안감을 자아내는 효과를 낳는다. 이처럼 운동 이미지를 사용하여 정적인 이미지를 만드는 문제에 대해 그는 1962년 「실제 사례들」에서 다음과 같이 언급한 바 있다. "움직임에 사로잡힌 사람이나 부동성에 사로잡힌 사람들은 이 이미지가 자신들의 취향에 맞지 않는다고 생각할 것이다."[33] 영화와 회화가 유사한 마술이라는 인식에도 불구하고 양자의 차이에 몰두하는 마그리트의 태도는 그의 언급 곳곳에서 분명하게 드러난다. 한 예로 영화에 초점을 맞춘 1960년 자크 드 데커와의 인터뷰에서 마그리트는 본인을 다룬 1959년의 영화에 대

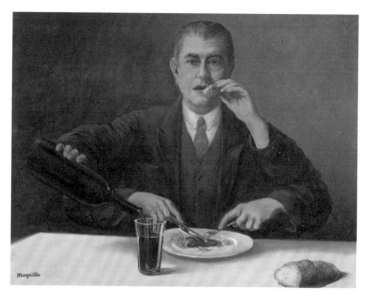

르네 마그리트, 〈마술사〉, 1951, 캔버스에 유채.

해 이렇게 논했다. "내 생각에 뤼크 드 회스의 영화는 나를 제
대로 드러내지 못한 것 같습니다. (…) 영화는 운동의 예술입
니다. 그리고 캔버스에서 볼 수 있는 내 그림의 재현은 고정된
상태에 놓여 있지요."34

　　이러한 언급은 자신의 속임수가 대중에게 폭로되는 것
을 막고자 하는 마술사의 근심을 암시하기도 한다. 화가 본
인의 '능란한 손재주'에 대한 묘사—예술가로서의 창조력에
대한 알레고리—는 이탈리아 출신 마술사 루디의 1920년대
말 광고 포스터와 놀랍도록 유사하다. 교묘한 손 속임수
로 유명한 루디는 유럽 전역에서 공연을 펼쳤다. 광고 포스

터는 그 손의 움직임을 저속으로 촬영한 듯한 이미지를 보여줌으로써 그의 숙련된 마술 솜씨를 강조한다. 자신의 손을 보고 있는 마술사의 옆모습은 이듬해 제작된 영화 「안달루시아의 개」에 모티프를 제공한 마그리트의 1928년작 <불가사의한 의심>과 그 구성이 다르지 않다. 1926년 『파리-수아르』의 한 기사는 '마술사의 주요한 특징'을 다음과 같이 정의한다.

> 첫 번째로 최고의 손기술. 다음으로는 물리학, 화학,
> 전기학, 수학, 심리학 등 모든 학문에 대한 완벽한 지
> 식. 마지막으로 가장 중요한 것은 비상한 정신력. 마
> 술사는 이 모든 것을 갖추어야 한다.[35]

성공적인 마술사가 되려면 박학다식할 필요가 있다. 예술뿐 아니라 희극, 범죄, 비극을 연기하고 공연할 수 있어야 하며, 과학과 신비주의를 넘나드는 지식을 갖추어야 한다. 초현실주의자들 역시 지식의 범위에 있어 박식한 이들이었다. 브르통이나 영국의 미술가이자 컬렉터인 롤런드 펜로즈와 같은 초현실주의 수집가들이 만든 '호기심의 방'은 놀라울 정도로 다양한 학문 연구에 대한 증거를 제공한다. 그들이 수집한 물건들은 파리 클리냥쿠르의 벼룩시장을 드나들며 과거 도시에 질감을 불어넣어주었던 버려진 물건들과 더불어 도시의

마술사 루디의 광고 포스터, 1930.

숨겨진 역사를 발굴하고 발견하던 초현실주의자들의 '표류 dérives'와 유사하다. 조르주 바타유의 『도퀴멍』과 같은 출판물들은 다양하고, 서로 뚜렷이 구분되며, 이질적인 문화들 사이에 존재하는 예상치 못한 관계들을 활발하게 탐구했다. 마술사들은 해박하고 깊이 있는 지식과 명민함 덕분에 가장 주의 깊은 관람자마저 속이는 능력을 가지며, 지식을 추구하고 표현할 뿐 아니라 지식으로부터 새롭고 경이로운 현실을 창조하는 중요한 인물이 될 수 있다.

7장 · 사라지는 행위

마그리트와 오랜 우정을 나눈 프랑스와 벨기에의 친구들 중 많은 이들이 1950년대 중반부터 마그리트가 세상을 떠난 1960년대 중반 사이에 매우 쇠약해졌으며, 다른 주요 동시대 인들 또한 죽음을 맞기 시작했다. 1930년대 중반 마그리트와 초상화를 교환했던 프랑스 시인 엘뤼아르는 1952년에 눈을 감았고,[1] 이어 1955년에는 이브 탕기가, 1960년에는 고망이 숨을 거두었다. 한편 누제의 처신은 점점 곤란한 지경에 이르러, 음주 문제로 인해 1919년부터 몸담아온 임상생물학연구소에서 해고되었으며 마그리트와 조르제트도 누제와 관계를 끊기에 이르렀다. 직장도 연금도 없는 누제는 자신이 소유하고 있던 마그리트 작품 몇 점을 내다 팔 수밖에 없었다. 그사이 마그리트와 프랑스 초현실주의자들 사이에는 긴장 관계가 지속됐다. 1954년 베니스 비엔날레에서 마그리트의 작품 스물네 점이 초현실주의를 주요 테마로 삼은 벨기에관에 전시되어 높은 인기를 얻었지만, 브르통 추종자들 사이에서는 마그리트를 포함해 윗세대의 구상적인 초현실주의 화가들에 대

한 불만이 커져가고 있었다. 예를 들어 에른스트는 비엔날레에서 회화 부문 대상을 수상했다는 이유로 비난을 받아 제명되었고, 마그리트는 메젠스로부터 그의 작품에 대한 거부 운동이 일고 있다는 주의를 듣기도 했다.[2] 파리 인사들의 불만에 대한 이와 같은 소문은 브르통이 이끄는 자동기술법으로의 회귀 운동과 더불어 스위스의 예술가 메레 오펜하임의 오해에서 절정에 이르렀다. 오펜하임은 마그리트가 자살 직전이라고 공표했다.[3]

조르제트와 불륜을 저지름으로써 마그리트가 전쟁 동안 한시적으로 프랑스로 이주하는 데 일부 원인을 제공했던 콜리네는 1957년 12월 23일 세상을 떠났다. 다음 날 마그리트 부부는 브뤼셀 스카르베크 미모자가 97번지의 정원이 딸린 외딴 주택으로 마지막 이사를 했다. 마그리트가 "평온하다"고 느끼는 곳이었다. 멜리는 그 집을 다음과 같이 묘사한다.

견고한 주택으로, 아주 유명한 치과 의사가 아끼던 건축물이었다. 실내의 모든 것이 깔끔하고 세련되었으며 가구는 안락하지만 평범한 편이었다. 잘 가꿔진 정원이 내다보이는 거실에는 작은 그랜드피아노와 주름 잡힌 실크 커튼, 공장에서 생산된 '동양풍' 양탄자, 벽에 걸린 두 점의 금박 천사 그림이 있었다. 벽마다 도자기로 만든 새 모양 장식품과 진기한 시계 수집품

이 걸려 있었는데, 이 시계들은 정각 전후로 두드리는
소리를 내며 울려대곤 했다.[4]

마그리트는 특유의 방식대로 작업실이 아닌 1층의 작은
방에서 오염 방지를 위한 별다른 장치 없이 카펫 위에 이젤을
세워놓고 그림을 그렸다. 동생 폴의 아내이자 협력자인 베티
마그리트는 다음과 같이 언급했다.

[마그리트는] 늘 작업 장소로 식탁을 선호했다. 미모자
가의 집 식탁 위에서 드로잉과 스케치 작업을 하는 모
습을 얼마나 자주 보았는지! 부엌은 하루 종일 햇살
이 들기 때문에 집에서 가장 밝은 방이기도 했다.[5]

사회적·예술적 난관 속에서도 마그리트는 일평생 팡토
마와의 동일시를 고수했다. 팡토마는 예술가-마술사의 모
습을 띤 마그리트의 페르소나와 밀접하게 관련된 인물이다.
1966년 마그리트는 구센스에게 이렇게 말했다. "나는 내가 팡
토마가 아니라는 사실을 **알고** 있습니다. 하지만 팡토마를 생
각할 때 나의 정신은 **팡토마가 됩니다.**"[6] 마그리트는 이러한
관련성이 자신의 작업에 대해, 그리고 작업의 이론화를 꺼리
는 태도에 대해 '설명하는' 대단히 중요한 은유를 제공한다고
생각했다. 1957년에 이르러서야(또한 그 전에 있었던 논쟁에

도 불구하고) 마그리트는 브르통이 편집한 잡지 『포름 드 라르Formes de l'art』의 '마술적 예술'에 관한 다섯 가지 질문에 응하면서, 자신은 마술을 분석 기법을 뛰어넘는 수단으로 이해한다는 점을 강조했다. "사물이 가진 마술적 힘은 체계적인 분석의 매개 없이 우리를 매혹할 때 드러난다. (…) 세계에 대한 마술적 관념은 언어로 하여금 **말하게** 한다. 그것은 결코 언어를 분석하지 않는다."[7] 이러한 주장은 마그리트가 화업 말년에 예술작품의 효과에 대한 이성적인 연구의 필요성을 부인하고 자신의 작업을 마술사의 트릭 연기에서 일어나는 생략과 밀접하게 연결시키기 위해 '마술적인 것the magical'에 대한 초현실주의 개념을 기꺼이 사용하고 있음을 보여준다. 팡토마는 (마술사처럼) 나타나서 희생자를 속이고 탐정 쥐브의 추적을 받지만, 언제나 쥐브가 팡토마를 잡았다고 생각하는 순간 도망친다. 이때 팡토마의 사라짐은 트릭의 비밀을 목격하고 있다고 생각하던 관람객들에게서 그 비밀이 빠져나가는 마술 행위의 순간(프레스티지)과 일치한다.

　마그리트가 스스로를 비추는 도구로서 마술사의 도상을 사용했다는 사실은 팡토마를 그린 1927년작 <야만인>과 함께 있는 그의 모습이 담긴 1938년의 사진에서 분명하게 드러난다. 마그리트의 첫 런던 개인전 당시 촬영된 이 사진은, <야만인>과 관련한 것으로는 현재 남아 있는 유일한 기록이다. <야만인>은 마그리트의 다른 작품들과 함께 첫 런던 폭격

때 파괴되었다. <불꽃의 재림>처럼 이 작품 역시 1911년 알랭과 수베스트르가 펴낸 첫 번째 소설의 표지화 속 실크해트를 쓴 팡토마의 유명한 이미지에 바탕을 두었다. <야만인>은 보는 이를 마주 응시하는 팡토마의 얼굴만을 보여주는데, 실크해트와 정장 차림의 그는 곧 뒤의 벽돌담 속으로 사라지려는 모양새다. 사진 속에서 중산모를 쓴 마그리트는 팡토마의 자세를 흉내 내며, 두 사람 모두 특히 모자를 비롯해 로베르-우댕이 도입한 전통적 스타일의 마술사 복장을 갖춰 입고 있다. 이 사진에는 무대 마술과 관련한 몇 가지 암시가 담겨 있다. 마그리트는 자신을 그림 속 인물과 분명하게 동일시함으로써 사진을 일종의 이중 자화상으로 변형한다. 그림 속 팡토마는 우리를 마주 응시한 채 (소설 속 이야기에 반복적으로 나타나듯이) 보란 듯이 사라지는 행위를 효과적으로 수행하는 중이다. 반면 마그리트는 (알랭과 수베스트르가 그들의 이야기에서 그러하듯이) 회화라는 마술 행위를 창작하는 예술가이면서, 동시에 팡토마를 모방하며 마술을 수행하는 마술사로 자신의 이미지를 구성한다. 요컨대, 이미지 속에서 마그리트는 나타나는 동시에 사라지며, 이로써 예술가는 예술작품, 곧 자신이 수행하는 마술적 행위의 일부가 된다.

여기에서 핵심 요소는 사라짐이다. 나는 마그리트가 생애 말년에 직면한 다른 '사라짐', 즉 죽음에 대한 은유적이고 예시적인 연출을 그의 예술에 반복해서 등장하는 비유로 읽

어내고자 한다. 팡토마라는 인물은 예술가 자신의 필멸성까지 아우르는 확장된 연기를 가능케 하는데, 이는 마그리트가 오랜 화업에 걸쳐 보여준 특유의 이미지와 도상들에서 발견되는 다양한 고딕풍 비유와 트릭 안에서 계획되었다. 이 마지막 장은 마그리트에게 최후의 사라짐을 연기할 기회를 제공했던 그의 예술의 몇 가지 방식에 대한 추적이라 할 수 있다.

마그리트의 회화는 관객의 눈앞에서 숨기지 않고 속임수를 사용하는, 즉 모든 것이 그대로 보이는 무대에서 펼쳐지는 마술사의 기술을 구사한다. 이러한 점은 개별 이미지뿐 아니라 그의 전 작품에 해당하는 특징으로, 마그리트의 작품에는 어디에나 마술이 존재한다. 예컨대 <인간의 조건>에 나타난 가느다란 점선은 보는 이에게 제공되는 일종의 실마리라 할 수 있다. 작품의 속임수를 암시하는 단서로서, 트릭이 (바로 눈앞에서) 벌어지고 있음을 선언하는 것이다. 하지만 관람자는 캔버스 이면에 있는 것을 찾고자 하고(관람자는 작품의 의미나 작품이 제기하는 질문에 대한 답을 찾으려 하기 마련이다), 마그리트는 미스디렉션과도 같은 언급들을 통해 이를 부추긴다. 마그리트의 많은 그림들을 즐길 수 있는 건 정확히 말해 이러한 게임이 주는 즐거움 때문이다. <인간의 조건>에서 우리의 눈은 그림 속 캔버스의 점선을 따라 삼차원으로 움직이며, 이때 점선은 '나는 이것이 그림이고, 풍경의 일부가 아님을 잘 알고 있다'와 '그렇지만 이 그림은 풍경처럼 보인다' 사

이에 달린 경첩과도 같은 역할을 한다. 그러나 이 경첩은 단지 본격적인 시작을 알리기 위한 서주序奏이자 미스디렉션일 뿐이다(속임수에 대한 '해답'을 찾도록 우리를 유인하는 동안 실제 속임수는 다른 곳에서 일어난다). 사실상 이 모든 것은 '그림'일 뿐이며 재현과 실재의 구분은 존재하지 않기 때문이다.

마그리트는 이 점을 잘 알고 있었다. 그는 흡사 마술 트릭 교과서에 나올 법한 이야기로 이를 설명한다. "모든 것은 또 다른 무언가를 숨기고 있다. 우리는 언제나 그 숨겨진 것을 보고 싶어 한다."[8] 우리가 보고자 하는 것은 사라지고, 또한 그 앞을 가로막고 선 것에 의해 감춰진다. 그의 작품에도 이와 비슷한 일종의 미스디렉션이 나타나 비평가들로 하여금 그를 시범적 포스트모더니스트이자 후기구조주의자였던 인물로 평가하도록 작용한다(때때로 마그리트 자신의 수수께끼 같은 설명이 이를 조장하기도 했다). 마그리트 작품의 진정한 '트릭'은, 회화의 마술—회화의 속임수—을 마치 이론적 뒷받침이 필요할 만큼 의미 있는 과정처럼 보이게 하는 기술이었다. 그의 작품들은 이 트릭들을 확대하여 적용한 것으로, 마그리트-연기자는 평생에 걸쳐 작품에서 반복적으로 사라지는 마술 행위를 보여준다. 우리는 눈앞에서 일어나는 이 사라짐의 공연에 속아 넘어가 끊임없이 보이는 것 너머를 보고자 한다. 이러한 공연은 예술가로서의 마그리트를 대중 엔터테이너로서의 마그리트에 한층 가깝게 만드는 부가적인 가치를 지닐

뿐 아니라, 예술작품과 예술가의 지위를 이동시킴으로써 부르주아 문화를 노골적으로 거부해온 그의 입장을 한층 강화한다. 그리고 이 지점에서 팡토마와 마그리트의 유사점이 다시 한 번 발견된다. 마티외 레투르뇌가 지적하듯이, 알랭과 수베스트르의 이야기 또한 무대 마술에 깊숙이 관여하며 "정통적인 문화 영역 전반과는 동떨어진 대중문화"[9]에 의식적으로 참여했으니 말이다.

마술적 변신

언제나 사라지는 팡토마와 마그리트의 관계는 마그리트의 마술사 페르소나가 지닌 다른 면모들로 이어지는 도관으로 작동하여 그의 특정 작품을 필멸성과 관련한 고딕풍의 비유뿐 아니라, 1920년대 파리와 벨기에의 벽에 붙어 있던 광고 및 홍보물에서 찾아볼 수 있는 무대 마술의 도상과도 연결시킨다. 1922~24년의 한 포스터에는 '카르모'라는 이름으로 1920년대와 1930년대에 걸쳐 파리와 브뤼셀을 순회한 마술사 해리 카메론의 모습이 담겨 있다. 그는 특히 사라지는 마술로 유명해, 사자를 사라지게 한 다음 다시 나타나게 한 공연이 앞서 언급한 『파리-수아르』 1927년 6월 18일 자 기사에 보도되기도 했다.[10] 포스터 속 카메론의 몸은 금세 사라질 듯 흐려져 그 뒤

쪽에 자리한 벽돌 벽이 비쳐 보이는데, 이는 <야만인>에서 점
차 흐려지는 팡토마의 모습과 매우 흡사하다. 이 마술은 창시
자인 존 헨리 페퍼의 이름을 따 '페퍼의 유령 효과Pepper's Ghost
Effect'로 불렸으며[11] 극장과 놀이공원, 카니발 행사, 축제에서
종종 공연되었다(아마도 마그리트가 조르제트를 만난 축제
도 포함될 것이다). 마그리트의 1943년 작품, (스퀴트네르의
사진에 착안하여) 사냥꾼의 팔이 벽돌벽 속으로 사라지는 모
습을 묘사한 <만유인력La Gravitation universelle>이 바로 이 '페
퍼의 유령 효과' 특유의 이미지에서 영향을 받았을 것이다.

'페퍼의 유령 효과'에는 유령 같은 사람 혹은 대상이 트
릭의 요소로서 등장하여 마술사나 투시력을 가진 자의 명령
에 따라 서서히 나타났다가 사라지는가 하면, 다른 사물로 모
습을 바꾼다. 물론 이것은 1927년 이래 마그리트의 작품에 반
복해서 등장하는 주제이기도 하다. 마그리트는 1927년 11월
누제에게 보낸 편지에서 이 주제에 대해 다음과 같이 말한다.

> 내가 회화에서 정말로 인상적인 점을 발견한 것 같네.
> 지금껏 나는 오브제를 합성하거나, 그러지 않으면 보
> 통 수수께끼처럼 여겨질 만한 곳에 오브제를 배치하
> 곤 했지. 어쨌든 그런 실험의 결과로, 마침내 오브제
> 에 내재한 새로운 잠재력을 발견했다네. 점차 다른 존
> 재가 되는 능력이지. 하나의 오브제가 그것 아닌 다

른 오브제로 서서히 변화하는 걸세. 예컨대 어느 장소에서 하늘을 바라보면 나뭇가지가 슬쩍 시야에 끼어들기도 하잖나. (…) 이러한 오브제의 능력을 통해 나는 눈이 일반적인 방식과는 전혀 다르게 '생각'해야 하는 그림을 만든다네. 대상이 분명히 존재하긴 하지만, 나무판자의 일부를 감쪽같이 투명해지게도 하고, 여성의 나체 일부를 다른 물질로 변하게끔 만드는 것 같은 식으로 말이야.[12]

미술사 외부의 다른 전통들이 마그리트에게 미친 영향을 이해하고, 대중문화와 초기 모더니즘의 매체가 만날 때 발휘되는 역동적 잠재력을 인식한다면, 우리는 이러한 사라짐과 변형을 무대 마술의 환영, 그리고 기술혁신에 의한 영화의 페이드아웃 효과를 결합하여 만들어낸 회화적 효과로서 인지하게 된다. '페퍼의 유령 효과'의 또 다른 변주라 할 수 있는 자화상 <불가능한 일의 시도La Tentative de l'impossible>(1928)는 부인 조르제트를 그리고 있는 듯한 미술가 자신을 묘사한 작품이다. 조르제트와 마그리트 모두 방에 똑바로 서 있으며, 마그리트의 눈이 미완성 상태인 조르제트의 팔 부분을 응시하고 있는 이 작품에서 마그리트는 피그말리온의 역할을, 조르제트는 갈라테이아의 역할을 맡는다.[13]

피그말리온 이야기처럼 재현의 대상이 깨어나 생명을

〈불가능한 일의 시도〉를 그리고 있는 마그리트, 1928.

얻는 서사는 당시 인기를 누린 또 다른 마술 속임수였다. (종종 '모든 시대를 통틀어 가장 위대한 마술사'로 불리던) 데이비드 드반트가 창안하여 1893년 첫선을 보인 이 마술은 '예술가의 꿈The Artist's Dream'이라는 이름으로 알려졌다. 이와 관련한 기술은 매스컬린이 고안했으며 초연은 매스컬린 & 쿡의 이집트 홀에서 열렸다. 이 마술에서 죽은 듯 보이는 마술사의 파트너를 그린 그림은 마치 마술사의 꿈이 실현된 양 다시 생명을 얻는다. 이와 관련된 속임수로 헤르만 박사를 위시한 여러 마술사들이 선보였던 이른바 '영혼의 그림' 또는 '살아 있는 그림' 마술 역시 같은 시기에 인기를 끌었으며, 그 홍보 포스터에는 살아 있는 여성이 그림 액자로부터 등장하는 장면이 묘사되었다. <불가능한 일의 시도> 앞에 있는 마그리트를 촬영한 1928년의 사진은 바로 이 마술의 무대 세팅을 연출한 것이다. 한편 1894년 무렵 '매스컬린 & 쿡의 미스터리: 예술가의 꿈Maskelyne & Cooke's Mysteries: The Artist's Dream' 홍보를 위해 제작된 한 포스터에는 예술가가 자신의 작품 곁에 잠든 사이 유령처럼 반투명한 형태를 띤 두 사람이 나타나는 장면이 묘사되어 있다. 한 사람이 액자(마그리트의 그림에서 익숙한 오브제)에 씌워진 붉고 무거운 커튼을 열어 잡고 있는 동안 다른 한 사람은 액자 속에서 걸어 나오는 모습이다. 이와 비슷하게, 마그리트의 <우연의 빛La Lumière des coïncidences>(1933)에서도 그림이 살아나는 장면을 목격

매스컬린 & 쿡의 공연 '예술가의 꿈' 포스터, 1894년경.

르네 마그리트, <우연의 빛>, 1933, 캔버스에 유채.

할 수 있다. 유령 같은 몸통이 그림 액자를 벗어나는 듯한 모습이다.

　　살아 움직이되 여전히 만질 수는 없는 조각상은 멜리에스의 영화 「마술사」 속 마술사가 보여주는 트릭이며, 1903년 퍼시 스토의 영화 「살아 있는 사진관An Animated Picture Studio」 (「최신의 스튜디오Up-to-date Studio」로도 알려진)에서도 사진이 살아 움직이는 피그말리온의 장치가 유사하게 활용된다. 영화의 줄거리는 다음과 같다.

젊은 무용수가 사진관에 들어와 춤추는 모습을 촬영한 뒤 사진가의 무릎에 앉아 있다. 촬영의 결과물인 영화가 그림 액자 표면에 투사된다. 무용수가 이에 항의하며 액자를 바닥에 던져 산산조각 내지만, 영화는 계속해서 이어진다.[14]

(앞에서 언급한 '거대한 아침 식사'의 포스터를 연상시키는) 바닥 위 산산조각 난 이미지는 여전히 움직이면서 벽에 투사되는 영상을 재생하는데, 이는 붉은 커튼 사이로 보이는 창밖의 풍경을 묘사한 마그리트의 작품 <저무는 해>를 환기한다. 다만 이 그림에서 외부 풍경은 창문 안쪽 바닥에 떨어져 산산조각 난 유리 파편 각각에 담겨 있으며, 따라서 작품의 영문 제목인 'Evening Falls'는 문자 그대로 '떨어진 창문 falling window'의 이미지로 해석된다.

죽은 것에 생명을 불어넣는 '페퍼의 유령 효과' 속임수는 매우 높은 수익을 보장했기 때문에 강령회나 교령회에서도 광범위하게 활용되었다. 벽장, 보관장, 관은 이 속임수의 다양한 버전에서 핵심 소품으로 기능했다. 1891년경의 한 포스터는 "켈러와 그의 알쏭달쏭한 보관장 미스터리"라는 문구로 해리 켈러의 유명한 '영혼 보관장 Spirit Cabinet'을 홍보하기도 했다. 무대 마술에서 활용되는 보관장의 영향은 마그리트의 여러 그림뿐 아니라 '호기심의 방'과 관련한 초현실주의자들의

관심에서도 찾아볼 수 있다(「칼리가리 박사의 밀실」에서 비네가 강렬한 고딕풍 효과를 위해 이를 활용하기도 했다). 앞서 살펴본 <맥 세네트에 대한 경의>는 켈러의 영혼 보관장을 묘사한 이미지와 매우 유사하며, '유럽 최신 마술: 드 외름의 신기한 미스터리Europe's Latest:De Orm's Marvelous Mysteries'를 홍보하는 1900년경의 포스터에도 벽장 또는 보관장에서 출몰하는 유령과 악마, 잠옷을 입은 여성의 영혼이 그려져 있다.

1915년경 베를린의 바일란트 & 바우슈비츠에서 제작한 또 다른 포스터는 '불가사의한 지하 묘지Mysterious Catacombs'의 속임수를 홍보한다. 이 포스터는 회화적 재현에 대한 일종의 패러디라 할 수 있다. 열린 관이 그림 액자의 역할을 하는데, 그 안에 담긴 이미지가 살아 있어 지하 묘지 자체가 일종의 잔혹한 미술관으로 변모한다(실제로 관 뒤쪽 벽에는 그림이 보인다). 소름 끼치는 부활 의식을 암시하는 소품들 가운데(『죽음의 서Das Buch des Todes』가 전경에 펼쳐져 있다), 사람의 시체가 담긴 채 열려 있는 관들에는 각각 시체의 상태를 설명하는 문구가 붙어 관을 나오는 해골, 야회복을 입은 시체("그는 되살아났다"), 매장용 수의를 입은 시체("그는 죽었다"), 살아 있는 머리를 하고 관에서 일어나는 해골("되살아난 머리") 등을 묘사한다(마그리트는 <솜씨 없는 사람>에서 '되살아난 머리'의 이미지를 뒤집어 머리가 해골로 대치된 여성의 누드를 그린 바 있다). 포스터에는 "관객 한 명이 참여하는 실

르네 마그리트, <솜씨 없는 사람>, 1935, 종이에 구아슈.

험"이라고 고지되어 있는데, 이 문구는 '실험'과 관련한 마그리트의 수사학을 반향한다. 한 예로 마그리트는 1937년 3월 런던 갤러리에서 개최된 전시 '젊은 벨기에 예술가들Young Belgian Artists'의 일환으로 행한 '런던 강연'의 인사말에서 '실험'이라는 표현을 사용했다. "신사 숙녀 여러분, 이제 막 우리가 함께하려는 실험에서 나는 말과 이미지, 그리고 실재하는 오브제의 몇 가지 특성을 증명하고자 합니다." [15]

투시력, 부활, 죽은 자와의 영적 소통 공연과 같은 인기 있는 고딕풍 비유와 마술 속임수의 밀접한 관계 역시 마그리트에게 중요한 영향을 미쳤다. 해골과 관은 용기와 그 안에 담긴 내용물, 다시 말해 죽음과 부활을 환유하는 중요한 시각적 비유로서 일부 작품에 다양한 방식으로 그려졌다. <맥 세네트에 대한 경의>가 이 주제와 특히 관련이 있기는 하지만, 마그리트는 널리 알려진 작품의 주인공을 관으로 바꾸어 다시 그리는 연작도 제작했다. 그의 1949년작인 <관점: 마네의 발코니Point de vue: Le Balcon de Manet>에서는 마네의 그림 속 인물을, 그리고 1950년작 <관점: 다비드의 레카미에 부인Point de vue: Madame Récamier>에서는 자크 루이 다비드의 초상화 속 기대어 누운 여성 인물을 관으로 바꾸었다. 이 두 번째 작품은 에드거 앨런 포를 상기시키는 벨기에 미술가 앙투안 비르츠의 <때 이른 매장L'Enterrement prémature>(1854)을 간접적으로 암시하는데, 마그리트는 아마도 브뤼셀 비르츠 미술관에서 이

"관객 한 명이 참여하는 실험"이라는 문구가 적힌 '불가사의한 지하 묘지'의 포스터, 1915년경.

작품을 보았을 것이다.

　한편 관 그림은 '불가사의한 지하 묘지' 포스터에 나타
난 소생이라는 마술적 이미지의 도상과도 긴밀한 관련을 갖
는다. <관점: 마네의 발코니>에서 마그리트가 그린 관은 기성
예술 규범의 파괴 혹은 매장을 함축한다. 마네의 원작에 묘
사된 인물들 중 한 사람이 앞선 시대의 화가이며 마네의 친
구이자 제수였던 베르트 모리조라는 사실은 이러한 해석을
강화한다. 마그리트가 다시 그린 그림에서 발코니는 죽은 자
들의 그늘진 곳, 즉 ('불가사의한 지하 묘지' 포스터에서 나타
나듯) 시체를 품어 감싸는 관과 같이 표구된 그림을 담은 묘
지로 묘사되어 있다. 마그리트와 마네에 대해 글을 쓴 철학
자 미셸 푸코는 마그리트에게 보낸 편지에서 이러한 무덤과
의 유사성을 분명하게 밝혔다. "마네의 그림—특히 어둠을
향해 틈이 벌어진 창문—은 어느 정도 열린 무덤의 면모를
띕니다."[16]

　<관점: 다비드의 레카미에 부인>은 다비드가 그린 <레
카미에 부인의 초상Portrait de Madame Récamier>(1800)을 토대로
그 일부를 복제한다. 다비드의 작품에서 레카미에 부인은 긴
의자에 기대앉아 보는 이를 응시하는데, 마그리트가 다시 그
린 그림에서 그녀는 관으로 바뀐다. 이 작품에서 마그리트는
또 다른 회화적 속임수인 치환을 이용해 그 안에서 예술 전통
및 전통적 가치관을 '매장'하고, 새롭게 발굴한 사후 버전으

르네 마그리트, 〈관점: 마네의 발코니〉, 1949, 캔버스에 유채.

로 이를 대체하고 있음을 암시한다. 1947년 루이 키에브루와의 인터뷰에서 마그리트는 "나는 전통을 증오합니다"[17]라는 표현으로 전통에 대한 반대 의사를 짧고 명쾌하게 밝혔다. 이는 화업 초기 이탈리아 미래주의자들의 예술 양식에 관심을 가진 이래 그가 꾸준히 보여온 태도다. 미래주의자들의 수사학에서 전통은 진정한 현대적 예술가에 의해 살해당하고 매장당해야 할 무시무시한 탄압을 의미했다.[18]

레카미에 부인의 도상적 매장은 곧 미술사의 선행 이미지와 그 반복적인 부활의 매장인 셈이다. 다비드의 작품은 그의 제자였던 앙투안-장 그로의 작품(1825년경)을 비롯해 프랑수아 제라르(마그리트는 그의 1805년작을 다시 그렸다) 및 많은 예술가들에게 하나의 모티프가 되어 재차 그려졌다. 마그리트의 목표는 (그 자신의 언급에 따르면) "전통에 (…) 저항하는" 것, 즉 과거의 기억으로부터 자신을 자유롭게 만드는 것이었다.[19] 마그리트는 다음과 같이 말한다. "나와 같은 초현실주의자가 된다는 것은 그동안 보아온 것에 대한 기억 모두를 정신에서 차단하고 언제나 한 번도 본 적 없는 것을 찾는 행위를 의미한다."[20] 따라서 전통과 그 '기억'에 대한 거부는 새로움을 수용하거나 적어도 이전에 간과되었던 무언가를 발견하는 행위를 함축한다. 또한 전통의 거부는 비평 담론의 거부이기도 하다. 비평 담론 안에서 전통은 특권을 누리며, 선행한 옛것에 대항하는 새로움의 가치 평가에 있어 일종의 단조

로운 반복을 강요하기 때문이다. 마그리트는 「생명선 I」의 원고에서 이에 대해 자세하게 설명한다.

전통적인 회화야말로 비평이 인정하는 유일한 대상이지만, 나는 타당한 이유를 가지고 그것을 회피해왔다. (…) 회화는 반복을 통해 단조로워졌다. 해마다 '봄 살롱전'에 가서는 햇빛이나 달빛 속에 선 오래된 교회 벽을 보며 역겨움을 느끼지 않은 관람객이 과연 있을까? 등불에 공식처럼 반사된 구리 냄비 그림은 그야말로 피할 길이 없다. 한번은 양파와 달걀의 오른쪽에 놓였다가, 다음번에는 왼쪽에 놓이는 식이다. 고대 이래 수천 명의 레다와 성교할 준비가 된 백조의 그림도 마찬가지다.[21]

마그리트의 경우, 전통적인 고급예술을 현대적인 초현실주의 예술로 매장하고 대체하는 과정은 마술사의 소품들에서 확인할 수 있듯이 동시대 대중문화적 장치의 도움으로 이루어진다.

관처럼 생긴 용기 안에 감금된 모습을 다룬 또 다른 형태의 비유는 후디니를 연상시키는 유명한 작품 <경솔한 수면자Le Dormeur téméraire>(1928)에서 찾아볼 수 있다. 한 사람이 나무 상자 안에서 평온하게 잠들어 있다. 상자는 공중에 떠

르네 마그리트, 〈경솔한 수면자〉, 1928, 캔버스에 유채.

있지만 그림의 상단 모서리에 고정된 듯 보인다. 그 아래로는 사과, 초, 비둘기, 리본, 거울 등 마술에 사용되는 (그리고 마그리트 특유의) 다양한 오브제가 기이한 돌덩어리에 붙박인 듯한 모습이다. 잠든 사람의 이미지는 '유럽의 인기 마술사' 가빈의 포스터를 떠올리게 한다. 1926년의 광고 포스터에서 가빈은 안에 조수가 누워 있는 큰 상자를 열거나 닫는 모습으로 나타남/사라짐의 환영을 보여주고, 다른 한쪽에는 조수가 투명한 상자로부터 나타나는 장면이 묘사되어 있다.

이 작품들은 이미지와 틀의 관계를 탐구할 뿐 아니라, 한발 더 나아가 자유와 속박, 감금과 탈출이라는 회화적 주제로 논평을 확장시킨다(물론 이러한 것들은 마술사의 공연, 그중에서도 탈출 곡예에서 다루어지는 대중문화적 주제라 할 수 있다). 자유-속박, 감금-탈출의 관계는 또한 무대 마술로부터 영감을 얻은 다른 모티프들과 더불어 1942년 마그리트가 누제와 함께 만든 영화에서 반복적으로 다룬 주제이기도 하다. 종종 희극적인 장면이 연출되는 이 영화에서 두 사람은 친구들과 함께 연기하며 다양한 모습을 보여준다.[22]

<영원한 증거L'Évidence éternelle>(1930)는 각각 나체 여성 (조르제트의 초상화)의 신체 부위를 묘사한 그림이 담긴 다섯 개의 액자로 이루어진 작품으로, 이 액자들을 수직 방향으로 세우면 모델의 모습이 실물 크기로 완성된다. 마그리트는 이후 두 점의 회화에서도 다른 모델을 대상으로 이 장치를

'유럽의 인기 마술사' 가빈을 홍보하는 포스터, 1926.

반복해 사용함으로써 신체 일부를 통해 전체를 환기하는 전통 누드화의 환유법을 언급하고 활용한다. 이는 인물의 파편들로 온전한 전체를 인식하는 눈의 능력에 기대는 회화적 환영으로, 절단된 신체들이 관람자의 지각 속에서 재구성되기 때문에 가능한 방식이다. 마그리트의 회화는 (영화에서 초당 24프레임을 투사하여 성취하는 시각효과를 공간적으로 재현하는 방식으로서) 잔상을 제공하는데, 그 잔상들이 명백히 파편화되어 있음에도 불구하고 보는 이는 이를 온전한 신체로 인식하게 된다. 핑켈슈타인은 마그리트가 영화 매체의 기법을 회화의 공간 안에 재현하고자 했다고 해석하면서, 개별 액자들로 온전한 나체를 구성하는 회화의 방식이 "독립된 클로즈업 장면들을 통해 인물을 파편화하는"[23] 영화 장치의 모방에서 나왔다고 주장한다. 마그리트는 또한 이 작품에서 초현실주의자들이 시도했던 '우아한 시체le cadavre exquis' 게임으로 유희를 벌이는데, 이 게임은 참여자들이 각각 한 부분씩 그림을 그리며 종이를 접어나가다가 마지막에 모두 펼쳐 공동으로 창작한 합성 이미지를 공개하는 방식으로 진행된다 (하지만 마그리트의 회화에서는 누드를 구성하는 각 부분들이 다른 순서로 재배열될 수 있다는 가능성이 남아 있다).

<영원한 증거>에 대한 마그리트의 언급은 작품을 마술의 영역과 밀접하게 연결 짓는다. 1930년 누제에게 보낸 편지에서 그는 유사한 방식으로 제작한 다른 작품과 함께 이 작품

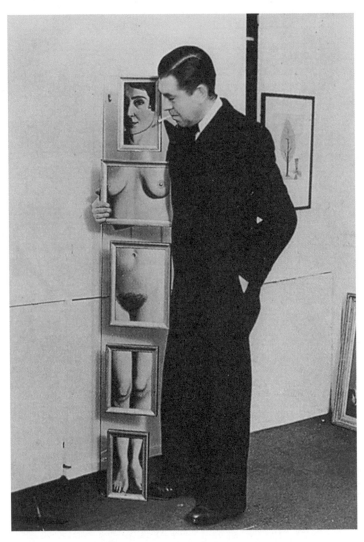

〈영원한 증거〉(1930, 다섯 개의 캔버스에 유채)와 함께 있는 르네 마그리트.

에 대해 설명한다.

> 몇 개의 작품을 만들었네. 하나는 나체의 여성이고,
> 다른 것들은 풍경과 하늘이지. 여성은 실물 크기로
> 그렸어. 각각의 이미지는 다음과 같이 제시된다네. 여
> 성의 경우, 신체의 일부만을 보여주되 각 부위는 모두
> 있어야 할 위치에 배치되지. 작은 그림을 각각 액자에
> 끼운 다음 유리판에 고정하는 식이야. 하늘이나 풍경
> 에도 같은 수술법을 적용했고. 이런 유형의 그림에서
> 대상을 완전히 파괴하지 않고 조각내기란 불가능하
> 다는 사실을 볼 수 있을 걸세(나에게 여성, 하늘, 혹
> 은 풍경은 이런 과정을 거치며 더욱 제 모습을 갖추는
> 것 같다네).[24]

여기서 마그리트는 마술사의 "수술"을 선보인다. 이 수술은 실제로 시행되면 대상을 파괴할 테지만 사실상 마술 공연에서는 그 대상을 창조한다. 마술 속임수 '아즈텍 여인The Aztec Lady'에서, 마술사는 관객의 눈앞에서 상자에 담긴 여성 조수의 신체를 톱질로 조각냈다가 불가사의한 방식으로 다시 이어붙인다. 이 속임수의 기원은 불분명하다. 로베르-우댕이 그의 『1858년 회고록1858 Memoirs』에서 이에 대해 언급한 일이 있긴 하지만, 톱질 마술이 처음으로 널리 알려지기 시작한 것

은 1921년 1월 런던 웨스트엔드의 세인트조지 홀과 핀즈버리 파크 엠파이어 극장에서 열린 영국의 마술사 P. T. 셀비트의 공연에서였다. 셀비트가 (문자 그대로) '톱으로 여자 자르기 Sawing through a Woman'라 이름 붙인 이 속임수에서 조수 베티 바커는 나무 상자 안에 갇힌 모습으로 연출된다. 그녀의 손과 발과 목에 매인 밧줄이 이러한 환영을 만들어내며, 공연 내내 밧줄은 관람객들의 손에 쥐여 있다.

이 공연은 <경솔한 수면자>와 더불어 1926년에 제작된 두 점의 회화를 연상시킨다. 2장에서 논의한 무대 이미지의 전통을 잇는 작품들로, <유명인L'Homme célèbre>과 <마술사의 공모자들>이 그것이다. <유명인>은 (<영원한 증거>의 조르제트처럼) 어두운 무대의 커튼 사이로 토막 난 죽방울이 담긴 상자의 모습을 보여준다. 한편 <마술사의 공모자들>은 오른쪽의 붉은 커튼과 왼쪽의 흰 커튼 사이 나무 무대 위에 똑바로 서 있는 여성의 나체를 묘사하는데, 그녀의 들어 올린 팔과 어깨와 머리는 공중에 매달린 금색 원통 안에 감춰져 있고, 전경에는 같은 무대에 자리한 유사한 원통의 가장자리 위로 또 다른(혹은 동일한?) 나체 여성의 팔과 어깨, 그리고 (보는 이로부터 고개를 돌린) 머리가 튀어나와 있다. 이 작품은 『르 주르날 아뮈장Le Journal amusant』이 파리 오페라 뮤직홀에서 열린 골딩 공연 소식을 전한 것과 비슷한 시기에 제작되었다. "마술사 호레이스 골딩은 매우 능숙한 일련의 속임수를

르네 마그리트, 〈마술사의 공모자들〉, 1926, 캔버스에 유채.

선보인다. 이어 그는 금발 미녀를 톱으로 두 동강 내지만, 여성
은 그다지 고통스러워 보이지 않는다."[25] 위대한 니콜라의 '여
성 투시Seeing through a Woman' 속임수를 광고한 1925년의 포
스터에서도 여성 신체 절단의 또 다른 버전을 찾아볼 수 있다.
<마술사의 공모자들>은 '연기와 거울smoke and mirrors'을 사용
해 대상을 나타나고 사라지게 만들던 마술 기법을 상기시키
며, (제목이 시사하듯이) 절단된 듯 보이는 공모자의 신체 각
부위가 어두운 무대 위 여러 장소에 등장하는 속임수를 분명
하게 지시한다.

　　마그리트가 즐겨 암시한 마지막 마술 비유는 마술 공연
광고 포스터의 인기 주제이기도 한 공중 부양이다. 마그리트
의 많은 작품에서 종(1929년작 <자동 장치L'Automate>), 사과
(1950년작 <아르키메데스의 원리>), 바위(1958년작 <친숙한
세계Le Monde familier>), 유리컵과 빵(1958년작 <환경의 힘La
Force des choses>) 같은 무생물 오브제가 공중에 떠 있는 것을
볼 수 있다. 그리고 빨간 원피스 차림의 여성이 자신의 곁에 떠
있는, 몸에서 떨어져 나온 남성의 머리와 입을 맞추는 모습을
그린 <연인>의 두 버전이 있는데, 그중 나중 것은 "전체를 손
으로 그린 콜라주"로서, (그가 사망 당시에도 간직하고 있던)
엽서 속 연인의 이미지와 1920년경에 제작된 마술사 '위대한
네스빗'의 광고 포스터에 등장한, 몸에서 분리된 남성의 머리
를 결합한 형태다. 네스빗의 공연은 전기電氣를 이용해 화려한

위대한 니콜라의 마술 쇼 '여성
투시' 홍보 포스터, 1925.

환영을 만들어내곤 했다.

마그리트가 공중 부양을 처음으로 표현한 예는 <어느 고독한 산책가의 사색Les Rêveries du promeneur solitaire>(1926)의 전경에 떠 있는 중성적인 몸(시체 또는 인체 모형?)에서 찾아볼 수 있다. 이것은 종종 마그리트의 유년기 샤틀레 시절 및 어머니의 자살과 관련된 작품으로 해석되기도 하는데,[26] 마그리트 자신은 대체로 자신의 작품에 대한 이와 같은 정신분석적 해석을 거부했다. "정신분석은 (…) 세계의 불가사의를 일깨우는 예술작품에 대해서 아무것도 말하지 못한다. 정신분석이야말로 정신분석이 다룰 만한 최적의 사례라고 할 수 있을 것이다."[27] 반면 마술은 공중 부양 공연을 시사하는 이 작품 속에서 분명하게 암시된다. 풍경을 묘사한 작품 왼편에는 강이 흐르고 오른쪽에는 중산모를 쓴 인물, 즉 그의 작품에 등장하는 "수많은 중산모 남성의 조상"[28]이 서 있다. 그는 마그리트의 작품을 영화와 서커스 양쪽 모두와 가장 단단하게 연결해주는 인물의 원형, 바로 찰리 채플린이다. 채플린의 영화 「서커스The Circus」는 마그리트가 파리에 체류하던 시기인 1928년에 발표되었다. (구불구불한 길과 숲이 있는) 어두운 실외 배경, 남성, 누운 채 공중에 떠 있는 여성까지, <어느 고독한 산책가의 사색>의 요소들은 마술사 폰 악스의 광고 포스터(1919)에 영향을 받았음을 보여준다. 이 포스터에서 야회복을 갖춰 입은 마술사는 숲을 지나 무어풍 건물로 이어지는

르네 마그리트, 〈어느 고독한 산책가의 사색〉, 1926, 캔버스에 유채.

구불구불한 길 위로 여성을 들어 올리고, 마술사 곁에서는 메피스토펠레스가 악마적인 흥정의 분위기를 풍기며 그의 귀에 대고 무어라 속삭이고 있다.

공중 부양의 환영은 축제와 서커스에서 인기가 높았다. 『르 주르날 아뮈장』 1907년 8월 17일 자 기사는 마리니 극장의 놀랍고도 다양한 마술 프로그램을 소개하면서, 전무후무한 마술사 골딩이 한 여성을 공중 부양 시키는 드로잉을 곁들인다. 공중 부양은 골딩 공연 프로그램의 백미였다. 마그리트의 유년기였던 1907년부터 1914년 사이에 골딩은 유럽을 순회하면서 정기적으로 브뤼셀을 방문했고, 신문 매체로부터 많은 관심을 받았다. 1907년 『랭데팡당스 벨주L'Indépendance Belge』의 한 기사는 여름 궁전에서 2주간 펼쳐진 공연의 매진 소식을 알리며 그를 "마술사의 왕"이라 칭했으며,[29] 1909년 4월의 또 다른 기사는 그를 헤르만 대제, 로베르-우댕의 권좌를 물려받고 유산을 발전시키는 "미래주의자"로 묘사하면서 이런 말과 함께 다가오는 공연 소식을 전한다. "사실 그의 명성은 브뤼셀에서 낯설지 않다."[30] 『가제트 드 샤를루아』 1913년 6월 8일 자의 한 기사는 "가장 뛰어난 마술사가—예순 명의 협력자, 호랑이와 함께—루나 파크의 브뤼셀 뮤직홀 극장 공연을 위해"[31] 도착했음을 알린다. 가족 관객을 위한 낮 공연은 마술사들의 성공에 있어 중요한 비중을 차지했다. 마그리트와 같은 브뤼셀 및 그 인근 지역에 거주하던 부유한 가정의

폰 악스의 '공중 부양' 공연 홍보 포스터, 1919.

아이들은 분명 그 공연을 보았을 것이다.

마지막으로, 조르제트

묘지에서 알게 된 그 작은 소녀는 내 백일몽의 대상이
었고, 내가 창조해낸 기차역이나 축제 또는 소도시의
흥미진진한 분위기 속 어디든 항상 그녀가 있었다. 이
마술 같은 그림 덕분에 나는 어린 시절에 경험했던 감
정을 다시 발견하곤 했다.[32]

무대 마술의 역사에서는 대부분의 마술사가 파트너 혹
은 조수와 함께 일한다는 사실이 종종 간과된다(이와 비슷하
게 미술사가들 또한 남성 예술가들의 작품에서 여성 동반자
가 기여한 역할을 은폐하거나 생략해버리고, 대신 그저 작품
에 영감을 제공했을 뿐 다른 기여도는 거의 없는 수동적인 뮤
즈로 만들어버린다). 마그리트의 수많은 작품에 기여한 조르
제트의 공 역시 비평가들은 대체로 묵살해왔다. 대개 조르제
트는 마그리트의 작업에서 그리 중요하지 않은 존재로 여겨지
지만, 사실상 마그리트의 삶과 예술 창작의 동반자로서, 그리
고 작품 창작에 적극적으로 참여한 기여자로서의 그녀의 역
할은 매우 중요하다. 특히 마그리트의 작품을 무대 마술 및 속

임수라는 지점에서 살펴보면 그와 **함께한** 조르제트의 광범위한 작업이 또렷하게 드러나며, 이로써 우리는 그녀를 그저 충실한 아내가 아닌 마그리트의 회화적 마술 속임수의 구상과 실행과 결과에 전적으로 기여한 핵심적이고 적극적인 전문 동료로서 살필 수 있다.

전통적으로 모델과 예술가의 관계는 위계적이다. 예술가/모델 이분법은 적극적/수동적, 지배적/종속적, 창조자/피조물(작품 <불가능한 일의 시도>는 이 문맥에서 흥미롭다)로 구분되는 전통적인 남성/여성의 고정관념을 그대로 따른다. 하지만 마그리트의 작품에 등장하는 인물 형상과 주제로서 조르제트가 갖는 중요성은 두 사람의 긴밀한 전문적 협력 관계를 암시한다. 조르제트는 마그리트가 그린 대다수 누드화의 모델이었고, 마그리트는 1923년부터 활동 기간 내내 지속적으로 조르제트를 그렸다. 작품들에서 끊임없이 발견되는 그녀의 존재는 마그리트의 미학적 생산 활동에 대한 조르제트의 기여를, 공연의 중요한 배역으로서 마술 행위의 핵심적인 부분을 이루는 마술사의 조수의 기여와 유사한 것으로 이해해볼 여지를 제공한다.

조르제트가 이러한 역할로 처음 등장한 것은 1928년의 <기대어 누운 누드Nu allongé>에서였다. 이 작품 속 그녀의 뻣뻣한 자세와 응시하는 눈길은 최면술을 사용한 무대 마술을 연상시키며, 그녀의 몸 위에는 마술에 사용되는 소도구들

로 보이는 다양한 오브제들이 반듯하게 놓여 있다. 이 그림이 마술 행위를 암시한다는 해석은 바로 뒤이어 제작된 <불가능한 일의 시도>와의 시기적 근접성에 의해 강하게 뒷받침된다. <불가능한 일의 시도>에서 조르제트는 마술사의 조수로 묘사되며, 마그리트가 반복해 그린 주제인 '페퍼의 유령 효과' 마술에서 사람으로 되살아난 혼령의 역할을 담당한다. 이러한 나타남과 사라짐의 비유는 <흑마술>과 <보편적인 거울Le Miroir universel>(1938~39) 같이 배경의 바다 풍경 속으로 사라지는 조르제트의 다양한 재현들 속에서 재차 등장한다.

마술사의 조수이자 협력자로서 조르제트의 역할은 또한 1940년대 초부터 비둘기와 함께 등장하는 이미지에 의해 시각적으로 구현된다. <구름의 틈L'Embellie>(1942)의 두 번째 버전에서 조르제트는 벌거벗은 채로 왼손에 내려앉은 비둘기를 바라보고, 오른손에는 구슬 또는 알로 보이는 것을 쥐고 있다. 그녀의 주변 환경은 마술사의 무대와 유사하다. 왼쪽에는 두꺼운 커튼이 있고, 그녀의 몸 주변에서는 불길이 타오른다. 한편 1938년 마그리트가 촬영한 사진 '만남Le Rendez-vous'에서 조르제트는 마치 마술 행위의 일환으로 관람자들에게 보여주듯 양팔을 교차시켜 두 마리의 비둘기를 받치고 있으며, 옆모습을 촬영한 1947년의 사진에서는 마술 속임수의 소도구인 나뭇잎과 물컵, 그리고 거기서 조금 쏟아진 물을 보여준다. 모든 것들이 완벽하게 자리 잡고 구성된 장면에서 이 쏟

르네 마그리트, 만남, (조르제트 마그리트, 브뤼셀), 1938, 사진.

아진 물은 흡사 관객의 눈을 속이기 위해 고의로 저지른 사소한 실수처럼 보인다.

　마술사 주변에 마술 도구들이 떠다니는 시각적인 도상은 마술을 홍보하는 광고 포스터에서 쉽게 찾아볼 수 있었다. 가령 1920년에 제작된 '신비주의자를 솔질하다Brush the Mystic'의 포스터를 보면, 신비주의자의 명에 따라 지니의 마술 램프에서 장미, 게임 카드, 비둘기 등 다양한 사물들이 나타나 신비롭게 소용돌이치며 마술사 주변을 에워싸는 모습이 재현되어 있다. 마그리트도 이 익숙한 비유를 각색하여 조르제트의 초상화 몇 점을 그렸으며, 그로써 그녀가 창조 작업의 동반자이자 마술사의 위치를 차지하고 있음을 암시했다. <조르제트 Georgette>(1935)는 몸통에서 분리된 두 얼굴을 가진 조르제트의 머리를 보여주는데, 하나는 옆모습이며 다른 하나는 45도 각도로 정면을 바라보는 모습이다. 머리는 타일 벽 앞에 떠있고, 그 오른쪽에 열린 창문으로는 바다 풍경이 보인다. 또한 열쇠, 알, 올리브 가지, 장갑 한 짝, 봉투, 얼굴을 비추는 양초 등 사라짐과 이동displacement 마술 혹은 교령회의 도구들을 연상시키는 대상들이 그림의 가장자리를 따라 조르제트의 얼굴 주변을 둥둥 떠다닌다. 한편 여기 실린 1937년의 버전은 조르제트를 당시의 마술 포스터와 매우 유사한 방식으로 묘사한다. 다만 이 작품에서 그녀의 이미지는 전통적인 형태,

르네 마그리트, 〈조르제트〉, 1937, 캔버스에 유채.

즉 로켓* 초상화나 거울 이미지처럼 틀을 두른 액자의 내부에 담긴 두상으로 나타나며, 그 주변을 비둘기, 열쇠, 양초, 장갑, 올리브 가지, 'vague'(물결)라고 쓰인 종잇조각 등 오브제들이 에워싸고 있다.

마그리트가 세상을 뜨기 2년 전인 1965년 8월 두에인 마이클이 미모자가에 자리한 마그리트 부부의 집에서 찍은 두 사람의 사진에서도 이러한 시각적 장치를 확인할 수 있다. 마그리트는 중산모에 정장 차림으로 문을 열고, 사진에서 증식된 다양한 창문과 문틀이 그를 둘러싸고 있다. 한편 초인종 옆에 간결하게 쓰여 있는 'MAGRITTE'는 마그리트가 이 이미지를 허가했다는 듯한 서명의 각인을 암시한다. 액자에 담긴 조르제트의 초상화와 그녀가 살고 있는 액자 밖 평범한 가정 환경의 병치는 마그리트가 수행해온 초현실주의 실험의 전복적 잠재력과 억압적이고 관습적인 부르주아 가정 사이에 놓인 (이제는 익숙한) 일련의 긴장을 유발한다. 마이클의 사진은 마술사로서의 마그리트 이미지를 유희한다. 사진 이곳저곳에서 마그리트는 나타났다 사라지고, 거울 반사를 통해 증식된 모습으로 등장하는가 하면, 올리버 하디가 했던 식으로 모자로 (가끔은 거꾸로 쓰면서) 장난을 치기도 한다. 한편 조르제트가 착용한 진주 목걸이와 정장은 마그리트 부부의 부

* locket. 사진 등을 넣어 목걸이에 매다는 작은 금속 케이스 — 옮긴이.

두에인 마이클, 잠든 르네 마그리트, 1965, 사진.

르주아 연기를 환기하며 특히 그녀의 자세와 외양은 <기대어 누운 누드> 속 무심한 태도를 반향하는데, 이러한 특징들은 그녀가 스스로를 공연의 일부분으로 규정하는 듯한 효과를 낸다. 마이클은 출간된 사진집 말미에 다음과 같이 썼다. "조르제트 마그리트에게 이 책을 바친다. 르네 마그리트 인생의 동반자인 그녀의 도타운 자애로움 덕분에 이 책이 나올 수 있었다."[33] 마이클의 사진들 가운데 잠든 마그리트를 촬영한 것은 섬뜩하게도 그의 죽음을 예고하는 듯 보인다. 1928년 작품인 <경솔한 수면자>를 떠올리게 하는 이 사진 속에서, 마그리트는 마치 이미 자신의 이미지 속으로 사라져버렸고 나중에야 시신의 모습으로 나타난 듯이 보인다.

병원에 잠시 입원한 뒤 집으로 돌아온 마그리트는 오랜 병고 끝에 1967년 8월 15일 미모자가 97번지 자택에서 68세를 일기로 세상을 떠났다. 그는 1963년에 췌장암 진단을 듣고 1965년에는 예비 수술을 받았으나, 그해 12월 조르제트와 개룰루와 함께 뉴욕현대미술관에서 개최된 회고전에 참석하기 위해 여행을 떠날 정도로 건강했다. 첫 미국 여행이기도 했던 이 여정 중 마그리트 부부는 브롱크스에 있는 포의 작은 집을 방문했다(그는 스퀴트네르에게 보낸 편지에 이렇게 썼다. "포의 집은 미국 최고일세. 좁은 찬장 위에 앉은 까마귀가 우리를 환영해주었지."34) 이들은 남부 여행길에 휴스턴의 컬렉터 장과 도미니크 드 메닐을 방문했고, 그곳에서 마그리트는 로데오를 관람하기도 했다. 조르제트에 따르면 마그리트의 사망 직전 브뤼셀시 측에서 '미모자'가를 그의 이름을 딴 새로운 명칭으로 바꾸고자 접촉해 왔지만 마그리트가 허락하지 않았다고 한다. 마그리트는 스카르베크 묘지에 안장되었다. 조르제트는 1986년에 눈을 감았고, 마그리트 옆에 묻혔다. 이들의 묘비에는 이름과 날짜만 소박하게 새겨져 있다.

축제, 축제의 회전목마와 매력적인 볼거리들, 서커스의 원형무대, 영화 스크린과 영화의 투사, 카메라오브스쿠라와 파노라마 그리고 마술과 환영의 세계는 모두 마그리트 유년 시절의 핵심적인 측면들이며, 함께 결합되어 그의 예술 작업을 형성하는 필수적인 요소들을 구성했다. 이 매혹적인 카니

발의 세계는 그의 전기적 이미지라 할 수 있는 축제와 회전목마 안에, 그리고 그것들을 다양하게 표현하고 변형시킨 이후의 작품들과 페르소나 안에 줄곧 존재하며 그 모습을 분명하게 드러낸다. 마치 마술사가 연기를 하는 동시에 관람자 모르게 트릭의 비밀을 드러내듯, 마그리트는 카니발의 세계를 우리 앞에 보여주면서 넌지시 자신의 비밀을 암시한다. 그 모든 것은 마네주 광장에 대한 자전적인 이야기 속에 담겨 있다고.

감사의 말

나의 연구는 르네 마그리트 재단과 두에인 마이클의 오랜 지원이 있었기에 가능했다. 깊이 감사 드린다. DC 무어 갤러리의 피터 콜론, 게이브 파주리, 포터 & 포터 옥션 그리고 이 책의 글과 이미지를 세심하게 매만져준 리액션 북스의 편집 팀과 교정 팀에도 고마움을 전한다. 특히 나의 파트너 존 시어스에게 감사의 마음을 보낸다.

이 책에 담긴 각 장의 글들은 앞서 2018년 5월 에밀 베른하임 국제 강좌 강의 원고를 토대로 작성되었다.

옮긴이의 글

이 책이 소개하는 르네 마그리트만큼 그 작품이 널리 알려진 작가도 드물다. 그의 작품은 순수예술과 상업예술을 넘나들며 곳곳에서 활용되고 있다. 퍼트리샤 앨머가 서문에서 언급했듯이, 포스터나 출판물의 표지뿐 아니라 패션, 음반 커버, 심지어 공사 가림막에서도 심심치 않게 접할 수 있는 것이 마그리트의 작품이다. 자주 접하게 되면 눈에 익숙해지고, 눈에 익숙해지면 잘 안다고 믿기 쉽다. 그런데 잘 안다고 믿게 되면 자세히 들여다보기를 멈추고 쉽게 훑고 지나가는 경우가 생긴다. 이 책을 번역하면서, 그동안 마그리트의 작품과 관련해 익숙함과 앎을 혹 착각하고 있었던 것은 아닌가 하는 생각이 들었다. 저자의 설명과 해석을 따라가다보니 내가 알던 마그리트와는 조금 색다른 마그리트를 만나게 되었기 때문이다.

앨머는 마그리트에 대한 기존의 일반적인 접근법과는 다른 방향의 접근 지점을 모색하는데, 그 실마리를 마그리트의 유년 시절 경험에서 찾는다. 여기서 마그리트와 장차 그의 반려자가 될 조르제트가 처음 만난 마네주 광장의 회전목마가 유년 시절의 경험을 압축한 상징적이고 핵심적인 시공간으로 등장한다. 어린 마그리트가 접했던 축제, 서커스, 영화, 마

술 등 환상과 환영의 세계는 마그리트에게 깊은 인상을 남겼고, 이후 미술가 마그리트가 지속적으로 되돌아가는 이미지의 잠재적 보고로서 그의 예술 세계에 깊이 스며들었다. 유년 시절 마그리트의 눈에 비친 환영의 세계가 그의 작품 안에서 재조합되어 이미지와 실재의 구분, 우리의 통념적 사고와 인식에 도전하는 환영과 환상의 세계로 다시 태어난 것이다.

저자의 안내를 받아 마그리트의 예술 세계에 접근하면서, 우리는 때로는 마술사로, 때로는 카메라오브스쿠라의 조작자로, 때로는 영화의 영사기사로 분한 마그리트가 작품을 무대 삼아 펼치는 다채로운 공연을 관람하게 된다. 그리고 그 공연에서 인간 마그리트의 새롭고 흥미로운 면모와 만나고, 작품의 새로운 문맥을 발견하게 된다. 이 책이 열어주는 '마그리트 극장'의 공연이 유년 시절 마그리트에게, 그리고 번역자에게 그랬듯 독자들에게도 흥미진진한 환상과 환영의 세계를 열어줄 수 있다면 책을 번역한 이로서 큰 기쁨이자 영광이겠다.

주

서문 '회전목마에서 나와 만나!'

1 Pierre Souvestre and Marcel Allain, 'Juve against Fantômas', in *The Fantômas Megapack* (Rockville, MD, 2016), p. 402.

2 René Magritte interviewed by Carl Waï, 20 January 1967, in *René Magritte: Selected Writings*, ed. Kathleen Rooney and Eric Plattner, trans. Jo Levy (Richmond, 2016), p. 231.

3 *Catalogue Raisonné*는 다음의 문헌을 이르며, 이하 CR I, CR II, CR III로 약칭함.
 David Sylvester and Sarah Whitfield, eds, *René Magritte, Catalogue Raisonné : Oil Paintings, 1916~1930* (Houston, TX, and London, 1992).
 David Sylvester and Sarah Whitfield, eds, *René Magritte, Catalogue Raisonné : Oil Paintings and Objects, 1931~1948* (Antwerp, 1993).
 David Sylvester and Sarah Whitfield, eds, *Catalogue Raisonné : Oil Paintings, Objects and Bronzes, 1949~1967* (London, 1993).

4 George Melly, 'Robbing Banks', *London Review of Books*, XIV/12 (25 June 1992), pp. 7~8.

5 James Thrall Soby, *René Magritte* (New York, 1965), p. 7.

6 *CR I*, p. 3.

7 Ibid., p. 5. Sylvester와 Whitfield는 회사 이름을 'Maggic'로 표기하고 있으나 이는 오자인 것으로 보인다.

8 *La Région de Charleroi* (27 October 1916), p. 3. 필자의 번역.

9 *Journal de Charleroi* (14 August 1906), p. 3. 필자의 번역.

10 *CR I*, p. 5.

11 Ibid., p. 8.

12 *Gazette de Charleroi* (13 March 1912), p. 3. 필자의 번역.

13 *CR I*, p. 10.

14 Ibid., p. 7.

15 Ibid.

16 Ellen Handler Spitz, *Museums of the Mind* (London, 1994), p. 41.

17 René Magritte, 'Autobiographical Sketch' [1954], in *René Magritte*, ed.

Rooney and Plattner, p. 151.

18 Ibid., p. 10.

19 Michel Draguet, *Magritte* (Paris, 2014).

20 *Gazette de Charleroi* (14 August 1904), p. 2.

21 Philippe Dimbourg, *La Foire autrefois en Wallonie et à Bruxelles* (Brussels, 2005), p. 92.

22 *Gazette de Charleroi* (9 January 1913), p. 4.

23 Guido Convents, 'Motion Picture Exhibitors on Belgian Fairgrounds: Unknown Aspects of Travelling Exhibition in a European Country, 1896~1914', *Film History*, VI (1994), p. 238.

24 Ibid.

25 같은 책 참조.

26 David Sylvester, *Magritte* (London, 1992), p. 9.

27 René Magritte, 'Lifeline I' [1938], in *René Magritte*, ed. Rooney and Plattner, pp. 58~67: p. 58.

1장 독립적인 출발: 벨기에 초현실주의의 형성

1 *CR I*, p. 11.

2 Ibid., p. 14.

3 David Sylvester, *Magritte* (London, 1992), p. 32.

4 E.L.T. Mesens, 'Autour de René Magritte', in *CR I*, p. 20.

5 *CR I*, p. 21.

6 Gérard Durozoi, *History of the Surrealist Movement* (London, 2002), p. 147.

7 *CR I*, p. 47.

8 René Magritte, letter to Phil Mertens, 23 February 1967, in *CR I*, p. 21.

9 Mesens, 'Autour de René Magritte', pp. 21~2.

10 René Magritte, 'Esquisse autobiographique' [1954], in *René Magritte: Écrits Complets*, ed. André Blavier (Paris, 2001), pp. 366~8: p. 367.

11 E.L.T. Mesens, 'René Magritte', in *Peintres belges contemporains*, 81 (1947), p. 158.

12 *CR I*, p. 39.

13 Ibid.

14 E.L.T. Mesens, Dawn Ades, *Dada and Surrealism Reviewed* (London,

1978), p. 331에서 인용.

15 Gisèle Ollinger-Zinque, 'Introduction', trans. Jacques J. Halber, in *The Belgian Contribution to Surrealism*, exh. cat., Royal Scottish Academy (Edinburgh, 1971), pp. 6~13: p. 8.

16 José Vovelle, *Le surréalisme en Belgique* (Paris, 1972), p. 15.

17 Roger Rothman, 'Against Sincerity: René Magritte, Paul Nougé and the Lesson of Paul Valéry', *Word and Image*, XXIII/3 (September 2007), pp. 304~14: p. 305.

18 André Breton, 'Manifesto of Surrealism' [1924], in *Manifestoes of Surrealism*, trans. Richard Seaver and Helen R. Lane (Ann Arbor, MI, 1972), p. 30.

19 Rothman, 'Against Sincerity', p. 305.

20 Ibid., p. 306.

21 Ibid.

22 Valéry, 같은 책에서 인용.

23 André Breton, 'Second Manifesto of Surrealism' [1929~30], in *Manifestoes of Surrealism*, p. 160.

24 Simon Dell, 'Love and Surrealism: René Magritte and André Breton in 1929', *Word and Image*, XIX/3 (July–September 2003), pp. 214~22: p. 217.

25 René Magritte, 'Words and Images' [1929], in *René Magritte: Selected Writings*, ed. Kathleen Rooney and Eric Plattner, trans. Jo Levy (Richmond, 2016), p. 33.

26 Marcel Mariën, 'Der Surrealismus aus Brüsseler Sicht', in Kunstverein und Kunsthaus Hamburg, *René Magritte und der Surrealismus in Belgien* (Brussels, 1982), p. 20.

27 André Souris, 'Paul Nougé et ses complices', in *Entretiens sur le surréalisme*, ed. Ferdinand Alquié (Paris, 1968), pp. 432~54: p. 445.

28 다음을 참조할 것. J. H. Matthews, 'Marcel Mariën: Review', *L'Activité surréaliste en Belgique, Symposium: A Quarterly Journal in Modern Literatures*, XXXIV/2 (1980), p. 180.

29 André Breton, 'What is Surrealism?' [1934], in *What is Surrealism? Selected Writings*, ed. Franklin Rosemont (London, 1978), p. 112.

30 Matthews, 'Marcel Mariën', p. 180.

31 *CR II*, p. 147.

32 Ibid.

33 Paul Nougé, 'Les Points sur les signes' [1948], in Nougé, *Histoire de ne*

pas rire (Lausanne, 1980), pp. 284~5.

34 André Breton, 'Surrealism and Painting' [1928], in Breton, *Surrealism and Painting*, trans. Simon Watson Taylor (London, 1972), pp. 1~48: p. 1.

35 Ibid.

36 Ibid., pp. 84~5.

37 Harry Torczyner, *Magritte: Zeichen und Bilder*, trans. Christiane Müller (Cologne, 1977), p. 59.

38 Paul Nougé, 'La Conférence de Charleroi', in Nougé, *Histoire de ne pas rire*, pp. 171~5.

2장 상업에서 예술로

1 René Magritte, 'Esquisse autobiographique' [1954], in *René Magritte: Écrits Complets*, ed. André Blavier (Paris, 2001), pp. 366~8: p. 367.

2 René Magritte, undated letter to Pierre Flouquet, cited in David Sylvester, *Magritte* (London, 1992), p. 45.

3 *CR I*, p. 30.

4 Ibid.

5 Ibid., p. 43.

6 Ibid., p. 44.

7 다음을 참조할 것. Nele Bernheim, 'Couture Norine: Avant-garde Belgian Fashion, 1918~1952', MA dissertation, SUNY Fashion Institute for Technology, New York, 2015, p. 15.

8 *CR I*, p. 43.

9 *Gazette de Charleroi* (12 May 1901), p. 3.

10 *Gazette de Charleroi* (16 December 1913), p. 3.

11 *Gazette de Charleroi* (19 April 1913), p. 4.

12 다음의 포스터를 참조할 것. 'Der Grosze Circus De Jonghe', Europeana Collections, www.europeana.eu, 9 December 2017 접속.

13 Pierre Bost, *Le Cirque et le music-hall* (Paris, 1931), p. 101.

14 *CR I*, p. 157.

15 Ibid.

16 Sarah Whitfield, *Magritte* (London, 1992), p. 154.

17 *CR II*, p. 259.

18 Ibid.

19 Ibid.

20 *CR I*, p. 170; Nathalia Brodskaïa, *Surrealism* (New York, 2012), p. 175.

21 Magritte, 'Esquisse autobiographique', p. 368.

22 'Magritte Interviewed by Jacques Goossens' (18 January 1966), in *René Magritte: Selected Writings*, ed. Kathleen Rooney and Eric Plattner, trans. Jo Levy (Richmond, 2016), pp. 217~22: p. 218.

23 Ibid., p. 219 ('가치가 있다고 생각하는'); *CR I*, p. 170.

24 Camille Goemans, 'La Jeune Peinture belge', *Bulletin de la vie artistique* (1 September 1926), p. 269.

25 Paul-Gustave Van Hecke, 'René Magritte: peintre de la pensée abstraite', *Sélection* (March 1927), pp. 439~44: p. 442.

26 Brodskaïa, *Surrealism*, p. 175.

27 *CR I*, p. 170.

28 같은 책을 참조할 것.

29 Patricia Allmer, *René Magritte: Beyond Painting* (Manchester, 2009), p. 218.

30 같은 책을 참조할 것.

31 다음을 참조할 것. Paul Augé, Larousse du xxe siècle, 6 vols (Paris, c. 1928~33), vol. I: A-Carl; vol. II: Carm-D; vol. III: E-H; vol. IV: I-M; vol. V: N-Riz; vol. VI: Ro-Z.

32 다음을 참조할 것. Philippe Dimbourg, *La Foire autrefois en Wallonie et à Bruxelles* (Brussels, 2005), p. 92.

33 Ibid.

34 Bost, *Le Cirque et le music-hall*, p. 101.

35 대본은 다음의 웹페이지에서 확인할 수 있다. https://gsarchive.net/british/gottenberg/index.html, 4 February 2019 접속.

36 *Le Peuple* (4 June 1914), p. 1.

37 *L'Indépendance Belge* (1 February 1894), p. 3. 필자의 번역.

3장 영화관에 가기

1 Robert Short, 'Magritte and the Cinema', in *Surrealism: Surrealist Visuality*, ed. Silvano Levy (New York, 1997), pp. 95~108: p. 101.

2 Michel Draguet, *Magritte* (Paris, 2014), p. 32.

3 Guido Convents, 'Motion Picture Exhibitors on Belgian Fairgrounds: Unknown Aspects of Travelling Exhibition in a European Country, 1896~1914', *Film History*, VI (1994), pp. 238~49: p. 239.

4 Haim Finkelstein, *The Screen in Surrealist Art and Thought* (Aldershot and Burlington, VT, 2007), p. 161.

5 Ibid.

6 Convents, 'Motion Picture Exhibitors', p. 237.

7 *Gazette de Charleroi* (24 October 1912), p. 1.

8 *Gazette de Charleroi* (1 April 1912), p. 1.

9 *Gazette de Charleroi* (31 December 1911), p. 1.

10 *Gazette de Charleroi* (3 March 1912), p. 1; (29 May 1912), p. 1; (4 February 1913), p. 1.

11 *Gazette de Charleroi* (23 February 1913), p. 1.

12 *Gazette de Charleroi* (22 November 1913), p. 1.

13 Leen Engelen, 'Film/Cinema (Belgium)', https://encyclopedia.1914-1918-online.net (8 October 2014 접속).

14 Ibid.

15 Ibid.

16 *La Région de Charleroi* (7 November 1915), p. 2.

17 *La Région de Charleroi* (30 October 1915), p. 2.

18 *La Région de Charleroi* (8 July 1916), p. 2.

19 *La Région de Charleroi* (18 November 1916), p. 2.

20 *Le Bruxellois* (9 December 1915), p. 2.

21 René Magritte, 'Nat Pinkerton' [1953], in *René Magritte: Selected Writings*, ed. Kathleen Rooney and Eric Plattner, trans. Jo Levy (Richmond, 2016), p. 144.

22 Fredric Jameson, 'Real Qualities of the Microcosm: Raymond Chandler in Los Angeles, USA', www.versobooks.com (25 August 2016 접속).

23 'Magritte Interviewed by Jacques Goossens' (18 January 1966), in *René Magritte*, ed. Rooney and Plattner, p. 217.

24 Paul Éluard, 'René Magritte', *Cahiers d'Art*, vols V-VI (1935), pp. 130~31.

25 *CR I*, p. 111.

26 Marcel Allain and Pierre Souvestre, *Fantômas*, trans. Cranstoun Metcalfe (London, 1986), p. 7.

27　*Le Peuple* (11 October 1913), p. 4.

28　*CR I*, p. 164.

29　Ibid., p. 209.

30　Laura Rosenstock, 'De Chirico's Influence on the Surrealists', in *De Chirico*, ed. William Rubin (New York, 1982), pp. 111~30: p. 120.

31　*CR I*, p. 209.

32　Max Ernst, 'Some Data on the Youth of M. E.' [1942], trans. Dorothea Tanning, in *Max Ernst: Beyond Painting and Other Writings by the Artist and his Friends*, ed. Robert Motherwell (New York, 1948), p. 17.

33　Finkelstein, *The Screen in Surrealist Art and Thought*, p. 164.

34　René Magritte, letter to André Bosmans, 30 September 1959, in *René Magritte: Écrits Complets*, ed. André Blavier (Paris, 2001), p. 500.

35　Blavier, 'Magritte et le cinéma', in *René Magritte*, ed. Blavier, pp. 500~503.

36　Ibid. 마그리트와 히치콕 영화의 공명에 대한 논의는 다음을 참조할 것. Patricia Allmer, 'Dial "M" for Magritte', in *Johan Grimonprez: Looking for Alfred*, ed. Steven Bode and Thomas Elsaesser (London, 2007), pp. 208~23.

37　René Magritte, interview with Jean Neyens [1965], in *René Magritte*, ed. Blavier, p. 605.

38　다음을 참조할 것. Patricia Allmer, 'Framing the Real: Frames and the Processes of Framing in René Magritte's Oeuvre', in *Framing Borders in Literature and Other Media*, ed. Werner Wolf and Walter Bernhart (Amsterdam and New York, 2006), pp. 113~38.

39　*CR I*, p. 275.

40　Joan M. Minguet Batllori, 'Buñuel, Dalí y *Un Chien andalou* (1929): el enredo de la creación', *Archivos de la Filmoteca*, 37 (February 2001), pp. 6~19: p. 16.

41　Ibid., pp. 16~17.

42　*CR I*, p. 105.

43　Paul Hammond, 'Available Light', in *The Shadow and its Shadow: Surrealist Writings on the Cinema*, ed. Paul Hammond (San Francisco, CA, 2000), p. 13.

44　다음을 참조할 것. Gilles Deleuze, *Cinema 1: The Movement-image*, trans. Hugh Tomlinson and Barbara Habberjam (London, 2005).

4장 카메라오브스쿠라에서 파노라마로

1 CR *II*, p. 176.

2 Ibid., p. 184.

3 René Magritte, letter to Felix Fabrizio, 3 September 1966, in Sarah Whitfield, *Magritte* (London, 1992), p. 141.

4 René Magritte, 'La Ligne de vie I' [1938], in *René Magritte Écrits Complets*, ed. André Blavier (Paris, 2001), p. 111.

5 Plato, *The Allegory of the Cave*, in *The Republic* (Book VII), trans. Benjamin Jowett (Los Angeles, CA, 2017), p. 9.

6 David Sylvester, 'Handwritten List and Notes of Magritte's Library', BDF C04, Menil Archives 제공, The Menil Collection, Houston, TX.

7 René Magritte, letter to Paul Éluard, December 1935, in CR *II*, p. 213.

8 Alexander Iolas, letter to René Magritte, 15 October 1952, in CR *III*, p. 192.

9 René Magritte, letter to Alexander Iolas, 24 October 1952, in CR *III*, p. 192.

10 Guido Convents, 'Motion Picture Exhibitors on Belgian Fairgrounds: Unknown Aspects of Travelling Exhibition in a European Country, 1896~1914', *Film History*, VI (1914), pp. 238~49: p. 239.

11 *Le Soir* (3 April 1911), p. 3.

12 CR *I*, p. 7.

13 Ibid., p. 12.

14 'La Seconde Exposition universelle de Liège', *La Meuse* (24 October 1910), p. 2. 필자의 번역.

15 Keith M. Johnston, *Science Fiction Film: A Critical Introduction* (London, 2011), p. 43.

16 www.worldfairs.info의 방문자들의 평, 9 December 2017 접속.

17 Ibid.

18 *Exposition universelle et international*, exh. cat. (Ghent, 1913), 페이지 번호 없음.

19 Tom Gunning, 'The World as Object Lesson: Cinema Audiences, Visual Culture and the St Louis World's Fair, 1904', *Film History*, VI/4 (Winter 1994), pp. 422~44.

20 *Gazette de Charleroi* (6 August 1908), p. 3.

21 Ibid.

22 *La Meuse* (5 November 1910), p. 2.

23 *Journal de Charleroi* (19 November 1905), p. 4.

24 Shelley Rice, 'Boundless Horizons: The Panoramic Image', *Art in America*, LXXXI (1993), pp. 68~71: p. 70.

25 Sigmund Freud, *Die Traumdeutung* (Leipzig and Vienna, 1914), p. 246.

26 *CR III*, p. 354.

27 William Uricchio, 'A "Proper Point of View": The Panorama and Some of Its Early Media Iterations', *Early Popular Visual Culture*, IX/3

28 *CR III*, pp. 321~2.

29 Alison Griffiths, *Shivers Down Your Spine: Cinema, Museums, and the Immersive View* (New York, 2013), pp. 5, 6.

30 *CR III*, p. 189.

31 Ibid.

32 Ibid., p. 25.

33 Ibid., p. 40.

34 René Magritte, letter to Louis Scutenaire and Irène Hamoir, 4 June 1953, in *CR III*, p. 42.

35 Conseil Communal de la Ville de Charleroi, letter to René Magritte, 28 March 1956, in *CR III*, p. 65.

36 René Magritte, letter to Maurice and Dors Rapin, 15 June 1956, in *CR III*, p. 255.

5장 급진적 사상과의 관계

1 René Magritte, 'René Magritte and the Communist Party, 2: From a Letter to the Communist Party of Belgium', in *René Magritte: Selected Writings*, ed. Kathleen Rooney and Eric Plattner, trans. Jo Levy (Richmond, 2016), p. 105.

2 René Magritte, 'Life Line I' [1938], in *René Magritte*, ed. Rooney and Plattner, p. 58.

3 Ibid., p. 62.

4 René Magritte and Louis Scutenaire, 'Bourgeois Art', *London Bulletin*, 12 (15 March 1939), pp. 13~14.

5 André Blavier, ed., *René Magritte: Écrits Complets* (Paris, 2001), p. 248.

6 Patrick Waldberg, *René Magritte* (Brussels, 1965), p. 208.

7 Magritte 'Life Line I', p. 62.

8 Magritte, 'Magritte and the Communist Party, 2', p. 105.

9 Bob Claessens (October 1947), *René Magritte*, ed. Blavier, pp. 243~4에서 인용.

10 René Magritte, 'Magritte and the Communist Party, 2', p. 106.

11 René Magritte, 'Magritte and the Communist Party, 3: Letter to *Le Drapeau rouge*', in *René Magritte*, ed. Rooney and Plattner, p. 107.

12 Blavier, ed., *René Magritte*, pp. 247~8.

13 René Magritte, interview with Jean Neyens [1965], 같은 책 p. 239에서 인용.

14 다음을 참조할 것. Marcel Mariën, *Le Radeau de la mémoire: Souvenirs déterminés* (1983), pp. 101~4.

15 *CR II*, pp. 99~100 (의심스러운 출처); Patricia Allmer, *René Magritte: Beyond Painting* (Manchester, 2009), p. 75 (마리엔의 위조).

16 *CR III*, p. 119.

17 Ibid.

18 Ibid.

19 Ibid., p. 67.

20 'Hodes, Barnet', René Magritte, letter to Barnet Hodes, 8 April 1960, MC [03] III/03, Menil Archives 제공, The Menil Collection, Houston, TX.

21 George Melly, 'Robbing Banks', *London Review of Books*, XIV/12 (25 June 1992), pp. 7~8에서 인용.

22 Allmer, *René Magritte: Beyond Painting*, p. 8.

23 'Magritte's Speech on Being Elected as a Member of the Académie Picard', in *René Magritte*, ed. Rooney and Plattner, pp. 173~4: p. 174.

24 *CR III*, p. 75.

25 *Gazette de Charleroi* (20 March 1913), p. 3.

26 Richard Calvocoressi, *Magritte* (London, 1998), p. 100.

27 Maurice Nadeau, *The History of Surrealism* [1944], trans. Richard Howard (Cambridge, MA, 1989), p. 156.

28 Dawn Ades and Fiona Bradley, 'Introduction', in *Undercover Surrealism: Georges Bataille and Documents*, ed. Dawn Ades and Simon Baker (Cambridge, MA, 2006), p. 11.

29 Linda M. Steer, 'Photographic Appropriation: Ethnography and the Surrealist Other', *The Comparatist*, 32 (May 2008), p. 72.

30 Michel Leiris, 'De Bataille l'impossible à l'impossible Documents', *Critique*, 195~6: special issue 'Hommage à Georges Bataille' (August–September 1963), p. 689.

31 Michael Richardson, 'Introduction' to Georges Bataille, *The Absence of Myth: Writings on Surrealism* (London, 1994), p. 11.

32 *CR II*, p. 113.

33 *CR III*, pp. 94, 316; *CR II*, p. 316.

34 Patrick Waldberg, *René Magritte* (Brussels, 1965), p. 156.

35 Georges Bataille, letter to René Magritte, 26 July 1960, MC [02] II/03 Magritte Correspondence, Menil Foundation 제공.

36 Georges Bataille, letter to René Magritte, 2 March 1961, MC [02] II/03 Magritte Correspondence, Menil Foundation 제공.

37 Calvocoressi, *Magritte*, p. 100.

38 Christoph Grunenberg, 'Bataille', in *Magritte, A to Z*, ed. Christoph Grunenberg and Darren Pih (Liverpool, 2011), 페이지 번호 없음.

39 Ibid.

40 Marcel Mariën, 'Dans un sépulcre près de la mer', *Les lèvres nues*, 1 (January 1969), 페이지 번호 없음.

41 Louis Scutenaire, *Avec Magritte* (Brussels, 1977), p. 111.

42 Denys Chevalier, in *CR II*, p. 165.

43 Ibid.

44 Ibid., p. 154.

45 Ibid., p. 132.

46 André Breton, *Free Rein (La Clé des champs)*, trans. Michel Parmentier and Jacqueline d'Amboise (Lincoln, NE, and London, 1995), p. 282.

47 René Magritte, *Idiot, Silly Bugger* and *Fucker*, in *René Magritte*, ed. Rooney and Plattner, pp. 76~8.

48 Ibid., pp. 76, 78.

49 Georges Bataille, *Madame Edwarda*, in Bataille, *My Mother/Madame Edwarda/The Dead Man*, trans. Austryn Wainhouse (London and New York, 1989), p. 154.

50 Ibid., p. 156.

51 Ibid., p. 150.

52 Georges Bataille, *Madame Edwarda*에 대한 서문, p. 139.

53 Georges Bataille, *The Tears of Eros* [1961], trans. Peter Connor (San Francisco, CA, 1989), p. 177.

54 Georges Bataille, 'Laughter', in *The Bataille Reader*, ed. Fred Botting and Scott Wilson (Oxford, 1997), pp. 59~63: p. 62.

55 Mikhail Bakhtin, *Rabelais and his World*, trans. Hélène Iswolsky (Bloomington, IN, 2009), p. 66.

6장 그가 이제 나타났다가 사라집니다

1 Colin Williamson, *Hidden in Plain Sight: An Archaeology of Magic and the Cinema* (New Brunswick, NJ, 2015), p. 12.

2 René Gaffé, 'Magritte, René', in *The Enchanted Domain* (Exeter, 1967), 페이지 번호 없음.; Marina Warner, *Phantasmagoria: Spirit Visions, Metaphors, and Media into the Twenty-first Century* (Oxford, 2006), p. 321.

3 *La Meuse* (5 June 1909), p. 2.

4 *La Meuse* (18 December 1909), p. 3.

5 *Le Soir* (8 June 1913), p. 1.

6 *Journal de Charleroi* (29 May 1906), p. 3.

7 *Journal de Charleroi* (19 January 1914), p. 1.

8 Gabe Fajuri and Stina Henslee, *The Golden Age of Magic Posters: The Nielsen Collection, Part II*, Potter & Potter Auctions, 4 February 2017, p. 5.

9 *Paris-soir* (18 June 1927), p. 2.

10 Lynda Nead, *The Haunted Gallery: Painting, Photography, Film, c. 1900* (New Haven, CT, 2007), p. 101.

11 *CR I*, p. 268.

12 René Magritte, 'La Ligne de vie I' [1938], in *René Magritte: Écrits Complets*, ed. André Blavier (Paris, 2001), p. 109.

13 Ibid., p. 110.

14 René Magritte, letter to Ferdinand Alquié, 11 June 1959, in *René Magritte*, ed. Blavier, p. 448.

15 René Magritte, letter to Marcel Duchamp, 1966, in *René Magritte*, ed. Blavier, p. 377.

16 Giuseppe Pinetti, *The Conjuror's Repository; or, The Whole Art and Mystery of Magic Displayed by the Following Celebrated Characters:*

Pinetti, Katterfelto, Barret, Brislaw, Sibley, Lane & Co. (London, 1793), p. 22.

17 René Magritte, 'Leçon de choses: Ecrits et dessins de René Magritte', *Rhétorique*, 7 (October 1962), 페이지 번호 없음.

18 Christopher Priest, *The Prestige* (London, 1995), pp. 64~5.

19 R. Bruce Elder, *Dada, Surrealism, and the Cinematic Effect* (Waterloo, ON, 2015), p. 495.

20 Arthur Good, *100 Amazing Magic Tricks*, trans. and adapted by David Roberts and Cliff Andrew (London, 1977), p. 85.

21 Ibid.

22 다음을 참조할 것. Jacques Lacan, 'The Mirror Stage', in *Écrits*, trans. Bruce Fink (New York, 2006), pp. 75~81.

23 *CR II*, p. 244.

24 Michel Draguet, *Magritte* (Paris, 2014), p. 24.

25 Magritte, 'La Ligne de vie I', p. 105.

26 René Magritte, 'La Ligne de vie II', in *René Magritte*, ed. Blavier, p. 142.

27 René Magritte, 'Words of René Magritte', in *Secret Affinities: Words and Images by René Magritte*, trans. W. G. Rya, exh. cat., Institute for the Arts, Rice University (Houston, TX, 1976), p. 3.

28 Magritte, 'La Ligne de vie I', p. 105.

29 Ibid., p. 110.

30 Ibid., p. 111.

31 Patricia Allmer, *René Magritte: Beyond Painting* (Manchester, 2009), p. 206.

32 Pinetti, *The Conjuror's Repository*, p. 22.

33 Magritte, 'Leçon de choses', 페이지 번호 없음.

34 René Magritte, 'René Magritte et le cinéma' (interview with Jacques de Decker), *Entr'acte*, 1 (October 1960), p. 13; 또한 in Blavier, ed., *René Magritte*, p. 498.

35 *Paris-soir* (18 June 1927), p. 2.

7장 사라지는 행위

1 다음을 참조할 것. Ainsley Brown, 'René Magritte and Paul Éluard: An International and Interartistic Dialogue', *Image [&] Narrative*, issue 13: *The Forgotten Surrealists: Belgian Surrealism since 1924*, ed. Patricia Allmer and Hilde Van Gelder (2005), www.imageandnarrative.be,

4 April 2018 접속.

2 CR *III*, p. 59.

3 Ibid., p. 60.

4 George Melly, 'The World According to Magritte', *Sphere* (January–February 1985), p. 14.

5 CR *III*, p. 85.

6 'Magritte Interviewed by Jacques Goossens (18 January 1966)', in *René Magritte: Selected Writings*, ed. Kathleen Rooney and Eric Plattner, trans. Jo Levy (Richmond, 2016), p. 217.

7 René Magritte, 'A Judgement on Art' [1957], in *René Magritte*, ed. Rooney and Plattner, p. 175.

8 René Magritte, 'Interview Jean Neyens' [1965], in *René Magritte: Écrits Complets*, ed. André Blavier (Paris, 2001), p. 603.

9 Matthieu Letourneux, 'The Magician's Box of Tricks: Fantômas, Popular Literature, and the Spectacular Imagination', in *Sensationalism and The Genealogy of Modernity: A Global Nineteenth-century Perspective*, ed. Alberto Gabriele (Basingstoke, 2017), pp. 143~62: p. 154.

10 *Paris-soir* (18 June 1927), p. 2.

11 CR *I*, p. 250.

12 René Magritte, letter to Paul Nougé, November 1927, in CR *I*, p. 246.

13 Marcel Paquet, *René Magritte, 1898~1967* (San Diego, CA, 1997), p. 61.

14 Catherine Hindson, 'The Female Illusionist: Loïe Fuller, Fairy or Wizardess?', *Early Popular Visual Culture*, IV/2 (May 2006), pp. 161~74: p. 170.

15 René Magritte, 'London Lecture' [1937], in *René Magritte*, ed. Rooney and Plattner, pp. 51~5: p. 54.

16 CR *III*, p. 146.

17 René Magritte, interview in *Time* (21 April 1947), pp. 75~6; 또한 in Blavier, ed., *René Magritte*, p. 251.

18 Filippo Tommaso Marinetti, 'The Foundation and Manifesto of Futurism' [1909], in *Art in Theory, 1900~1990*, ed. Charles Harrison and Paul Wood (Oxford, 1996), p. 148.

19 René Magritte, letter to Louis Quiévreux, 1967, in Blavier, ed., *René Magritte*, p. 253.

20 Magritte, 'Interview Quievreux' [1947], in Blavier, ed., *René Magritte*, p. 251.

21 Magritte, 'La Ligne de vie I', in *René Magritte*, ed. Blavier, pp. 108~9.

22 이 점을 내게 알려준 Marie Godet에게 고마움을 표한다.

23 Haim Finkelstein, *The Screen in Surrealist Art and Thought* (Aldershot and Burlington, VT, 2007), p. 162.

24 René Magritte, letter to Paul Nougé, February 1930, in CR *III*, p. 349.

25 *Le Journal amusant*, IX/1 (21 February 1926), p. 15.

26 CR *I*, p. 198.

27 Magritte, 'La Psychanalyse' [1962], in *René Magritte*, ed. Blavier, pp. 558~9: p. 558.

28 David Sylvester, *Magritte* (London, 1992), p. 14.

29 *L'Indépendance Belge* (1 September 1907), p. 4.

30 *L'Indépendance Belge* (3 April 1909), p. 3.

31 *Gazette de Charleroi* (8 June 1913), p. 3.

32 Magritte, 'La Ligne de vie I', p. 106.

33 Duane Michals, *A Visit with Magritte* (Providence, RI, 1981).

34 René Magritte, letter to the Scutenaires, 17 December 1965, in CR *III*, p. 132.

참고문헌

Allain, Marcel, and Pierre Souvestre, *Fantômas* (London, 1986)

Allmer, Patricia, 'Framing the Real: Frames and the Processes of Framing in René Magritte's Oeuvre', in *Framing Borders in Literature and Other Media*, ed. Werner Wolf and Walter Bernhart (Amsterdam and New York, 2006), pp. 113–38

——, 'Dial "M" for Magritte', in *Johan Grimonprez: Looking for Alfred*, ed. Steven Bode and Thomas Elsaesser (London, 2007), pp. 208–23

——, *René Magritte: Beyond Painting* (Manchester, 2009)

Alquié, Ferdinand, *Entretiens sur le surréalisme*, ed. Ferdinand Alquié (Paris, 1968)

Blavier, André, ed., *René Magritte: Écrits Complets* (Paris, 2001)

Breton, André, *Manifestoes of Surrealism*, trans. Richard Seaver and Helen R. Lane (Ann Arbor, mi, 1972)

——, *Surrealism and Painting*, trans. Simon Watson Taylor (London, 1972)

Calvocoressi, Richard, *Magritte* (London, 1998)

Dell, Simon, 'Love and Surrealism: René Magritte and André Breton in 1929', *Word and Image*, xix/3 (July–September 2003), p. 217

Dimbourg, Philippe, *La Foire autrefois en Wallonie et à Bruxelles* (Brussels, 2005)

Draguet, Michel, *Magritte* (Paris, 2014)

Durozoi, Gérard, *History of the Surrealist Movement* (London, 2002)

Elder, R. Bruce, *Dada, Surrealism, and the Cinematic Effect* (Waterloo, on, 2015)

Éluard, Paul, 'René Magritte', *Cahiers d'art*, vols v–vi (1935), pp. 130–31

Ernst, Max, 'Beyond Painting', trans. D. Tanning, in *Beyond Painting*, ed. Robert Motherwell (New York, 1948), pp. 15–27.

Finkelstein, Haim, *The Screen in Surrealist Art and Thought*
(Aldershot and Burlington, vt, 2007)

Grunenberg, Christoph, and Darren Pih, *Magritte A to Z*
(Liverpool, 2011)

Handler Spitz, Ellen, *Museums of the Mind* (London, 1994)

Kunstverein und Kunsthaus Hamburg, *René Magritte und der
Surrealismus in Belgien*, exh. cat., Kunstverein (Brussels,
1982)

Magritte, René, 'Leçon de choses: Ecrits et dessins de René
Magritte', *Rhétorique*, 7 (October 1962), n.p.

Mercks, Jean-Louis, 'Ceux qui ne sont pas éternellement jeunes
ont toujours été vieux', in *Hommage à Paul-Gustave Van
Hecke*, ed. André De Rache (Brussels, 1969)

Michals, Duane, *A Visit with Magritte* (Providence, ri, 1981)

Miller Robinson, Fred, *The Man in the Bowler Hat: His History
and Iconography* (Chapel Hill, nc, 1993)

Nead, Lynda, *The Haunted Gallery: Painting, Photography, Film,
c. 1900* (New Haven, ct, 2007)

Nougé, Paul, *Histoire de ne pas rire* (Lausanne, 1980)

——, *Fragments* (Brussels, 1995)

Paquet, Marcel, *René Magritte, 1898-1967* (San Diego, ca, 1997)

Roegiers, Patrick, *Magritte and Photography* (London, 2005)

Rooney, Kathleen and Eric Plattner, eds, *René Magritte: Selected
Writings*, trans. Jo Levy (Richmond, 2016)

Rosemont, Franklin, *What is Surrealism? Selected Writings*
(London, 1978)

Rosenstock, Laura, 'De Chirico's Influence on the Surrealists',
in *De Chirico*, ed. William Rubin, exh. cat., Museum of
Modern Art (New York, 1982), pp. 111-30

Rothman, Roger, 'Against Sincerity: René Magritte, Paul
Nougé and the Lesson of Paul Valéry', *Word and Image*,
xxiii/3 (September 2007), pp. 305-14

Sylvester, David, *Magritte* (London, 1992)

——, and Sarah Whitfield, *René Magritte, Catalogue Raisonné*,
vol. i: +*Oil Paintings, 1916-1930* (Houston, tx, and London,
1992)

———, and Sarah Whitfield, *René Magritte, Catalogue Raisonné*, vol. ii: *Oil Paintings and Objects*, 1931–1948 (Antwerp, 1993)

———, and Sarah Whitfield, *Catalogue Raisonné*, vol. iii: Oil Paintings, Objects and Bronzes. 1949–1967 (London, 1993)

Thrall Soby, James, *René Magritte* (New York, 1965)

Torczyner, Harry, *Magritte: Zeichen und Bilder*, trans. Christiane Müller (Cologne, 1977)

Vovelle, José, *Le Surréalisme en Belgique* (Paris, 1972)

Waldberg, Patrick, *René Magritte*, trans. Austryn Wainhouse (Brussels, 1966)

Warner, Marina, *Phantasmagoria: Spirit Visions, Metaphors, and Media into the Twenty-first Century* (Oxford, 2006)

Whitfield, Sarah, *Magritte*, exh. cat., South Bank Centre (London, 1992)

도판 저작권

© ADAGP, Paris and DACS, London, 2018: pp. 21, 23, 42, 81, 83, 94, 96, 112, 126,131, 135, 140, 143, 145, 148, 150, 154, 157, 160, 168, 176, 179, 191, 195, 207, 229, 230, 234, 255, 269, 270, 275, 291, 294, 297, 301, 304, 308, 311, 315, 321, 323

Art Institute of Chicago: p. 270

Courtauld Gallery, London: p. 80

Fogg Art Museum, Harvard Art Museums, Cambridge, ma (photo De Agostini Picture Library/G. Dagli Orti/Bridgeman Images): p. 105

Galerie Isy Brachot, Brussels: p. 275

collection de la ville de La Louvière (Hainaut, Belgium): p. 145

Magritte Museum, Brussels: p. 323

The Menil Collection, Houston: pp. 140, 195

© Duane Michals (courtesy of dc Moore Gallery, New York): pp. 8, 325

Museum of Fine Arts, Dallas: p. 294

Museum of Modern Art, New York: pp. 135, 148

National Galleries of Scotland (bequeathed by Gabrielle Keiller): p. 325

Norwich Castle Museum & Art Gallery (photo Norfolk Museums Service): p. 168

photograph by Mike Peel (www.mikepeel.net): p. 80

photos © Photothèque R. Magritte/adagp Images, Paris, 2018): pp. 21, 23, 42, 94, 96, 112, 126, 131, 135, 140, 143, 145, 148, 157, 160, 168, 179, 191, 195, 230, 235,, 255, 269, 270, 275, 291, 294, 301, 304, 308, 311, 315, 207, 323

courtesy of Potter & Potter Auctions, Inc.: pp. 272, 277, 293, 299, 313, 317

private collections: pp. 81, 83, 94, 96, 112, 131, 143, 154, 157, 160, 168, 191, 229, 230, 235,, 255, 269, 311, 315

San Francisco Museum of Modern Art: p. 179

Tate, London: p. 304

photo Albert Van Loock: p. 219

whereabouts unknown: p. 301

work destroyed: p. 150

찾아보기

인명

도서·잡지·짧은 글·발표문

미술 작품

영화

우리, 회전목마에서 만나

열네 살의 르네 마그리트를 매혹한 축제의 세계

초판	1쇄 발행 2021년 4월 15일
지은이	퍼트리샤 앨머
옮긴이	주은정
펴낸이	서지원
책임편집	홍지연, 홍상희
디자인	닻프레스 datzpress.com
펴낸곳	에포크
출판등록	2019년 1월 24일 제2019-000008호
주소	서울시 서대문구 신촌로 63, 1515호
전화	070-8870-6907
팩스	02-6280-5776
이메일	info@epoch-books.com

ISBN 979-11-970700-1-3(03600)

한국어판 ⓒ 에포크, 2021

에포크는 중요한 사건으로 인해 의미 있는 변화가 일어난 시대라는 뜻을 담고 있습니다. 다리를 형상화한 에포크의 로고처럼 과거와 현재, 그리고 미래를 이어주는 에포크의 책들을 통해 독자들도 자신만의 '에포크의 시간'을 만들어 가기를 바랍니다.